音乐鉴赏

李霜 主　编
胡玲 副主编

清华大学出版社
北京

内 容 简 介

本书包括音乐文化篇、声乐与乐器篇、音乐姊妹篇三部分。音乐文化篇包括音乐概述、中国音乐概况、西方音乐概况；声乐与乐器篇包括人声、民歌荟萃、艺术歌曲、流行音乐、乐器和器乐作品；音乐姊妹篇包括歌剧、音乐剧、舞剧、中国戏曲和影视音乐。

本书强调理论的规范性，所选音乐作品皆为中外经典之作，突出音乐鉴赏内容的系统性、科学性，其体系新颖完整，文字简明通畅，观点明晰，图文并茂，内容设置体现出知识广度和深度的结合，兼有知识性、趣味性和实用性特点，对提高读者的音乐鉴赏能力和培养高尚的审美情趣大有裨益。

本书可以作为高等院校音乐类专业教材，也可以作为高等院校通识类课程及美育课程教材。

本书封面贴有清华大学出版社防伪标签，无标签者不得销售。
版权所有，侵权必究。举报：010-62782989，beiqinquan@tup.tsinghua.edu.cn。

图书在版编目（CIP）数据

音乐鉴赏/李霜主编．—北京：清华大学出版社，2023.9（2024.1重印）
ISBN 978-7-302-64548-1

Ⅰ．①音… Ⅱ．①李… Ⅲ．①音乐欣赏－世界 Ⅳ．①J605.1

中国国家版本馆CIP数据核字（2023）第157560号

责任编辑：聂军来
封面设计：刘　键
责任校对：李　梅
责任印制：宋　林

出版发行：清华大学出版社
　　网　　址：https://www.tup.com.cn，https://www.wqxuetang.com
　　地　　址：北京清华大学学研大厦A座　　邮　　编：100084
　　社 总 机：010-83470000　　邮　　购：010-62786544
　　投稿与读者服务：010-62776969，c-service@tup.tsinghua.edu.cn
　　质量反馈：010-62772015，zhiliang@tup.tsinghua.edu.cn
　　课件下载：https://www.tup.com.cn，010-83470410
印 装 者：三河市龙大印装有限公司
经　　销：全国新华书店
开　　本：185mm×260mm　　印　张：16.75　　字　数：383千字
版　　次：2023年9月第1版　　印　次：2024年1月第2次印刷
定　　价：59.00元

产品编号：099890-01

前言 FOREWORD

党的二十大报告指出:"从现在起,中国共产党的中心任务就是团结带领全国各族人民全面建成社会主义现代化强国、实现第二个百年奋斗目标,以中国式现代化全面推进中华民族伟大复兴。"大会擘画了新时代中国特色社会主义的宏伟蓝图,对全面建成社会主义现代化强国、以中国式现代化全面推进中华民族伟大复兴作出全面部署,吹响了文化建设与教育事业奋进新征程的冲锋号,为我们现阶段的文化和教育工作提供了根本落脚点与整体思路。

学校美育是培根铸魂的工作,是新时代培养德、智、体、美、劳全面发展的社会主义建设者和接班人的重要着力点。通过美育教育,可以提高学生的审美和人文素养,提升学生认识美、理解美、欣赏美、创造美的能力。同时,美育教育在立德树人方面也发挥着不可替代的作用。

德育立善、智育求真、美育塑心。艺术是美育最集中、最典型的形态之一。而作为美育艺术之一的音乐,是一种独特的文化表现形式,具有深厚的美学内涵和丰富的审美意蕴。音乐是一门声音的艺术,其物质媒介有音响、节奏、旋律、音色、速度、力度、曲式等,它们纵横交互,以轻重缓急、错落有致的声音回响在时间的维度,付诸人们的听觉,反映着现实生活,表达着人们的情感。

如今,世界进入了一个全球化的时代,社会资讯瞬息万变,信息渠道四通八达,人们在感受音乐方面有了更多的选择。面对眼花缭乱的内容供给,如何守正创新?如何从传统中汲取养分,从新锐中甄别美丑?如何感知音乐之美?这些都值得每一位音乐教育工作者认真思考。因此,这就需要更优秀的《音乐鉴赏》教材引导学生站在音乐文化的前沿,坚持正确的舆论导向,培养学生敏锐的思辨能力,让高校美育课程插上文化的翅膀,让学生在追求艺术真、善、美的道路上,弘扬主旋律,传播正能量,将社会主义核心价值观外化于行,内化于心。

基于此,我们坚持"以美育人、以美化人、以美感人"的原则,精选辉映古今、名扬中西的音乐素材,围绕"新时代,育新人,以培养具有国家意识、人文情怀、科学精神、专业素养、国际视野"的人才为目标,积极弘扬中华美育精神,传承中华优秀传统文化,提高学生的审美意识和人文素养,增强文化自信。

本书内容包括音乐文化篇、声乐与器乐篇、音乐姊妹篇三部分,以音乐审美为主线,以古今中外优秀的音乐作品为基础,通过对中外不同时期、不同流派、不同风格、不同体裁且具有代表性的优秀音乐作品的介绍与鉴赏,帮助学生对中外音乐文化发展的

脉络有一个清晰的了解，能够正确品鉴音乐作品，提高文化艺术素养，陶冶情操，激发学习音乐艺术的兴趣，享受音乐，热爱人生。同时，让学生思考音乐"美"所承载的道德指向及"美"所具有的时代意义，激发学生对音乐的热爱，培养家国情怀。

本书以"怡情、增智、育德"为编写理念，既可以作为高等院校音乐专业的教科书，也可以作为普通高校美育课程及通识类课程的教学用书，还可以作为音乐爱好者学习音乐鉴赏的入门读物。因此，书中对所选用的音乐作品的鉴赏分析都尽可能地从更广阔的社会视角予以人文的诠释。书中信息量较大，涵盖了声乐与器乐、音乐姊妹艺术等门类的鉴赏内容，让学生通过阅读与学习，迈入音乐之门，成为音乐的知音，懂得音乐真正的意义与表达；通过喜爱音乐去喜爱艺术；通过喜爱艺术去喜爱我们的文化；通过喜爱文化去热爱、拥抱我们灿烂的人生。让生活中有美相随，有音乐相伴，幸福而充盈。

千百年来，无论是吟唱的歌谣还是奏响的旋律，音乐一直滋养着人类的精神世界。我们诚挚地希望本书能够帮助更多的读者拓宽音乐的视野，感知多彩的文化，并能够因本书而聆听到纯美的天籁，感受到奇妙的"景观"，体会到饱满且丰富的情感，让音乐与心灵融为一体，并且开花结果。

世界浩大，音乐也同样丰富多彩。本书的主编是李霜，副主编是胡玲。作为编者，我们在本书编写、辑录的过程中，学习、参考并借鉴了许多有价值的文献，在此谨向这些文献的原作者与提供者深致谢意。全书内容共十四章，其中，李霜编写了第一章、第四章、第五章、第八章、第九章的第一小节、第十章、第十一章、第十二章、第十四章；胡玲编写了第二章、第三章、第六章、第七章、第九章的第二和第三小节、第十三章。尽管在编写过程中，我们团结协作，尽心竭力，但由于知识和水平所限，书中难免会有疏漏与不足，希望读者提出宝贵的意见，以便修订时得以改善。

最后，让我们一起走进音乐，聆听、感知、体验，让那些跳动的音符和沉静的文字成为生命的舞蹈和灵魂的咏叹。

编　者

2023 年 3 月

本书拓展资料

上篇　音乐文化篇

第一章　音乐概述 ··· 2
　第一节　音乐的起源 ··· 2
　第二节　音乐艺术的基本要素 ··· 4
　第三节　如何欣赏音乐 ··· 9
　第四节　音乐欣赏中的审美心理 ··· 10
　第五节　交响乐欣赏的基本礼仪 ··· 12

第二章　中国音乐概况 ··· 16
　第一节　乐的渊源 ··· 16
　第二节　"新音乐"的启程 ··· 17
　第三节　国乐的辉煌 ··· 26

第三章　西方音乐概况 ··· 35
　第一节　古希腊与古罗马音乐 ··· 35
　第二节　中世纪音乐 ··· 35
　第三节　文艺复兴时期的音乐 ··· 37
　第四节　巴洛克时期的音乐 ··· 38
　第五节　古典主义时期的音乐 ··· 39
　第六节　浪漫主义时期的音乐 ··· 40
　第七节　20世纪近现代时期的音乐 ·· 42

中篇　声乐与器乐篇

第四章　人声 ··· 46
　第一节　人声的分类 ··· 46
　第二节　演唱方法 ··· 53

第三节　演唱的表现形式 …………………………………………………………… 54

第五章　民歌荟萃 …………………………………………………………………… 57

第一节　民歌的产生 ………………………………………………………………… 57
第二节　民歌的内容 ………………………………………………………………… 59
第三节　民歌的体裁 ………………………………………………………………… 62
第四节　中国少数民族民歌 ………………………………………………………… 72
第五节　世界民歌 …………………………………………………………………… 80

第六章　艺术歌曲 …………………………………………………………………… 90

第一节　艺术歌曲的起源 …………………………………………………………… 90
第二节　艺术歌曲的特点 …………………………………………………………… 90
第三节　中国艺术歌曲 ……………………………………………………………… 91
第四节　德奥艺术歌曲 ……………………………………………………………… 95
第五节　俄罗斯艺术歌曲 …………………………………………………………… 98
第六节　法国艺术歌曲 ……………………………………………………………… 100

第七章　流行音乐 …………………………………………………………………… 104

第一节　流行音乐概述 ……………………………………………………………… 104
第二节　流行音乐的发展史 ………………………………………………………… 104
第三节　中国流行音乐 ……………………………………………………………… 106
第四节　欧美风格的流行音乐 ……………………………………………………… 112

第八章　乐器 ………………………………………………………………………… 116

第一节　民族乐器的发展 …………………………………………………………… 116
第二节　民族乐器的八音分类 ……………………………………………………… 117
第三节　民族乐器的演奏性能分类 ………………………………………………… 126
第四节　西洋乐器的分类 …………………………………………………………… 139
第五节　管弦乐队的编制及席位安排 ……………………………………………… 153

第九章　器乐作品 …………………………………………………………………… 157

第一节　中国民族器乐作品 ………………………………………………………… 157
第二节　西方中小型器乐作品 ……………………………………………………… 176
第三节　中外大型管弦乐作品 ……………………………………………………… 178

下篇　音乐姊妹篇

第十章　歌剧 …… 184

第一节　歌剧的发展 …… 184

第二节　歌剧的类型 …… 194

第三节　歌剧中的重要声乐形式 …… 196

第四节　西洋经典歌剧选段 …… 197

第五节　中国经典歌剧选段 …… 201

第十一章　音乐剧 …… 207

第一节　音乐剧概述 …… 207

第二节　音乐剧的发展史 …… 208

第三节　经典音乐剧作品 …… 210

第十二章　舞剧 …… 219

第一节　舞剧的发展 …… 219

第二节　经典舞剧音乐作品 …… 222

第十三章　中国戏曲 …… 229

第一节　昆曲 …… 229

第二节　京剧 …… 231

第三节　豫剧 …… 232

第四节　黄梅戏 …… 233

第五节　川剧 …… 234

第六节　评剧 …… 235

第七节　越剧 …… 236

第十四章　影视音乐 …… 238

第一节　影视音乐概述 …… 238

第二节　电影音乐的发展 …… 238

第三节　影视音乐的分类 …… 241

第四节　影视音乐的作用 …… 244

第五节　经典影视音乐作品 …… 247

参考文献 …… 258

上 篇
音乐文化篇

第一章 音乐概述

第一节 音乐的起源

一、音乐的起源说

关于人类社会音乐的起源可以追溯到洪荒时代。在人类还没有产生语言时，就已经知道利用声音的高低、强弱等来表达自己的意思和感情。随着人类劳动的发展，逐渐产生了统一劳动节奏的号子和相互间传递信息的呼喊，这便是最原始的音乐雏形。当人们庆贺收获和分享劳动成果时，往往通过敲打石器、木器以表达喜悦、欢乐之情，这便是原始乐器的雏形。当然，音乐的起源一直以来也是个颇具争议的话题，世间众说纷纭。

1. 音乐的神话说

关于音乐起源最早的学说应该是音乐的神话说。在人类对世界诞生认知匮乏的时期，人们认为世界万物都是由造物主神所创造的。盘古开天辟地，上帝七日创世。无论是中国还是外国的神话故事，神在人们的眼中都是全知全能的存在，人们都对神充满了崇拜、敬畏之心。人们认为世间万物都是由神所创造的，那么音乐应该也出自神之手。

我国的神话故事中就有关于乐神的记载，传说中我国的乐神是太子长琴，他是火神的儿子。《山海经》中曾记载："祝融生太子长琴，是处榣山，始作乐风。"而古希腊的音乐之神阿波罗则是太阳神的儿子。

这些中外神话故事从侧面也说明了音乐起源于神话传说。但随着人类思想不断发展，音乐起源于神话说的观点逐渐被否定。

2. 音乐的模仿说

人类天生就善于模仿其他的一些事物，这也许是区别人类和其他动物的关键所在。大自然中，有许许多多的声音，如风声、雷电声、雨声、流水声、虫鸣鸟叫声等。模仿说认为音乐最早产生于人类对大自然的模仿，并从中获得灵感而创作出了最早期的音乐，又称为模仿自然说。此理论长期以来盛行于西方。

音乐的模仿说代表人物是古希腊哲学家德谟克利特。他认为最早期的音乐是人类模仿自然界各种声音并从中得到了启发，形成了最早期的音乐。例如，人们模仿百灵鸟等各种鸟类的声音，能用口哨展示出鸟类鸣叫的音高和特有的节奏。德谟克利特曾在《著作残篇》中提到："在许多重要的事情上，我们是模仿禽兽、做禽兽的小学生的。跟蜘蛛我们学会了织布和缝补，跟燕子学会了造房子，跟天鹅和黄莺学会了唱歌。"[①]

① 北京大学哲学系，外国哲学史教研室编译. 古希腊罗马哲学 [M]. 北京：商务印书馆，1961：112.

除此，我国也有一些史料证明音乐起源于人类对大自然各种声响模仿的相关记载。传说伶伦是黄帝时期的乐官，他模仿自然界凤鸟的鸣叫声，用内腔和外腔生长均匀的竹管制作了十二律。他模仿雄鸟的鸣叫得出了"雄鸣为六"，即六个阳律，模仿雌鸟的鸣叫得出了"雌亦为六"，即六个阴律。二者相互结合共十二律，又名吕律。吕律的诞生也为音乐的创作奠定了基础，伶伦也被后世称为制乐的始祖。虽然这只是一个传说，但也从侧面表现出了最初的音乐，起源于人类对自然界声音的模仿。

3. 音乐的情感说

情感说，又称感情说、情感表达说和情感表现说，认为音乐起源于人类情感表现的需要，即音乐是人类抒发或表达内心情感的一种外在的表现方式。

人类具有动物所不具有的主观意识，这是人类通过长期的进化所诞生出来的最主要的思维模式，并由此产生了各种各样的心理活动以及对各种事物的感情。菲利普·列伯曼在《人类说话的进化》中，推断出人类大约在9万年前才开始"说话"的，但音乐的诞生要远早于人类语言的诞生。

中国儒家音乐理论专著《乐记》中曾写道："凡音之起，由人心生也""乐者，音之所由生也，其本在人心之感于物也""凡音者，生人心者也""情动于中，故形于声，声成文谓之音"等，这些记载也阐明了音乐起源于情感。

4. 音乐的劳动说

人类的生存离不开劳动，劳动是人类生存的必要条件，而音乐又是劳动的人类所创造的。这一观点可以间接说明音乐起源于人类的生存劳动。其实，劳动和音乐有密切的关系，不管是远古时代还是现代都有劳动号子。劳动号子产生于人类的生产劳动，是在原始社会的集体劳动过程中，为了提高效率和减轻体能消耗而求得行为统一所产生的呼号，具有协调与指挥劳动的实际作用。人类在进化最初就是群居生活的，这也为集体的劳动创造了先天条件。在原始社会，生存是人类的首要任务，所以劳动也是伴随人类社会的发展而发展。人类在劳动中发出的叫喊声和劳动动作相互呼应，为音乐的音高和节奏的产生奠定了基础。劳动为音乐的产生创造了必要的客观条件，同时也赋予了音乐以情绪、节奏和音调等内容。从新石器时代出土的乐器中都可以看到劳动工具的影子。石器最初的诞生是为了能更好地参加劳动、提高劳动的效率和积极性。新石器时代的乐器是在原有石器的基础上创造出来的，这也表明，音乐起源于人类的生产劳动。在中国的古籍中，也有音乐起源于劳动的例证。例如，《淮南子·道训》中，"今夫举大木者，前呼邪许，后亦应之，此举重劝力之歌也"的描述。劳动起源说是目前探讨音乐起源问题众多说法中最为普遍的说法，具有强大的理论支撑和存在价值。

综上所述，对于音乐的起源这一问题，古今中外都有不同的学说派系。但无论是哪一种学说都只是一种推断。音乐的模仿说、感情说、劳动说都具有一定的推论依据，也被很多的人们所接受。总之，音乐的起源这一问题不能单一地用某一学说来表现音乐的存在，要从多角度去思考理解，而不是单一地纠结于音乐到底起源于哪一种学说。

二、声音来自物体的振动

生活中，自然界的声响无处不在，我们的耳边也每天充斥着各式各样的声响，如马

路上往来的行人、车辆交通鸣笛声、自然界的电闪雷鸣声、商贩沿街叫卖声、孩童的笑声、手机的铃声、狗吠及雨滴声。通过这些声响，我们了解到周围发生的事情，也透过这些声响彼此沟通交流。但无声或静默也能传递出某些信息，例如，当街道寂静无声时，可推断出没有汽车通过；从人们迟疑的回应问题或中断说话中，我们立刻会敏感地注意到并且从静默中猜测其中的原因。

正在发声的物体称为声源。声音来自物体的振动。例如，演奏乐器、拨动琴弦、拍击门窗或敲打桌面时，这些振动会引起介质——空气分子有节奏地振动，使周围的空气产生疏密变化，形成疏密相间的纵波，这就产生了声波，来到人们的耳中，刺激耳膜及内耳结构，最终这些信号被传输到大脑，并作进一步过滤、组织及解释。

三、音乐的属性

音乐是一种能够产生共鸣效果的声频，出自人类本体最初的生命运动，它们伴随着人类的产生而产生，伴随着人类的起源而起源，伴随着人类的发展而发展。

音乐属于声音世界的一部分，是一种在时间维度里组织声音的艺术。它是通过有组织的音（主要是乐音）所形成的艺术形象，表现人们的思想感情，反映社会现实生活的艺术。

乐音有四个基本属性——音高、音量、音色、音值。

（1）音高是指各种音调高低不同的声音，即音的高度，属于音的基本特征的一种。

（2）音量是指人耳对所听到的声音大小、强弱的主观感受，其客观评价尺度是声音的振幅大小。

（3）音色是指声音的色彩，它有着明亮与暗淡之分，即不同声音表现在波形方面总是有与众不同的特性，不同的物体振动都有不同的特点。

（4）音值又称时值，是指音延续时间的长短，由发音体振动的时间长短决定。

创作、演奏（演唱）和欣赏是音乐艺术实践的三个方面，欣赏音乐是一种审美活动。

第二节 音乐艺术的基本要素

音乐是由多种元素构成的，各元素相互结合，使音乐充满生命和活力。

一、旋律

旋律也称为曲调，是由若干高低起伏的乐音经过艺术构思，按一定的节奏有秩序地横向组织起来的音的序列。它是音乐形象塑造过程中最重要的表现手段之一。

旋律以其鲜明的主题性格、独特的动机音型和音调素质，成为欣赏者所能感受到的最为明显和直接的要素，唤起人们的心理共鸣。对于音乐作品，欣赏者常常能够记住或哼唱的就是旋律。

旋律进行的方向是千变万化的，它依靠自己的内部逻辑，将不同的进行方式富有个

性地综合在一首作品当中，由音乐所要表达的具体情感内容和需要决定。一般来说，旋律进行有三种基本方向，即水平进行、上行和下行。水平进行是指相同的音平行进行的方向，通常表现庄严肃穆或坚毅有力的情绪；上行是指由低音向高音进行的方向，尤其是时间较长、音域较宽的上行旋律，通常表现为逐步趋向紧张或兴奋的情绪；下行是指由高音向低音进行的方向，通常表现为情绪的松弛或低落。

常见的旋律进行方式有同音反复、级进和跳进三种。同音反复是指相同音连续出现。依音阶的相邻音进行称为级进，三度的跳进称为小跳，四度和四度以上的跳进称为大跳。音高低起伏的进行方向使旋律具有线性特征，并形成各种不同的直线或曲线，这种高低起伏的线条被称为"旋律线"。旋律线的勾勒不仅使音乐充满了艺术生命和真实情感，也使音乐具有了审美价值。

二、和声

和声是多声部音乐的音高组织形态，也是音乐的基本表现手段之一。和声是指由两个或两个以上不同的音，按一定规则构成且同时发音的音响组合，是音乐的纵向运动。

在调性音乐中，和声同时具有功能性与色彩性的意义。

（1）和声的功能性是指各和弦在调性内所具有的稳定或不稳定的作用、它们的运动与倾向特性、彼此之间的逻辑联系等。和声的功能性与调性密切相关，离开了调性或取消了调性，和声也就失去了它的功能性。

（2）和声的色彩性是指各种和弦结构、和声位置、织体写法与和声进行等所具有的音响效果，是和声表现作用的主要因素，无论在调性音乐或非调性音乐中，它都具有重要意义。其鲜明的色彩性能够体现音乐或浓、或淡、或厚、或薄的音色。例如，和谐的和声可以表现平和的情绪，不和谐的和声可以表现紧张的情绪。

另外，和声还具有一定的句读性和终止性，即具有分句、分乐段和终止乐曲的作用。

三、节奏和节拍

节奏是指用强弱组织起来的音的长短关系，在音乐中交替出现，是音乐构成的骨架，给予音乐以鲜明的性格和蓬勃的生气。节奏有着极强的表现作用，紧密的节奏可以表现出热烈、兴奋、活泼、紧张、欢乐的情绪，例如，《游击队歌》中的节奏，恰到好处地塑造出游击队战士勇敢顽强、灵活机智的音乐形象；而舒缓的节奏则可以表现出平缓、宽阔、优美的情绪，例如，小提琴协奏曲《梁山伯与祝英台》中的爱情主题，用舒展的节奏尽情地抒发两人的缠绵爱意。再如，交响乐《红旗颂》采用了单主题贯穿发展的手段，这一主题在不同的段落中其音乐形象对比鲜明，节奏的变化起着至关重要的作用。又如，《鸭子拌嘴》是一首抛开旋律的打击乐合奏，作品通过丰富的节奏变化和演奏员高超的技巧，为人们讲述了一个生动的童话故事。

在音乐中反复出现且具有典型意义的节奏被称为节奏型，它在音乐表现中具有重要意义，即音乐中某些节奏型的运用可以使听众便于对音乐感受和记忆，也有助于音乐结构上的统一和音乐形象的确立。有些音乐类型仅从节奏型就可以清楚将其辨别，例如，

布鲁斯（Blues）。此外，节奏也可以被独立欣赏。

节拍是衡量节奏的单位，也是音乐中的重拍和弱拍周期性地、有规律地重复进行。通常会在乐谱前看到如"2/4、3/4"这样的标识，也会在乐谱中看到许多"｜"这样的线条，"2/4、3/4"类的标识是节拍拍号，"｜"这样的线条是划分小节的小节线，而节拍则正是通过乐谱中的节拍拍号和小节所标志的。我国传统音乐称节拍为"板眼"，"板"相当于强拍；"眼"相当于次强拍（中眼）或弱拍。

节拍具有极强的表现力，不同的节拍可以表现不一样的情绪。例如，二拍子的强弱规律是一强一弱，且交替出现，强弱对比分明，适宜表现铿锵有力、欢快活泼的情绪，如《电闪雷鸣波尔卡》所采用的波尔卡就是一种欢快跳跃的二拍子舞曲体裁；三拍子的强弱规律是强、弱、弱，具有强烈的不平衡感，有着显著的圆舞曲风格；四拍子的强弱规律是强、弱、次强、弱，强弱层次丰富且细腻，具有极强的抒情性，适宜演奏舒缓的乐曲。例如，《祖国颂》开始部分的词曲与再现部分的词曲基本相同，但开始部分为4/4拍，节奏宽广，情绪庄严而有气魄；而再现部分为6/8拍，节奏紧凑，情绪热烈而活泼，这两部分在情绪上形成了鲜明的对比。

四、力度

力度是指音响的强弱程度，其变化是音乐的重要表现手段。力度的表现力极为丰富，可以说它是一种富有"魔力"的音乐要素，通过力度变化产生的音响既可以表达愤怒呼号、疾风骤雨、雄伟悲壮、奔腾豪放、果敢刚烈等强烈的情感，也可以表达低声倾诉、喃喃细语、安慰爱抚、叹息抽泣、甜蜜幸福等内心的微妙感受，还可以表达空谷回声、黄昏钟鸣、高山流水、小溪潺潺等大自然的奇观美景，甚至还可以呈现阳光、月色、云彩、微风等看得见但摸不着的物体。一般来说，力度越强，音乐越雄伟、刚毅、豪放；力度越弱，音乐则越平缓、婉转、轻柔。另外，力度的自弱而强、自强而弱，常引起空间上自远而近、自近而远的联想。例如，俄罗斯民歌《伏尔加船夫曲》中的力度变化，似乎让听者感受到纤夫们渐渐走近又渐渐远去的身影。

在乐谱上，力度通常用音乐术语（意大利语）的缩写来标记。例如，P(Piano)是弱的意思、f(Forte)是强的意思、mp(Mezzo-Piano)是中弱的意思、mf(Mezzo-Forte)是中强的意思。P越多就越弱，最多可有5个P，那就是极弱。f越多就越强，假如乐谱上标有5个f，那就是相当强，演奏者必须竭尽全力地演奏。除了这些记号以外，还有渐强(cresc.)、渐弱(dim.)以及突强、突弱记号等。作曲家通过力度标记在乐谱上体现乐曲的情绪变化和感情色彩，而演奏者则根据这些提示、根据自己的理解在演奏上奏出细致的力度变化，使音乐浓淡相济、轻重自如、层次分明。

五、速度

速度是指音乐的快慢程度，是音乐的重要构成元素，它既对音乐作品的情感层面产生影响，也决定了音乐作品的演奏或演唱难度。

音乐速度一般以数字或文字标记于开端。数字标记如"＝120"，意思是四分音符一分钟内出现120次。文字标记目前多以西式标记（意大利语）为主，常见的速度标记

如下。

慢速类：Large—广板；Grave—庄板、非常缓慢，沉重的、严峻的；Lento—慢板；Adagio—柔板/慢板。

中速类：Andante—行板；Andantino—小行板、稍快的行板；Moderato—中板。

快速类：Allegro—快板；Allegretto—小快板；Vivace—活泼的快板、Presto—急板；Prestissimoo—极急速的。

另外，还有 a tempo—速度还原；Ritardando(rit.)—渐慢；Accelerando(accel.)—渐快。在中国传统音乐中也有文字标记（汉字），例如，散板、快板、慢板、中板等。

速度的标记不仅仅是音乐快慢的标记，同样也是音乐感情的标记，其与乐曲的内容和形象有着密切的关系。快速的音乐通常表现欢快、紧张、热烈、激动、兴奋、活泼的情绪；而慢速的音乐通常表现平缓、柔美、安静、沉痛、庄重、忧愁、伤感的情绪。

音乐作品的表现内容丰富多样，即使同一个曲调，用不同的速度来表演，也会产生不同的效果。例如同样是三拍子，快速会给人以活泼、明快的感觉，慢速则会获得优雅、闲适的效果。又如管弦乐曲《森吉德玛》，全曲分为两段，第一段的民歌曲调速度缓慢、轻柔，安静而平和的旋律描写了美丽辽阔、清新宁静的草原景色。后面还是同样的这个曲调，只是速度加快了一倍，其音乐形象也就变了，描写出草原人民载歌载舞的愉快生活。

六、调式

几个音（一般不超过7个，不少于3个）按照一定的关系（高低关系、稳定与不稳定的关系等）联结在一起，构成一个音组织，并以某一音为中心，这个音组织就称为调式。[①] 例如，大调式、小调式、我国的民族五声调式等。调式是在长期的音乐实践中所创立的乐音组织形式，是音乐表现的主要手段之一，也是决定音乐风格的重要元素之一。调式中的各音，从主音开始自低到高排列起来，即构成音阶。

不同的调式有不同的调式色彩和风格。常用的例如大小调体系中，大调式由 do、re、mi、fa、sol、la、si 构成，以 do 为主音，调式色彩明亮宽阔。例如中华人民共和国国歌《义勇军进行曲》（田汉词，聂耳曲）曲调明亮，节奏有力，具有进行曲风格，是一首不朽的战歌；又如《共和国之恋》（刘毅然词，陈述刘曲），歌曲的曲调宽广大气，气势宏伟，在隐含着中国民族音乐的骨干音序列和旋律线条的同时，也具有西洋音乐的和声进行与古典艺术歌曲的质朴诗性，交织着中西音乐文化的光芒，饱含着朴素而隽永的灵性。小调式由 la、si、do、re、mi、fa、sol 构成，以 la 为主音，调式色彩暗淡、柔和。例如，挪威作曲家格里格的《奥塞之死》（《培尔·金特》第一组曲第二乐章）的主题是小调式，它是一首葬礼进行曲，描绘了为自由而战的英雄壮烈牺牲后，人们为他们举行葬礼的情景。我国传统的民族调式体系，是由宫（do）、商（re）、角（mi）、徵（sol）、羽（la）五个音组成，并在此基础上，加入清角（fa）、变宫（si）、变徵（#fa）、闰（♭si），构成六声、七声调式。例如歌曲《草原上升起不落的太阳》，

① 李重光. 基本乐理通用教材［M］. 北京：高等教育出版社，2004：94.

它采用的是民族五声羽调式，有鲜明的内蒙古民歌音调，具有浓厚的地方特色，旋律优美流畅，富于激情，表达了草原牧民热爱家乡、热爱生活、对中国共产党和祖国充满着感激之情。

七、曲式

曲式是指音乐的横向组织结构，即构成乐曲的结构形式。如同文学作品中的词、句、段、节和总分式、并列式、对照式、递进式等结构单位和形式一样，音乐作品也有自己的结构单位和结构形式。

音乐结构单位的名称有动机（或乐汇）、乐节、乐句、乐段等，其中动机（乐汇）为最小单位，至少包括一个强音和一个弱音，两个动机（或乐汇）可构成一个乐节，两个乐节可构成一个乐句，两个乐句可构成一个乐段。一般来说，由一个乐段构成的曲式被称为"一部曲式"，由两个乐段构成的曲式被称为"二部曲式"，由三个乐段组成的曲式被称为"三部曲式"。曲式类型丰富多样，除已提到的曲式，比较常见的还有复二部曲式、复三部曲式、回旋曲式、奏鸣曲式、变奏曲式、回旋奏鸣曲式等。音乐家根据作品篇幅的大小、音乐发展的需要等方面来选择适宜作品的结构。

八、音色

音色是声音的属性之一，主要由其泛音决定。每个人的声音以及各种乐器所发出的声音的区别，就是由音色不同造成的。

音色是指声音的特色，可以通过人的听觉而进行直观地区分和辨认。音色的不同取决于不同发声体结构和构造材料的不同，以及不同发声体发声时所伴随泛音频率的不同。

不同的音色有着不同的艺术表现力和艺术效果，同样的旋律用不同乐器演奏能给人以不同的听觉感受。例如，古琴演奏会给人以远古的听觉感受；唢呐演奏会给人以粗犷的听觉感受；小提琴演奏会给人以优雅的听觉感受；大提琴演奏会给人以低沉的听觉感受；小号演奏会给人以嘹亮的听觉感受；长笛演奏会给人以明亮的听觉感受；二胡演奏则会给人以悲凉的听觉感受。

音乐心理学认为，音色之所以有表情功能，在于它可以激发听众的联想。例如，号角的音色令人想到战争和狩猎，弦乐音色有柔美温馨的意味，童声音色如天使般纯洁，大管的低音好似龙钟的老人等。在我们的生活中，每个人的声音也有不同的音色，例如，有人说话、唱歌声音轻柔，有人说话、唱歌声音阳刚。多样的音色赋予了音乐丰富的创造元素，乐曲中不同音色的搭配和音色变化的处理使音乐充满了色彩和情感。音乐家常常根据需要，对乐曲"着色"，体现音乐的意境。各民族不同的乐器以及歌唱者的音色，也使得音色成为民族文化色彩的某种标识。

九、织体

织体是指乐曲旋律、节奏、和声等组合的方式，即乐曲声部的组合方式，是音乐的结构形式之一。

织体也是衡量音乐品质的标准之一，可分为单声部和多声部两类。

单声部织体是指仅有一个单一的声部，其音乐所呈现出的旋律线条具有单一性。单声织体可以说是最原始的，因为任何人只要张口唱歌，几乎是单旋律的。在人类音乐的初级阶段，大多数就是这种简单的形式。

与单声部织体相对应的概念是"多声部织体"。多声部织体是指两个或两个以上的声部相结合，其音乐所呈现出的旋律线条具有多样性和层次性，即多个声部或多个旋律线条的同时叠置。比起单声织体，多声织体肯定要复杂些，音响会比较丰满。它的数个声部有多种结合方式，有时是一条旋律加上和声伴奏，有时则各个声部都是具有个性和独立意义的旋律。不同的音乐织体给人以不同的艺术感受，其艺术表现力各有千秋，对音乐形象塑造、音乐风格表现和音乐情景描绘等方面有着不容忽视的作用。

综上所述，音乐是声音的艺术，其构成具有一定的复杂性，即由旋律、和声、节奏、节拍、力度、速度、调式、曲式、音色、织体等基本元素构成且缺一不可，这些元素的巧妙结合成就了音乐独特的审美价值。正如，文学家用词句创作文学作品，画家用线条、色彩创作美术作品一样，音乐家采用音乐的语言来创造音乐作品。各种音乐语言的要素在创作者的精心组织下，以不同的形态出现在音乐中，为人们带来了浩如烟海却又各不相同的音乐作品。

第三节　如何欣赏音乐

高尔基在《书信集》中曾写过："照天性来说，人都是艺术家。他无论在什么地方，总是希望把美带到他的生活中去。"美的标准是由一定时代、一定民族、一定社会阶级和阶层的审美趣味所决定的。形式美只是艺术美的一个方面，更重要的是艺术作品的内容美。音乐作为一门艺术，欣赏音乐要做到如下三点。

一、在倾听中关注音乐表现本身

音乐欣赏最为重要的核心内容事实上只有一个，那就是倾听。美国著名的音乐家艾伦·科普兰说过："你要理解音乐，再没有比倾听音乐更重要的了。"倾听的动力来自个体自觉的愿望。人们的情绪和情感是在时间的过程中展开和铺陈的，而音乐作为听觉、时间、情感的艺术，它起始于语言终止的地方，以一种最纯粹、最本真的状态直指人们的内心，细腻地表达并传递着人们的情感，述说着语言无法言说的美。

因此，人们应多去倾听优秀的音乐作品，在倾听中与音乐相遇，感悟音乐，理解音乐，形成良好的听觉习惯，挖掘音乐的本性，培养音乐的美感。

二、在娱乐中培养音乐文化观

音乐具有一种娱乐属性，但音乐又绝不能仅止于娱乐。

生活中的每个人都处于不同的文化、民族、信仰、生活氛围中，生活中也缺少不了娱乐，因为娱乐让生活显得更加丰富，但过度娱乐反而会降低人们的生活品质。

因此，人们需要不断在艺术领域中学会提升自我，提升修养、品位、眼界，通过喜爱音乐去喜爱艺术，通过喜爱艺术去喜爱文化，通过喜爱文化去喜爱人生，让生活不止有眼前，更有音乐、诗和远方，这也是喜爱音乐的意义所在。

三、音乐欣赏的三个层次

音乐欣赏的过程由三个层次构成，即感官欣赏—情感欣赏—理智欣赏。三者相互交叉，后者包括前者，低级别向高级别进展、延伸。

感官欣赏是指听到音乐的音响后产生的情绪性生理反应。此时，不仅对音乐音响与结构形式有一种总体感知，也通过感知、直觉获得一定的快感，这也是欣赏音乐的基础。

情感欣赏是指领会了音乐音响所表达的感情，从音响中感受到作曲家与表演家传达的情感，并调动欣赏者的生活积累与感情体验，与作品产生感情共鸣，进入境界。

理智欣赏是指聆听音乐音响时，能运用生动的感情体验真正享受音乐艺术的乐趣，并运用理性思维对音乐作品进行审美认识和评价。

以上音乐欣赏过程中的三个层次，感官的欣赏主要满足于悦耳好听，是相对比较肤浅的欣赏。从感官接受音乐向情感欣赏过渡，逐步增加理性认识向理智的感觉推进，这是一个完整的欣赏过程，也是感性认识和理性认识的高度统一。只有这样，才能对一个音乐作品进行全面的领略，从而获得完美的艺术享受。

第四节　音乐欣赏中的审美心理

音乐欣赏是人们以聆听音乐作品的方式来体验和领悟音乐的真谛，从中获得精神愉悦的过程。它既是人们感知、体验和理解音乐艺术的一项实践活动，也是一项复杂的音乐审美心理过程。而音乐审美感知、审美体验、审美想象和审美理解，则是音乐欣赏者参与音乐欣赏活动所要经历的四个审美心理历程。

一、音乐欣赏中的审美感知

音乐是音响的艺术，它的表现力来自五彩缤纷的音响及精致巧妙的音乐结构形式。一旦人们离开了对音乐音响及结构形式的审美感知，也就不可能对音乐作更高层次的欣赏。因此，良好的审美感知是整个音乐欣赏的前提条件和心理基础。

马克思曾指出："对于不辨音律的耳朵来说，最美的音乐也毫无意义。"人们欣赏音乐时，必须要有听辨和感知音高、节奏、力度、音色等音乐基本要素的能力。试想，如果一个音乐欣赏者连 2/4 拍和 3/4 拍都分辨不清，那么他怎能听辨出进行曲和圆舞曲的不同音乐效果？如果对各种乐器的音色缺乏应有的识辨力，同样，也会影响他对丰富多彩的管弦乐作品的欣赏。因此，具有灵敏的听辨力在音乐的审美感知中是非常重要的。

二、音乐欣赏中的审美体验

音乐欣赏中的审美体验，是指欣赏者能够准确、深刻和细致地体验音乐作品中的情感内涵，并且将自己的情感与音乐所表达的情感相互融合，产生共鸣。

俄国作曲家穆索尔斯基曾经说过："没有触及内心，就不可能有音乐。"从心理学的角度来讲，音乐审美体验首先表现为欣赏者感性上的直接体验。例如对乐曲轻重缓急与节拍律动周期的感受。当欣赏者内心节律与音乐作品的节奏相合或相近时，节律谐振，就会感到愉快舒服；反之，便会感到不舒服。在聆听音乐作品时，人们同样可以从乐曲的旋律走向、速度力度、节奏节拍的变化中，凭借自身的感性经验，体验出乐曲所传达的某种情感。例如，我国作曲家李焕之的《春节序曲》，音乐一开始就在热烈欢快的管弦齐鸣及锣鼓乐声的配合下，让人们体验到一种春节的喜庆气氛；又如二胡曲《二泉映月》，那缓慢、如泣如诉的旋律一奏响，便让人们体验到一种凄楚、悲伤的情感；再如歌曲《中国人民解放军进行曲》时，冲锋号似的引子、坚实的音调、规整的节拍，能够让人产生一种雄壮、豪迈的审美体验。类似这样的例子举不胜举，然而，这种感性的初步体验对于理解乐曲内在情感显然不够。为了更深入体验音乐作品中所蕴含的情感内涵，欣赏者还需从另外一些侧面去了解音乐作品。例如，欣赏声乐作品可以从歌词中寻找思想的根源；欣赏标题音乐可以从标题和文字的解释中找到线索和依据；欣赏无标题音乐作品时，欣赏者可以一方面认真倾听音乐，凭借感性直觉去体验乐曲的情感内涵，另一方面还可从乐曲的创作背景、作曲家的生活经历、创作意图、艺术风格、体裁形式的表现特征等各个方面去进行分析，获得对乐曲情感内涵的审美体验。

三、音乐欣赏中的审美想象

音乐欣赏中的审美想象是以原有或现实的音乐意象为媒介，聆听、回忆和创造新的音乐的心理过程。欣赏者只有充分调动自己的审美想象，才能感受并丰富音乐作品的美。

一般来说，音乐欣赏中的审美想象有三种主要类型。

（1）由描绘性音乐所引起的审美想象。它主要出现在针对音画式的标题音乐的欣赏中。例如，俄国作曲家里姆斯基·科萨科夫的《野蜂飞舞》，通过对野蜂飞舞时所发出的嗡鸣声进行艺术模拟，使欣赏者仿佛看到了野蜂在空中忽高忽低、忽远忽近飞舞的形象；又如，我国作曲家陈钢的小提琴曲《苗岭的早晨》中的引子部分中用下行音符模仿鸟鸣，唤起人们对云雾缭绕的苗山景象的想象等。

（2）由情节性音乐所引起的审美想象。例如，打击乐合奏曲《鸭子拌嘴》、交响童话《彼得与狼》、小提琴协奏曲《梁山伯与祝英台》等。这类作品的音乐审美想象，一般以乐曲的标题与文字说明为依据，或以文学、戏剧原著的题材内容为依据。例如，《鸭子拌嘴》的乐曲取材于《西安鼓乐》，作者创造性地运用民族打击乐器滑击、叩击、点击、刮击等手法，充分发挥每件乐器的独特性能，通过音色、音量的对比变化以及自然节奏的模拟，奏出旋律，敲出情节，打出音乐形象，形象地描绘了鸭子嬉戏、打闹的小景，活灵活现地勾画了鸭子的性格和神态。又如，《梁山伯与祝英台》的作曲家采用

家喻户晓的梁祝故事为题材，用小提琴表现女性的柔美，用大提琴表现男性的深沉，当优美深情的小提琴和大提琴对答的音乐奏响时，让人联想起梁祝在草桥亭畔双双结拜的情景；当铜管乐奏出凶暴的音响，接着小提琴奏出不安、激愤、带有强烈切分节奏的旋律时，又使人联想起祝英台抗婚的故事情节；当乐曲结束时那段华丽柔美、充满诗情画意的音乐响起时，又唤起人们对梁祝坟前化蝶、比翼齐飞的美好爱情的想象。在欣赏这类情节性的标题音乐时，欣赏者要着重体验音乐中所表现的戏剧气氛和意境，特别是人物感情的发展变化，并在此基础上展开审美想象，让想象成为连接音乐与原著故事情节的纽带。

（3）由审美感知与审美体验所引起的自由想象。这类想象对于非标题的乐器音乐的欣赏，表现比较突出。它可能是随着乐曲发展而展开连贯而鲜明的形象画面；也可能是瞬间、片段的生活场面的显现；还有可能只是与某些形象相关的词语或意念的想象，带有自由和随意的性质。

四、音乐欣赏中的审美理解

审美理解是运用理性思维对音乐作品的形式、内容以及思想意义进行审美认识和评价的心理活动。它是音乐欣赏活动的理性因素，被广泛渗透在感知、情感、想象等各个审美心理活动过程中。

音乐中的审美理解体现在两个结合上：一是情感体验与评价判断的结合；二是感性因素与理性因素的结合。它包括对音乐作品内容的理解（其中，既有音乐因素——结构、技巧的理解，也有非音乐因素——时代背景、作家生平的理解）、对音乐作品形式的理解（例如，对音乐基本要素、组织结构以及和谐对称、多样统一的形式美的理解）、对音乐作品内在意蕴和深刻哲理的理解等。欣赏者一方面，要通过掌握基本乐理以及和声学、对位法、配器法、曲式学等音乐理论知识来加深理解和认识；另一方面，则要深化对音乐作品的主题内容和社会意义的理解认识，通过这种深层次的音乐审美理解，使音乐作品散发出一种神奇隽永的艺术魅力，让欣赏者获得美的享受。

在音乐欣赏活动过程中，上述这四种审美心理要素是相互渗透、相互融合，相互补充的。音乐是美的艺术，每一个人都应该怀着真诚和喜悦，充分调动和发挥多种心理要素的作用，永远热爱音乐，体验音乐的美。

第五节　交响乐欣赏的基本礼仪

一、交响乐的起源

交响乐的名称源于古希腊，是当时"和音"和"和谐"两个词的总称。到了古罗马时期，它就演变成为泛指一切乐器合奏曲和重奏曲的代称。15—16世纪，也就是欧洲的文艺复兴时期，交响乐这一名称被当作一切和声性质、多音响乐器曲的标志。而到了巴洛克音乐的初期，它又主要指歌剧、神剧和清唱剧等作品中的序曲及间奏曲。18世

纪初期，音乐艺术在欧洲得到了迅猛的发展。随着欧洲产业革命的进程，音乐艺术也开始逐步走向平民化和社会化。在这个时期中，交响乐作为一种独立的艺术形式，其规模和形式都慢慢有了明确的含义。当时的意大利歌剧序曲，以它特有的"快—慢—快"三个段落而成为古典交响乐的基本雏形。到了18世纪中叶，德国曼海姆（德国南部的文化中心）乐派的作曲家们以一系列积极而富有创新性的创作，使交响乐的基本形式得以进一步完善。

二、交响乐概述

交响乐或称交响曲，是指一种用大型管弦乐队演奏的乐器套曲。交响乐音色丰富、音域宽广、和声丰富、力度对比变化鲜明，因此它是音乐表现的最高形式，能表现磅礴的气势、重大的题材、丰富的感情和复杂而深刻的思想。交响乐从创作到演奏都要求较高超的技巧，为此它也是衡量一个国家或民族的音乐文化水平的重要标志。

经典的交响曲一般分为四个乐章，结构如下。

第一乐章：奏鸣曲式，快板。交响曲最重要的乐章，两种主题对比、矛盾的展开，充满活力和戏剧性，为整个作品奠定了基调。

第二乐章：复三部曲式或变奏曲式，慢板。交响曲的抒情中心，内容往往与深刻的内心感觉及哲学思考有关。

第三乐章：小步舞曲或谐谑曲，中、快板。主要是以表达舞蹈、娱乐、休息、游戏等日常生活景象。

第四乐章：奏鸣曲或回旋曲式，快板。交响曲的结论部分，常回顾前面乐章的素材。在一些乐观、明朗的作品中，该乐章常表现生活的光辉、乐观、节日的欢乐或胜利。

三、交响乐欣赏的基本礼仪

1. 音乐会前应多熟悉曲目

在欣赏音乐会之前，人们可以事先了解音乐会上即将演奏的曲目，然后进行聆听。因为音乐表演属于音乐作品的二度创作，所以相同的作品总有着诸多不同的演奏版本。例如，小提琴协奏曲《梁山伯与祝英台》，这首作品在国内几乎家喻户晓，也有很多优秀的小提琴演奏家演奏过。例如，俞丽拿、盛中国、马思聪、吕思清等人，这些艺术家们有着多年的艺术沉淀，其演奏风格各异，细节处理不同。假设人们能够听到不同的版本会更好，因为每位演奏者对同一首乐曲都有独到的诠释风格，形成了独特的理解、处理和表达特色，能够准确而完美地揭示作品的内涵，塑造鲜明的音乐形象。因此，人们通过欣赏并比较不同的演奏，能够更好地了解乐曲的全貌，也可建立起更好的鉴赏标准。

2. 时间若不充裕，先熟悉主要曲目

正规的音乐会演出可分为上半场和下半场，这期间会有中场休息。

对于一场音乐会而言，其主要曲目的确定通常是中场休息之后的第一首（即下半场

的第一首），或整场音乐会最后的压轴曲。这样安排次序，主办方一是为了避免观众于上半场结束后便匆匆离去，而试图用下半场第一首的精彩来挽留住观众离开的脚步；二是把主要曲目安排在压轴曲上，主要是为了在演出结束时能够掀起会场高潮，搞活气氛，也为后面的返场做好铺垫。当然，有时上半场的第二首曲目也是颇具分量。

关于演出团队对主要曲目的定夺，一般表现在该曲目或是演奏者最擅长的作品；或是整场音乐会中技巧最难、最能展现演奏者精湛技巧的；或是整场音乐会中分量最重、最完整的、一系列的演出；或是因为该曲目在该地区属于第一次首演；再或是当地本土作曲家的重要作品，更好地拉近与当地观众的距离。

3. 音乐会的穿着礼仪

穿着得宜不仅显示个人的素养，也是对演出者的尊重和礼貌。

国内外最普遍的情况是，男性着西装，女性着洋装（裙装）或小礼服。若是知名音乐会，不论男女都穿着正式晚礼服，在中国，西服不是我们的传统礼仪服装。一般而言，参加音乐厅的音乐会演出，观众应注意着正装或比较正式的服饰，注意要干净整洁，不用过度华丽，但要避免睡衣、拖鞋、短裤或奇装异服。欣赏音乐剧、流行歌曲演唱会可以相对着装轻松休闲一些。

4. 何时鼓掌为妥

欣赏音乐会，鼓掌大有学问。

其一，音乐会开始，观众们应以热烈的掌声迎接乐手和指挥上台。

其二，不要在乐章与乐章之间鼓掌。目前，乐章间不鼓掌已成为一种约定俗成的礼节。由于交响乐有很多乐章，各乐章之间虽然有短暂的时间停留，但由于彼此间依然具有极微妙、藕断丝连、一气呵成的关系，音虽断，意却不断，因此切忌在乐章与乐章之间鼓掌，而应该于整首交响乐或整组乐曲全部演奏完毕后，鼓掌较妥。有些乐团指挥，为了不希望观众在乐章与乐章之间拍手，会刻意地在暂停时间仍保持手势高举的动作，表示音乐还没有完全结束；也有演奏家会以动作暗示，例如保持还要继续演奏的姿势，表示音乐还在进行等。因为对交响乐而言，保持乐章之间的宁静，既可以保证一部宏大作品的整体性，又能够保证人们欣赏思绪的连续性。

其三，演出结束，观众们要全场起立，为所有演奏家热烈鼓掌，表达对他们辛勤劳动的肯定和答谢。

一般而言，一个正规乐团在常规音乐季演出里，正式曲目结束后，一般是没有加演曲目的，而那些交流、访问性质的演出，因为难得一见，返场曲总是少不了的。每到这个时候，乐团和指挥都会使出浑身解数奉献出他们最擅长、精彩的动人一刻，而他们的返场表现、返场曲目的多少很大程度上取决于听众掌声、喝彩的热烈程度。

5. 音乐厅中的最佳位置

从听觉来说，音乐厅楼上后段的座位是最好的。因为声音会向上飘，传到远处，融合得最好，而且许多音乐厅的设计是前低后高，所以前排最贵的位置通常是低于演奏（唱）者的高度，所以声音都从这些人的头顶飘过，直接到后头顶端正好完美地融合在一起，再加上来自天花板的反射，坐在那里的听众仿佛坐在乐团旁边一般，更有身历其

境的立体音响。而坐在最前端、舞台正前方、票价最贵的听众，则有可能听到不平衡的音响效果，或是某个乐器声部特别大声，而另一个声部则特别小声。

从视觉来看，则靠近音乐厅舞台的座位是最佳的。因为距离近，观众可以近距离地观察舞台上乐手们的一颦一笑、一蹙眉、一低头等表情以及乐手们快速炫妙的演奏表达，这无疑又增添了一层乐趣。

6. 准时入场

无论什么场合，迟到都是很不礼貌的行为。观众们应在开演前15分钟左右到场，这样不仅可以充分熟悉剧场环境，还能有充裕时间阅读一下乐曲解说，这样才能从容不迫、放松心情，好好地享受、聆听音乐的演出。

现在很多音乐厅都拒绝在乐章与乐章中间让迟到者入场，如果迟到，需要先在场外等待领位员在合适的时间为他领位，有时也会请他在后排就近入座，尽量做到避免打扰到其他听众，等到中场休息时间，迟到者再换回到自己的座位上。而许多音乐会的曲目编排也特别针对此点设计，第一首曲目通常安排时间较短的乐曲，目的就是方便迟到的听众还能于第二首演出前的空档进入。当然，也有越来越多的音乐厅严格限制迟到的入场者，演出一开始就将入场的大门关上，迟到者只能等到中场休息才可以进入了。

7. 不要制造噪声

观众入座时要轻而缓，走到座位面前转身，轻稳地坐下，不应发出嘈杂的声音。关闭手机，或调成振动，切忌喋喋不休地说话。聆听音乐时，保持剧场安静，不在剧场内随意走动，不食用或饮用容易发出响声的食物、饮料，不要比比划划，频频离席，或两腿反复不断地抖动。

8. 关于拍照

观看演出时，不要用带闪光灯的相机拍照，以免干扰演奏家的注意力，影响发挥水平。摄像师不可上舞台，机位需固定。另外，拍照可能牵涉商业利益，因为许多艺术家跟经纪公司之间都有关于形象的版权协议，不允许随意被他人使用，严重的还会引发官司。

所以，为了不影响艺术家们的表演以及保护版权，主办方常常严禁观众带照相机、DV等数码设备这类物品进场。

9. 献花应征得同意

一般情况下，演出期间观众不能随意向演员献花，如果有特殊情况要求以个人的名义向演员献花，应事先与工作人员联系，由工作人员安排献花活动。

最后，散场时不要留下垃圾，不要拥挤，应保持一种有序的状态离开。

第二章　中国音乐概况

第一节　乐的渊源

一、"有声"的文物

1986—1987年，河南省舞阳县贾湖新石器时代遗址墓葬中出土了一批原始骨笛，如图2-1所示，根据碳同位素C_{14}测定和树轮校正，这些骨笛距今已有8000多年，比河姆渡骨哨制作得更加精细，性能也先进了许多。贾湖骨笛是用猛禽的翅骨截去两端关节，再经磨制、钻孔而成。从外形上

图2-1　原始骨笛

看，它们一般长约20厘米，直径1.1厘米左右，大多为7孔，有的骨笛还在音孔旁开有调音用的小孔，其中，保存最完整的一支还能用简单的指法吹奏出河北民歌《小白菜》。更令人称奇的是，有些骨笛在挖孔之前先画上了等分符号，然后在符号上钻孔。这说明当时制作骨笛并非随意为之，而是经过了精密的计算。据专家推断，贾湖骨笛的音阶结构至少为六声音阶，甚至是七声音阶。

陶埙是我国特有的梨形空腹的吹奏乐器，其发音原理与普通乐器有所不同，是我国最早的旋律性乐器。根据先后出土的不同陶埙，发现这些陶埙能够演奏2个音、3个音、4个音，直到"十二律"中的11个音，显示出古代先民们超前的智慧，也似乎在为现代人演示着音阶观念逐步清晰的脚印。

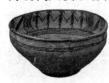

图2-2　原始彩陶

在青海省出土的一只距今约5000多年的彩陶盆如图2-2所示上，可以看到原始乐舞的场景。口沿彩绘分三组，都以圆点勾叶纹为中心，各组纹饰之间填以斜平行线纹。在内壁绘有四道平行带纹，中间是主题纹饰——舞蹈纹。舞者形象以单色平涂手法绘成，造型简练明快。舞者五人一组，共三组，每组之间以内向弧线纹和柳叶宽带纹相隔。舞者手挽着手，面部方向和臂部摆向一致，每个人头的一侧均有一斜道，似为发辫，双腿之间也有一反向斜道，舞者踏着整齐划一的舞步，举手投足间透出男性威猛阳刚的霸气。三组舞人绕盆一周形成圆圈，脚下的平行弦纹像是荡漾的水波，小小陶盆宛如平静的池塘。欢乐的人群簇拥在池边载歌载舞，情绪欢快热烈。

磬是舜时期的一位叫叔的音乐家制造的。目前，能见到最早的"磬"是1983年于河南省禹州（原禹县）范石乡阎砦遗址出土的，这枚磬属龙山文化晚期遗物。磬体厚4.5～5.5厘米，通长78厘米，高28.5厘米，现藏于河南省文物考古研究所。

陶铃是于1956年湖北天门市石家河三房湾遗址发现的，通高5.4厘米，口径为7～9.8厘米。考古年代相当于龙山文化，属新石器时期的石家河文化遗物。天门市石家

河这枚陶铃因泥质所致，呈橙红色陶体，椭圆形，斜壁呈梯形，上小下大，顶面上有并列的穿孔，可用来穿绳吊挂铃舌，现藏于湖北博物馆。

二、遥远而神奇的乐舞

原始的音乐是歌、舞、乐三位一体的。乐舞的内容，大都与先民们的狩猎、畜牧、耕种、生活有关，这些可以从各个文化遗址出土的原始乐器得到证实，如陶埙、骨哨、骨笛及陶钟等。

相传黄帝作有《弹歌》，反映原始狩猎生活。《吕氏春秋·古乐篇》记载有"八阕"，是一首共含八个曲子的组歌，表演者手执牛尾，边跳边唱。可见音乐早在几千年以前远古原始社会就以其独特、最能反映人类生活和生产劳动的音乐形式出现了。例如，《礼记·郊特牲》记载的一首古代祭歌，仿用呼喊、恳求的音调唱出来，恳求上天保佑："土反其宅，水归其壑，昆虫毋作，草木归其泽"。

乐舞《大夏》就是大禹治水及民众歌颂他的真实反映。"禹立，勤劳天下，日夜不懈。通大川，决壅塞，凿龙门，降通漻水以导河，疏三江五湖，注之东海，以利黔首。于是命皋陶为《夏籥》九成，以昭其功"（《吕氏春秋·仲夏夜·古乐篇》）。该乐舞共分九个部分（九段），跳舞时，用一种称为"籥"的原始管乐器作为主要的伴奏乐器。

据说大禹在对三苗作战时到过涂山，涂山之女爱上了他，涂山之女盼郎心切就做此歌，以寄情思。歌曰："候人兮猗……"这4个字，可任意延长。"候人"表达了具体的意象，"兮猗"是今天所表达的感叹词。这首歌应该算是我国最早的女声独唱歌曲了。后来，原始歌曲随着社会的进展使内容逐渐丰富起来，并逐渐形成严谨而多元的形式，其歌词乃逐渐发展为诗。

今天看到的原始傩仪、傩舞，大多是以敲击锣鼓伴奏的。由此可见，"击石拊石"是一种非常原始的乐器表现方式，而"百兽率舞"中的"百兽"，则是头戴各种图腾野兽面具的巫师。远古时期先民往往把"图腾"奉为自己全氏族的吉祥物而进行崇拜。我国《山海经》就记载了人类最初的音乐活动，"浑敦无面目，是识歌舞，实惟帝江也。"

遥远而神奇的古代乐舞是在原始人类的劳动、爱情、战争、图腾崇拜中产生的，其反映在艺术上也是较为粗拙的，仅仅是处于艺术的萌芽状态，然而歌、舞、乐之间是相互依赖的，都不是独立的艺术门类，是一种综合性艺术，而歌、舞、乐同源，与呼号、动作、音调、节奏等有着根本的联系和演化。

第二节 "新音乐"的启程

一、北方民间歌曲集——《诗经》

《诗经》是我国最早的诗歌总集，最初是配乐的歌词，它保留着古代诗歌、音乐、舞蹈三位一体的艺术形式。

《诗经》是由孔子所编。孔子爱好音乐也很懂音乐，他把音乐、诗歌作为他教学的

主要科目之一。他在周游列国后,把征集的3000多首诗歌进行了修删,并对其进行校对,编成了一部305首诗歌精选集,即《诗经》。《诗经》大部分是北方民歌,分为风、雅、颂三部分。

"风",有15首民歌,基本上是北方民歌,流行范围大约在陕西、山西、河南、山东、湖北的北部和四川的东部。这是周朝初年(公元前1066年)到春秋中期(公元前570年)近500年间的作品。

"雅",一般是贵族、文人的作品,其中有不少反映社会现实、同情劳动人民、揭露统治阶级内部矛盾的作品。雅分大雅、小雅,共105首。大雅用于诸侯朝会,小雅用于贵族宴享。雅多是贵族文人的作品,内容基本上是维护统治阶级利益的。这类诗歌,语汇比较丰富,心理刻画比较细腻,篇幅也较长,艺术性比较高。

"颂",是颂扬统治阶级的诗歌,颂扬封建领主的"文德"和"武功",强调祭祀的神圣等。其中,有一些是描写农事生产的诗篇,可以看出统治者们如何组织大规模的农奴劳动,利用农奴劳动果实满足自己的欲望,粉饰太平等情形。另外,从某些诗篇中,可以看出当时的政治精神面貌。从它们所歌颂的人物中,又可以看到某些民族英雄,曾经推动过历史的进步。

"风"是《诗经》的精华,内容涵盖极其丰富,传载也有多种多样,有爱情、有劳动、有生活风俗、有讽刺、有童话等。歌唱形式也丰富多样,有独唱、有对唱、帮腔等。《诗经》的乐曲谱例现无法获得,但从歌词中可以了解到丰富的音乐形式和重复、变化的曲式规律。例如,分节歌、引子、尾声、换头等。

《诗经》首篇《关雎(周南)》是一首求偶歌,大致是周初的作品,情绪快乐而略见急迫。孔子曾两度加以褒评:"关雎,乐而不淫,哀而不伤。""师挚之始,关雎之乱,洋洋乎,盈耳哉。"《关雎》:

"关关雎鸠/在河之洲/窈窕淑女/君子好逑/
参差荇菜/左右流之/窈窕淑女/寤寐求之/
求之不得/寤寐思服/悠哉悠哉/辗转反侧/
参差荇菜/左右采之/窈窕淑女/琴瑟友之/
参差荇菜/左右芼之/窈窕淑女/钟鼓乐之/"

二、南方民间歌曲集——《楚辞》

战国时期,楚国是古代南方的一个大国,有着广阔的疆域和独特的文化,其音乐相当发达,唱歌风气尤为盛行,有些流行歌曲,能应和而唱的达数千人之多,称为"楚声"。

《楚辞》是西汉刘向编订,东汉王逸伪作章句,收有战国楚人屈原、宋玉及汉代淮南小山、东方朔、王褒、刘向等人辞赋共16篇,后王逸增入他自己的作品《九思》成17篇。全书以屈原作品为主,其余各篇都是承袭屈原的体裁,并仿其方言声韵,具有浓厚的地方色彩,故名《楚辞》,这种文体称为"楚辞体",又称"骚体"。《楚辞》中的代表作是《九歌》,是屈原的作品,也是最能体现"楚辞"特色的作品。九歌是楚国南部(今湖南地区)的民间祭祀时,所唱的一套歌曲,这套歌曲的词在《楚辞》里能看到。这套歌曲和屈原其他作品不同,它们都是来源于民间,是经过屈原加工整理而成

的，是当时南方民歌的代表。

楚国民间信神鬼，有祭祀的风俗，祭祀有巫和觋参加。《九歌》是屈原根据楚国民间祭祀神鬼的舞曲改编的，这套歌词虽然称为《九歌》，但不只9首歌曲，其中除去向所祭的神各献一曲外，前后尚有迎、送神歌曲各一首，共11首，具有组歌的性质，它的表演顺序是：

《东皇太一》——叙述祭天神的场景；《云中君》——祭女性的云神的歌曲；

《湘君》——祭湘水男神的歌曲；《湘夫人》——祭湘水女神的歌曲；

《大司命》——祭主寿命的男神的歌曲；《少司命》——祭主寿命的女神的歌曲；

《东君》——祭太阳神的歌曲；《河伯》——祭男河神的歌曲；

《山鬼》——祭女山神的歌曲；《国殇》——祭颂阵亡烈士的歌曲；

《礼魂》——祭祀结束的歌曲。

三、蔡琰和《胡笳十八拍》

《胡笳十八拍》最初是一首有词有曲的琴歌，由于后代琴家大多重视演奏，忽略了词的部分，所以在《胡笳十八拍》流传至今的39个不同的版本中，只有在明代万历三十九年（1611年）刊行的《琴适》中，该曲是以词曲相配的琴歌出现的。

蔡琰，字文姬，汉末女琴家，是集文学与音乐于一身的中国古代四大才女之一，是东汉末年著名文学家、音乐家和史学家蔡邕（公元132—公元192年）的女儿。蔡邕善于弹琴，还写过"春游""绿水""幽居""坐愁""秋思"五首琴曲，即著名的《蔡氏五弄》。蔡邕有着过人的听辨能力。一次，邻家烧火做饭时，木材爆裂的声音正巧被蔡邕听到，他立刻辨出是做琴的良材。用其做成琴后，果然音响绝伦，由于尾部已被炊火烧焦，就称为"焦尾琴"。至今古琴的尾部还被人们称为"焦尾"。蔡琰生长在这样的家庭，音乐感觉自然不差。一天夜晚，蔡邕弹琴时不小心断了一根弦，6岁的蔡琰马上在邻屋喊道："父亲，琴的一弦断了。"蔡邕心中大惊，以为是女儿碰巧猜对的，故意又弄断了一根弦，小蔡琰稚嫩的童声立刻传了过来："四弦又断了。"蔡邕好一阵惊喜。

蔡琰"博学有才辩，又妙于音律"，但她的生活之路却异常坎坷。在异地他乡嫁于左贤王长达12年之久，并生下两子，最后在曹操的帮助下，回到自己的故乡。在《胡笳十八拍》中，表达了蔡琰在异邦12年，她能回到中原故土的兴奋之情，同时又有抛别亲生骨肉的悲凉之感。

琴歌《胡笳十八拍》共为18段，以感人的曲调叙述了蔡琰不堪回首的惨痛经历。胡笳是汉代匈奴等北方少数游牧生活中所用的吹管乐器，而蔡琰所做的是琴歌（古琴与人声）。作者通过自己熟悉的乐器古琴与文学（歌词）形式相结合，借助北方异族乐器胡笳来表达自己"雁南归兮欲寄边心，雁北归兮为得汉音"的对汉室故土的思念，又有"天不仁兮降离乱，地不仁兮使我逢此时"的哀怨；既有"戎羯逼我为室家"的愤懑，又有"抚抱胡儿泣下沾衣"的嗟别；既有"干戈日寻兮道路危，民卒流亡兮共哀悲"的悲叹，又有"羌胡舞蹈兮共讴歌，两国交欢兮罢兵戈"的祈盼，二者结合取得了不同民族音乐文化融合的成功典范。

《胡笳十八拍》的音乐具有浓郁的抒情气息。它以"第一拍"开始时的两个二小节

的乐节为核心音调,随歌词内容的发展做出曲调、节奏和调式的相应变化,而每乐节结束时常用的同音重复的手法,又增加了节奏的稳定性,从而逐渐衍生出对比强烈而又完整统一的全曲。作曲者将西域吹奏乐器胡笳的悲凉音调融入古琴之中,使蒙汉不同的音乐风味水乳交融般地糅合在一起,意境高远,形象鲜明。曲调中变化音所带来的离调色彩,各种调式的交替,以及那种拔地而起或高崖跌落式的音程大跳,都使作品奔泻如流的情感得到了尽情挥发,如谱例2-1所示。

【谱例2-1】

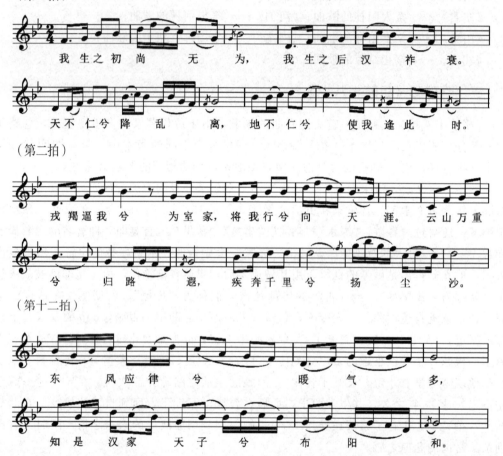

作为琴歌,《胡笳十八拍》的音乐与歌词的结合可谓是珠联璧合,交相辉映。全曲没有太长的拖腔,流露出了古代歌曲一字一音的风格特点。"感情的沸腾、着想的大胆、措辞的强烈、形式的越轨"也和古琴奏出的蒙古族音乐的苍远辽阔的曲风相得益彰。同样,琴歌《胡笳十八拍》也堪称是我国古典音乐中一部光芒四射的佳作。

四、嵇康的音乐思想

嵇康(公元223—263年)是魏末重要的思想家、文学家和音乐家。司马氏擅权后,他和"竹林七贤"(分别是嵇康、阮籍、山涛、向秀、阮咸、王戎、刘伶)的其他成员一起,兴诗作赋,纵酒谈玄,隐居竹林,与司马氏作对。嵇康的思想深受老子、庄子影

响,主张"越名教而任自然",但他又为人正直,不媚权贵,轻时傲世,缺乏阮籍的谨慎,他反对司马氏的统治,最终引起司马氏的不满,被司马昭杀害,死时正是40岁的壮年之时。

嵇康一生与音乐结下了不解之缘,有着极高的音乐天赋,他创作的《长清》《短清》《长侧》《短侧》四首琴曲,称为"嵇氏四弄",与蔡邕的"蔡氏五弄"一起,合称《九弄》,是我国古代一组著名的琴曲。隋代时,能否弹奏《九弄》还是取士的条件之一。

此外,他写有两篇著名的音乐论著:《琴赋》和《声无哀乐论》。《琴赋》是我国较早的一部音乐美学专著,是一本难得的音乐评论。它用艺术性的语言赞美了音乐,歌颂了音乐,例如,"众器之中,琴德最优。"阐述了音乐的美育作用,即能提高人的精神品德,陶冶情操,宣泄人的思想感情,对于心情不好的人是最好的安慰和伴侣。《琴赋》中还说道:"壮若崇山,又像流波,浩兮汤汤,郁兮峨峨,佛烦冤,纡余婆娑。"这不仅是对"高山流水"的赞美,而且更加鲜明地道出了音乐的形象,描述了我国1700年前古琴曲高度发展的情况。

《声无哀乐论》是嵇康音乐美学专论,集中体现了他的音乐思想。该文通过"秦客"(代表儒家思想)和"东野主人"(代表非儒思想)的八次辩难,逐一驳斥了"乐与政通"的儒家学说,阐述了"音乐有没有哀乐",音乐的审美体验和音乐的社会功能的独创见解。

嵇康看到了音乐与自然相互依存的关系,他没有认识到社会对音乐艺术的影响,这是片面性地看待问题。对于音乐的审美主体而言,音乐不能唤起人相应的情感,情感与现实两者是相对的。对于同样一首歌曲,不同的审美主体可能会产生不同的情感表现。审美客体则是"和声无象""意声无常",音乐不能表现情感的具体方向,它与情感之间没有必然的联系,因此不能唤起相应的感情,同时也论证了人在审美中个人心理素质起决定作用的一面。嵇康提出了音乐艺术与其他艺术的不同之处和音乐艺术的模糊性。

《声无哀乐论》中关于音乐的社会功能问题的探讨,是由"移风易俗"而展开。嵇康认为,音乐能够移风易俗是依靠自身的"和谐"精神。由于音乐的"和谐"精神对于人心的影响,在欣赏音乐时能够获得性情方面的陶冶,这有利于自身修养的提高,而个人修养的提高对于社会之间的关系也起到促进作用。

嵇康的音乐思想与19世纪著名的音乐家爱德华·汉斯立克的音乐美学代表性著作《论音乐的美》有类似之处。《声无哀乐论》是诞生于我国1700多年前的一部巨著,在世界音乐美学史上占有重要的地位。

五、唐代名曲——《阳关三叠》

唐朝是中华民族诗情郁勃的时代。外部的开疆拓土,国威四震;内部的豁达安定,文化交融,为唐诗的繁荣和普及提供了有利的社会氛围和思想基础。根据清代编辑的《全唐诗》统计,唐代诗作近五万首,诗人达2300百余人,闻一多先生把唐代誉为"诗的唐朝"。

《阳关三叠》根据唐代诗人王维的那首千古绝句《送元二使安西》谱曲而成的:
"渭城朝雨浥轻尘/客舍青青柳色新/劝君更尽一杯酒/西出阳关无故人/"
王维(?—761年)是唐代著名诗人和画家。《送元二使安西》是王维送别一

位奉朝廷之命到西北任职的朋友时写的诗作。因诗中有渭城（今陕西咸阳市东北）、阳关（今甘肃敦煌西南）等地名，所以也叫《渭城曲》和《阳关曲》。又由于当时在演唱时将其中的某些诗句再三迭唱，就有了《阳关三叠》这个名字。这首诗表达了人们最为普遍的一种惜别之情，情景交融，含蓄真挚，谱成歌曲后，更加感人肺腑，受到世人的推崇。唐代的许多诗人都在诗作中提到过这支歌，白居易"相逢且莫推辞醉，听唱《阳关》第四声"，李商隐"红绽樱桃含白雪，断肠声里唱《阳关》"等诗句，都写在距王维之后一个世纪左右，可以看出此歌在唐代流传之广远。

《阳关三叠》作为一首边弹古琴边吟唱的古诗词歌曲，被当代人所喜欢并传唱。歌曲由曲调大致相同的三个段落加一短小尾声构成，每个段落的前半部分都是王维的原诗。每段的后半部分，则是后人添加的一段长短句歌词，分别渲染了忧伤、惜别和期待的情感。前半部分王维原诗的曲调，是五声音阶的商调式，以"re"为主音，四句诗呈起、承、转、合之势，曲调平缓而含蓄，每句最后的同音反复，给人以千叮万嘱的印象，如谱例2-2所示。后加的歌词也是韵味十足，如第二段的后半部：

"依依顾恋不忍离/泪滴沾巾/感怀/感怀/
思君十二时辰/谁相因/谁相因/
谁可相因/日驰神/"

【谱例2-2】

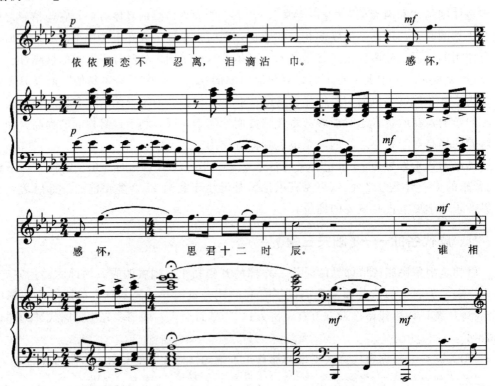

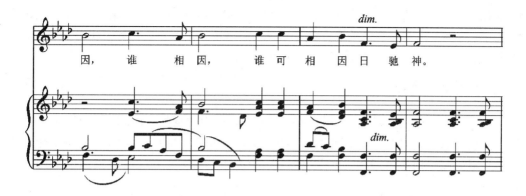

因为乐句长短参差，音乐的节奏和前半部分相比有很大的变化，切分节奏和附点节奏的运用使音乐更富于动感，音乐融入了羽调式的色彩，对比更加强烈。"感怀"二字八度音程的大跳是激动心绪的流露，让人怦然心动。第三段的后半部分，曲调在八度大跳之后，没有像前两段那样收敛回来，而是攀缘直上，两次出现全曲最高音"do"，形成歌曲的高潮。音乐扩充了十几小节后才渐趋平静，如谱例2-3所示。歌曲最后是一句尾声：

"噫/从今一别/两地相思入梦频/鸿雁来宾/"

【谱例2-3】

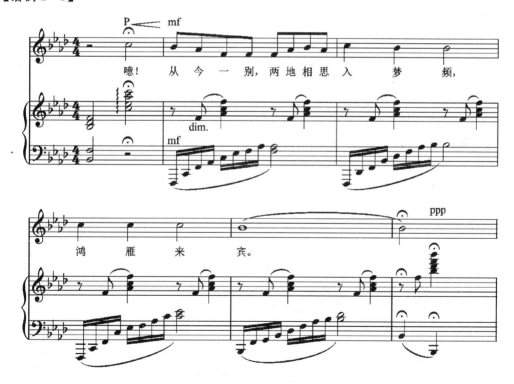

叹息般的音调渐渐远去，消失在令人回味的诗境之中。

《阳关三叠》达到了很高的艺术水准，它的诗与音乐珠联璧合，每一"叠"的情感都有所变化和发展，高潮的营造和回落自然得体，商、羽调式的交替使用新颖别致，可

谓神来之笔，因此几百年来此歌一直久唱不衰。除了琴歌的形式，《阳关三叠》还被作曲家改编为多种乐器独奏，乐器合奏，混声合唱等形式搬上舞台，成为演出率最高的古代音乐作品之一。

六、宋词与音乐

自唐以来所产生的这种长短句子的新体诗，称为"词"，就是歌词的意味并没有什么深刻的意义，它是对曲而言的。宋词和唐诗相比，与音乐的关系更为密切，唐诗多是可以配乐演唱的歌诗，而绝大多数的宋词其实就是为现成的歌调（词牌）填写的歌词。

宋代词调音乐节奏变化的现象，突出表现在宋代词调音乐常有"减字""偷声""摊破"等手法的运用。减字、偷声、摊破都是在歌词节奏上，简化和加繁的一种手法。减字和偷声是在原词格句法中减几个字，摊破是在某个词格原句法中加添几个字。例如，五代毛熙震写的《木兰花》有五十二字：

"掩朱扉/钩翠箔/满院莺声春寂寞/

匀粉泪/恨檀郎/一去不归花又落/

对斜晖/临小阁/前事岂堪重想着/

金带冷/画屏幽/宝帐增薰兰麝薄/"

而北宋吕渭老写的《减字木兰花》却只有44字：

"雨帘高卷/芳树阴阴连别馆/

凉气侵楼/蕉叶荷枝各自秋/

前溪夜舞/化作惊鸿留不住/

愁损腰肢/一桁香销旧舞衣/"

北宋张先填词的《偷声木兰花》是在《减字木兰花》原节奏旋律的基础上，将第一句四字扩充为七字，第五句的四字扩充为七字：

"画桥浅映横塘路/

流水滔滔春共去/

目送残晖/

燕子双高蝶对飞/

风花将尽持杯送/

往事只成清夜梦/

莫更登楼/坐想行思已是愁/"

在"添声""偷声""减字"的作用下，形成的长短句的歌词更有助于音乐节奏的多样化，情感的表达也更加灵活。因此，艺人乐工非常愿意演唱，文人雅士也竞相仿作，最终形成了宋代蔚为大观的"词调音乐"。

宋词除了"自度曲"是由文人、乐工、歌妓依词谱曲的作品外，一般就是"依曲填词"。这是宋代诗词创作的一个非常显著的特征。当时，在社会音乐生活中，流传着大量的音乐曲调，词根据这些曲调，进行"依曲填词"。

这些歌调之中，有的源于传统及当时流行的民歌及说唱，如《忆江南》《柳青娘》

《蝶恋花》等；有的来自唐代歌舞大曲的部分段落，如《阳关引》《倾杯序》《水调歌头》《声声慢》《调笑令》等；还有一些源自少数民族和外来音乐，如《菩萨蛮》《苏慕遮》等。

宋词有令、引、近、慢等不同的类别，标志着长短不一的音乐体裁。"令"又称小令，是一种短小的歌曲。小令是曲子词中最先流行的，晚唐五代之际，文人词中流行的主要是《如梦令》《三台令》之类；"引"比"令"要长一些，原是唐宋大曲散序之后的引歌，是将小令稍稍引长之；"近"的歌曲规模与引差不多，都是六均拍至八均拍，如《快活年近拍》《隔浦莲近拍》等；"慢"即慢词曲，是一种声调延长，词句也延长的抒情歌曲，如《浪淘沙慢》《扬州慢》等。

令、引、近、慢是根据词的乐曲体制划分的，也可以说是词体诸调中最合理的类目。在词调的分类上，后来还有小令、中调、长调的说法。这是明清人对词调的分类方式，完全是依照词体中各调的字数来分的。58字以内为小令，59～90字为中调，90字以外为长调。

词调音乐在词曲关系上，基本上是保持一字对一音的对应关系，如姜夔的《白石道人歌曲》，大致一个字旁注一个音；除了词自身的声韵平仄外，语言音调和音乐音调讲究和谐。所以，词乐作者总是有意识地把在语言音调中起统一作用的"词韵"，和在音乐曲调中处于调式核心地位的"主音"对应起来。

七、说唱音乐

明清时期，最早进入城市的是"犁铧大鼓"。它起源于山东农村，表演形式为一人演唱或二人对唱，除书鼓、钢铁片外，另有三弦、四胡伴奏，著名艺人有王小玉姐妹、何老凤、郭老占和谢大玉等。在犁铧大鼓之后出现的还有乐亭大鼓、梅花大鼓等，而在音乐上发展较为成熟，并在全国范围内影响较大的是京韵大鼓。

京韵大鼓，也叫"京音大鼓"，是我国北方最有代表性的曲种之一。从傅惜华著的《曲艺论》一书中得知，京韵大鼓原名为"怯大鼓"，是一种最早流行于冀中一带的民间说唱艺术。演唱时，只有木板和鼓击节。这种木板大鼓说唱的内容大多是历史故事，其腔调随着艺人和地区的不同也各不相同。清朝末年，木板大鼓随着农民的迁移带入了沧县、保定，也流入了天津和北京等城市。天津和北京城里人认为这个木板大鼓演唱时有河北乡音的怯味，因此得名"怯大鼓"。清朝末年至民国初年，大鼓在大城市发展起来，天津最为流行。这时一些著名的大鼓艺人，如胡十、宋五、霍明亮等大胆地对大鼓艺术进行改革，使其得到了全面的提高。在这之后，又形成了刘宝全、白云鹏、张晓轩为代表的三个流派，刘宝全的刘派大鼓艺术最为突出。刘宝全在演唱时，将怯大鼓的河北方言改用北京话，形成了今天的"京韵大鼓"。清朝末年至民国初年是京韵大鼓发展的鼎盛时期。1949年以后，京韵大鼓迎来了新的时期，很多音乐工作者和大鼓的艺人们对京韵大鼓的传统曲目进行整理和挖掘，也创作出了很多反映现实生活的新曲目。

京韵大鼓是鼓书类曲种中发展比较成熟的曲种。它的唱腔具有慢板和紧板两种变化。慢板的旋律丰富，比较善于抒情和叙述故事。紧板也称上板，是一种有板无眼的板

式，速度较快，用于表现惊动紧张的场面。从总体上看，京韵大鼓具有半说半唱的特征，唱中有说，说中有唱，唱词在演唱中占据比较重要的位置。唱词基本为七字句和十字句，多为上下句的反复，并且比较讲究语气和韵味，与唱腔衔接自然。主要伴奏乐器为大三弦与四胡，有时也有琵琶。演员自击鼓板掌握节奏。京韵大鼓传统曲目有《单刀会》《战长沙》《博望坡》等。

苏州弹词是江南吴语地区主要的说唱艺术，苏州弹词与评话合称苏州评弹，评话过去称为"大书"，弹词称为"小书"。大书所讲述的内容是国家大事，表演形式上没有弹唱；小书讲述的是儿女情长的家事，形式上有说有唱。现在已经不做严格的区分了，统称苏州评弹。弹词的渊源与唐代的变文、宋代的陶真以及元明词话联系紧密。明末的《白蛇传》是至今知道的最早的弹唱故事弹词。

王周士曾在苏州曾创立表演弹词的组织"光裕社"。由于光裕社的诞生和发展使弹词名家辈出，如嘉庆年间四大名家，即陈（陈遇乾）、姚（姚豫章）、俞（俞秀山）、陆（陆士珍）。到 20 世纪中期，苏州评弹的艺人已有 800 多人，仅在上海及苏州两地的书场就有百家。苏州评弹的演出形式很灵活，有单档和双档两种。单档是演员自弹自唱，双档即有"上手"和"下手"之分。上手是说明者，自己弹奏三弦，下手弹奏琵琶。后来也有三档或小组唱形式。苏州弹词的体裁有长篇、中篇和短篇。长篇一般演唱大部头书目，分回连日说唱；中篇分三、四回说唱个有头有尾的故事，这种体裁是后来兴起的；短篇，即半小时到一小时内说唱完一个故事。

苏州弹词经过艺人们数百年的不断创造、发展，积累了很多丰富的曲调，其中最著名的是古老的三调，即陈调、俞调和马调。陈调吸收了昆曲和苏剧的音乐特点，节奏平稳、旋律进行常用同音重复以及小六度、小七度的下行，其唱腔强劲、庄严，善于表现悲壮豪迈之情。俞调唱腔字少腔多、旋律委婉动听、曲调简单、节奏缓慢，演唱时真假嗓结合，以假嗓演唱为主，常用于才子佳人谈情说爱等抒情场合。马调是清朝咸丰年间马如飞所创，其唱腔特点为字多腔少，多用叠句，节奏自由，旋律音域不宽多为级进下行，一般用真嗓演唱，风格质朴、豪放。以上所说的老三调构成苏州评弹中的基本曲调，还有一些根据这三种曲调演变发展而来的，如夏（夏荷生）调、徐（徐云志）调、丽（徐丽仙）调、张（鉴庭）调等。另外，弹词也从其他民间音乐中吸收一些曲牌，常用来表现特定的人物和场景。

第三节 国乐的辉煌

一、学堂乐歌的由来

"长亭外，古道边，芳草碧连天。晚风拂柳笛声残，夕阳山外山。天之涯，地之角，知交半零落。一壶浊酒尽余欢，今宵别梦寒。"这首《送别》是 20 世纪一二十年代中国校园里无人不知的歌曲。这首歌曲是运用了一首名为美国歌曲《梦见家和母亲》的音调，清雅的歌词配以工整的旋律，似一幅淡雅的水墨画，寄托着无限情思，使人久久难

以忘怀。外国音调的竞相传唱在20世纪初的中国是很普遍的现象，西洋音乐如此广泛地在民众中传播，在中国音乐史上还是第一次。

学堂乐歌的产生与清朝末年康有为、梁启超提出维新变法有密切关系。由于西方帝国主义的侵略使得一部分知识分子觉悟到，必须效仿日本学习西方，大力发展资本主义经济，才能挽救中国。于是康有为、梁启超便提出变法维新，鼓吹"废科举""兴学堂"。1898年，康有为上书光绪皇帝请办学堂的奏折中就介绍了德国的学制："令乡皆立小学，限举国之民，七岁以上必入之。教以文史、算术、舆地、物理、歌乐，八年而卒业。其不入学者，罚其父母。"并要求清政府"远法德国，近采日本，以定学制"。戊戌变法失败后，梁启超等通过《新民丛报》《浙江潮》等刊物发表文章和歌曲，进一步鼓吹乐歌在思想启蒙方面的作用，继续强调乐歌课的重要性。庚子事变后，清政府被迫于1904年在颁布学堂章程中对乐歌课的开设给予认可。此后，各地新学堂的乐歌课才形成风气，当时称这种新式学堂开设的音乐课或为学堂歌唱而编创的歌曲为"学堂乐歌"。

学堂乐歌主要是宣扬富国强兵的爱国情怀和科学平等的人文精神。这些歌曲有一个很显著的特点，就是它们基本是以现成的日本或欧美的通俗歌调填词创作的。其原因是这些曲作者对我国传统音乐和西方歌曲的写法并不熟悉；另外，更重要的是他们中的不少人认为我国传统音乐都是些萎靡不振的旧乐，缺乏振奋人心的力量。因此，节奏明确、结构工整，雄壮有力的进行曲体裁的曲调，受到中小学生和广大市民的喜爱。

在学堂乐歌的发展中，出现了一批积极从事乐歌的编配、创作和热心创建与发展我国普通音乐教育的音乐家。其中最为著名的有沈心工、曾志忞、李叔同等。

沈心工（1870—1947年）是最早在学校开设唱歌课的音乐教育家，如图2-3所示。他曾留学日本，归国后一直从事儿童教育和乐歌的编配创作。他一生共写了180多首乐歌，大多数是儿童歌曲，如《赛船》《竹马》《铁匠》等。他在日本时填词创作的《男儿第一志气高》：

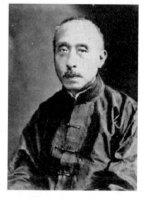

图2-3　沈心工

"男儿第一志气高/年纪不妨小/哥哥弟弟手相招/来做兵队操/

兵官拿着指挥刀/小兵放枪炮/龙旗一面飘飘/铜鼓咚咚咚咚敲/"

曾志忞（1879—1929年）也在乐歌运动中有开创性的贡献。这位曾长时间被人遗忘的音乐家，有着多项"之最"的纪录，1903年他在日本发表的6首歌曲，是迄今为止所能见到的最早的学堂乐歌，也是目前所见到的中国人正式使用简谱记谱的最早记录；他译补的《乐典教科书》（1904年）是目前所见最早的西方乐理教科书；他写的《和声略意》（1905年）是中国人讲述西洋和声学的第一篇文章。1908年，曾志忞在自己筹建的"上海贫儿院"里，建立了一个39人的西洋管弦乐队，这是全部由中国人组成的第一个西洋管弦乐队，如图2-4所示。20世纪20年代初，曾志忞移居北京后又做了一件很有意义的事情，就是用中西乐器代替锣鼓为京剧伴奏。

曾志忞在音乐理论方面的建树也是极有历史价值，他对乐歌创作提出了较为系统的

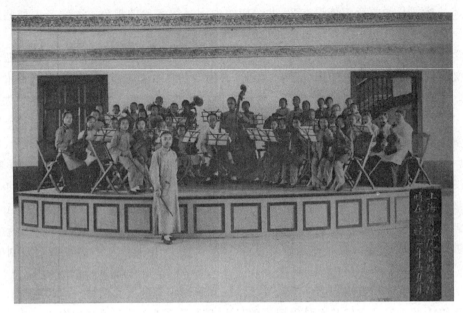

图2-4 上海贫儿院管弦乐队

规范,受到梁启超的推崇。他认为借洋曲填词只是一种过渡性的方式,要努力加强"作歌学""作曲学"的研究,最终"要特造一种20世纪之新中国歌"。

李叔同(1880—1942年),又名弘一法师,如图2-5所示。祖籍浙江平湖,生于天津,他是近代中国文化界的一位奇才,美术、音乐、书法、篆刻、诗词、戏剧、戏曲无一不精,而且都在该领域给后人以深刻的影响。

李叔同于1905年留学日本,主修绘画兼习钢琴和作曲理论。1906年,他在日本独自创办了我国最早的音乐刊物《音乐小杂志》,38岁在杭州出家。成为弘一法师之前,李叔同一直在天津、杭州等地从事艺术教育工作,培养出许多优秀的艺术人才。

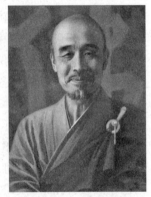

图2-5 李叔同

李叔同的乐歌创作多为借景抒情的佳作,文辞秀丽、韵味醇厚加上选曲得当,不露填词痕迹,具有意味深长的魅力,深受知识分子的喜爱。李叔同最早在学堂乐歌中使用了多声部的创作手法,他谱曲的三部合唱《春游》,运用了欧洲传统的和声技法,简洁纯净,转调自然,达到了很高的水准。与沈心工相比较,李叔同的乐歌作品更近似欧洲的艺术歌曲,为中国近代的艺术歌曲创作奠定了最初的基石。

学堂乐歌的兴起,让更多的中国人熟悉、接受并认同了西方近代的音乐文化,带动了简谱、五线谱这两种外来乐谱在我国的普及,推进了集体歌咏这一表演形式,奠定了我国普通音乐教育最初的基础,为我国新音乐的发展培养了最初的一批人才,并使音乐演出、音乐团体得以兴起和发展,从而大大超出了学校的范围,形成了全社会西洋音乐的系统传播。"学堂乐歌"为中国新音乐的发展开了先河。

二、萧友梅与中国音乐教育

萧友梅（1884—1940年），生于广东香山（现为广东省中山市），5岁时随父亲移居我国澳门，邻居是一位喜爱音乐的葡萄牙人，他奏出的风琴声常使幼小的萧友梅凝神聆听，编织着童年的音乐之梦。

萧友梅17岁赴日本东京高等师范附中求学时，在音乐学校选修了钢琴和声乐。他在学习之余，还加入了孙中山先生创建的同盟会。1912年元旦，孙中山就任中华民国临时大总统，萧友梅被任命为总统府秘书。后因兴趣所致继续到德国深造，经过刻苦的学习，他以德文写就的《中国古代乐器考》（又名《十七世纪以前中国乐队的历史性探索》）一文，获得哲学博士学位，成为我国历史上靠音乐论文获此学位的第一人。

在新文化运动的推动下，我国兴起了传播西洋音乐、改进国乐的活动。为满足社会对文化生活和音乐师资的需求，各种以普及社会音乐教育为宗旨的新型音乐社团纷纷建立。蔡元培先生亲任会长的北京大学音乐研究会，就是这样一个以传播音乐新文化、学习音乐知识和技艺为宗旨的社团。他主张"以美育代宗教"，学生应德、智、体、美均衡发展，鼓励学生利用课余时间学习音乐，陶冶性情。正是在萧友梅回国时，他出任了北京大学讲师和北京大学音乐研究会的导师。

萧友梅开设的乐理、和声、作曲法、音乐史等课程，受到了听者喜爱。在萧友梅的提议下，1922年8月，北京大学音乐研究会改组为北京大学附设的音乐传习所。它以培养音乐人才为目的，聘任了刘天华、杨仲子以及俄籍钢琴家嘉祉等人为导师，对外招生。音乐传习所组建了一支管弦乐队，加上指挥萧友梅不超过17人，他们在几年中开了几十场音乐会，演奏了莫扎特、贝多芬等很多西方音乐家的名曲，丰富了北京市民的音乐生活。

1927年6月，北洋军阀政府教育总长刘哲以"音乐有伤风化"为由停办音乐传习所的指令。1927年11月，在蔡元培的帮助下，国立音乐学院在上海举行了开院典礼，从此，我国有了自己的音乐学院。音乐学院由蔡元培兼任院长，但实际上是由教务主任萧友梅主持校务，后萧友梅接任院长职务。

国立音乐院（1929年，更名为国立音乐专科学校，简称音专）采用德国的教学体制，不歧视民族音乐，除理论作曲、键盘乐器、乐队乐器、声乐之外，专立国乐组，萧友梅要求所有在校学生必须学一种民族乐器。为了提高教学质量，萧友梅广纳贤才，充实师资，在建校的前10年中，总数41名的教师队伍，外籍教师28名，除1名国乐教师外，另外的12名中国教师全部是从欧、美、日学成归国的专家学者。

因经费短缺而时常不能按时缴纳房租，院址不得不频繁迁移。萧友梅的办公室还是利用阳台栏杆装上玻璃窗隔成的。在爱校如己，视教育为生命的萧友梅精心的经营下，为我国培养出了贺绿江、丁善德、江定仙、周小燕、李德伦、钱仁康等一大批音乐栋梁之材。

在萧友梅的琴房里挂着的一副对联："岂能尽如人意，但求无愧我心"。他作为我国现代音乐教育之父，为中国现代专业音乐教育的作出了巨大贡献。

三、黎锦晖和儿童歌舞剧

黎锦晖（1891—1967年）是中国儿童歌舞剧创始人，著名流行音乐作曲家，如图2-6所示。他创作了24首儿童歌舞表演曲和12部儿童歌舞剧，影响了几代少年儿童，如那首称为《老虎叫门》的歌曲："小兔子乖乖，把门儿开开，快点儿开开，我要进来……"至今幼儿园的小朋友还在学唱。

黎锦晖在音乐上并不是科班出身，但他幼年时就痴迷于音乐。家乡的花鼓戏、湘剧给了他丰富的滋养，也让他学会了多种乐器。上中学后，他又学习了西洋音乐的理论知识，会唱不少学堂乐歌，学会了演奏风琴。长沙高等师范学校毕业后，他在长沙、北京等地当过中小学的乐歌教员、机关职

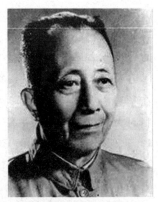

图2-6　黎锦晖

员和报刊编辑；以北京大学旁听生的身份，参加过北京大学音乐研究会的活动，还被推选为以演奏湖南民间丝竹乐为主的"潇湘乐组"的组长；1920年后，他应聘到上海中华书局编写《新教材教科书国语课本》，担任过国语专修学校的校长和中华书局国语文学部的部长，并创办主编了行销全国的《小朋友》周刊。

黎锦晖全面音乐活动的展开是从20世纪20年代初开始的，其直接动力是在新文化运动的影响下，致力于改革普通音乐教育和推广国语（相当于现在的普通话）的活动。他认为学国语最好从唱歌入手，滋生出利用歌曲协助国语教学的想法。他把采集来的民歌小曲删繁就简，省略花腔，编成新曲并配上儿童易懂好唱的白话歌词，成为新的儿童歌曲。

黎锦晖根据儿童的特点，将歌曲与舞蹈结合起来，加入了人物性格化和戏剧化的探索，多以童话寓言的方式，反映儿童生活或社会现实的内容，寓民主、科学等精神于其中，歌颂了正义、勇敢、团结、机智等美德，有效配合了当时的新教育运动，如《麻雀与小孩》《可怜的秋香》《葡萄仙子》《小小画家》等。

《麻雀与小孩》是黎锦晖创作的第一部儿童歌舞剧，创演于1920年，也是他的代表作之一。该作品描写了一个淘气男孩以甜言蜜语将刚学会飞行的小麻雀骗回家中，但受麻雀妈妈的母爱感动，他认识到了自己的错误并将小麻雀送还给了其母。

该剧歌词全部采用口语之声，动作由模仿生活常态而来，将儿童道德品质的培养隐含在生动感人的寓言式故事里，易于演出和吸引小观众。其中作品采用旧曲填词的方法，引用了《苏武牧羊》《银绞丝》等民间曲调，而且选自外国儿歌的《飞飞曲》则配合歌曲形象，准确表达了作品主题。

黎锦晖首创的中国儿童歌舞剧富有趣味性、故事性、综合性、参与性的特点，符合儿童的心理特点和审美需求。在参与儿童歌舞剧课堂学习、创编、排练、演出的活动过程中，孩子们丰富了情感体验，提高了运用语言、音乐和肢体动作表情达意的能力，增强了自信心、责任心和成就感，培养了集体主义精神和团队合作能力，有利于孩子快乐生活、健康成长和全面发展。儿童歌舞剧音乐体裁不仅对当时和以后的同类作品有直接的影响，

在中国歌剧发展史上也有着启蒙性的重要意义。同时，黎锦晖以形象的艺术形式对儿童进行富有成效的教育，在中国教育史上具有重要意义。

四、刘天华与华彦钧

刘天华（1895—1932年），出生在江苏省江阴市一个知识分子的家庭里，如图2-7所示。他的父亲是清末秀才，致力于本县的初级教育。其兄长刘半农从小才华过人，后来成为新文学运动的先驱者、北京大学教授。生长于这样家庭中的刘天华得到了良好的早期教育。他考入常州中学后，成为学校军乐队的成员，利用课余时间几乎学会了乐队中所有西洋铜管乐器的演奏。

17岁时，刘天华随兄长刘半农来到上海，参加了"开明社"演文明戏的乐队工作，学习了钢琴、小提琴和音乐理论知识，并萌生出以音乐为终身职业的向往。也是从那时起，在与民间艺人的多方接触中，他开始意识到民族音乐的独特魅力和其自生自灭的潜在危机，抱定了挽救垂危之国乐的志向。

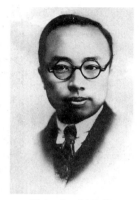

图2-7　刘天华

刘天华天性木讷寡言，音乐天赋并不出众，但他凭着"恒"与"毅"的精神，努力向民间音乐家们学习二胡、昆琵、古琴，也向寺庙里的和尚学习民族乐器，与他们同奏佛曲，无论练习哪种乐器，他夜以继日地加强练习，甚至连续数日曲，也不肯休息。在父亲病故自己失业的境遇下，创作了他的处女作《病中吟》。该曲是我国第一首具有专业创作意义的二胡独奏曲，它原名为《安适》，即"人生向何处去？"表现出"五四运动"之前，要求变革的知识分子在黑暗中的苦闷和挣扎。

刘天华在应聘担任北京大学音乐研究会（同年秋改为北京大学音乐传习所）的国乐导师时，将二胡作为国乐改革的目标，借鉴小提琴的某些演奏、教学方法，将跳弓、颤弓、换把、泛音等技法引入二胡演奏；编写出47首由浅入深的二胡练习曲；继在家乡时完成的3首二胡曲之后，又谱写出7首二胡独奏曲。刘天华还改革设计了新的二胡规格形制，明确了固定音高的定弦法则，培养出蒋风之、陈振铎等一批二胡大家。刘天华常常向民间艺人虚心请教，如图2-8所示。

除二胡外，刘天华还在很多方面为我国的民族音乐做出了杰出贡献：创作3首琵琶独奏曲、15首琵琶练习曲；改编2首民乐合奏曲，收集整理不少民间乐曲；首创可以按十二平均律演奏的六相十三品琵琶；改良传统工尺谱，使之更为精密；在德商高亭唱片公司录制二胡、琵琶唱片2张；创办国乐改进社；出版《音乐杂志》，促进民族音乐的发展与传播。1929年，为配合梅兰芳先生赴美国演出，他历时三个月用工尺、五线两种乐谱记谱整理了梅氏演唱的3段京剧和41段昆曲，出版了《梅兰芳戏曲集》。

华彦钧，又名阿炳（1893—1950年），幼年丧母，每晚父亲用琵琶声哄他入睡。由于父亲的过世，他双目失明，生活降到冰点，在社会最底层的阿炳，尝尽了人间辛酸，但也铸就了他出刚直不阿的倔强品性。正是如此悲凉的生活境遇，诞生了《二泉映月》这首家喻户晓的二胡曲，它是阿炳几十年心血和才艺的结晶，达到了极高的艺术水准。乐曲是由我国传统的变奏曲式构成，通过对两个主题压缩、伸展、加花、变换节奏等变

图2-8 刘天华向民间艺人虚心请教

奏处理,环环相扣,层层推进,淋漓地倾吐着阿炳的满腹辛酸和强烈控诉。音乐起伏跌宕,美而不腻,意境深邃,出神入化,有着感人至深的艺术魅力。

阿炳是我国民间音乐家的杰出代表,但只给我们留下了《二泉映月》《听松》《寒春风曲》三首二胡曲和《大浪淘沙》《昭君出塞》《龙船》三首琵琶曲的音响。他博采众长,勤于学习,敢于突破,二胡演奏中的切分性错弓、原把滑音、高音区内弦演奏等手法以及宽达19度之广的音域,均是对传统二胡演奏和创作的发展。他的琵琶演奏,弹挑均衡,刚柔兼蓄,功力深厚,尤其是在头顶上弹奏琵琶和用琵琶模仿戏曲中的唱腔、锣鼓及各种动物鸣叫声的绝技,更是令人叹为观止。

由于阅历和所处阶层的不同,刘天华和阿炳的音乐呈现出不同的音乐气质。刘天华的音乐是五四运动时期部分知识分子徘徊、苦闷、憧憬、欢欣的内心独白,而阿炳的音乐则是社会底层的劳苦大众辛酸、质朴、感慨、抗争的生动凝结。更重要的是,刘天华和阿炳在发展我国民族音乐时所走的途径不同,前者在中西音乐的融合中开拓了民族音乐发展的新路,后者则沿着民族传统的道路继承突破升华,而最终他们都站在了近代中国民族音乐的山巅之上。

五、聂耳和《义勇军进行曲》

聂耳(1912—1935年),云南玉溪人,原名聂守信,如图2-9所示。中国音乐的史册对他有着极高的评价:他是中国音乐史上准确深刻地谱写出无产阶级形象的第一位作曲家。由他开创的体现革命时代精神和中国人民战斗气派的崭新乐风,以短小的动机或乐句为基础加以贯穿发展的新的歌曲结构原则给我国现代音乐创作以深远的影响。

在政治斗争极端残酷的年代里,聂耳受到中国共产党的耐心培养,人民反帝爱国斗争的影响和马列主义理论的熏陶,逐渐让他从一名进步学生成长为坚定的共产主义战士,确立了要创作顺应时代潮流、代替大众呐喊的"新兴音乐"的信念。

聂耳天资聪颖、幽默风趣、多才多艺。除音乐外，他演过话剧，写过小说，擅长体育，精于外语。他表演的口技、双簧、魔术、舞蹈也常令人捧腹赞叹。在很小的时候，聂耳便常去茶馆听滇剧清唱，到城郊看花灯表演。上小学时，他就学会了笛子、二胡、三弦、月琴、风琴等乐器，后来又下了多年苦功学习小提琴，鉴赏中外名曲，研究作曲理论和汉语声韵。

图 2-9　聂耳

1931 年 4 月，聂耳考入了黎锦晖主持的"明月歌舞剧社"，仅仅 4 个月就升任为乐队的首席小提琴师。他的听觉异常敏锐，又爱开玩笑，常能惟妙惟肖地模仿剧社里女孩子讲话的腔调，所以她们称呼他为"耳朵先生"，后来，"聂耳"代替了他的原名。

1933 年初，聂耳由田汉介绍加入了中国共产党，由此便开始了短暂而繁忙的音乐创作生涯。

聂耳的全部歌曲几乎都是为进步电影或戏剧所写的配乐。它们中既有《毕业歌》《前进歌》等群众歌曲，也有《大路歌》《开路先锋》《码头工人》等劳动歌曲，《铁蹄下的歌女》《塞外村女》《梅娘曲》等抒情歌曲。这些歌曲中的音乐形象，不仅反映出劳苦大众的痛苦呻吟，也表现出他们的强烈反抗，更显示出他们的坚定乐观，是对五四运动以来新兴音乐诸多形象的新的超越。

1935 年春，聂耳主动向《风云儿女》的编剧请缨创作电影主题曲，经过长时间的酝酿，他用两个晚上完成了歌曲的初稿。在这首歌曲中，聂耳借鉴了国际上革命歌曲的优秀成果和西欧进行曲的风格，分解主三和弦加六度音构成的歌曲骨架似战斗的号角，妙用三连音，增强了歌曲的战斗气氛。随着电影的公演，这首表达了亿万人民心声的歌曲，迅速传遍祖国的四面八方。这首高昂激越、铿锵有力激励中国人民爱国精神的歌曲，就是中华人民共和国国歌《义勇军进行曲》。

1935 年 7 月，聂耳不幸溺水身亡，年仅 23 岁。2009 年 9 月 10 日，聂耳被评为"100 位为新中国成立作出突出贡献的英雄模范人物和 100 位新中国成立以来感动中国人物"之一。

六、冼星海和他的音乐

冼星海（1905—1945 年），广东省一个穷苦渔民的儿子，他的父亲在他降生之前就离开了人世，如图 2-10 所示。母亲望着茫茫的星空和无边的大海，为怀中的婴儿取了"星海"这个名字。

从此，冼星海就在外祖父和母亲含辛茹苦的养育下，步入了颠簸动荡的少年时代。从上学的时候起，冼星海就显露出对音乐的特殊爱好，开始了单簧管、短笛和钢琴的学习。出于对音乐的迷恋，在 1925 年秋，他告别母亲，只身来到北京，师从俄籍小提琴教授托诺夫进修小提琴。1928 年秋，又进入上海国立音乐院继续深造。1929 年冬，他从上海启程，靠着在海船上做杂工赴法国巴黎自费留学。

在冼星海的心目中，巴黎充满了音乐的诱惑。那里走出过柏辽兹、比才、德彪西等

音乐巨匠，也弥漫着帕格尼尼、李斯特、肖邦音乐的芬芳。而当24岁的星海真正踏上这片土地时才发现，巴黎并不欢迎他这位来自东方的穷学生。每天，他只能在做餐馆跑堂、理发店杂役、修指甲工、厕所清洁工等差事的间隙求师问乐，夜晚还要推开房顶的窗户，探出半截身子，在凛冽的寒风中拉奏自己心爱的小提琴。凭着勤奋加天才，他终于考入了巴黎音乐院的高级作曲班，成为作曲家保罗·杜卡（Paul Dukas）的入室弟子。

图 2-10　冼星海

当他学业有成回到阔别6年的上海后，冼星海面临着新的人生抉择。在民族危亡日趋严峻的形势下，他毅然投身于抗日救亡的洪流之中。他经常和其他进步音乐家一起，深入工厂、农村、学校，用歌声团结人民，鼓舞斗志，并很快成为抗日救亡歌咏运动重要的组织者和筹划者。在和人民大众广泛接触中，冼星海重新审视着音乐的功能，调整着自己的创作方向。他认识到，"救亡歌曲正是为了需要而产生的时代艺术"，因而，他把全部的才华和精力都倾注到救亡歌曲的创作之中。在几年中，他写下了《救国军歌》《只怕不抵抗》《太行山上》《到敌人后方去》等抗战歌曲，在广大群众中享有很高的声誉。

在他与青年诗人光未然的接触中，冼星海被光未然《黄河吟》中那澎湃的心潮所打动，他花了6天的时间，写出了一部划时代的音乐杰作《黄河大合唱》。

《黄河大合唱》是一部由序曲和八个乐章组成的合唱套曲，它以中华民族的母亲河——黄河为背景，热情讴歌中华民族的源远流长，控诉日寇的暴行，刻画人民的苦难，展示出人们抗战的壮丽画卷。《黄河船夫曲》《黄河颂》《黄水谣》《黄河怨》《保卫黄河》《怒吼吧黄河》等乐章各自独立，又统一于作品总体的结构布局和逻辑发展。

冼星海在创作札记中对作品的结尾做了这样的设计：小号12支、圆号和长号各6支分立在乐队两旁，与合唱队一起，"向着全世界劳动的人民，发出战斗的警号"。

《黄河大合唱》虽然写作时间很短，却是冼星海的代表作，也是我国近代大型合唱音乐的巅峰。

冼星海在10年艰难环境的情况下，留下了250多首歌曲、4部大合唱、2部歌剧、2部交响乐、4部交响组曲、1部交响诗、1部大型管弦乐曲以及许多乐器独奏、重奏曲，这还不包括那些在战乱中遗失的作品。他实现了自己沿着聂耳开辟的"一条中国新兴音乐的大路"前进的理想，并用自己的天才拓宽、延伸了这条道路。

第三章 西方音乐概况

第一节 古希腊与古罗马音乐

古希腊文化是西方文明的摇篮，是欧洲最早的艺术中心。"古希腊音乐文化"的时间范畴主要被定位于公元前8世纪—前4世纪的"古典时代"前后。而就地域范畴来说，"古希腊音乐文化"主要以现代希腊为中心，对于希腊人来说，音乐是艺术、科学和哲学的统一体，它既可以用于消遣娱乐，同时，又在人们的政治、社会、宗教生活中起到了举足轻重的作用。

古希腊音乐具有的特征是：音乐与诗歌、舞蹈以及戏剧在一起的形式来表现的；音乐是单声部的，音域不超过两个八度；音乐分声乐和器乐两大类，但以声乐为主；在题材内容和体裁形式上以世俗为主；音阶调式基础是下行的四音音列，两个四音音列按音高顺序衔接，构成一定的音阶调式，各有其特定的名称，如多里亚调式、弗利几亚调式等；古希腊人使用过两种记谱法，都是用字母或类似字母作为符号，一种用来记录声乐旋律，另一种记录器乐旋律。

公元前164年，罗马帝国建立，西方文化中心由古希腊转移至古罗马。古罗马人注重音乐的娱乐性，更趋于享受生活：一方面，公共娱乐场所，乐队、舞者、歌手人数众多，军乐队规模宏大；另一方面，音乐作为贵族彰显身份的象征，贵族等人的音乐生活非常丰富。尚武的罗马人为了配合仪式化宏大的音乐规模，加大了乐器的体型和音量，铜管乐器中的大号和角号得以较大发展。同时，也产生了有代表性的音乐品种——军乐。

第二节 中世纪音乐

中世纪时期，宗教音乐是中世纪时期欧洲的主要音乐类型。格列高利圣咏是宗教音乐类型的主要形式，在最初的时候，格列高利圣咏是由纯粹的男声演唱的单音音乐，无乐器伴奏，全部用拉丁文演唱。音乐风格庄严肃穆，速度缓慢，没有装饰音和变化音。由于节奏自由而带来的飘浮感和神秘的氛围，配合教堂建筑的圆形拱顶所产生的升腾感，使这种音乐具有强烈的宗教性质。格列高利圣咏的旋律没有规则的重音，它所表现出来的可以叫作音乐中的散文节奏，或自由体节奏，这不同于在二拍子或三拍子有规律地出现重音的音乐中碰到的那种韵律诗节奏。这种建立在中世纪教会调式之上的音乐形式，对后人的音乐创作产生了不可估量的影响。如巴赫的《上帝是我们的坚固堡垒》、柏辽兹的《幻想交响曲》最后乐章中的《愤怒的日子》等，都引用了格列高利圣咏的旋律。

复调音乐出现使节拍以及不同的声部保持了统一。由于复调音乐在写作时，必须有一种方法能精确指出节奏和音高。于是，逐渐发展了现在使用的五线谱，它的线和间能指示准确的音高，音符的形状能指出每个音的时值。

随着精确记谱法的发展，音乐从即兴的和口头传播的艺术向前大大迈进了一步，成为一种经过仔细计划并能准确保存下来的一种艺术。从此，一首音乐作品能供许多音乐家作研究，一个人的创作经验能使其他人获得教益。以民间艺术特有的无名氏创作方式而创作的时期结束了，作为个人的作曲家出现了。

这一发展形成于哥特时期。这个时期里，封建宫廷音乐家和行吟诗人的艺术使世俗音乐繁荣起来。更重要的，在这个时期里，建起了有唱诗班和管风琴的大教堂。精通音乐的艺术家大多是僧侣和教士，他们掌握了通过不同的对位手段来构成大型音乐作品的艺术。

复调的兴起，首先出现的复调音乐叫作奥尔加农（Organum）。这种音乐随着人们开始习惯为格列高里曲调加上第二声部，或管风琴声部而发展起来，所加声部在圣咏旋律的上方或下方以五度或四度音程作平行运动。如果在这两个声部的上方八度再复制两个声部就产生了四声部乐曲，这四个声部作平行八度、平行五度和平行四度的运动。谱例 3-1 是 9 世纪奥根纳姆的例子。

【谱例 3-1】

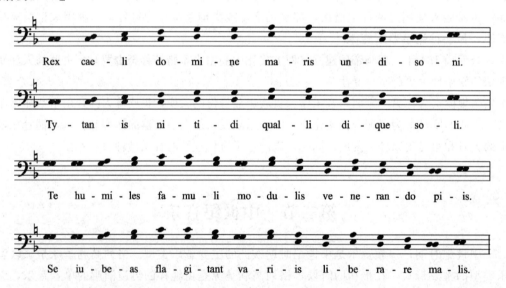

12 世纪和 13 世纪以巴黎圣母院为活动中心的一些作曲家，他们为了发展一种复调艺术，开始使用新的方法，各声部的运动有了更大的独立性，不仅作平行的运动，也作相反的运动。圣母院乐派有两个杰出的人物为人们所知，他们是最早的复调音乐作曲家：莱昂宁（Leonin），他生活在 12 世纪后期；佩罗廷（Perotin），他生活在 1180—1230 年。

对于中世纪思想来说，新东西必须建立在旧东西之上。因此，奥尔加农音乐的作曲家使他的乐曲以早已存在的格列高利圣咏为基础。当男高音以极长的音演唱旋律时，上

方声部作自由的运动。例如,莱昂宁在一首格列高利圣咏曲调的第一个音上写了一个长长的花腔乐句,如下谱例3-2。

【谱例3-2】

啊

在这种拖长的样式中,格列高利圣咏不再成为旋律。它的存在是一种象征,将新的东西固定在旧东西上,产生并指引增加的声部。

莱昂宁把自己限制在二部对位法上,而佩罗廷写作三声部和四声部的对位,扩展了对位技术。佩罗廷的音乐倾向于较短的乐句、鲜明的节奏,有时甚至有模糊的"大调"感(类似我们引用的格列高利圣咏例子的"小调"气氛)。他作为一个乐派的最重要成员而留在人们记忆中,这个乐派为复调音乐艺术的繁荣昌盛奠定了基础。

第三节 文艺复兴时期的音乐

文艺复兴是欧洲社会从专一的宗教向世俗方面的过渡时期,是从一个绝对信仰和神秘主义的时代向理性信念和科学探索时代的过渡时期。人们对命运的关注放在人世间的生活而不是来世的生活;产生了对理智的新的信任,而不是对传统和权威的信赖。对于音乐来说,文艺复兴时期也是一个重要的时期。文艺复兴时期的音乐最有意义的发展,是一种使音乐与歌词密切联系起来的新愿望的产生。最后,把创造力归因于人类的成就,文艺复兴的作曲家开始为家庭创作世俗音乐,也为教堂创造传统的宗教音乐。

这个时期的音乐家们主张以"人"为主,提倡人性,肯定人性,要求个性解放。在音乐的创作上,他们要求个性解放和多方面发展个人才智,要求反映现实生活、个人性感以及个人创造性等。如米开朗琪罗的《大卫》中的平静的自信,另一个是马蒂斯·格吕纳瓦尔德的《圣约翰和两个玛利亚》中的极端的痛苦。

若斯坎·德普雷大约1455年出生于法国。在1484—1504年,他在米兰和费拉拉服务于好几个公爵,并在罗马的西斯廷小教堂为教皇工作过。他是一位极富个性的作曲家,他只有自己想要作曲的时候才作曲,不允许歌手篡改他的音乐。他的才华是令人信服的,马丁·路德说:"若斯坎是音符的主人,它们必须表现他想要表现的东西,而其他作曲家只能受音符的指使。"

若斯坎的创作包括当时所有的音乐和体裁,他最擅长写经文歌,写了大约70首。文艺复兴时期的经文歌是一种合唱作品,用宗教内容的拉丁文歌词谱写,在教堂、小教堂或家庭的私人崇拜时演唱。文艺复兴时,越来越多的作曲家转向经文歌的创作,他们运用旧约圣经的歌词,配以生动的音乐,让歌词和音乐结合在一起说服和感动观众。

第四节　巴洛克时期的音乐

在西方音乐史上巴洛克时期是一个具有独特魅力的时期。它上承文艺复兴时期，下启古典主义时期，它出现在欧洲封建社会的鼎盛阶段，也是封建社会向资本主义社会逐渐转型的阶段。

巴洛克时期，艺术风格以建筑、绘画、雕塑、音乐和舞蹈为主导。它最初起源于罗马，作为颂扬反宗教改革的一种方式，然后就从意大利传到西班牙、法国、奥地利、德国和英国。创作巴洛克艺术的艺术家们，主要为教皇和欧洲各地的重要的君主们工作。因此，巴洛克艺术近似于统治阶级的"官方"艺术。文艺复兴时期的艺术和音乐以平衡和理性的控制为标志，而巴洛克时期的艺术和音乐则充满了宏大、奢侈、戏剧性和明显的感官色彩。在以蒙特威尔第为代表的早期和以巴赫与亨德尔为代表的晚期巴洛克音乐中都是如此。在巴洛克时期，一些新的音乐体裁诞生了：歌剧、康塔塔和清唱剧进入了声乐的领域，而奏鸣曲和协奏曲则出现在器乐的类型中。

巴洛克音乐主要包括以下特点。

（1）有表情的旋律，每个旋律线条更富有戏剧性和技巧性，以华丽的装饰为特征，人声沉醉在一个单独音节的花腔上。巴洛克的旋律不用一种短小、对称的乐句来展开，而是在一个很长的音乐跨度上大量扩展。例如，在亨德尔的清唱剧《弥赛亚》的一首著名咏叹调中，作曲家在歌词"exalted"升起上谱写了一个适度奢侈的旋律线条，如谱例3－3所示。

【谱例3－3】

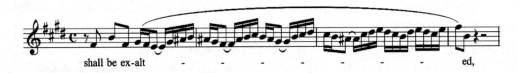

（2）通奏低音（也称持续音），是巴洛克音乐中的低音和推动和弦支持的音，它是由一件或是几件乐器演奏的。羽管键琴和低音弦乐器是巴洛克时期最常见的通奏低音，由于羽管键琴持续的"锵锵"声，与强有力的低音线条在一起。这种上面一个人声或乐器的旋律声部，底部是一个低音乐器，中间填以和声，使听者能马上意识到这样的音乐就来自巴洛克时期。

（3）巴洛克音乐的节奏是强拍和持续的节奏型。作曲家在作品的开始建立一种节拍或某种节奏型，然后一直保持到结尾，特别是在器乐作品中，可以听到一个不断重复的节拍。

（4）巴洛克音乐在力度上一般会标上"piano"（弱）、"forte"（强）这两个术语。然而，由于羽管风琴只能演奏2～3种力度对比，所以力度的突然对比更受到巴洛克时代的人们的喜欢，加上音色、调式上的对比，因此造就了更受欢迎的巴洛克时代内涵"戏剧性"。

第五节 古典主义时期的音乐

在1750—1820年，音乐表现出一种称为"古典主义"的风格，在其他艺术中常被称为"新古典主义"。例如，在美术和建筑中，新古典主义的目标在于通过体现平衡、和谐的比例和避免装饰来重建古希腊和罗马的审美价值。一切都导向一种宁静的优雅和高贵的单纯。在音乐领域，古典的风格表现在艺术上崇尚理性，音乐语言朴素精练，以严谨和谐的形式表达淳朴真挚的感情。这一时期堪称欧洲音乐史上辉煌成就，同时，也影响着世界各国音乐的发展。音乐从教堂走入宫廷，并逐步走向社会，走向民众。旋律不再采用巴洛克时期连绵不断扩充的音型，而是短小的二四小节为基本单位而形成的方整型乐句，音乐呈现简单、优美、动听的特质。作曲家们倾向表现为平衡的乐句、透明的织体以及清晰、容易听出的曲式。尽管在米兰、巴黎和伦敦的作曲家们都用这种风格写作交响曲和奏鸣曲，但这个时期的音乐经常被称为"维也纳古典风格"。奥地利的维也纳是神圣罗马帝国的首都，是中欧最活跃的古典主义音乐中心。古典主义时期主要是以3位维也纳派的大师：约瑟夫·海顿（1732—1809年）、沃尔夫冈·阿玛迪乌斯·莫扎特（1756—1791年）和路德维希·凡·贝多芬（1770—1827年）及同时代的音乐家的成就为中心的。他们的艺术确立了在古典音乐中的地位。在他们的共同努力下，迎难而上，解决了他们所面临的各种问题，使他们的交响乐、协奏曲、钢琴奏鸣曲、二重奏鸣曲、三重奏、弦乐四重奏以及类似作品，仍然是所有后来者的卓绝楷模。他们发展了一种器乐的动力性语言，对主题产生和发展的过程来说是完美的手段。他们完善了由理性和逻辑产生出来的庞大构思，它的整体结构十分灵活，足以让最多样化的情感得以自由地表现。这样做使他们创造出了一个音乐思想和音响的新世界。

一、古典主义时期的声乐

歌剧院是古典主义时期重要的演出场所，获得了群众的喜爱，于是在作曲家的创作中，诞生了非常多经典的歌剧作品。在这些歌剧作品中，宣叙调的快速台词与咏叹调的开情旋律，使人声占有至高无上的地位，但乐队也显示出了古典主义器乐风格的全部活力。

意大利喜歌剧采用了正歌剧的某些特点，又反来对正歌剧产生了影响。喜歌剧的内容取材于普通老百姓的生活，形式生动活泼，富于地方民族色彩，更符合平民老百姓的欣赏要求，深受老百姓喜欢。最伟大的音乐戏剧家莫扎特的作品里，这种歌剧达到了顶点。

二、古典主义时期的器乐

巴洛克时期器乐音乐获得了独立发展，与声乐音乐并驾齐驱，而古典主义时期是器乐音乐繁荣的时代。巴洛克音乐经过100多年的发展，作曲家们已积累起无须依赖歌词的纯音乐的创作经验。古典主义时期采用明晰的主调音乐，音乐的旋律与和声两大要素突出。

清晰对称的音乐旋律句法和段落结构取代了巴洛克音乐动机加变奏的装饰性旋律方法。古典派的大师们建立了乐队。乐队的核心是弦乐组；木管乐器次于弦乐器，大师们富于想象力地使用它们；铜管用来持续和声，是整体音响的躯干；定音鼓是节奏的支柱，使节奏具有活力。古典派大师使所有乐器都可活跃地参加演奏，创造了配器写作法一种生机勃勃的风格。各组乐器在主题交替演奏或相互模仿，强弱对比明显，突然的重音、戏剧性的休止、震音和拨奏的运用等，整个乐队的演奏效果在歌剧院里产生的好效果，使古典时期的乐队风格具有了戏剧性和紧张性。

交响乐占据了古典器乐音乐的中心地位，特别是在莫扎特和海顿的后期作品中，交响成为最重要音乐形式（在整个浪漫主义时期仍是如此）。

由于室内乐的丰硕果实，在钢琴方面，钢琴奏鸣曲成为独奏音乐作品中最受欢迎的形式，作曲家在这种形式中形成了键盘风格和奏鸣曲结构的新概念，为业余爱好者和专业演奏家都创作了大量作品。

三、古典主义时期的其他方面

莫扎特写过的异国情调的《土耳其回旋曲》和贝多芬也写过的《土耳其进行曲》，以及维也纳派古典大师们在德国舞曲、对舞、兰特勒舞曲和圆舞曲中都有所创作，他们的大型作品中也有快板乐章和回旋曲乐章。

第六节　浪漫主义时期的音乐

"romance"这个词相信大家都不陌生，它是指浪漫，而"romantic"则是浪漫主义。社会的发展使19世纪的艺术家们在音乐方面的创作更具有色彩，他们想象出具有魅力的东西，创造各种情绪氛围，使人联想到自然景色和平静、狂暴的大海等。例如，在浪漫主义音乐中人们经常可以看到这些词汇：热烈的、富于表情的、田园风的、激动的、神秘的、悲伤的、凯旋的。这些词汇不仅提示了音乐的特点，而且暗示了音乐的内部结构。

一、浪漫主义音乐的风格

浪漫主义音乐直击情感的"要害"：喜欢悠长、起伏的旋律和丰满的和声。这样在用浪漫主义管弦乐队演奏时，音乐饱满、色彩丰富，显得更加有力。音响是华美、美感的，比起现代音乐，它的不和谐音较少。浪漫主义风格是豪华而和谐的，人们的灵魂无法抵抗它的吸引。

浪漫主义作曲家的音乐作品更多是超越古典主义音乐理想的一种渐进的发展。整个19世纪，古典主义的体裁，如交响曲、协奏曲、弦乐四重奏、钢琴奏鸣曲和歌剧，尽管在形式上有了一些变化，但仍在继续流行。交响曲的篇幅加长了，包含了可能有的最为宽广的表情范围，而协奏曲则变得越来越具有炫技性，就像一个英雄的独奏者在与庞大的管弦乐队进行战斗。浪漫主义者加入了两种新的音乐体裁：艺术歌曲和交响诗。浪

漫主义作曲家沿用海顿、莫扎特及青年贝多芬的音乐材料，并使它们具有更强烈的表现力、更个性化、更富有色彩，在有些方面更怪异。

二、浪漫主义的旋律

浪漫主义时期经历了旋律发展的顶峰。旋律已不再是古典主义时期整齐、对称的结构（2小节＋2小节，4小节＋4小节），变得更长，节奏更加灵活，形式更加不规则。与此同时，浪漫主义的旋律延续了在18世纪晚期发展起来的一种趋势，即主题变得更加声乐化、更适合哼唱或更"抒情"。舒伯特、肖邦、柴可夫斯基创作的无数旋律被改编成流行歌曲和电影主题——浪漫主义音乐是最适合电影中的爱情故事的，因为这些旋律非常富于表现力。谱例3-4展示了柴可夫斯基的《罗密欧与朱丽叶》中的著名的爱情主题。在通往很强的高潮的过程中，旋律上升又落下，每次都升得更高一点，一共有7次。

【谱例3-4】

三、色彩性的和声

浪漫主义音乐中感情强烈的部分是由一种新的、更富于色彩性的和声造成的。古典主义音乐基本上使用只建立在大小调音阶的7个音上的和弦。浪漫主义作曲家通过创造半音和声而走得更远，这是在全部12个音的半音音阶内的另外5个音（半音）上增加的和弦。这给他们的和声调色板增加了更多的色彩，产生了使人们联想到浪漫主义音乐的丰满而华丽的音响。在肖邦的《降E大调小夜曲，作品第9之2（1832）》中，为创造一种夜晚的气氛，肖邦设计一种很规则的伴奏，用上行和下行的琶音，或用在低—中—高位置运动的和弦，在这种和声的支持下，放置了一个优美的旋律，环绕和碰撞着每一个伴奏和弦。①

四、浪漫主义的速度："自由速度"

与古典主义音乐相比，浪漫主义音乐的速度也不再受有规律的节拍的束缚。谱例3-5中常用的"自由速度"，原文是"rubato"，其字面意思是"偷取"，这种由演奏者个人的方式来处理速度，是指在演奏"自由速度"时，在一个地方"偷"或"抢"了一些节拍，而在另一地方又补回来，速度快一些或慢一些，都用一种强烈的个人方式来

① 克雷格·莱特．聆听音乐［M］．余志刚，译．上海：生活·读书·新知三联书店，2012：304．

处理。例如，肖邦的《升C小调玛祖卡》是一首三部曲式，简短的引子要求轻声唱，中间声部有一个旋律，为主要乐思做准备。

【谱例3-5】

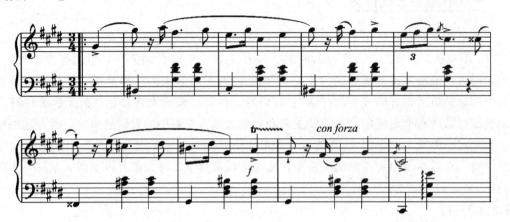

带附点的节奏和重音有时从第一拍向第二拍或第三拍漂移，力度有时是柔和的，结束时达到最强。在对比中，中段的情绪是愉快的，最后一段以简短的形式与第一部分形成呼应。在肖邦所有的音乐中，"自由速度"是很重要的，广泛运用于他的作品中。

五、浪漫主义的曲式大型结构和小型结构

浪漫主义的作曲家们没有建立新的曲式，只是在古典主义时期使用中进行了扩展。海顿、莫扎特的交响乐一般演奏需要20分钟左右，柏辽兹、勃拉姆斯的交响乐持续时间至少是55分钟，马勒的第二交响曲（1894年）则接近1.5小时。

浪漫主义作曲家不仅对大型曲式感兴趣，小型曲式也使他们着迷。在仅仅一两分钟的作品中，他们设法抓住一种情绪或情感的本质，这类小型作品被称为特性小品。它通常为钢琴而作，经常使用简单的二部（AB）或三部曲式（ABA）。由于特性小品转瞬即逝，有时也被冠以一个古怪的标题，如小品曲、幽默曲、阿拉伯风格曲、音乐的瞬间、随想曲、浪漫曲、间奏曲或即兴曲。舒伯特、舒曼、肖邦、李斯特和勃拉姆斯都喜欢创作这类音乐小品，也许是作为对他们的大型交响曲和协奏曲的一种调剂。

第七节　20世纪近现代时期的音乐

19世纪末，出生于19世纪60年代和70年代的作曲家在艺术上趋于成熟，他们在浪漫主义和20世纪之间搭建桥梁。20世纪初，在一批作曲家中，有激进派、保守派，也有中间派。他们有的反对19世纪音乐中的那种温暖多情的特征，用一种刺耳的、令人震惊的、非个人的音响取代这种浪漫主义的美学倾向，旋律变得更加尖锐，和声更加不协和，采用非传统作曲技法，非功能和声体系作为理论支撑，用新的作曲手法、音乐理论、音乐语言创作音乐。现代音乐那种抽象、非个人的特征在阿诺尔德·勋伯格严格

的十二音音乐中表现得最为明显。20世纪60年代，一种反对勋伯格及其门徒的形式主义的潮流逐渐流行，它允许多种多样的音乐体裁，如电子音乐和偶然音乐——以非传统的方式演奏。同时，产生了像以德彪西为代表的印象主义、表现主义音乐、新古典主义、新民族乐派等主要流派。

一、在声乐方面

在声乐方面，音乐上创造性地运用了一种介乎说与唱之间的"念唱"① 音调。采用无调性手法创造形成各种尖锐、怪诞、不协和的音响。传统音乐以流畅、起伏自然、有规律进行为基础，20世纪音乐的旋律则常常是不流畅的，出现有棱角的大跳，有时没有句读，有时避开传统音乐中的旋律因素，用其他音响方式代替旋律。

例如，奥地利作曲家勋伯格的《月光下的彼埃罗》，采用阿尔伯特·吉罗的21首诗歌，采用"念唱"的声乐技巧，表达了其内心的忧虑，创造出一种夸张的朗诵，像一个精神失常的人的声音，被月亮的魔咒迷住。作品中采用重复的歌词，不重复旋律，使音乐在一种不断变化的持续中展开，在一种无调性的音乐中徜徉。

二、器乐曲方面

在器乐曲方面，和声上以音响感觉为依据，不存在传统音乐的和弦结构与功能进行，频繁使用十一和弦、十三和弦等，采用音团和板块型音群，甚至连和弦的概念也不复存在。在调性上，无调式调性的音乐，有的自创音阶和音列，有的不在旋律范畴中运动，也就失去了调式调性的意义。在配器上，强调个别乐器常用极端音区、噪声，突出打击乐，寻求新的声音色彩和发声器械。

例如，德彪西的交响诗《牧神午后》是一首标题性管弦乐小品，是印象派的奠基之作，它是德彪西吸收印象主义和象征主义的美学思想与艺术原则而创作的第一部管弦乐作品。这部作品通过精细的节奏和力度的对比，变化多样的色彩性和弦的运用，固定反复式的旋律与和声，创造了一种神秘和虚幻的气氛。

拉威尔的《波莱罗舞曲》是一部交响乐配器的百科全书，绚丽的音色和辉煌的配器技巧将拉威尔的才华一展无遗。这部舞剧音乐中，拉威尔仅用一个单独的旋律写出一首扩展的作品，共两个部分，一个类似大调，一个类似小调，一遍一遍重复着。旋律是完全静止的，乐器在的色彩和逐渐增强的音量，使听众具有很强的感染力。

① "念唱"是一种声乐技巧，要求歌唱家朗诵歌词，人声要准确把握节奏时值，但一旦唱到一个高音，就放弃这个音，向上或向下滑动。

中 篇
声乐与器乐篇

第四章 人　　声

第一节　人声的分类

人声可分为女声、男声、童声三类。按照音域的高低、音色的差异和不同的表现特点，女声可以分为女高音、女中音、女低音；男声可以分为男高音、男中音、男低音。其音色特点是女高音华丽灵巧，女中音温柔圆润，女低音丰满宽厚，男高音高亢明亮，男中音浑厚庄严，男低音低沉庄重。他们之间的音域也各不相同。

一、童声

童声是指少年儿童变声期以前的声音。童音的音色娇嫩，较为纤细，具有明亮、纯净、自然的声音特色。男、女童声的音色无差异，男声较为接近女声。

♫ 鉴赏曲目：《种太阳》

《种太阳》是一首由李冰雪作词，王赴戎、徐沛东作曲的儿歌。这首歌曲通过欢快跳跃的旋律、富有幻想的歌词，抒发了儿童爱自然、爱生活、有理想的美丽情怀，寄托了儿童想把世界改变得更加温暖、更加明亮的美好愿望。歌曲结构为无再现的单二部曲式，结尾处的附点八分音符及十六分休止符的运用配以衬词"啦啦啦"，使曲调更加欢快活泼，表现了种太阳时的愉快心情。

二、女声

1. 女高音

女高音（soprano，简写 Sop），可细分为抒情女高音、花腔女高音、戏剧女高音。

（1）抒情女高音——音色宽广而清朗，明亮而秀丽，行腔连贯，擅长演唱优美抒情的歌唱性旋律，表达细腻而富于诗意的感情。

♫ 鉴赏曲目：《我爱你，中国》

瞿琮作词、郑秋枫谱曲的《我爱你，中国》是一首抒情女高音独唱歌曲。歌词质朴无华，却有着动人心魄的激情，它把海外游子眷念祖国的无限深情抒发得淋漓尽致。音乐富于层次和动感，节奏自由，气息宽广，旋律跌宕起伏，委婉深情，通过对祖国大好河山的纵情赞美，使"我爱你，中国"的主题思想不断深化，较好地发挥了抒情女高音的表现特征。

♫ 鉴赏曲目：《我亲爱的爸爸》

意大利普契尼的独幕歌剧《贾尼·斯基基》中著名的咏叹调《我亲爱的爸爸》是一首典型的抒情女高音作品，剧中女主人公以单纯饱满的情感、圆柔灵动的声

音,恳求父亲答应自己去追求自己的爱情,也表达出为了爱情至死不渝的坚定决心,旋律极为优美,深情而动人,历来深受女高音们喜爱,也被无数女高音歌唱家演绎过。

♪ 鉴赏曲目:《黄河怨》

冼星海作曲的《黄河大合唱》中的第六乐章《黄河怨》也是一首抒情女高音独唱曲。它用悲惨凄凉的音调表达出被压迫、沦陷区的被侮辱妇女痛苦的哀怨,深刻地诠释出一个绝望的妇女的内心独白,她面向母亲河哭诉着自己不幸,控诉帝国主义对中国人民犯下的滔天罪行,其艺术性、人民性和时代性都闪耀着异彩。

(2)花腔女高音——音色清脆灵巧,色彩丰富,富有弹性,擅长于演唱快速的音阶和华丽的曲调,表现热情爽快的感情。

♪ 鉴赏曲目:《春天的芭蕾》

《春天的芭蕾》是一首抒情花腔女高音歌曲,创作于2010年,王磊作词,胡廷江谱曲。它以民歌为依托,以民族审美情趣为基调,采用西方圆舞曲的节奏,加入了大量的流行音乐元素,运用大小调交替的方式,诗意谱写着华美的旋律,时而轻盈婉转,时而大幅度跳跃,把春天的活力与欢快表现得淋漓尽致,既保持了中国民歌浓郁的民族特色,又体现出音乐的时尚性,使整首歌曲都洋溢着一种轻松、欢快的气氛,如谱例4-1所示。

【谱例4-1】

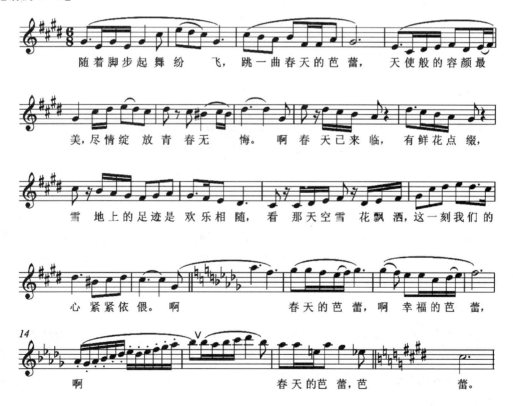

♪ 鉴赏曲目:《复仇的火焰在我胸中燃烧》

莫扎特的著名歌剧《魔笛》中"夜后"的唱段《复仇的火焰在我胸中燃烧》,它是夜后不惜以断绝母女关系相威胁,命令帕米娜公主杀死大祭司萨拉斯妥所唱,音乐的华丽与力度非比寻常,音域跨度很大。其中,为了表现"夜后"愤怒,作曲家采用了一长串连续极高的花腔,最高音达到了 HighF,这也是花腔女高音们极其钟爱的、能展现其高音能力与花腔技巧的一个唱段,是花腔女高音声部技巧与表现力高水平体现,被称为花腔女高音的"试金石",给演唱者带来极大的挑战。

♪ 鉴赏曲目:《威尼斯狂欢节》

意大利作曲家贝内狄克特的声乐变奏曲《威尼斯狂欢节》也是一首花腔女高音独唱作品。它以威尼斯狂欢节为背景,表现了一位少女在岸边焦急等待与爱人相遇时,激动而又欢愉的心情。整首曲子欢快活泼,情感丰富,并伴随着大篇幅的华彩唱段和花腔技巧,成为独唱音乐会和大型声乐比赛的常用曲目之一。

(3) 戏剧女高音——音色刚强、壮实,宽厚有力,擅长表现激动而强烈的情绪,多用于歌剧中的宣叙调演唱。

♪ 鉴赏曲目:《胜利归来》

意大利作曲家威尔第的歌剧《阿伊达》第一幕第一场中的《胜利归来》是一首典型的戏剧女高音独唱。在该曲中,女主人公阿伊达表达了既不希望自己的情人——埃及大将拉达美斯在出征自己的祖国埃塞俄比亚中失败,也不希望自己的祖国灭亡的复杂矛盾心情,如谱例 4-2 所示。

[谱例 4-2]

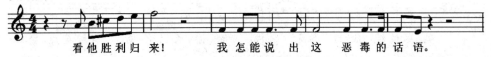

2. 女中音

女中音(mezzo soprano)的音色柔和,高音区比女低音明亮,低音区较女高音宽厚,兼有女高音和女低音的特点,介于二者之间。例如,法国作曲家比才的歌剧《卡门》中的女主角卡门是一个放荡、泼辣的吉卜赛女郎,运用女中音演唱恰好表现了卡门的野性。

♪ 鉴赏曲目:《你们可知道》

奥地利作曲家莫扎特的歌剧《费加罗婚礼》中的《你们可知道》——凯鲁比诺的咏叹调是女中音最喜爱演唱的歌剧选曲之一。这首咏叹调把凯鲁比诺这个情窦初开、天真的青年想得到伯爵夫人的爱情,又有些胆怯而不敢表白的心理,表现得极为生动细腻,如谱例 4-3 所示。

【谱例 4-3】

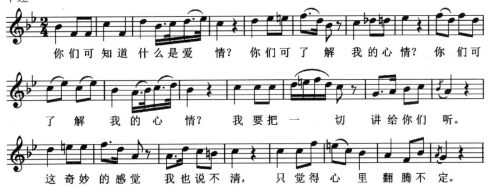

你们可知道什么是爱情？你们可了解我的心情？你们可了解我的心情？我要把一切讲给你们听。这奇妙的感觉我也说不清，只觉得心里翻腾不定。

♪ 鉴赏曲目：《吐鲁番的葡萄熟了》

《吐鲁番的葡萄熟了》是由瞿琮作词、施光南谱曲，歌曲把对祖国、对恋人的爱融合在一起，歌词构思奇妙，格调清新，用微风中绿荫下的葡萄成就了一个名叫阿娜尔罕的维吾尔族姑娘和驻守边防哨卡的克里木的真实爱情。作曲家施光南以其出众的旋律天赋，借用新疆维吾尔族民间音调素材和民族歌舞中手鼓的典型节奏加以精心编创，采用淳厚甜美的女中音演唱，谱就了这曲美丽动人的爱情之歌。

3. 女低音

女低音（alto）的音域通常是从小字组的 a 到小字二组的 e，即 $a \sim e^2$。女低音是女声中最低的声部，音色浑厚、丰满而结实。

♪ 鉴赏曲目：《奥尔伽的叙咏调》

俄罗斯作曲家柴可夫斯基的歌剧《叶甫根尼·奥涅金》中，第一幕第一场的《奥尔伽的叙咏调》是一首女低音独唱曲。奥尔伽是剧中女主人公塔姬雅娜的妹妹，一个天真活泼而又爱虚荣的少女，如谱例 4-4 所示。

【谱例 4-4】

我不会懒洋洋地感伤；我不会默默独自幻想；也不爱夜里走上阳台，叹息，叹息，叹息，从心底里感慨。

18 世纪末—19 世纪的前半期是女低音的黄金时代。德国作曲家韦伯的歌剧《奥伯龙》（1826 年）中的国王侍从、意大利作曲家罗西尼的歌剧《湖上美人》（1819 年）中的马尔科姆等，均出色发挥了这一声部的声音特色。女低音还可以演书童或少年，例如，意大利唐尼采蒂的歌剧《夏摩尼的琳达》中的彼罗托、《路克莱莎·波其亚》中的奥西尼等。另

外，还有格林卡的《伊凡·苏萨宁》（1836 年）中苏萨宁的养子瓦尼亚是由女低音演员扮演。这里，瓦尼亚的女低音演唱颇为动人，给听众留下了深刻的印象。

三、男声

1. 男高音

男高音（tenor）是男声的最高声部，按音色特点可细分抒情男高音和戏剧男高音两类。

（1）抒情男高音——音色明朗、宽广、抒情而富有诗意，讲究气息流畅，富于歌唱性，适合扮演纯情王子、天真诗人、浪漫少年等角色。例如，奥地利作曲家莫扎特的歌剧《魔笛》中的王子塔米诺、《女人心》中的费尔南多、《唐·璜》（也译《唐·乔凡尼》）中的奥塔维奥、德国作曲家韦伯的歌剧《自由射手》中的猎人马克斯，以及意大利作曲家普契尼歌剧《波希米亚人》中的鲁道夫都属于这类角色。

♪ 鉴赏曲目：《偷洒一滴泪》

在意大利作曲家多尼采蒂的歌剧《爱的甘醇》第二幕第二场第五景中，世界三大男高音之首帕瓦罗蒂曾在台上演唱了这段著名的抒情男高音咏叹调《偷洒一滴泪》。这段咏叹调气息悠长，具有清晰的线条感，表达出剧中男主人公对心上人的爱慕之情，实属抒情男高音的典型唱段。

（2）戏剧男高音——音色洪亮、坚实有力，富有英雄气概，多表现强烈的感情和戏剧性的色彩。

♪ 鉴赏曲目：《星光灿烂》

意大利作曲家普契尼的歌剧《托斯卡》中的男主角、画家马里奥·卡瓦拉多西的著名咏叹调《星光灿烂》就是一个典型例子。卡瓦拉多西因为掩护政治犯而被判处死刑。在临刑前，他望着窗外的星空，思绪万千，唱了这首咏叹调。该曲的演唱情绪由最初的低沉、对当时夜空景色的感慨，转入对爱人托斯卡的幻想，幻想她来到自己身边与他共度美好时光的兴奋，之后从幻想中回到现实，感觉到死亡给自己带来的心理压力，表达出对黑暗制度的不满以及对生命的惋惜，如谱例 4-5 所示。

【谱例 4-5】

一般而言，戏剧男高音的音色要厚实、饱满些，而且精力充沛，歌者在戏剧性或悲剧性的特定情境中，通过声音和表情来显示出慷慨激昂的炽烈情感，在感情宣泄上往往带有宣叙性的特点，例如意大利作曲家威尔第的歌剧《游吟诗人》中的曼利可。

♬ 鉴赏曲目：《啊，永远再见了，神圣的回忆》

意大利作曲家威尔第的歌剧《奥赛罗》中的男主角奥赛罗在第二幕中唱的咏叹调《啊，永远再见了，神圣的回忆》，表现出他听了亚戈的谣言后，怒不可遏、失去理智的心态。这首咏叹调的前一部分是情绪激动的宣叙调，进入咏叹调后，先宣泄了奥赛罗对想象中苔丝德蒙娜和卡西奥亲热的愤怒痛苦的心情，继而表现了他决心抛弃爱情和信任，与战争胜利的光荣诀别。剧中奥赛罗的情绪激昂，音色厚实，强化了戏剧性特质。

相关链接 ——世界著名三大男高音

鲁契亚诺·帕瓦罗蒂：1935年10月12日出生于意大利摩德纳，意大利男高音歌唱家，世界著名三大男高音之一。1961年，他在雷基渥·埃米利亚国际比赛中扮演鲁道夫正式开始唱歌生涯。1964年，首次在米兰·斯卡拉歌剧院登台。1967年被卡拉扬挑选为威尔第《安魂曲》的男高音独唱者。1972年，与萨瑟兰合作演出《军中女郎》。1981年，在旧金山演唱威尔第歌剧《阿依达》后，照片登上了《时代》周刊。1982年，主演由米高梅电影公司投资的电影《是的，乔治》。1986年6月，在北京天桥剧场演出普契尼歌剧《波希米亚人》，并在人民大会堂举行独唱音乐会。1988年12月，帕瓦罗蒂执导歌剧《宠姬》。1990年，在意大利罗马举办音乐会。1991年，在英国伦敦海德公园举行音乐会。1992年4月，法国外长罗兰得·杜马斯在巴士底歌剧院授予帕瓦罗蒂骑士荣誉勋章。1998年，获得联合国任命为"和平使者"。2001年，获得联合国难民署授予"南森奖章"。2005年初，举行告别舞台世界巡演。2006年，获得萨拉热窝荣誉市民。2007年9月6日，因病在意大利摩德纳家中去世。

普拉西多·多明戈：1941年1月21日出生于西班牙马德里，西班牙男高音歌唱家。他的演唱嗓音丰满华丽，坚强有力，胜任从抒情到戏剧型的各类男高音角色。他塑造的奥赛罗、拉达美斯等形象，气概不凡，富于强烈的戏剧性和悲剧色彩。他演唱过不少脍炙人口的歌曲，又是位颇得好评的钢琴家和指挥家。在2008年奥运会闭幕式上，中国著名歌唱家宋祖英与世界著名男高音多明戈合唱闭幕式主题曲《爱的火焰》。2010年4月，担任北京大学歌剧研究院名誉院长。2020年8月，获2020年奥地利音乐剧院奖终身成就奖。

何塞·卡雷拉斯：1946年12月5日出生于西班牙加泰隆尼亚自治区首府巴塞罗那，西班牙男高音歌唱家，与帕瓦罗蒂、多明戈合称世界三大男高音。卡雷拉斯求学和第一次登台演出都是在家乡，演出的剧目是意大利威尔第的《那布果》。1971年，卡雷拉斯获得意大利"威尔第声乐大奖"，逐渐成为世界顶级的抒情男高音。

三高午门放歌　助威北京申奥

2001年6月23日，正值"国际奥林匹克日"。世界著名三大男高音在中央歌

剧院交响乐队的伴奏下，在北京紫禁城午门广场联袂演出。三位歌唱家身着黑色燕尾服，神采奕奕，演唱了近30首脍炙人口的歌剧选段或歌曲。从卡雷拉斯的《我知道这个花园》，到多明戈的《星光灿烂》，再到帕瓦罗蒂的《今夜无人入睡》，洪亮且有穿透力的歌声赢得了在场3万名观众的热烈掌声，让西方的经典歌剧回荡在紫禁城。这既是全球人民对世界奥林匹克日的献礼，又是国际友人对北京申奥的支持和祝福，成为全球瞩目的艺术盛事。在这里，东方建筑的神韵与西方艺术经典得到了完美交融，古老的紫禁城在一个充满激情的夜晚被唤醒，改革开放的中国以一场东西方文化交融的音乐盛会，向世界展示了他们积极走向世界的宽阔胸怀。中国女高音歌唱家王霞、幺红、马梅和三大男高音同台演出。

此次音乐会是由北京奥林匹克运动会申办委员会、中央电视台等单位主办，中国文化艺术有限公司、中国香港东风网络电视承办。这场音乐盛典，取得了空前的成功，音乐会电视直接可覆盖全球110多个国家和地区的33亿观众。

2. 男中音

男中音（baritone）其音域和音色都介于男高音和男低音之间，其声音宽厚洪亮，富有阳刚气质。

♪ 鉴赏曲目：《滚滚长江东逝水》

《滚滚长江东逝水》由明代文学家杨慎作词，谷建芬作曲，是电视剧《三国演义》的片头曲，于1995年随专辑《三国演义电视连续剧主题·插曲》发行。

歌曲借叙述历史兴亡抒发人生感慨，基调慷慨悲壮，意味无穷。男中音的演唱于豪放中有含蓄，高亢中有深沉，给人荡气回肠之感。《滚滚长江东逝水》原词似怀古，似咏志。开篇从大处落笔，切入历史的洪流，四、五句在景语中富哲理、意境深邃。下片则具体刻画了老翁形象，在其生活环境、生活情趣中寄托自己的人生理想，从而表现出一种大彻大悟的历史观和人生观。谷建芬选此词为之谱曲，贴切地点明了《三国演义》中悲壮慨叹的主题。歌曲速度为1分钟52拍或58拍，缓慢的速度深沉、苍劲，充满了古朴的气息。

♪ 鉴赏曲目：《请你到窗前来吧》

奥地利作曲家莫扎特的歌剧《唐·璜》中的《请你到我窗前来吧》，也是一首男中音经典唱段。剧情中年轻的贵族唐·璜为了俘获新的目标——埃尔维拉的女仆，冒充莱波雷洛来到姑娘的窗前，弹着曼陀铃唱出自己对姑娘的爱意。这是一首舒缓而轻柔的小夜曲，男中音的演唱使作品呈现出优美而柔和、浪漫而轻快的特点。

3. 男低音

男低音（bass）的音色低沉、深厚、雄浑，善于表现苍劲沉着和庄重雄壮的情感。例如，《伏尔加船夫曲》就是由男低音演唱的。

♪ 鉴赏曲目：《伏尔加船夫曲》

伏尔加河流域是俄罗斯最富庶的地方之一。千百年来，伏尔加河水滋润着沿岸数百万

公顷肥沃的土地，养育着数千万俄罗斯各族儿女。像中国的黄河一样，俄罗斯人民把伏尔加河也称为"母亲河"。

《伏尔加船夫曲》是一首俄罗斯民歌，它用低沉苍劲的男低音演唱深刻地揭示了在沙皇统治下的俄罗斯人民处在水深火热之中，他们忍辱负重却饥寒交迫，他们以坚韧不拔的精神担负起历史所赋予的重任，踏平世界的不平。

第二节 演唱方法

从古至今，歌唱一直都是使用最广泛、最为大众所熟悉的音乐媒介。从演唱方法上划分，有以下三种。

一、美声唱法

美声唱法产生于17世纪意大利的佛罗伦萨。之后，在文艺复兴思潮的影响下，意大利逐渐产生了歌剧，美声唱法也逐渐完善。

美声唱法它以音色优美，富于变化；声部区分严格，重视音区的和谐统一；发声方法科学，音量的可塑性大；气声一致，音与音的连接平滑匀净为其特点。在欧洲声乐艺术的发展过程中，形成了若干学派和风格，主要有意大利学派、法国学派、德国学派、俄罗斯学派等，其中以意大利美声学派的风格最为令人瞩目，成为欧洲声乐艺术风格发展的主要趋向。

美声唱法传入我国是在五四运动之后，并逐步在我国得到传播，现已成为我国声乐艺术领域的重要部分。

二、民族唱法

民族唱法是由各族人民按照自己的语言习惯和声音审美趋向，创造和发展起来的歌唱方法，包括中国戏曲唱法、说唱唱法、民间歌曲唱法和民族新唱法4种唱法。

民族唱法产生于人民当中，继承了民族声乐的优秀传统，演唱形式多样，演唱风格鲜明，语言生动，感情质朴，总体上来说以嗓音甜脆、明亮为特征，行腔韵味为特色，情、声、字、腔融为一体。因此，它在群众中已有深深扎根，成为人们不可缺少的精神食粮。

中国民族声乐的起源，最早可以追溯到公元前6000多年前的母系氏族社会，它产生于劳动人民的生产劳动和生活实践。《吴越春秋》中记载的黄帝时期的"弹歌"和《淮南子》中记载的"劳动号子"，是中国民族声乐的基本雏形。它们的演唱形式多以吆喝、呐喊为主。严格地讲，中国古代民族声乐艺术的演进就是从原始的劳动而产生的"号子"开始萌芽，到歌、舞、乐三结合的原始音乐形式的形成，后又演变成歌舞和各种戏曲、杂剧、曲艺及民歌等，直到歌唱活动成为一门独立艺术形式的发展过程。

三、通俗唱法

通俗唱法又称流行唱法，始于20世纪的美国，20世纪30年代在我国得到广泛流传。20世纪40—50年代科学技术的发展彻底改变了人民的生活，电声乐器和电子音响的发明、摇滚乐的兴起、通俗音乐出现多元化的趋势，使通俗唱法得到更大发展。

通俗唱法具有鲜明的生活性、娱乐性、时尚化和个性化的特征，其声音自然，近似说话，中声区使用真声，高声区一般使用假声，很少使用共鸣，故音量较小。演唱时经常借助电声扩音器，以闪耀变化的舞美灯光渲染气氛，演出形式以独唱为主，常配以舞蹈动作、追求声音自然甜美，感情细腻真实。

作曲家黎锦晖创作的《毛毛雨》《桃花江》，刘雪庵创作的《何日君再来》，陈歌辛的《玫瑰玫瑰我爱你》等为近代中国通俗歌曲的代表作。但之后，由于处在特定的历史条件下，通俗音乐并没有得到顺利发展。我国通俗音乐的真正发展是改革开放以后，而且也毫无例外地都产生于城市。李谷一演唱的《乡恋》，因其歌词、旋律的温情和唱法的柔美，强烈地冲击着人们原本束缚的情感意识。而来自中国台湾的邓丽君的歌曲似乎一夜之间传遍大街小巷，她的歌曲用抒发个人情感的缠绵悱恻以及温情的表现手法，极大地满足了人们当时的情感要求。随后，崔健的摇滚音乐给人们带来了强烈地震撼，并引发人们的自我反省。20世纪80年代中后期兴起的"西北风"热潮，带有浓烈的乡土气息，结合劲爆的节奏，很快风靡全国，掀起通俗音乐发展的一个不小的高潮。这一时期出现很多脍炙人口的歌曲，如《年轻的朋友来相会》《我们的生活充满阳光》《牧羊曲》《金梭和银梭》等一大批优秀作品。

如今，随着社会的进步、生活水平的提高，在东西方文明和文化艺术的交流碰撞中，人们的思想观念早已发生巨大改变，对通俗音乐的审美要求也在不断提高，并且向多元化发展。传播途径的增多，使得通俗音乐流通与传播的速度加快，并逐渐与国际化接轨。

第三节　演唱的表现形式

演唱形式是指独唱、齐唱、重唱、合唱等演唱的组合形式，也是演唱的表现形式。演唱形式的确定要根据歌曲题材、体裁和要表现的情绪而定。

一、独唱与齐唱

独唱是由一个人演唱的形式，常用乐器伴奏，有时候也有伴舞、伴唱。独唱要求演唱者有较高的艺术素养和较好的歌唱技巧，可分为男声独唱、女声独唱、童声独唱。

齐唱是指多人演唱同一个旋律，也就是单声部的群唱，可以是男女混声齐唱，也可以是男声齐唱或女声齐唱。齐唱时要求歌声整齐、统一、洪亮。例如，《大刀进行曲》《解放区的天》《打靶归来》等适合用齐唱表演。

二、对唱与重唱

对唱是指通常由两个或两组歌唱者进行对答式演唱，你唱我和，你问我答，有时也出现二声部的重唱因素。

对唱有男女声对唱、男声对唱、女声对唱等形式。对唱形式在民歌中应用非常普遍，大多是单声部歌曲，气氛热烈而欢快。如声乐套曲《黄河大合唱》中的第五乐章《河边对口曲》、河北民歌《小放牛》等。在非洲，部落居民聚会、商讨重大问题或进行宗教仪式时，经常利用对唱的方式交流。欧洲许多国家民间聚会、狂欢、载歌载舞时也经常采用对唱方式。在中国民间尤其是少数民族地区，对歌经常是青年男女表达爱情的重要方式，如苗家姑娘小伙子的情歌对唱、山歌对唱等。

重唱是指两个以上的演唱者，每个人按自己所分任的声部演唱不同的旋律，它属于多声部歌曲的演唱形式。

重唱在歌剧中是十分常见的手法。在舞台剧中，只要两个以上的演员同时讲话，相信你几乎无法听清楚他们在说些什么，然而重唱曲它可以使几个人同时用各自的特性音调歌唱，通过和声与对位的技巧来表现同一内容或完全不同的内容，造成生动的戏剧性和立体化的效果。因此，重唱曲是一部歌剧中不可缺少的环节，它不仅有咏叹调抒发情绪的成分，更兼有宣叙调发展剧情的功效。歌剧中的重唱基本上是两个以上的人物进行感情交流的表现方式，它分为二重唱、三重唱、四重唱、五重唱、六重唱、七重唱、八重唱甚至有九人简单重复重唱。例如，威尔第的歌剧《茶花女》中的"饮酒歌"、普契尼的歌剧《艺术家的生涯》中的"爱情二重唱"等。另外，在威尔第的歌剧《弄臣》中还有著名的四重唱、唐尼采蒂的歌剧《拉莫摩尔的露琪亚》中有六重唱等。

三、轮唱与领唱

轮唱是将许多人分成两个或三个、四个声部，各声部相隔一定的拍数，先后演唱同一曲调，形成此起彼落，连续不断地模仿效果的一种音乐方式。

例如，冼星海作曲的《黄河大合唱》中的第七乐章《保卫黄河》，该曲采用了齐唱、轮唱的演唱形式，具有广泛的群众性，是抗日军民广为传播的一首歌曲。它以短促跃动的曲调、铿锵有力的节奏，全景展示出抗日军民英勇战斗的壮丽场景，旋律明快豪放，形象鲜明，具有浓厚的民族风格。这首作品的轮唱部分，歌声此起彼伏，一浪高过一浪，恰似黄河的波涛滚滚奔流，势不可当，既表达了战胜敌人、夺取胜利的激情，又在明快、充满信心的旋律中，让人获得美的享受，体验到一种必胜的乐观主义情怀。

领唱是安排在齐唱或合唱的开始部分或中间部分的独唱，因该独唱具有引领众人歌唱的作用。"领唱者"由一人至数人担任，领唱部分一般与齐唱或合唱部分构成呼应，形成对比。领唱形式在各国民间的集体劳动歌曲中经常采用，如劳动号子等。在大合唱与齐唱歌曲中也常有领唱的形式。

例如，《祖国颂》整首歌意境高远，撼人心魄，对祖国的挚爱之情和民族自豪感充溢其间。尤其在中段的领唱部分，优美动听的旋律唱出了人民的心声，满怀激情的歌声颂赞了新中国所取得的辉煌成就，也展现出歌者精湛的演唱功力。

四、表演唱与小组唱

表演唱是人民群众喜闻乐见的艺术形式，在开展群众文化活动中占有很重要位置。演唱歌曲时，边唱边做动作，这种有动作表演的演唱，称为"表演唱"。表演唱在演唱方面往往采取对唱或小组唱形式。

小组唱是将多个演唱段子串联起来的演唱形式。例如，京剧大联唱、红歌大联唱等形式都可以是小组唱，这里字面的解释就是组合的意思。

五、合唱

合唱是指集体演唱多声部声乐作品的艺术门类，常有指挥，可有伴奏或无伴奏。

合唱要求单一声部音的高度统一，要求声部之间旋律要和谐，是普及性最强、参与面最广的音乐演出形式之一。按声部的多少，可分二部合唱、三部合唱、四部合唱等。按声音的性别，可分同声与混声两种，其中同声合唱由男声或女声单独组成，包括童声合唱、女声合唱、男声合唱；混声合唱由男声和女声混合组成，声部的数量没有规定，通常以混声四部合唱最为常见，分为男高音区、男低音区、女高音区、女低音区。

经典的合唱作品有《飞来的花瓣》《把我奶名儿叫》《半个月亮爬上来》《走进新时代》《七子之歌》《遵义会议放光芒》等。

第五章 民歌荟萃

第一节 民歌的产生

民歌，即人民之歌，它和人民的社会生活有着最直接、最紧密的联系，是经过广泛的群众性的即兴编作、口头传唱而逐渐形成和发展起来的，是无数人智慧的结晶，音乐形式具有简明朴实、平易近人、生动灵活的特点。

中国的传统音乐，按照其音乐的表现形态一般分为五个部分：民歌、器乐、说唱、戏曲和歌舞。若要从不同社会阶层、不同群体、不同的音乐功能特征的角度来看，又大致可分为民间音乐、人文音乐、宗教音乐和宫廷音乐4种。无论哪种划分，民间音乐中的民歌都是最重要的，它与人民的生产劳动、社会生活、民风民俗的联系最为紧密。冼星海也曾说过："民歌是中国音乐的组成部分，要了解中国音乐，就必须研究民歌。"

我国幅员辽阔，是一个拥有56个民族、陆地总面积约960万平方千米的泱泱大国，各地区各民族都有独具特色、浩如烟海且丰富多彩的民歌。作为民族艺术遗产的瑰宝，几千年来民歌一直紧密地伴随着人民，表达着他们的思想、意志和愿望，忧愁和欢乐，记录着他们的历史，同时也闪烁着劳动人民智慧的光芒。民歌是中国传统音乐中各种音乐类型的基础，由劳动人民口头创作，属有感而发，并直抒胸臆，世世代代口耳相传，曲调和歌词总在不断变化，具有鲜明的民族性和地域特征等。

我国民歌历史悠久，早在原始社会时期，我们的祖先就在狩猎、搬运、祭祀、仪式、求偶等劳动生产活动中开始了他们的歌唱。例如，上古文献中记录的这样一首《弹歌》："断竹，续竹；飞土，逐肉。"它描写了原始时代古人从制作工具到进行狩猎的全过程。全首民歌虽然仅有8个字，句短调促，节奏明快，却好像一幅栩栩如生的原始射猎图，是人们了解和认识原始时代人们生产和生活的珍贵资料和赏心悦目的艺术瑰宝。又如，《吕氏春秋·仲夏纪·古乐篇》中记载："昔葛天氏之乐，三人操牛尾，投足以歌八阕：一曰载民，二曰玄鸟，三曰遂草木，四曰奋五谷，五曰敬天常，六曰达帝功，七曰依地德，八曰总万物之极"[1]，书中所记载的就是葛天氏部落中的原始民间歌曲。

春秋战国时期的《诗经》是我国第一部诗歌总集，它开辟了我国民歌现实主义的先河。其中，国风记录了西周至春秋中叶（公元前11世纪—公元前6世纪）绵延近500年间黄河流域15个地区的民歌，反映着复杂的社会生活、阶级斗争以及劳动人民多方面的生活状况，故又称十五国风。其中，许多优秀的作品，如《伐檀》《硕鼠》《式微》《将仲子》等，不但具有高度的思想性，同时也具有卓越的艺术成就，它们以巧妙

[1] 杨荫浏．中国古代音乐史稿上册[M]．北京：人民音乐出版社，1981：6．

的比兴手法塑造了许多鲜明动人的形象。这些民歌生动地反映了我国古代劳动人民的精神面貌以及他们的创造才智，同时它们也具有高度的人民性和现实主义精神，成为我国民歌的优良传统。

《楚辞》产生于公元前4世纪，它富于幻想和热情，为我国南方民歌浪漫主义传统奠定了最初的基石。《楚辞》包括两大类作品：一类是先秦楚国诗人屈原及其他楚国诗人根据楚国民歌创作的诗歌，另一类是经他们整理的楚国民歌歌词。例如，《楚辞》中收录了屈原的《九歌》，《九歌》中的11首民间祭祀歌曲，经屈原根据楚国南部的民间祭祀歌曲整理加工而成的，如"悲莫悲兮生别离，乐莫乐兮新相知"等。《楚辞》讲述了知识分子的独善情怀、高洁品格或是展示了楚地的山川人物、历史风情，具有浓厚的地域文化色彩。

汉魏时期的乐府民歌、相和歌进一步继承并发展了《诗经》和《楚辞》的优良传统，也是古代民歌的一次大汇集。"乐府"本是汉武帝设立的音乐机构，用来训练乐工、管理乐舞、演唱教习、制定乐谱和采集歌词，其中采集了大量民歌，以备朝廷祭祀或宴会时演奏之用。它收集整理的诗歌，后世称为"乐府诗"，或简称"乐府"。再后来，"乐府"便成为一种带有音乐性的诗体名称。《战城南》《十五从军征》《孔雀东南飞》等均是乐府民歌。《战城南》《十五从军征》是现实主义作品；叙事民歌《孔雀东南飞》则是浪漫主义的代表作。此时的民歌在形式上突破了四言诗体，发展了长短不同的句式和五七言体，更丰富了民歌的表现力。

"相和歌"之名最早记载见于《晋书·乐志》："相和，汉旧歌也。丝竹更相和，执节者歌。"其特点是歌者自击节鼓与伴奏的管弦乐器相应和，并由此而得名。"相和歌"既包括了在北方各地流传的原始歌曲，也有根据民歌改编的艺术歌曲。初期的相和歌几乎全是来自民间的街陌谣讴。最简单的是所谓的"徒歌"，这种形式犹如今日的清唱，它的特点是不用乐器伴奏，这是一种相当古老的演唱形式。先秦时期，已涌现了一些著名的徒歌歌手，如秦青、韩娥等，他们的歌声声震林木、动人心魄，达到了很高的境界。西汉初年，最著名的徒歌能手是鲁人虞公，其发声清哀，盖动梁尘。汉代徒歌在民间特别流行。《后汉书·五行志》中保留的一些童谣、歌谣就是用徒歌形式演唱的，有一些后来配上弦管，用乐器伴奏演唱。之后，相和歌在发展过程中逐步与舞蹈相结合，成为一种由器乐、歌唱与舞蹈相配合的大型演出形式，被称为"大曲"或"相和大曲"，它是最能反映当时艺术水平。再后来它又脱离歌舞，成为纯器乐合奏曲，称为"但曲"。大曲或但曲是相和歌的高级形式，其结构比较复杂，典型的曲式结构是由"艳—曲—乱或趋"三部分组成。艳是序曲或引子，在曲前，多为器乐演奏，有的也可歌唱，音乐可能是委婉而抒情的，故称为艳。它可以是个唱段，如《艳歌何尝行》；也可以是个器乐段，如《陌上桑》。

三国、两晋、南北朝时期，在南方歌种中，湖北一带的《西曲》、江苏一带的《吴歌》受到人们的关注。其中，《西曲》大都描写商贾的水上生涯和商妇送别怀人之情，形式以五言四句为多，语言自然真率。《吴歌》以表现男女爱情为主，包括"歌"和"谣"两部分。《吴歌》从内容来看，它既包括情歌，还包括劳动歌、时政歌等；按音乐形式进行区分，吴歌有"命啸""吴声""游曲""半折""六变""八解"六类音乐。在

这个时期,已有将南北民歌风格进行比较的记载,南方民歌比较细腻,北方民歌比较粗犷。

唐代,人们对当时流行的新旧民歌进行了筛选,将那些优秀的、人们特别喜爱的民歌填进去新词,并在音乐的加工、改编及演唱上付诸了更大的努力。这些被加工的民歌已脱离了最初的民歌形式,向更高的艺术表现形式发展。这些歌曲在唐代已不叫民歌,而叫"曲子",它除了可单独清唱以外,还被用于说唱、歌舞等形式中,它对以后的宋词、元曲的发展有着重要的影响。

宋代,"曲词"很盛行,当时这是一种来自民间的新型演唱形式。民间的曲子成为多种音乐形式的主要构成因素。文人竞相模仿民间曲子的形式写作歌词,成为词牌。

元代,以"小令"闻名,"小令"是民歌的一种,现今西北地区的民歌仍有以"令"命名的山歌。元代的小令流传后世的很少,元代统治者对民间带有不满与讽刺时事为内容的民歌,视如洪水猛兽,严禁传唱。

明清时期,我国封建社会制度已面临瓦解,资本主义经济因素开始萌芽,这一时期的民歌除了内容广泛、语言清新明快、简洁朴素之外,在形式上也比以前更为自由、活泼。从《魏氏乐谱》中所收集到的《水龙吟》《长歌行》以及明清时期的传统牌子曲《山门六喜》等歌曲中,可以看出民歌在歌词、曲体结构、曲调的表现力等方面都已经大大丰富。随着城市的日渐繁荣,大量人口涌入城市,民歌也随之涌入城市,并受到城镇人们的喜爱。口头传唱的民歌经过城镇艺人的利用和加工,渐渐出现了民歌、小曲歌词的刊本。直到清代见于著录的小曲有200多首,如《绣荷包》《剪靛花》《一剪梅》《太平年》《满江红》等。

近100多年来,特别是近半个多世纪以来,中国社会发生了根本性的变化,民歌也随之走上了新的道路。各个革命时期的斗争生活赋予了民歌新的内容,显示出崭新的面貌。在社会主义建设时期,新民歌充满了乐观向上、英勇豪迈的特点,为我国民歌的发展历史写下了新的篇章,成为我国歌曲艺术宝库中的光辉的组成部分。

第二节 民歌的内容

民歌的海洋浩渺多姿,民歌的内容蕴藏丰富,可分为劳动歌、时政歌、仪式歌、情歌、儿歌、生活歌。

一、劳动歌

劳动歌是指所有直接反映劳动生活或协调劳动节奏的民歌,包括各种号子、夯歌、田歌、矿工歌、伐木歌、搬运歌、采茶歌等。它是一种由体力劳动直接激发起来的民间歌谣。它伴随着劳动节奏歌唱,与劳动行为相结合,具有协调动作、指挥劳动、鼓舞情绪等特殊功能。例如,福建民歌《采茶扑蝶》、四川民歌《太阳出来喜洋洋》。

早期的劳动歌调子比较固定,歌词比较单一,有的则只是"咳嗬""哎嗨"的呼呐

声，在劳动中起着号令的作用。随着生产力的进步、社会的发展，劳动歌不仅是一种单纯的呼喊号令，而且还描写劳动的过程，表现与劳动者的思想感情相关的生活情态和风俗特征。

呼喊号令式的劳动歌的特点是歌声与劳动节拍和谐一致。它的内容主要是靠劳动的呼声组成，在一领众和的形式下，加入少量指挥劳动和鼓舞情绪的词句。例如《上滩号子》，节奏极为短促，几乎全由"咳！咳！咳！咳！"的呼语组成，表现了在紧要关头，船工们和激流险滩搏斗的紧张气氛。抒情式的劳动歌，歌词比较长一些，其内容都是反映一定的社会生活，劳动的呼声在其中起着点缀节拍的作用。

作为一种语言艺术，劳动歌最突出的艺术特点就是它那强烈的节奏感。每一首劳动歌都有与劳动动作相配合的节奏，它是凝集了生活中的劳动节奏而创造出来的，因而充满了浓郁的生活气息。在从事紧张而又高强度的劳动时，动作强烈，呼吸短促，劳动气氛浓烈，这时唱出的劳动歌必然节奏鲜明急促、强音不断、顿挫有力，给人以集体力量的雄壮和劳动创造世界的有力感染。在体力劳动比较轻，或间歇时间长的劳动中，劳动歌的速度比较柔缓，节奏感较弱，音乐上的变化比较丰富，给人以旋律感。

二、时政歌

时政歌是人民有感于切身的政治状况而创作的歌谣。它反映了劳动人民对某些政治事变、政治措施、政治人物以及与此有关的政治局势的认识和态度，表现了劳动人民的政治理想和为此理想而斗争的精神。

时政歌以民谣居多。它一般篇幅短小，句数和字数都比较自由，没有固定的格式，鲜明性是其主要特点。例如，"骑虎不怕虎上山／骑龙不怕龙下滩／决心革命不怕死／死为人民心也甘"，语言坚定有力，毫无矫饰晦涩之处。

时政歌主要有两种形式，一种是反歌，一种是颂歌。反歌是一种传统讽刺歌，以民谣的形式流行于旧时代，主要表达对黑暗社会和统治者的不满与反抗，如《瘦了苗家肥了官》等。颂歌是1945年以后新时政歌的主流，劳动人民翻身当家做主人，人民兴奋欣喜，歌颂人民子弟兵、歌颂中国共产党、歌颂领袖、歌颂伟大的社会主义等歌谣大量产生。例如，流传于安新县的《朱德将军顶呱呱》，歌词唱道："号儿吹／吹嗒／朱德将军顶呱呱／困难他不怕／担担子／吃南瓜／井冈山上人人夸"等。其他的颂歌还有《苗家欢歌庆解放》《土家指望共产党》等。

三、仪式歌

仪式歌是伴随着民间礼俗和祀典等仪式而唱的歌。它产生于古代人们对自然威力尚不认识而对语言力量又很崇拜的时候，即幻想用语言打动神灵，用以祈福、免灾。具体可分为以下四种。

（1）诀术歌是古代巫师进行巫术活动时唱的歌。

（2）节令歌是对某种节日或时令进行描述的歌，它常与舞蹈和游艺相结合。例如，壮族春节舞春牛时唱的《春牛歌》，主要内容是歌唱农事生产、六畜兴旺等。

（3）礼俗歌经常被用于男婚女嫁、贺生送葬、新屋落成、迎宾待客等场合，如《哭嫁歌》《妈妈的女儿》等。

（4）把典歌是古代在重大庆典时，吟唱的祈祷性民歌，根据祭祀和庆典的不同内容也有所不同，如播种祭、收获祭等。

四、情歌

爱情是人类永恒的话题。情歌是广大人民爱情生活的反映，它主要抒发男女青年由于相爱而激发出来的悲欢离合的思想感情，充分表现了劳动人民淳朴健康的恋爱观和审美情操，有的情歌也表现了对封建礼教的蔑视和反抗。例如，有的表现青年男女互相爱慕之情的"妹是桂花香千里/哥是蜜蜂万里来/蜜蜂见花团团转/花逢蜜蜂朵朵开"；有的表现恋人之间的生离死别，例如大理白族情歌所唱的"大理坝子弯又弯/妹在海来哥在山/苍山洱海两相隔/想见不能见/"等。

情歌在艺术手法上的运用极为丰富，而比较突出的有比兴、双关、重复。例如，一首蒙古族情歌唱道："震动山峰的/是黑马的四只蹄/扰乱人心的/是韩蜜香的两只眼睛/"，用马蹄嗒嗒震动山峰比喻少女美丽的眼睛扰乱人心，充分体现了比兴的艺术魅力。其他的情歌还有《蓝花花》《五哥放羊》《敖包相会》《小河淌水》等。

五、儿歌

儿歌是以简洁生动的韵语创作并流传于儿童中间的一种口头短歌，其内容丰富多彩，大体可分为三类：游戏儿歌、教诲儿歌和绕口令。

游戏儿歌是一种以娱乐为主的儿歌，简单易懂，朗朗上口，贴近生活。这种儿歌能丰富孩子们游戏的内容，增添孩子们的兴趣，符合儿童的心理特点，唱起来倍感亲切。例如，拉大锯："拉大锯扯大锯/姥姥家唱大戏/接闺女请女婿/小外孙子也要去/今儿搭棚明挂彩/羊肉包子往上摆/"。另外，儿童踢毽子、跳皮筋、捉迷藏等，都有与之相配合的游戏儿歌。

相比较而言，教诲儿歌更偏重教育引导，因此又称为启发、益智儿歌。它不但能丰富孩子们的知识，启发他们的智慧和想象，而且有助于培养孩子的好思想、好作风、好习惯，成为教育孩子的重要工具之一。例如，"排排坐/吃果果/你一个/我一个/妹妹睡觉留一个/"。

此外，绕口令由于它读起来颇有些费力而绕口，也因此深受小朋友们喜爱。例如，"风吹藤动铜铃动/风停藤停铜铃停/"，小朋友们常常因为读不准音，而捧腹大笑。

一般来说，儿歌篇幅短小，音域不高，没有固定的形式。在语言上通俗易懂，生动有趣，节奏鲜明，适宜儿童唱诵。例如，《螃蟹歌》《落水天》《对鲜花》《月光华华》等。

六、生活歌

生活歌的范围相当宽泛，反映的是日常生活中最真实的风土人情。例如，民歌《打酸枣》："这一山望见了那一山山高/那山上（那个）酸枣（长呀么）长得好/叫一声

（哪）妹妹（快呀么）快些走/掂上你那个篮篮/咱就去打酸枣/"。还有那《回娘家》："身穿大红袄/头戴一枝花/胭脂和香粉她的脸上擦/左手一只鸡/右手一只鸭/身上还背着一个胖娃娃（呀）/咿呀咿得儿喂/"，语言朴实，生动活泼。又如，反映旧社会生活不公平、不合理的歌："编凉席的睡光床/抬棺材的死路旁/"，字里行间，透露了劳动人民对这种生活的愤懑不平。再如，触景生情，寓情于景地抒发人民与红军的血肉情感的歌，如《十送红军》《拥军秧歌》等。

第三节　民歌的体裁

民歌按体裁划分，可分为号子、山歌、小调三大类。

一、号子——一领众和、富于律动

号子也称劳动号子，是一种伴随着劳动而歌唱，带有呼号的歌曲。关于号子的论述，据西汉《淮南子》记载："今夫举大木者，前呼邪许，后亦应之，此举重劝力之歌也。"这可以看作劳动号子产生的最初缘由，它伴随着劳动需要、依附劳动方式应运而生。劳动号子遍布我国大江南北，由于地区的差异，它的称呼也各不一样，北方叫"吆号子"，南方叫"喊号子""打号子""叫号子"，四川省则称为"哨子"。

号子的音乐特点是，音乐形式直接受劳动条件的制约，曲调铿锵激昂，沉着有力，音乐材料常重复使用，节奏富有律动性，一人领众人和。

由于劳动形式的多样化和不断细密的分工，号子也随之丰富多样，按不同工种可分为搬运号子、工程号子、农事号子、船渔号子、作坊号子五类。

1. 搬运号子

搬运号子是指人力在直接负担重物的运输过程中所唱的号子，包括装卸、扛抬、挑担、推车、拉碾等劳动号子，是所有唱号子的劳动中体力负荷最强的一种。它具有驱除疲劳、振奋精神的作用，尤其在多人协作的劳动中能统一步伐，成为保证繁重的体力劳动工序得以安全高效进行的、必不可少的重要手段，是劳动号子中实用性最强的一种。但是，由于劳动强度过大，搬运号子对音乐的艺术表现受到诸多的限制。

搬运号子具有音乐形式变化少，声调高亢响亮，气息感、号召力强的特征，多为领和相结合的演唱形式。

♪ **鉴赏曲目：《哈腰挂》（东北抬木号子）**

《哈腰挂》是一首东北民歌，也是黑龙江林业区伐木工人在抬运木头时所唱的号子。单乐段结构，D宫调式的曲调，节拍为2/4和1/4交替拍子。"哈腰挂"是伐木工人弯腰挂上搂钩用杠棒抬起来走的意思，往往第一句唱"哈腰挂"是领唱者唱的。因为木头很大又很重，往往要一边四人，两边八人抬运，所以歌中有"老哥八个，抬着木头"这样的唱词。这首号子音乐材料简练，节奏鲜明，律动性强，音调高亢粗犷，音乐形象集中朴素，采用"一领众和"的演唱方式，具有鲜明的北方音乐特色。该号子在实际劳动

过程中演唱时,往往是无限制的反复演唱,直到把木头抬运到目的地时,才唱最后一句"哈腰撂下",随着劳动的结束而终止,表现了伐木工人在抬运木头时艰苦的劳作场景。

【唱词】

"领:哈腰挂/哟嘿哟嘿/蹲腿哈腰/搂钩就挂好/挺起个腰来/推住个把门/不要个晃荡/往前个起哇/哟嘿哟嘿/

老哥儿八个/抬着个木头/上了个跳板/哟嘿哟嘿/找准个脚步/多加个小心的/哟嘿哟嘿/前边个拉着/后边个推着/前拉后推/嘿嘿/这就个走起来吧/哟嘿哟嘿/这就个上来吧/哈腰撂下/"

此外,各地的挑担号子也属于搬运号子,如江西山区的《扛木头号子》、四川的《抬工号子》等。

2. 工程号子

工程号子是指人们从事建筑、开采(造房、修路、采石、伐木、打夯、打硪、打桩等)工程协作性强的劳动中所唱的号子。劳动的强度和速度,决定了工程号子的歌唱性和节奏。当劳动强度较小时,号子的曲调潇洒而豪爽;当劳动强度较大时,号子的曲调就显得粗犷而沉重。

♪ 鉴赏曲目:《黄河打硪号子》

《黄河打硪号子》是一首工程号子,是山东利津民歌。"硪"是指一种砸地基或打桩用的工具,通常是一块大圆石头或铁饼,周围有孔系着几根长绳,4～10人等围在四周,随着号子声,猛然拉起长绳,将硪抖向空中,待下落时,便砸向地面,用以打桩或打实地基。

《黄河打硪号子》采用七声燕乐音阶,曲式结构为方整四句,"起、承、转、合",节奏简洁鲜明而规整,歌词通常是写实的即兴之作,既能协调动作,又能鼓舞情绪、减轻疲劳,同时也体现了劳动者齐心协力的精神,如谱例5-1所示。

【谱例5-1】

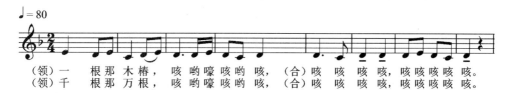

此外,湖南常德的《打硪歌》、四川自贡的《大锤号子》、甘肃的《夯歌》都属于这一类号子。

3. 农事号子

农事号子包括车水、打麦、舂米、打粮等劳动时所唱的号子。相对来说,农事号子所伴随的劳动强度不那么大,且劳动过程常伴有娱乐、嬉耍活动。因此,农事号子的节奏感往往不那么沉重,旋律较优美,歌词内容也更丰富多样些。

♪ 鉴赏曲目：《催咚催》（湖北打麦号子）

《催咚催》是一首流行在湖北中南部潜江地区的打麦号子。由于当地农民打麦多采取集体性劳动，故采用"一领众和"的演唱形式，并因衬词中有很多"催咚催"而得名。打场时，两排人面对面站着打麦，这排上，那排下，一领众和地唱着《催咚催》，歌声与劳动融合在一起，使人忘记了疲劳。全曲以 do、mi、sol 三个音为骨干，具有跳跃、明快、富有棱角的歌腔。

【唱词】

"一把（嘛）扇子（呦）/咿儿咿儿呦/竹子编（哪）/呦儿呦儿喂/

招手（哪）就在那/咿儿咿儿呦/小妹妹眼前（哪）/呀哎呦/

催咚催（嘛）金山（呦）/催咚催（嘛）银山（呦）/

金山银山海棠花/小妹妹（呀）哎呀儿喂/

催咚催咚催（呀嘛）/呀儿呦/"

此外，还有江苏宜兴的《车水号子》、安徽巢县的《舂米号子》等。

4. 船渔号子

船渔号子指在江河湖海中进行划船、撑篙、背纤、拉篷、起锚、拉网、打鱼、摇橹等水上劳动过程中所唱的号子。由于船上劳动种类多样，水路和气候情况多变，因此许多地区往往都形成了适应不同情况的、成系列的船渔号子。由于船渔劳动条件变化比较大，在滩险流急的时候号子具有较强的实用性，起到协调一致、统一步伐的作用。在风平浪静、波光潋滟的时候则体现为较强的艺术表现性，因而这类号子的变化幅度是非常大的。

船渔号子的演唱形式可谓多样化，既有独唱、对唱，也有一领众和。领和手法以句接、密接、重叠、综合式为多见，旋律线的特点是起伏幅度较大，常形成较大的弧度。有些船渔号子常带有山歌的特点，有宽敞辽阔的意境。

♪ 鉴赏曲目：《黄河船夫曲》（陕西民歌）

黄河沿岸各地的船夫曲很多。1942 年前后，延安"鲁艺"音乐系师生在晋、陕交界的黄河岸边采集民间音乐时，从一位船工那里记录下这首歌。当地船工大多从事"摆渡"劳动，"摆渡"的节奏性不强，劳动气氛也比较和缓，故这类"船夫曲"也较为自由、舒展。

《黄河船夫曲》是一首描述黄河艄公笑对黄河上的惊涛骇浪，勇敢战胜一个个险滩和急流的豁达心态，因此音域开阔，有一定的抒情性。歌曲分为上、下两阕，上阕设问，下阕酬答。这种问答式的歌词既简洁又前后呼应，相对质朴但立意高远，虽是独唱却仿佛听到了惊涛骇浪的声音，给人以"感天地之悠悠、慨人生之万千"的震撼。

【唱词】

"你晓得天下黄河几十几道弯（哎）/几十几道弯上有几十几只船（哎）/

几十几只船上有几十几根杆（哎）/ 几十几个艄公（呦嗬）来把船儿搬/

我晓得天下黄河九十九道湾（哎）/九十九道湾上有九十九只船（哎）/
九十九只船上有九十九根杆（哎）/ 九十九个艄公（哟嗬）来把船儿搬/"

♬ 鉴赏曲目：《川江船夫号子》（四川民歌）

川江即四川境内的长江，自古便以险滩恶水而闻名。这样紧张艰险的劳动中，纤夫常常会遭遇生命危险，因此劳动号子成了他们行船时不可缺少的一个组成部分，也是劳动人民与大自然斗争的有力工具。

《川江船夫号子》是由平水号子、见滩号子、上滩号子、拼命号子和下滩号子等8首号子连缀而成的一个既统一、又有变化对比的大型号子联套。它的节奏变化多样，紧密配合每一个劳动过程，其音乐特点是曲调铿锵激昂，节奏固定，沉着有力，一人领众人和。其中，《平水号子》多用在波光潋滟、风平浪静的水面，船工用力不多，心情放松，所以音乐速度缓慢，领唱部分节奏自由，旋律悠扬，曲调多选取当地的民间音调，川味十足。当看到险滩时要改唱《见滩号子》，意在发出提醒，号子的节奏明显加快，采用短促有力的歌声指挥全体船员为闯滩做准备，领唱与合唱连接紧密，气氛逐渐紧张起来。紧接着是《上滩号子》《拼命号子》，这两种号子是船夫们在闯滩夺险、与惊涛骇浪相搏斗时演唱。随着行船危险系数的增加，节奏不断加快，直至领和之间只使用吆喝声来统一调度，此时稍有不慎，就会面临船毁人亡的境地，所以在过滩的紧要关头，船工此起彼伏的呐喊声和劳动节奏浑然一体，这是一幅人类与恶劣自然环境搏斗的惊心动魄场景展现。当冲过险滩后，艄公们改唱《下滩号子》，这是在紧张激烈搏斗、胜利冲关之后复归平静的号子，描述船工放松、愉悦的心情。

《川江船夫号子》中的这些号子都紧密配合着每一劳动过程，在速度、力度、情绪上有所变化，同时节拍多变，有 5/4，4/4，3/4，2/4 拍子；调性也有所转换。唱时有领、有合，声部间有时先后承接，有时上下重叠，相互交织，构成富有艺术感染力的多声部合唱织体，生动地刻画了川江船工坚强、果敢的性格，塑造了劳动人民征服大自然的伟岸形象。

川江号子演唱是一领众和的，领唱者又叫号工，也是劳动的指挥者。领、和声部的交接因劳动条件而异。

请朗诵一段《川江船夫号子》歌词：

"我们的船有五十把桡片，我们的连手个个都是硬扎的。我们整年整月在大河头，不怕风，不怕浪，不怕太阳和风霜。我们满身汗淋淋，一桡一桡把号子喊。不喊号子闷闷愁愁不新鲜，不喊号子上下水扳不动船。从古时到如今，哪一道江，哪一条河，水呀，浪呀，都与我们命相连。连手！前面有一道险滩，要坚决，要勇敢，拼命冲过这一关。艄公啊，掌稳舵！连手啊，捏紧桡！不管你凶滩恶水，也熬不过我们的手杆。我们要比一比，看一看！劳动人民的力量扳不翻。听啊，我们的连手在把号子喊！"

又如，《船工号子》。

【唱词】

"哟嗬嗬/哟嗬嗬/哟嗬嗬嗬嗬嗬/嗨佐嗨佐/嗨佐嗨佐/

穿恶浪（哎）/踏险滩（嘞）/船工一身/都是胆（罗）/
乘风破浪（嘛）/奔大海（呀嘛）/齐心协力/把船扳（哪）/
哟嗨/哟嗨/哟嗨/哟嗨/哟嗬/哟嗬/嗨嗬"

此外，还有湖南地区的《澧水船夫号子》、安徽巢县的《舂米号子》等。

5. 作坊号子

作坊号子流行于中国各地中小城镇和乡村的造纸、榨油、染布、竹篾、盐井、木工、榨菜、打蓝（染料制作）等手工业作坊中。这种手工业劳动现已多为机器所代替，因此有些号子在生活中已不复存在。但作为民间音乐文化遗迹，作坊号子仍在民间留存，歌颂劳动人民的勤劳勇敢以及追求美好生活的强烈愿望。

例如，四川自贡的盐工号子，由于劳动不同，有打盐卤时唱的《挽子歌》，音乐较自由，声调多消沉。打井时唱的《松车哨子》，是人推着转车跑时为统一步伐唱的，唱歌的速度随着车速快慢而变化，分紧车哨子、松车哨子两种。

又如，流行于山西河曲的打蓝号子。打蓝，是从蓝草中提取染料蓝靛的劳动。打蓝号子的调子有3种：搅馅调、打蓝调和提水调（又名直调）。搅馅调为搅蓝时所唱，分甲乙两组，交替边搅边唱，由一唱到百，再由百唱到一，用以计数。打蓝调是打蓝时所唱，先领后合，边打边唱。提水调是将蓝液提取到缸里时所唱，提一桶水的速度正好是一句（四小节）。提水的快慢由歌曲的快慢来调节，歌词生动活泼。

二、山歌——引吭放歌、随性达情

山歌是中国民歌的一种体裁类别。它一般指劳动人民在上山砍柴、行脚运货、野外放牧以及农田耕耘等劳动过程中，为抒发感情、消除疲劳或遥相对答、传递情意而编唱的民歌，深受劳动人民喜爱。民间歌手常常用"谷箩装""船载"等词语来形容他们会唱许多山歌，并以"肚里山歌万万千"而自豪。

一般而言，南方山歌风格秀丽悠扬，音域不宽，旋律跳动较少；北方山歌风格豪放粗犷，音域宽，旋律起伏较大。南方地区有客家山歌、兴国山歌、柳州山歌等；北方地区有花儿、信天游、爬山调等。少数民族地区的山歌更加丰富，如苗族的飞歌、蒙古族的长调、藏族的哩噜以及壮族、彝族、瑶族的各种山歌，皆具特色。

山歌的音乐特点是，音乐性格热烈奔放，高亢、嘹亮、开朗，广泛使用延长音和拖腔，节奏自由多变，歌词简单明了，直接抒发情感，即兴编唱成曲。为了使歌声传得更远，感情抒发更充分，歌者常常在歌曲开始时附加一个吆喝性的喊句，演唱形式多样。

♪ **鉴赏曲目：《赶牲灵》（陕北民歌）**

如诗如画、广袤厚重的西部大地，自古就是民歌的摇篮，这里流传着许多与赶牲灵、与赶牲灵的脚夫们有关的民歌。陕北地区这首闻名全国的信天游《赶牲灵》就是其中之一。山大沟深的陕北，道路崎岖，重重阻隔。因此，包括春种秋收、行李运送等诸多事宜，几乎都离不开马、牛、驴、骡这些大牲畜。对于给自己带来极大利益的牲畜们，当地人爱护备至，充满感情，不仅不能虐待，甚至连"牲口""牲畜"这样的名称

也叫不出口，而总是非常亲切地称它们为"牲灵"，好像这些牲畜如人一般有觉悟，有灵性。为了生存，为了贸易，就有了"赶牲灵"的脚夫。

"赶牲灵"也称"赶脚"，它近似于云贵地区的"赶马帮"，即用牲畜（陕北多为骡驴）长途为他人运输货物，而赶着牲畜运送货物的人，即称赶牲灵者。他们翻山越岭，风餐露宿，十分辛苦，但他们笑对人生，用生活创造了这首《赶牲灵》。由于赶一趟牲灵常需要数十天、半年甚至一年，所以赶牲灵的家人非常惦念他们，凡遇到赶牲灵的队伍走过，往往就有许多妇女、小孩前去探问自己亲人的情况。

山歌《赶牲灵》就是表现一个姑娘见到赶牲灵的队伍通过，从远处期盼自己情人的情景。"你若是我的哥哥你招一招手，你不是我哥哥你走你的路"。此时，姑娘那种希望、焦急、失望的心理淋漓尽致地刻画出来了。

【唱词】

"走头头的（那个）骡子呦/三盏盏的（那个）灯/啊呀带上了（那个）铃儿呦/噢哇哇得的（那个）声/

白脖子的（那个）哈巴呦/朝南得的（那个）咬/啊呀赶牲灵的（那个）人儿呦/噢过呀来的（那个）了/

你若是我的哥哥呦/你招一招的（那个）手/啊呀你不是我那哥哥呦/噢走你的（那个）路/"

♪ 鉴赏曲目：《太阳出来喜洋洋》（四川民歌）

四川民歌《太阳出来喜洋洋》是一首欢乐的"罗儿调"。该民歌形式简单、乐观爽朗，音乐清新质朴，旋律较自由。全曲音域只有六度，句间大多一字一音，节奏明快；句尾常用自由延长音抒发感情，使音乐悠扬舒展。句间夹用的衬词"罗儿""郎郎采匡采"等，来自呼牛吆喝声和锣鼓声的模仿，流露出歌者愉悦自得的心情，使这首山歌更加生动形象。

这首民歌以"太阳出来"起兴，用"上山冈"点题，其中"郎郎采匡采"是整首歌词的点睛之笔。因"采"在四川方言中读作"cě"，所以实际上是一句仿念锣鼓敲打的象声字，它夹在下句的中间，一是歌者借此给自己的歌声作"伴奏"，二是表现劳动者此时此刻的昂扬兴奋之情。全曲篇幅虽然短小，却有层次感，讲究逻辑，富有对比，因此在专业舞台上常唱不衰。

【唱词】

"太阳出来（罗嘞）/喜洋洋（罗郎罗）/挑起扁担（郎郎采匡采）/上山冈（罗郎罗）/

手里拿把（罗嘞）/开山斧（罗郎罗）/不怕虎豹（郎郎采匡采）/和豺狼（罗郎罗）/

悬岩陡坎（罗嘞）/不稀罕（罗郎罗）/唱起歌儿（郎郎采匡采）/忙砍柴（罗郎罗）/

走了一山（罗嘞）/又一山（罗郎罗）/这山去了（郎郎采匡采）/那山来（罗郎罗）/

只要我们（罗嘞）/多勤快（罗郎罗）/不愁吃来（郎郎采匡采）/不愁穿（罗郎罗）/"

♫ 鉴赏曲目：《蓝花花》（陕北民歌）

《蓝花花》属于陕北信天游代表性曲目之一。信天游又称为顺天游，大多为上、下句的单乐段结构，旋律舒展、高亢、奔放。上句音区高、跨度大，下句旋律线下行趋于稳定。歌词多段，上、下句平衡对称。上句常用"比""兴"手法来为下句的点题作铺垫，下句则直接抒情和叙事。

《蓝花花》是"信天游"中流传最广叙事民歌之一，悠扬柔美，开阔有力。该曲记录于1944年前后，最初流传于延安等地，后在全国流传，影响深远。该曲叙述了陕北农村姑娘蓝花花被迫嫁给地主而不屈服的故事，歌颂了她勇于打破封建枷锁，用自己的生命与封建礼教抗争、追求自主婚姻的精神，塑造了一位美丽善良、勇敢而叛逆的女性形象。这首歌曲以淳朴生动、犀利有力的语言，鞭挞了封建买卖婚姻制度，采用六声羽调式不断反复，音域跨度较大，八段歌词采用"比""兴"的手法，词曲相得益彰，将叙事性与抒情性融为一体，增强了艺术感染力，为民歌之精品。

【唱词】

"青线线（那个）蓝线线/蓝个英英采/生下一个蓝花花/实实地爱死人/

五谷里的（那个）田苗子/数上高粱高/一十三省的女儿/就数（那个）蓝花花好/正月里（那个）说媒/二月里订/三月里交大钱/四月里迎/

三班子（那个）吹来/两班子打/撇下我的情哥哥/抬进了周家/

我见到我的情哥哥呀/有说不完的话/咱们两人死活哟/长在一搭/

咱们两人死活哟/长在一搭/"

♫ 鉴赏曲目：《打支山歌过横排》（江西民歌）

江西省兴国县的山歌受到红军的喜爱，并在红军队伍中广泛流传，因而在整个革命运动中，起到了较大的鼓舞士气的作用。随着红军队伍的迁移，兴国山歌也传播开来，如《打支山歌过横排》《园中芥菜起了芯》《绣香包》《行行都出状元郎》等。兴国山歌的开头常用一个引句"哎呀嘞哎"，唤起人们的注意，中间的旋律具有较大的可塑性，有的旋律较强，抒情优美，有的接近生活，语言较为朴实。

《打支山歌过横排》是赣南兴国的客家传统山歌。全曲各乐句用音列 la、do、re 和 la、do、re、mi 构成，这便成了赣、闽、粤客家聚居地区羽调式民歌旋律的共同基础。此外，节奏较为活跃，以羽、商为骨干的跳进音型和特性音调的被强调，也是这一地区客家山歌所特有的，如谱例5-2所示。

【谱例5-2】

打支山歌过横排

江西民歌

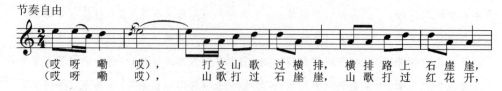

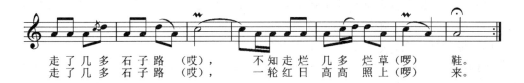

走了几多石子路（哎），　不知走烂 几多 烂草（啰）　鞋。
走了几多石子路（哎），　一轮红日 高高 照上（啰）　来。

此外，还有其他的山歌，如四川宜宾的《槐花几时开》、陕北的《泪蛋蛋》《脚夫调》、青海地区的《上去高山望平川》、云南地区的《小河淌水》《赶马调》、广东韶关的《落水天》等。

♪ 鉴赏曲目：**《放马山歌》（云南民歌）**

云南民歌《放马山歌》反映的是云贵高原的一种既传统又很普遍的生产和生活。它的唱词采用了"十二月"体，这显然与内地传统民歌体式有关，但它所用的衬词，如"喔噜噜的""尼"却有本地特色，富有生活气息，活跃欢快。曲调的音域仅为五度，加上密集的节奏音型和上、下句尾部两次呼喊（似乎模拟吆喝牲口之声），使它具有浓厚的山野风格。歌词简朴、亲切自然，七言两句为一段，各字间常加衬字，反映了牧人生活，如谱例5－3所示。

【谱例5－3】

放马山歌

云南民歌

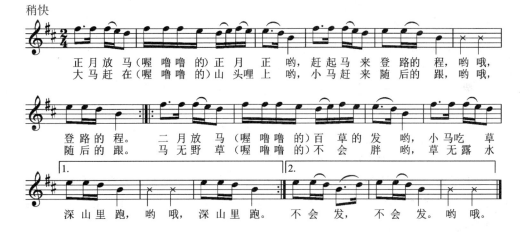

三、小调——世俗情态、委婉细腻

小调是中国民歌的一种体裁类别，一般指流行于城镇集市的民间歌舞小曲。经过历代的流传，在艺术上经过较多的加工。小调的民间俗称有很多，如小曲、俚曲、里巷歌谣、村坊小曲、市俗小令、俗曲、时调、丝调、丝弦小唱等，小调是晚近才通用的一种统称。一般情况下，在各类民歌中，小调是一种基本上摆脱了实用性功能的制约、成为独立的以表现性功能为主的音乐体裁。

根据其历史渊源、演唱场合及音乐性格等为依据，可分为以下三类。

(1) 由明、清俗曲演变而来的小调，如闹五更。

(2) 地方性小调，随口编唱。

(3) 歌舞性小调，如北方秧歌调、南方灯调。

小调的音乐特点：旋律流畅、结构均衡，节奏规整，曲调细腻婉柔。小调中的衬词、衬腔规整化。

♫ 鉴赏曲目：《五哥放羊》（山西民歌）

山西民歌《五哥放羊》广泛流传于晋西北、陕北、宁夏东北、陇东及内蒙古西部一带。该歌曲采用的是"十二月"体，它以一位年轻姑娘的口吻，深情地倾诉了她对"五哥"的怜悯、关心和眷恋之情。

在山西传统民歌中，"十二月体"极为普遍，已经成为其歌词的常态体式，加上它在委婉流畅的级进音调中引入的七度、十度、五度、六度等跳进音程，让短短的四个乐句听起来起伏荡漾、奇妙悦耳，创造出一种质朴高洁的艺术境界。

【唱词】

"正月格里正月正/正月（那个）十五挂上红灯/红灯（那个）挂在哎大（来）门外/单（那个）等我五（那个）哥他上工来/哎哟那个哎哟/那个哎来哎咳哟/单（那个）等我五（那个）哥他上工来/

六月格里二十三/五哥（那个）放羊在草滩/身披（那个）蓑衣他手里拿着伞/怀（来）中又抱着（那个）放羊的铲/

九月格里秋风凉/五哥（那个）放羊没有衣裳/小妹妹我有件（哎）小（来）袄袄/改（来）一改领（那个）扣/你里边儿穿上/

十一月三九天/五哥放羊真是可怜/刮风（那个）下雪哎常（在）在外/日（那）落西（那个）山他才回来/

十二月一年满/五哥（那个）算账转回家园/有朝（那个）一日（哎）天来睁眼/我来与我五（那个）哥把婚完/哎哟（那个）哎哟哎/哎来哎咳哟/我来与我五（那个）哥把婚完/"

♫ 鉴赏曲目：《三十里铺》（陕西民歌）

《三十里铺》是陕西民歌，它是根据绥德县三十里铺发生的真人真事改编的。音调开阔舒展，速度悠慢，节奏有切分特点，抒情性较强，集中抒发了年轻恋人离别之情。

【唱词】

"提起个家来家有名/家住在绥德三十里铺村/四妹子爱见（个）三哥哥/他是我的知心人/

三哥哥今年一十九/四妹子今年一十六/人人说咱二人天配就/我把妹妹闪在半路口/

叫一声凤英你不要哭/三哥哥走了回来哩/有什么话儿你对我说/心里不要害急/

洗了（个）手来和白面/三哥哥今天上前线/任务就在那定边县/三年二年不得见面/

三哥哥当兵坡坡里下/四妹子崖畔上灰塌塌/有心拉上句知心话/又怕人笑话/"

♫ 鉴赏曲目：《康定情歌》（四川民歌）

康定位于我国四川省西部高原，四面环山。《康定情歌》（原名《跑马溜溜的山上》）

是一首流传在四川康定的民歌，改编自康定地区的民歌小调"溜溜调"。歌曲F调，2/4拍，旋律舒缓优雅，表达了青年男女热烈相爱，追求幸福美好生活的愿景。

【唱词】

"跑马溜溜的山上／一朵溜溜的云哟／端端溜溜地照在／康定溜溜的城哟／

月亮弯弯／康定溜溜的城哟／

李家溜溜的大姐／人才溜溜的好／张家溜溜的大哥／看上溜溜的她哟／

月亮弯弯／看上溜溜的她哟／

一来溜溜地看上／人才溜溜地好哟／二来溜溜地看上／会当溜溜的家哟／

月亮弯弯／会当溜溜的家哟／

世间溜溜的女子／任我溜溜地爱哟／世间溜溜的男子／任你溜溜地求哟／

月亮弯弯／任你溜溜地求哟／"

♫ 鉴赏曲目：《茉莉花》（江苏民歌）

《茉莉花》是一首人们喜听喜唱的民间小调，流传于全国。各地的《茉莉花》歌词基本相同，都以反映青年男女纯真美好的爱情为内容。北方的《茉莉花》还常唱《西厢记》中张生与崔莺莺的传说故事。

江苏民歌《茉莉花》的五声音阶曲调具有鲜明的民族特色，流畅的旋律和包含着周期性反复、匀称的结构，能与西方的审美习惯相适应，因此它在西方世界广泛传播。国外关于《茉莉花》曲调的引用，影响最大的是意大利作曲家普契尼的歌剧《图兰朵》。它描述了古代中国元朝的一位公主图兰朵招亲的故事，歌剧音乐则选用了江苏《茉莉花》的音调，表明故事发生地是在中国。从此，《茉莉花》的音调让全球亿万人为之倾倒。

现在人们听得较多的是流传于江苏一带的《茉莉花》。该曲属于单乐段的小调类民歌。它以五声征调式和级进的旋律，表现了委婉细腻、柔和优美的江南风格，生动地刻画了一个文雅贤淑的少女被芬芳美丽的茉莉花所吸引，欲摘不忍、欲弃不舍的爱慕和眷恋之情。全曲婉约精美，感情深厚含蓄，倘若采用吴地方言演唱，则更增加其江南民歌千回百转、细腻柔美的风韵。

【唱词】

"好一朵茉莉花／好一朵茉莉花／满园花开香也香不过它／我有心采一朵戴／又怕看花的人儿骂／

好一朵茉莉花／好一朵茉莉花／茉莉花开雪也白不过它／我有心采一朵戴／又怕旁人笑话／

好一朵茉莉花／好一朵茉莉花／满园花开比也比不过它／我有心采一朵戴／又怕来年不发芽／"

♫ 鉴赏曲目：《对花》（广东民歌）

《对花》是流行于我国许多地区的一种小调。由于方言不同，曲调也各异。这里选用的是流行在广东省中山市的"咸水歌"。

"咸水歌"产生于中山市坦洲乡，是珠江三角洲沙田地区渔民、农民爱唱的一种方

言歌。20世纪50年代之前，坦洲乡没有淡水。因为水咸，地里不长庄稼，当地的人大都以在江上、海上捕鱼为生。水上生活漂泊不定，艰辛而枯燥，渔民们便常在艇上、船上即兴对歌。中华人民共和国成立后，由于兴建水利，咸水变成淡水，不少渔民弃渔从农。到了收获季节，人们搭起歌棚，村村对歌。还有的渔民在船上同岸上的农民对歌，歌声中充满了幸福和欢乐。

这首中山市的《对花》是"短句咸水歌"，字少腔长，善于抒情。曲调中的上行四度、五度和唱词中的衬腔、三音组作为基本音调等手法，都有助于愉悦情绪的表达。与北方大多数"对花体"那种欢快、热烈的音乐风格相比，它趋向于一种恬淡宁静、抒情柔婉的趣味，这或许与江边人的生活方式、性格、气质有一定的关系。

此外，其他的小调还有东北民歌《绣荷包》《月牙五更》《小看戏》《瞧情郎》；江苏民歌《无锡景》《孟姜女》《月儿弯弯照九州》；山东和河北等地的民歌《沂蒙山小调》；四川民歌《采花》《绣手巾》；辽宁民歌《小拜年》《正对花》；山西民歌《走西口》《走绛州》；江西民歌《斑鸠调》；云南民歌《猜调》等。它们异彩纷呈，绮丽芬芳，在广袤的民歌园地绽放出迷人的魅力。

中国民歌体裁的区别见表5-1。

表5-1 中国民歌体裁的区别

区别	体 裁		
	号 子	山 歌	小 调
演唱场合	劳动场合	山间、田野、牧场	城镇集市
演唱风格	坚毅、质朴、粗犷、豪放	旋律自由、舒展	婉柔细腻
演唱形式	一人领、众人合	独唱、对唱	可配有伴奏
演唱目的	服务劳动、鼓舞斗志	抒发感情	略带表演性质

第四节　中国少数民族民歌

我国是一个多民族的国家。其中，汉族占全国总人口数量超90%，少数民族占全国人口数量不足10%。少数民族虽然人口少，但分布地区广，居住在占全国总面积60%以上的广阔疆域上[①]，各民族之间形成既杂居又聚居、互相交错的居住状况。这些少数民族受地理环境、生产生活方式、族源、语言、社会形态、民族交往、宗教信仰、民间习俗等方面的影响和制约，以及历史上各民族音乐文化之间相互影响、交流、融合，形成了体裁多样、品种纷繁、浩如烟海、琳琅满目的少数民族音乐，具有独特的韵味和浓厚的民族特色，其中既有长篇的叙事性歌曲，又有风俗性歌曲和宗教音乐等。

① 刘创. 音乐之美——音乐艺术鉴赏［M］. 上海：上海交通大学出版社，2019：101.

一、蒙古族民歌

蒙古族主要分布在内蒙古自治区和东北三省以及新疆、青海、甘肃等省份（自治区、直辖市），在宁夏、河北、河南、四川、云南和北京等地也有少部分蒙古族人小聚居或散居。

蒙古族民歌采用五声音阶和加有偏音的七声音阶为主，多羽调式和徵调式，旋律线多呈抛物线形，音程有较大的跳进，这体现了蒙古族民歌开阔、稳健、彪悍的特点。蒙古族民歌按照题材内容可分为"狩猎歌""牧歌""赞歌""思乡曲""礼俗歌""短歌""叙事歌""儿歌"等；按照音乐特点和风格可以分为"长调"和"短调"两种。

长调是蒙古族人民在长期游牧生产劳动中，创造的也是蒙古族音乐草原风格的标志。其音乐特点为音调高亢，音域宽广，节奏自由而悠长，多采用复合式节拍，演唱相对自由、即兴，是蒙古族传统音乐中最具代表性及专业性的演唱形式，对蒙古族民歌的各个领域（颂歌、宴歌、思乡曲、婚礼歌、情歌乃至器乐曲），均产生了巨大的影响。

长调民歌情感深厚，通常以赞美草原、夸耀骏马、憧憬幸福生活为主要表现内容，在持续的长音上，常有类似于马头琴演奏式的颤动和装饰，有的长调还具有史诗般雄浑的气魄和历史的苍凉感。因此，在蒙古族人民心中，长调是流淌在蒙古族人民血液里的音乐，是人与自然和谐共存的产物，带有浓厚的草原气息。每当悠长舒缓的音调响起，那茫茫无际的大草原、蓝天、白云、毡包和成群的牛羊就会映入人们的眼帘，那歌声拨动心弦，有喜悦激动之情，也有深沉苍凉之感。

♫ 鉴赏曲目：《牧歌》

流传在内蒙古自治区昭乌达盟（赤峰市）的《牧歌》，是一首典型的蒙古族长调民歌，全曲歌词只有四句，蓝天、白云、青草、羊群，形象质朴，富有诗意。这首歌的篇幅短小，为上、下句结构的一段体，旋律优美抒情、宽广悠远，具有浓郁的草原气息。上句在高音区围绕着 sol 音上下回旋，悠扬飘逸；下句的旋律转入以 do 为中心音，是上句的下五度自由模进，低回婉转的旋律展现出草原美丽、壮阔的景象，同时也抒发了草原牧民对自己家乡的热爱和赞美之情。这首曲调受到很多作曲家的青睐，瞿希贤就将其改编为无伴奏合唱，沙汉昆则将其改编为小提琴独奏曲，如谱例5-4所示。

【谱例5-4】

牧　歌

蒙古族民歌

稍慢、宽广地、自由地

另外，蒙古族的短调民歌内容广泛，无所不包，几乎涉及草原日常生活和社会活动的各个方面，且形式多样、情真意切，大多出现在牧区和农区。短调民歌的音乐轻快活泼，节奏感明显，音域相对较窄，但仍保留着蒙古族音乐中具有特征意义的大跳音程。不论是逢年过节、祭祀庆典、转场游牧，还是新婚嫁娶、大小欢宴、思乡怀旧，蒙古族人都要载歌载舞，抒发情怀，而短调民歌被人们演唱得最为普遍，内容有对历史英雄人物的赞颂，如《嘎达梅林》；有充满温情的摇篮曲，如《普如来弟弟》；有对男女美好爱情的倾诉，如《敖包相会》；等等。

相关链接

呼麦：蒙古语意为"咽喉"，又称喉音唱法、双声唱法、多声唱法或浩林潮尔，即一个歌手纯粹用自己的发声器官在同一时间里唱出两个声部，是阿尔泰山周围地区诸多民族的一种歌唱方式，并非蒙古族所独有。但呼麦是蒙古民族最古老的艺术形式之一，它更多地保留了原始歌唱的某些因素，是一种来自民族记忆深处的久远回音，与蒙古族的历史、文化息息相关，对于人类学、民族学、民俗学研究均有重要的价值。

呼麦声部关系的基本结构为一个持续低音和它上面流动的旋律相结合，又可以分为泛音呼麦、震音呼麦、复合呼麦等。呼麦主要分布在内蒙古自治区的锡林郭勒、呼伦贝尔草原及呼和浩特市等地区，新疆维吾尔自治区阿尔泰山一带的蒙古族居住地以及蒙古国、俄罗斯图瓦地区也能听到这种歌唱方式。

二、哈萨克族民歌

哈萨克族主要分布在天山以北的伊犁哈萨克自治州，在青海、甘肃西部地区也有少数哈萨克族人聚居，主要从事畜牧业生产。哈萨克族民间有一句谚语："民歌和骏马是哈萨克族人民的两只翅膀。"哈萨克族人民主要以畜牧为业，酷爱音乐又精于骑射。歌手们常常手弹冬布拉，即兴编唱起熟悉的曲调用以表达他们的喜怒哀乐。

哈萨克族民歌按其演唱形式可分为对唱、独唱（也称徒歌）和弹唱（冬不拉）三种。人们常把善唱独唱曲的歌手称作"安琪"，意为歌唱家。

♪ 鉴赏曲目：《玛依拉》

《玛依拉》是一首哈萨克族的民歌，由王洛宾采集改编而成。哈萨克族以放牧为主，

它的民歌高亢嘹亮,富有草原风味。《玛依拉》是单乐段反复加副歌的单二部曲式结构,表现了一位名叫玛依拉的姑娘开朗活泼、惹人喜爱的性格。其中,单乐段部分以高亢吆喝性的音调发展而成,类似牧民在草原或高岗上向遥远的亲人发出呼唤,展现出开阔明朗、热情奔放的音乐主题,表现美丽善歌的玛依拉热情好客、聪明灵巧、天真烂漫。副歌部分由长短不一的四个乐句构成,节奏短促富有力度感,将玛依拉的青春活力展露无遗。两部分既对比又统一,从不同侧面将玛依拉天真可爱的形象刻画得惟妙惟肖。这种加副歌的结构形式是哈萨克民歌的一大特征,既扩大了民歌的曲体结构,又使音乐主题更加深刻和鲜明,如谱例 5-5 所示。

【谱例 5-5】

三、维吾尔族民歌

维吾尔族是一个能歌善舞的民族,既有悠久灿烂的民族文化、场面宏大的"十二木卡姆",又有脍炙人口的"阿凡提故事",其建筑、医药、舞蹈等都以其独特的民族特色闻名遐迩。

在长期的历史发展中,维吾尔族民间音乐融入了本地生活的特色,例如,和田民歌古朴短小,富有乡土气息;喀什民歌节奏复杂,调式丰富;库车民歌热烈活泼,具有鲜

明的可舞性，隐隐透露着古龟兹乐声舞姿的遗风。

维吾尔族传统音乐包括民间音乐、木卡姆、宗教音乐三类。在维吾尔族音乐史上，驰名中外的维吾尔族大型古典音乐套曲《十二木卡姆》占有重要地位，它流传于我国新疆地区，具有统一的调式体系，是以歌、舞、乐组合而成的传统古典大曲，也是一部维吾尔民族音乐舞蹈完美结合的艺术瑰宝。它包括了古典叙诵歌曲、民间叙事诗歌、舞蹈乐曲和即兴乐曲等340多首，流传于新疆各地。每一套木卡姆一般都分为琼乃额曼、达斯坦、麦西莱莆三个部分，各部分又由若干段落组成。木卡姆因地区不同而分为"喀什木卡姆""刀郎木卡姆""哈密木卡姆""多兰木卡姆""伊犁木卡姆"等，其中以"喀什木卡姆"的规模最宏大，形式曲调最为完整。

我国新疆维吾尔族的木卡姆艺术和蒙古族长调民歌，是继昆曲、古琴艺术之后，被联合国教科文组织批准为"人类口头和非物质文化遗产代表作"。

♬ 鉴赏曲目：《阿拉木汗》

《阿拉木汗》是一首流传在吐鲁番地区的维吾尔族民歌。阿拉木汗是姑娘的名字。这首歌曲，以双人边歌边舞的形式，赞美像鲜花般美丽的阿拉木汗。全曲采用一问一答的表现形式，使得歌曲的风格活跃而风趣。由于歌曲是多段词的，在上、下两乐句反复演唱之后，接一段短小的副歌。旋律具有歌唱性，节奏富于舞蹈性，频繁地运用切分节奏和后十六分节奏，使乐曲轻快活泼的效果更加突出，再结合手鼓的伴奏，使人听之欲舞。

此曲曾被改编为无伴奏合唱曲和器乐改编曲，例如有手风琴独奏曲《阿拉木汗》。这首歌虽然主要流传在吐鲁番地区，但是经过王洛宾整理改编后，幽默风趣、耐人寻味的《阿拉木汗》如今已被越来越多的人喜爱，如谱例5-6所示。

【谱例5-6】

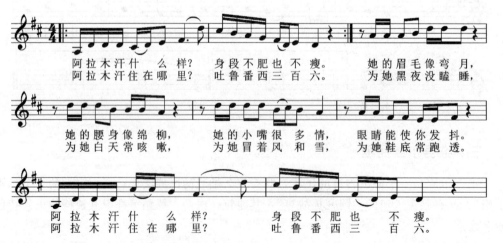

四、塔吉克族民歌

塔吉克族主要分布在我国境内和中亚诸国。塔吉克族人世代崇拜并传承有关鹰的文化与艺术。他们不仅以鹰自称，而且有关鹰的神话、传说、故事、诗歌、音乐和舞蹈也比比皆是，尤其是鹰舞和鹰笛更是塔吉克人生活中最为重要的组成部分。

塔吉克族民歌历史悠久，是塔吉克族传统音乐的重要遗产，从音乐到歌词都有帕米尔高原的特点和民族特色，是塔吉克族文化的重要组成部分，主要流传于塔什库尔干塔吉克自治县及周边高原地区。

塔吉克族民歌旋律优美、质朴抒情，大多为问答式的上、下句旋律，曲调多次重复；音域基本在一个八度以内进行，旋律中一般不会有大幅度地跳进或级进；少数内容深刻的民歌由于旋律起伏较大，会出现五度、六度甚至八度的大跳。塔吉克族特有的旋律、音阶与调式使一首篇幅短小的民歌并不显得单调、乏味，恰恰增加了旋律的律动感。民歌的内容也十分广泛，流传至今的民歌主要有反映古老的社会生活、伦理道德、团结互助、助人为乐、民情风俗、歌颂爱情和宗教活动的内容，更多的是表达爱情这一主题。青年男女在谈情说爱时，还采取"柔巴依"（四句一联或对唱）的形式进行对唱，表达爱慕和思念之情。

塔吉克族民歌保持着古朴、独特的风格。从体裁和功能角度看，塔吉克族民歌包括一些伴奏舞蹈的民歌，因而塔吉克族民歌中的旋律变化多样，有快、慢不同节奏的各类民歌。塔吉克族人在民歌演唱时，按照民歌的不同内容和曲调，在节日、婚礼和劳动之余聚集在一起，用鹰笛、手鼓和热瓦甫等乐器伴奏，民间歌手动情欢歌，群众翩翩起舞。

🎵 **鉴赏曲目：《古丽碧塔》**

《古丽碧塔》是塔吉克族人民妇孺皆知并且都会唱的情歌。古丽碧塔是一位塔吉克族姑娘的名字。这首古老的歌曲后来被作曲家雷振邦先生改编创作成为电影《花儿为什么这样红》的主题曲而红遍大江南北，被全国的观众所熟知。其中，女声吟唱着对古丽碧塔至高的赞美与倾心的爱慕，弹拨尔等具有民族特色的乐器带来别具一格的西域色彩，给人心灵以强烈地震撼，使整个曲调浮现出一种独特而迷人的气质，如谱例 5-7 所示。

【谱例 5-7】

古丽碧塔

塔吉克族民歌

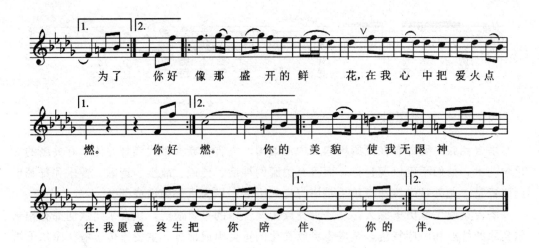

五、藏族民歌

藏族主要聚居在西藏自治区及青海海北、黄南、果洛、玉树等藏族自治州和海西蒙古族藏族自治州、甘肃的甘南藏族自治州和天祝藏族自治县、四川阿坝藏族羌族自治州、甘孜藏族自治州和云南迪庆藏族自治州。

藏族是富有艺术才能与传统的民族之一，早在 7 世纪初，就有藏文文献（木简木牍、纸卷皮卷、金铭石刻）等传世。民间音乐是藏族传统音乐中最为重要的部分，无论音乐种类、音乐表现形式还是民间乐曲等均浩如烟海。因而，藏族人民聚居的地区素有"歌舞的海洋"之称。

藏族民歌可谓是浩如烟海，丰富多彩，东西南北独具特色，风格各异。其民歌内容丰富，形式多样，音调悠长，音域宽广，节奏自由，语言朴素洗练、清新通俗。

♬ 鉴赏曲目：《北京的金山上》

《北京的金山上》是一首藏族民风的歌曲。据说其原曲是一支古老的酒歌，一般用于宗教的仪式。之后，由作曲家马倬进藏后改编创作，成为一首表现翻身农奴感激共产党、歌颂领袖的歌曲。1964 年，经才旦卓玛结合藏族传统民歌和藏戏演唱风格进行复唱后，最后在中国大地唱响，让这样一首短小明快的歌曲充满了如此强大而久远的生命力。《北京的金山上》由起承转合四个乐句构成，每个乐句三小节，节奏平稳、统一，旋律舒展、清新，洋溢着欢快喜悦的情绪，如谱例 5-8 所示。

【谱例 5-8】

北京的金山上

藏族民歌

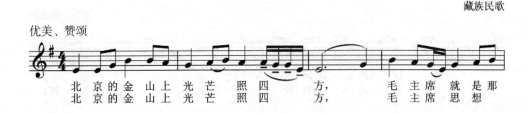

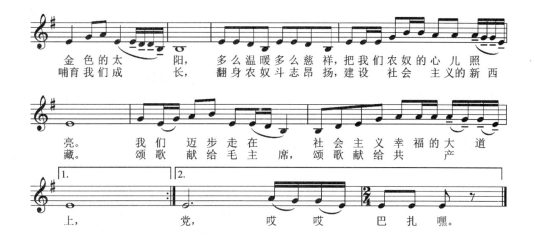

六、彝族民歌

彝族是中国西南地区一个具有悠久历史与文化的民族,其文学艺术有诗歌、故事、寓言、谚语等。较为著名的有长篇叙事诗《阿诗玛》《阿细的先基》《弥葛》等。传统工艺美术有漆绘、刺绣、银饰、雕刻、绘画等,颇具民族特色。

彝族的传统音乐丰富多彩,其中以民歌的种类最多。彝族的传统音乐因地域的不同而存有较大的差异。例如,彝族民歌通常就可依(大小)凉山与坝区为界分为两大色彩区域(即用彝、汉两种语言演唱)。其中,坝区的彝族民歌又常被人们习惯地分为撒尼民歌、尼苏民歌、阿细民歌、阿哲民歌、花腰民歌、撒梅民歌等。

♪ 鉴赏曲目:《阿西里西》

"阿西里西"是彝族语言,其意思是"我们的好朋友"。彝族民歌《阿西里西》具有鲜明的地域特征和文化背景,表现了彝族人民热爱生活、热爱劳动的思想情感。它发源于贵州省威宁彝族回族苗族自治县板底乡,是一首边做游戏,边唱起来、跳起来的快乐歌曲,歌词含义极其简单,大意是"我们都是朋友,大家一起做游戏,一起来跳舞",表达了快乐彝乡喜爱交往、喜爱游戏、喜爱跳舞的快乐天性,如谱例5-9所示。

【谱例5-9】

阿西里西

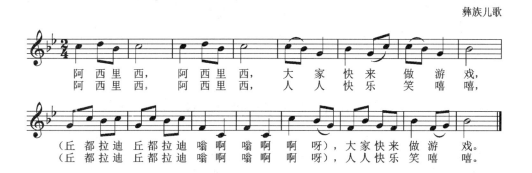

七、回族民歌

回族在我国的各省、自治区、直辖市均有分布。《花儿》是最具有回族特色的民间歌谣，特别是甘肃、青海、宁夏、新疆一带回族人民有手搭耳后、面对青山唱"花儿"的习惯。"花儿"又名"少年"，发源于回族人民聚集的宁夏，后由甘肃发展到青海、新疆一带，大都在回族人民中演唱。经过数百年的演变，曲调有100百余种，已形成河州花儿、莲花山花儿、宁夏花儿、青海花儿等不同的流派和风格。除了平时唱"花儿"外，各地还逐步形成了一些"花儿"会。

♪ 鉴赏曲目：《上去高山望平川》

《上去高山望平川》是青海民歌，也是一首青海"花儿"的典型传统曲调。"花儿"的曲调当地人称为"令"，《上去高山望平川》属于"河州令"。河州，即今之甘肃临夏，素有"花儿之乡"之称。"河州令"是花儿中流行广、影响大、最有代表性的曲调之一。

《上去高山望平川》歌词寓意深刻，富于想象，旋律高亢悠长、开阔嘹亮、自由舒缓，富有西北地方色彩的特点。乐段由上、下两个乐句构成，乐句悠扬，起伏度大，用了较多的语气衬词，深刻地抒发了在旧社会，青年男女纯真的爱情由于封建礼教的束缚和封建势力的阻挠而不能实现，只能望"花"兴叹的感慨心情，如谱例5-10所示。

【谱例5-10】

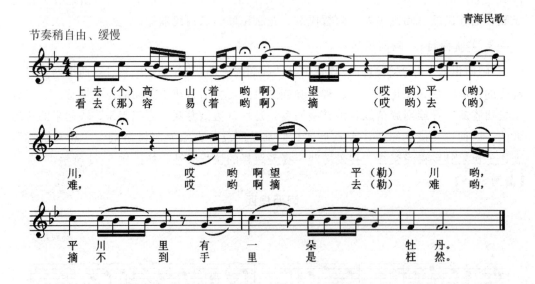

第五节 世界民歌

放眼世界，在地球这个硕大的村落中，生活着80多亿人口。人们依其血统、语言、地域文化、风俗习惯乃至宗教信仰的趋同，聚合成两三千个大小不一的群体——民族，

分布在 200 多个国家和地区之中。他们在长期的生产劳动和社会生活中,创造和发展着各自的民族文化。而作为民族文化构成要素的世界民族音乐,同样也以其各自固有的特性和文化价值、各自的风采和韵味,彰显不同的艺术魅力。

一、日本民歌

在音乐上,日本音乐吸取了各国音乐的风格特点,其中受中国传统音乐的影响较大,特别是受五声调式的影响。因此,日本民歌的显著特点是多运用五声音阶性质的调式,这就使日本音乐保留了本地音乐的特性,又有异国他乡的情调。日本民歌的五声调式可分为无半音调式和有半音的五声调式两种。日本民歌同日本人民的劳动、日常生活、宗教祭祀和民间的风俗紧密联系在一起,反映出日本人民的生活和思想感情。按体裁日本民歌可分为 10 类:田歌、场地歌曲、山歌、海歌、作业歌、路歌、祝贺歌、节日歌、游戏歌、儿歌。其中,流传久远的日本民歌有《樱花》《拉网小调》《北国之春》《四季之歌》。

♬ 鉴赏曲目:《樱花》

樱花,象征热烈、纯洁、高尚,给人们的不仅仅是明媚的春光。每年的暮春三月,适时盛开。

这首经过改编的日本民歌《樱花》,节奏舒缓,旋律优美,全曲由多节音阶构成:mi,fa,la,si,do,mi,以小二度、大三度进行为特色,具有浓郁的日本风格,表现了阳春三月人们趁着春光结伴到郊外观赏樱花的愉悦心情,如谱例 5-11 所示。

【谱例 5-11】

樱　花

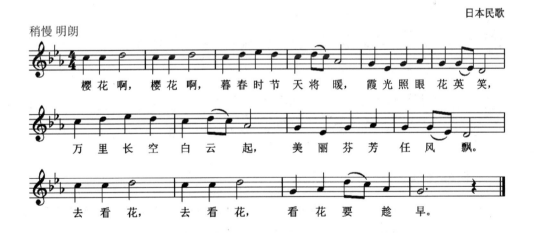

二、美国民歌

美国位于北美洲中部,属于移民国家,其音乐构成成分非常复杂。美国民歌在形成和发展过程中,既有移民文化的渗入,又有本地原住民和土著音乐的烙印,是移居美国境内的各民族文化和原住民文化长期相互影响、不断融合的体现。其中,英国音乐和非

洲音乐的特征比较具有代表性，尤其是非洲音乐动人的曲调和独特的切分节奏，对美国音乐产生了巨大的影响。

史蒂芬·福斯特是运用美国黑人民歌素材进行歌曲创作的优秀作家之一，他创作的《哦，苏珊娜》《故乡的亲人》《老黑奴》《美丽的梦神》《金发的珍妮》和《我的肯塔基故乡》等众多歌曲不仅在美国家喻户晓，而且也受到全世界人民的喜爱。

♫ 鉴赏曲目：《哦，苏珊娜》

《哦，苏珊娜》是一首曲调欢快的美国乡村民谣，曾经风靡全球，1847年，由史蒂芬·福斯特所创作，后来这首歌曲漂洋过海，传遍了整个世界，一直深受各国人民的喜爱。

《哦，苏珊娜》这首民歌属于三段式结构，短小精巧，旋律简单，犹如儿歌般朗朗上口，易于传唱。歌曲不仅表达了对朋友真诚的情谊，也表达了对美好生活的向往之情，如谱例5-12所示。

【谱例5-12】

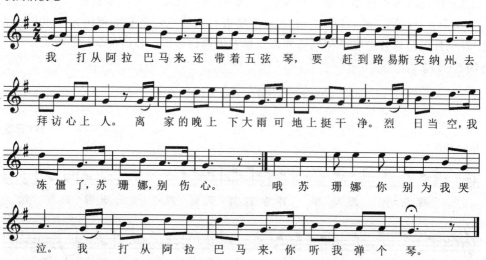

三、朝鲜民歌

朝鲜是一个具有悠久历史文化的古国。长期以来，朝鲜人民创作了许多优美动人的民歌。朝鲜人民喜欢跳舞（长鼓舞是他们非常普及的舞蹈），很多民歌的音调和节奏常常和轻盈飘逸的舞蹈动作紧密结合，节奏多属于三拍子体系，如3/8，3/4，6/8等。这种三拍子节奏与朝鲜的语言也有关系，朝鲜语言的重音安排往往形成前长后短或前短后长的节奏型。朝鲜民歌的曲调装饰音很多，这也是朝鲜歌曲独特的唱法。它常以滑音、喉音、假音、大小颤音来装饰曲调，使曲调产生各种不同的变化，形成特殊的民族风

格。著名的朝鲜民歌有《桔梗谣》《阿里郎》《诺多尔江边》等。

♫ 鉴赏曲目：《鼓风打铃》

这是一首源于朝鲜的民谣。"打铃"为汉语译音，传说古代艺人常边摇铜铃边歌唱，由此得名。这首铁匠拉风箱时即兴演唱的号子，歌词诙谐，大意是："大妈大爷快来看，我脸上已经长出三缕胡子来！铁水化成汉江水，木炭烧成黄瓜花。好大嫂人品好，给我送来大米酒，大米酒真正好，喝了以后力量大。"

四、印度尼西亚民歌

在亚洲与大洋洲之间，太平洋与印度洋浩瀚辽阔的洋面上，有上万个大小岛屿组成的世界上最大的群岛国家，那就是美丽的千岛之国——印度尼西亚（简称印尼）。印尼居民分属100多个民族，所以他们的音乐也存在多样性。

在印尼人民的生活中，音乐占有十分重要的地位。其中，最有代表性的是在中爪哇发展并流行于全爪哇岛和巴厘岛的一种称为"佳美兰"的音乐，印尼人民视"佳美兰"音乐为国宝，在世界上（特别在西方国家中）也有很大的影响。著名的印尼民歌有《梭罗河》《星星索》《宝贝》《哎哟妈妈》等。

♫ 鉴赏曲目：《星星索》

这是一首巴达克人喜爱的船歌，巴达克人主要居住在苏门答腊岛的托巴湖地区，以农业种植为主，这里湖水清澈，风和日丽，阳光明媚，巴达克人经常在湖上泛舟歌唱。这首民歌就是在他们驾船于湖上的生活背景下生成的。歌曲旋律明朗，曲调婉转，情绪细腻而深沉，"啊，星星索"是人们划船时随着船桨起落，而哼出的有节奏的声音，小伙子以悠扬委婉的歌声倾诉对心上人的思念，姑娘们则以伴唱的形式与之轻轻应和，形成小船随波荡漾、景色迷人的画面，诗意盎然。由于这首歌曲优美抒情，合唱手法运用得简练集中且富有诗意，逐渐成为世界上许多国家无伴奏合唱的保留曲目，如谱例5-13所示。

【谱例5-13】

星 星 索

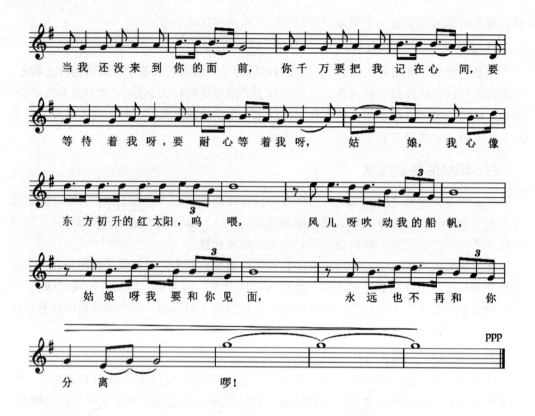

五、加拿大民歌

加拿大本土原居住着印第安人和因纽特人,他们的音乐具有独特的风格。

印第安人的音乐有着古老悠长的历史,民歌内容有狩猎歌、武士歌、巫医歌、宗教仪式歌、情歌等。歌声为2/4拍,伴奏的鼓声为3/4拍,音阶五声居多,也有六声、七声音阶的。

生活在加拿大的因纽特人的民歌主要是狩猎歌、划船歌、妇女劳动歌等,爱斯基摩的音乐是单声部的,五声音阶式。

加拿大是一个移民国家,因此加拿大的民间音乐既有法国风格的民歌,也有英国风格的民歌,这些歌都是由移民从原来国家带来的,形成了加拿大独具特色的民歌风格。

♪ 鉴赏曲目:《红河谷》

这是流传在加拿大北方红河一带的民歌,它主要表现了移民北方红河一带的居民在这里垦荒种地、建设家园,最终将野牛出没的荒原变成了人们生活的家园。它回顾了人们艰苦创业的历史,同时也是对美好生活的向往。

歌曲为F大调,4/4拍,四个乐句构成了起、承、转、合的单乐段结构。其旋律朴实舒展,节奏稳健,富有动感,音域适中。歌曲一、二句开始的三个音为连续的跳进,表现了留恋的深情,三、四句也是跳进式的起伏,在句法上采用一问一答、前呼后应的手法,第二乐句为半终止收束,第四乐句为完全终止收束。这四个乐句的节奏基本相同,显示出音乐既有统一又有变化,形成了这首歌曲朴实无华、感情真挚深沉的风格。由于歌曲

的旋律深入人心,还被改编成了合唱、器乐等多种音乐表演形式,如谱例 5-14 所示。

【谱例 5-14】

红河谷

加拿大民歌

六、土耳其民歌

土耳其民间音乐是世界音乐文化的重要组成部分,它既有中亚游牧民族音乐文化的元素,又显示出与当地多民族音乐文化复合杂糅、交流融合的特征,且分布的区域范围极为广泛。

土耳其民间音乐历经千年历史流传至今,因民族、地域文化的不同,具有鲜明的地域性差异,这些差异决定了不同地域范围内音乐构成元素及旋律结构的不同,也决定了民间艺人歌唱与演奏风格的不同。许多民歌世代相传,唱遍了整个土耳其及亚欧大陆。才华横溢的民间歌手,不但能够熟记先辈流传下来的歌谣,还能不断创造出与当下生活息息相关的新歌曲。他们使用传统又不断变更的旋律模式,从民间诗歌中吸取富有特色的文本习语,给土耳其民间音乐注入不断发展的动力。

土耳其民歌热情奔放,根据地域的不同,也有许多高原、山野、草原上的民歌。

♫ 鉴赏曲目:《厄尔嘎兹》

《厄尔嘎兹》是一首土耳其安纳托里亚民歌风格的歌曲,采用二拍子,用歌谣体形式写成,曲调明朗,带有浓郁的土耳其牧歌风格。

厄尔嘎兹是安纳托里亚高原的一座山脉,在土耳其语里是"巨石"的意思。当年土耳其音乐家访问中国几乎必唱这首歌,而中国音乐家出访土耳其也会唱《厄尔嘎兹》表达两国的友谊,如谱例 5-15 所示。

【谱例 5-15】

厄尔嘎兹

土耳其民歌

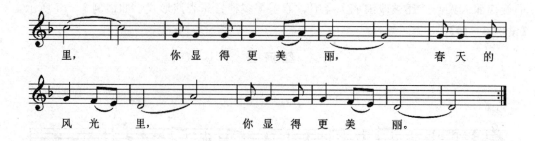

里，　你　显　得　更　美　丽，　　　春天的
风　光　里，　　你　显　得　更　美　丽。

七、俄罗斯民歌

俄罗斯民歌有悠久的历史，在世界民间音乐创作中占有重要的地位，题材、形式和风格都广泛多样，表现力极为丰富。辽阔的国土和独特的地理环境、风土人情，造就了俄罗斯民族特有的豪爽、乐观，长期的战争纷乱又使他们具有强烈的尊严感，俄罗斯民歌体现了俄罗斯民族的精神气质。

在俄罗斯民歌中，有反映在沙皇残酷统治下人们奋起斗争的革命歌曲；有描绘人民乐观、诙谐性格的游戏歌曲；有表现人民苦难的，音调悠长缓慢、带有忧伤情感的抒情歌曲；有缅怀历史英雄、悲壮雄浑、颂歌性质的叙事歌曲等。一般而言，悠长缓慢的歌曲气息宽广，旋律连绵不断地展开，歌调中的一个音节往往唱一连串的音；而活泼快速的歌曲，则结构整齐清晰，节拍单纯，旋律常常反复多次。流行久远的俄罗斯民歌有《三套车》《伏尔加船夫曲》《纺织姑娘》《同志们，勇敢地前进》等。

♪ 鉴赏曲目：《三套车》

俄罗斯民歌《三套车》于1901年左右流传开来，歌曲表现了沙皇时代劳动人民深受欺凌的悲惨生活。全曲是单二部曲式结构，以忧伤惆怅的和声小调为作品的情绪基调，第一部分旋律深情、悒郁，速度徐缓，用连续七个音的级进下行，描绘了赶车人愁容不展，低头不语的形象；第二部分，一开始出现了上行五度大跳，把旋律推向高点，这是赶车人忧郁情绪的集中爆发，对不公平待遇的愤怒反抗。但一切都无能为力，最后结束在凄凄哀叹中。

歌词具有叙事的成分，采用分节歌的方式，表达了作者对贫富差距的控诉和对劳苦人民的深切同情。20 世纪 50 年代，《三套车》在我国广泛流传，如谱例 5-16 所示。

【谱例 5-16】

三套车

俄罗斯民歌

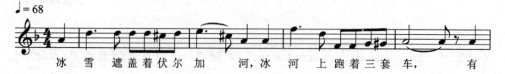

冰雪　遮盖着伏尔加　河，冰河　上跑着三套车，　　　有

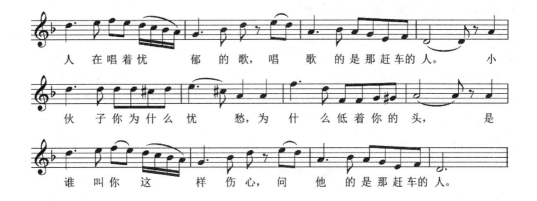

八、意大利民歌

意大利的音乐有着悠久的传统,也是美声唱法的发源地。意大利人民的性格热情豪放,喜欢歌唱,他们的民歌也美丽动人、丰富多彩,按地区可分为南部民歌、北部民歌、中部地区民歌和撒丁地区民歌。

意大利民歌数量众多,风格各异,流利生动,尤其以富于歌唱性和浪漫色彩为其主要特征,其种类划分有船歌、恋歌、牧歌、叙事歌、情歌、小夜曲、饮酒歌等。流传久远的意大利民歌曲目有《桑塔·露琪亚》《重归苏莲托》《我的太阳》《啊!朋友》等。

♫ 鉴赏曲目:《重归苏莲托》

《重归苏莲托》是一首著名的意大利民歌。苏莲托又称"索伦托",是意大利那不勒斯海湾的一个市镇。这里临海,风景优美,被誉为"那不勒斯海湾的明珠"。苏莲托这个词来自希腊文,意思是"苏莲女仙的故乡"。苏莲托的许多建筑都建在面海的悬崖峭壁上,其景壮观。

《重归苏莲托》是一首橘园工人歌唱故乡、抒发个人情怀的爱情歌曲。歌词中写出了海,写出了柑橘,既有视觉形象,又描绘了家乡的美。由于歌中并没有点明远离故乡的爱人是男还是女,所以这首优美的、表现纯洁爱情的歌曲对男女都适合。优美的旋律配上精美的歌词,使这首歌突破了时空的界限,超越了国界,在全世界广为流传,经久不衰。歌曲由主歌与副歌两部分组成,前者为小调,后者为大调。当然,在正式的音乐会上,表演时大多为男声独唱。

九、爱尔兰民歌

爱尔兰音乐是在争取民族独立、发扬民族文化的斗争中发展起来的。12世纪时,爱尔兰竖琴家精湛的演奏技巧已经著称于欧洲。17世纪,爱尔兰人民曾经巧妙地利用竖琴进行反抗英国殖民者的斗争。18世纪,随着爱尔兰民族解放运动、反封建运动的高涨和爱尔兰民族文化的复兴,不仅古老的竖琴比赛大会得到了恢复,而且西欧大陆音乐在爱尔兰生根、开花、结果,放出异彩。爱尔兰首都柏林,发展成为欧洲的一个重要的音乐中心,旋律优美、具有浓厚生活气息和浪漫主义色彩的爱尔兰民歌、民谣蜚声世界。

🎵 鉴赏曲目：《夏天最后一朵玫瑰》

《夏天最后一朵玫瑰》是一首古老的爱尔兰民歌，也是世界上广为流传的爱尔兰抒情歌曲。

《夏日的最后一朵玫瑰》是降E大调，3/4拍，三段体结构，它一共八句，整首歌曲的音程也仅仅只有一个八度，歌曲抒情委婉，旋律生动，现已成为歌唱家们在音乐会上经常演唱的曲目之一，如谱例5-17所示。

【谱例5-17】

夏天最后一朵玫瑰

爱尔兰民歌

十、波兰民歌

波兰有许多优美动人、活泼诙谐的民歌，其节奏灵活多变，常常带有玛祖卡、波罗涅兹和克拉科维亚克等波兰舞蹈的节奏特点。其中，反映历史事件、劳动生活和爱情生活的题材占有很大的比例。同样，波兰民歌也是很多作曲家们创作的源泉，例如，被誉为"钢琴诗人"的肖邦，他的许多音乐作品就是深耕波兰民族音乐的沃土、汲取了民间音乐的养分，才创作出来的。

🎵 鉴赏曲目：《小杜鹃》

《小杜鹃》是波兰的民歌。歌曲用讽刺的笔调善意批评、嘲笑了那些只知道追求有钱姑娘的浮夸青年。全曲为单乐段结构，3/4拍子，共有四个乐句，采用分节歌形式。旋律为大调主、属和弦的分解进行，明朗而流畅。其中，第一、二乐句旋律相同，对浮华青年进行了描述和嘲笑；第三、四句用四度下行跳进和下行级进的旋律模仿杜鹃啼鸣，并伴以生动的衬词"啊恰、乌恰""噢的里的噢呐"，形象逼真，饶有情趣，增添了音乐的动力和俏皮谐谑的情趣，充满幽默气氛。另外，歌曲吸取了波兰民间舞蹈玛祖卡

的节奏特点，即重拍落在三拍子中的第二拍上，节奏明快，极具有特色，如谱例 5-18 所示。

【谱例 5-18】

世界民歌种类纷繁，除了上述国家的民歌之外，还有缅甸民歌《海鸥》；叙利亚民歌《你呀！你呀！》；法国民歌《婚礼之歌》《金发姑娘》；德国民歌《小鸟飞起来》《妈妈，我有个愿望》《迎着曙光》《秘密的爱》；西班牙民歌《幻妮塔》《鸽子》；匈牙利民歌《别离我可爱的家乡》《今夜月光明又亮》《秋》《娶个什么样的新娘》；捷克民歌《爱挑剔的大姑娘》《牧童》；瑞士民歌《到留声湖去》《我孤独地坐在那里》；芬兰民歌《清脆的牧笛》；巴西民歌《在路旁》；阿根廷民歌《土库曼的夜晚》《小小的礼品》；秘鲁民歌《飞逝的雄鹰》《两个姑娘在歌唱》；澳大利亚民歌《羊毛剪子咔嚓响》；埃及民歌《尼罗河畔的歌声》；等等。

音乐是将生活艺术化的一种语言。各民族的音乐文化都是本民族文化的历史沉淀和艺术创造的集中反映，具有较强的审美价值、艺术价值和实用价值。民歌是人民的心声，是人民群众直接表达思想感情和愿望的艺术形式。民歌艺术代表着不同国家、不同民族的音乐文化的传统，是人类音乐文化的瑰宝，是在几千年的历史发展的长河中，世界各国人民群众创造的珍贵的文化积累。

第六章 艺术歌曲

第一节 艺术歌曲的起源

艺术歌曲从兴起至繁荣，离不开像英国的浪漫主义诗人华兹华斯、济慈、拜伦和雪莱；法国的雨果；德国的歌德和海涅等人。他们用短小的抒情诗反映个人的情感表达，写下了数千首颂诗、十四行诗、叙事诗和传奇。浪漫主义时期的作曲家们将音乐与诗歌结合，创作出了大量留存至今的优秀作品。由于钢琴在 19 世纪作为普通乐器出现在众多家庭，钢琴伴奏把诗中的形象变为音乐形象，使人声和钢琴的相契相合，由此诞生出极具艺术灵感的歌曲，因此，艺术歌曲这种体裁在当时社会被广泛流行起来。

由于艺术歌曲在德语世界中硕果累累，它也被称为利德（Lied，复数形式为 Lieder），在德语中，Lied 是歌曲的意思。在艺术歌曲的创作中，作曲家们层出不穷，但是舒伯特是其中极具重要贡献的一位，他将歌词的精神和内涵通过音乐表现出来，深化了诗歌中的情感，创造了一种极为微妙的情感图画。

第二节 艺术歌曲的特点

艺术歌曲起源于 13 世纪"恋歌诗人"时代，在经历了夏赖特、采尔特以及古典时期海顿、莫扎特、贝多芬三位音乐大师的创作后，直到 19 世纪，才掀起了以舒伯特、舒曼、勃拉姆斯、沃尔夫、马勒等为代表的艺术歌曲的高潮，艺术歌曲中最常采用的主题是爱情、期待、大自然的美和人生中短暂易逝的幸福等。

艺术歌曲的主要特点之一，是把诗词与音乐结合起来，构成一个完美的艺术整体。当时，浪漫主义的要旨是突出表现个人的感情，戏剧自身作为一种严谨的结构形式已经无法适应整个社会的发展，人们强烈的主观情感的抒发需要寻求新的突破口，需要更加灵活和自由的表现形式，而诗歌就是一种最灵活自由的、最抒情的文学体裁。浪漫主义诗歌从德国发起，经过英国的拜伦和雪莱、济慈，法国的雨果，再回到德国的缪勒、早期的歌德和海涅。浪漫主义诗歌在这一时期，无论是从数量还是艺术性上都达到了顶峰。一首完美的诗本身就很完美，它为作曲家的创作提供了最有力的帮助。浪漫主义艺术歌曲的创造者发挥自己的想象力，将音乐与歌词结完美地结合在一起，以至于每个字都能在一个乐音中找到对应的、相互依存的关系。其中，音乐不是给诗句增加了多少新的表现手段，而是引用文字给诗意赋予一种新的表现特征。

艺术歌曲的另一个显著的特征，是钢琴伴奏承担着举足轻重的作用。19 世纪，欧洲的资本主义得到了进一步发展，钢琴制作工艺也有了很大突破。钢琴在 19 世纪作为

普通乐器出现在欧洲，也是促使浪漫主义艺术歌曲能够获得成功的关键因素之一。艺术歌曲的钢琴伴奏遵循着人声与伴奏之间理想统一的原则，既是创造特定意境的有力手段，也是在刻画和补充形象、揭示心理特征，以及与歌者交流对话中也扮演着重要的角色。人声和钢琴共同完成了富于情感的短小的抒情表达。

第三节　中国艺术歌曲

我国的艺术歌曲始于20世纪初。当时，我国一些知识分子和音乐家引用西方音乐的曲调，填上歌词，在学堂中歌唱。学堂乐歌成为我国最早的艺术歌曲。

一、《教我如何不想他》——赵元任

1. 作品简介

《教我如何不想她》采用刘半农的同名新诗，是新文化运动中出现的白话体诗歌。歌曲运用西洋作曲技巧，以中国特有的民族五声音阶为曲调基础，并将京剧西皮原板过门的音调加以变化，作为前奏和间奏，既加强了全曲风格的统一，又使作品的民族风味显得格外鲜明突出。这首歌曲通过春、夏、秋、冬各种自然景色的诗意描绘，对当时在新文化运动影响下，一些知识青年强烈要求挣脱封建礼教束缚、迫切追求个性解放的激动心情做了生动地表达。

作曲家简介

2. 作品赏析

全曲共分为四节，春、夏、秋、冬，分别以不同的旋律色彩表现了四季的不同，同时，表达了对祖国、故乡和恋人的思念之情。四段歌词在音乐处理上，采取分节变奏的形式，使得乐段结构在统一的同时又不断变化，音乐更加丰富多彩，感情表达富于层次。

第三段旋律的转调给音乐带来不一样的色彩，这样的处理增添了作品的独特魅力。在演唱时，注意四句"教我如何不想她"的情感处理不同。最后一句采用弱声来处理，会让作品的浓浓思念之情渗透进身体的每个细胞，如谱例6-1所示。

【谱例6-1】

《教我如何不想她》一直以它优雅的风格和深刻的爱情意味打动着人们，平静、柔和的旋律勾勒出一幅耐人寻味的画面，意境深远。歌词通过对各种自然景色的描绘和比拟，形象地揭示了歌中主人公丰富、真挚而又复杂的内心感情，洋溢着热爱大自然、热爱生活的优美情操，表现了人们在"五四时期"向往思想自由和个性解放的情感。

二、《思乡曲》和《春思曲》——黄自

1. 作品简介

作曲家简介

《思乡》和《春思曲》由黄自作曲，两首歌曲均采用了韦瀚章所写的诗词，这二首歌曲均创作于1932年。一首抒发了"身在异乡为异客"的怀念故乡之情；一首表现了古时少妇，因"忽见陌头杨柳色"而心生幽怨的感伤。两首歌均是借景抒情，孤独、忧郁、思恋和期待似乎是两首歌曲共有的主题。黄自把情感表现相近的两首歌曲运用了不同的音乐形式加以处理，使得歌曲各有特点却又意蕴悠远。两首歌曲在歌唱的音域上并不是很宽，充分地利用了人声中最美音色的声区，旋律也极富歌唱性。在伴奏部分，钢琴除了提供和声上的支持以外，在营造特定意境上，两首歌曲中均有表现。《春思曲》前十个小节，钢琴右手的弹奏运用了雨滴的节奏型，而左手部分则与歌曲的旋律部分保持着呼应，并在乐句的结尾处进行补充和延伸。

2. 作品赏析

1)《思乡》

《思乡》的歌词和旋律结合得非常紧密，情绪与语气的处理高度的统一。

第二段"渺渺微波"处，六级大七和弦用力度较强的琶音奏出，更加增添了迷茫惆怅的感觉；从"惹起了万种闲情"前的伴奏中，就感受到和声的紧张、不稳定，继而是各类连续的不同功能的七和弦（包括附属七和弦），形成了高声部与低声部半音化反向进行，造成了情绪激动的效果，有力地配合歌声，将作品逐渐推向高潮，如谱例6-2所示。

【谱例 6-2】

2)《春思曲》

《春思曲》是一首带再现的单二部曲式结构的作品，歌词优雅含蓄，富有韵味，生动地再现了一位女子坐在绣楼中，无心梳妆打扮、思念郎君的情景。

作品的开始以"潇潇夜雨"为背景，运用钢琴的造型手法，采用了平稳、轻柔的三连音模仿春夜细雨连绵不断的景象，并一直保持到第一段结束，如谱例 6-3 所示。

【谱例6-3】

三、《祖国慈祥的母亲》——陆在易

1. 作品简介

《祖国慈祥的母亲》是由张洪喜填词,陆在易谱曲。这首歌曲用凝练的笔触、浓郁的感情,抒发了中华儿女对祖国母亲的感激之情和无限忠诚。歌曲风格朴实自然,品位高雅,是中国乐坛亮丽的花朵,具有很高艺术价值,雅俗共赏。这是一首热情激昂且直抒胸臆的歌曲,既直率地表达了每个中华儿女对祖国母亲的热爱,又以一种特殊的作词方式写出了祖国母亲在每个中华儿女心中无可代替的地位。

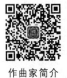

作曲家简介

2. 作品赏析

全曲由两个乐段加曲尾衬腔构成,第一乐段由四乐句构成,以一字一音的词曲结合为主,曲调流畅地在中低音区进行,似诵似唱地述说对祖国的深切挚爱,如谱例6-4所示。

【谱例6-4】

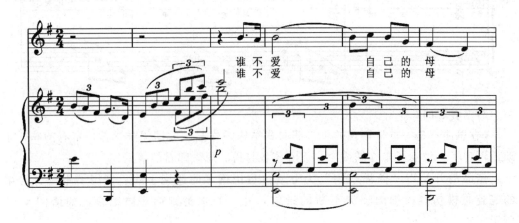

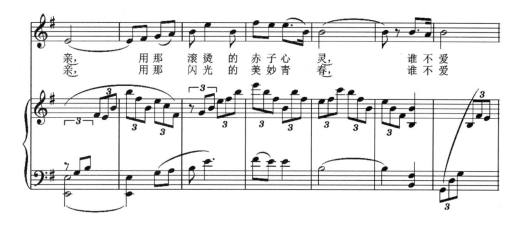

第二乐段开始处音调大跳到全曲高潮，然后曲调逐渐下降，表达了人们对祖国母亲的赞美颂扬，曲尾的衬腔，更进一步表达了人们对祖国母亲的无比深情。

第四节　德奥艺术歌曲

德奥艺术歌曲在发展时期无论是在创作形式，还是在创作内容上，都更加丰富和多样，艺术歌曲呈现了前所未有的繁荣。以舒伯特、舒曼、门德尔松等为代表，迎来了德奥艺术歌曲，创作的高潮，艺术歌曲的创作由此进入了蓬勃发展和兴盛时期。这一时期的德奥艺术歌曲，真正达到了诗歌与音乐的平衡。音乐素材的多样化甚至是民间的曲调融入了对美好爱情的期待，对自然美的赞叹和对悲惨人生的深刻忧郁等主题，钢琴伴奏呈现出前所未有的独立与交融，与歌唱一起不分主次地共同构建完美的艺术整体。

一、《魔王》——舒伯特

1. 作品简介

《魔王》是舒伯特在18岁时创作的艺术歌曲。歌词是采用歌德的同名叙事诗写成，其本身是一首叙事诗——在叙述性的诗句和戏剧性的对话的交替中，讲述了一个生动的故事。在一个风紧天寒的深夜，父亲怀抱着病危的儿子策马飞奔。道路两旁树木丛生、烟雾飘荡，然而，那头戴王冠，露着尾巴的魔王却紧紧地追赶着他们。魔王用甜言蜜语哄骗着孩子："和我一块儿做游戏；溪边花开得多美丽；我妈妈有许多金缕衣；我女儿和你晚上做游戏；唱歌跳舞使你心欢喜。"但孩子的心里却越来越惧怕，不断地向父亲呼救。父亲一边策马奔驰，一边掩饰着内心的恐惧，用路边所见景物开导和安慰着孩子。最后，魔王见甜言蜜语不奏效，就用武力来威胁，父亲战战兢兢、策马如飞，又慌又累回到家，却发现怀里的孩子已经死去。

作曲家简介

2. 作品赏析

诗歌一开始便描绘了令人毛骨悚然的夜景:"是谁在夜半风中,骑马飞奔?"一位父亲紧抱着发烧的儿子,骑马奔向一个客栈,为抢救孩子的生命争分夺秒。舒伯特既抓住了这种场景中的紧张感,又突出了马蹄飞奔的细节;他创造出了一种钢琴伴奏音型,以钢琴家所能达到的飞快速度,无情地在钢琴上敲击着。

拟声法的音乐经常表达出乐曲本身的意义。在这首艺术歌曲中,舒伯特采用歌词的变化的表情元素(马儿的奔跑、父亲稳定自信的音调、魔王甜言蜜语的引诱、孩子越来越剧烈叫喊),为每一种元素提供了有特点的音乐,如谱例6-5所示。

【谱例6-5】

二、《月夜》——舒曼

1. 作品简介

《月夜》最好地体现了舒曼抒情性的本质。约瑟夫·冯·艾兴多尔夫①写的这首诗启发作曲家写出了这首极有个性的歌曲。

作曲家简介

2. 作品赏析

在谱例中 Zart,heimlich(温柔地,神秘地)标明了浪漫的情绪。简洁的钢琴引子展现出一幅美丽的夜景。在略微不和谐的和声上,歌曲以宽广的曲线展开,第一乐句和第二乐句在节奏和伴奏织体上没有太大的变化,如谱例6-6所示。

① 约瑟夫·冯·艾兴多尔夫(Joseph von Eichendorff,1788—1857年),德国诗人,近代浪漫主义领导人之一。其诗多民歌体裁,以描写对家乡的思念和对大自然的爱慕著称。舒曼、舒伯特、门德尔松和勃拉姆斯等曾谱其诗多首为歌曲。

【谱例 6-6】

这首歌是多次重复的分节歌。第二节中三四句的旋律是一二句旋律的重复，而第二节又是重复第一节的旋律，这样，开始的两行乐句连续出现四次，带有伴奏上的细微变化。

这首歌的情感高潮在第三节，这时诗人在描述自己的内心充满喜悦（我的心灵多舒畅，伸展开它的翅膀）。在这里和声和力度都增加了。此时，钢琴弹奏的速度渐慢，引出了主要乐句的最后一次出现，这次是诗的最后两行。像在《致西尔维亚》里一样，引子也是各段之间的间奏和结束时的尾奏，全曲在 pp 的和声中消失。

三、《徒劳的小夜曲》——勃拉姆斯

1. 作品简介

《徒劳的小夜曲》体现了勃拉姆斯个性的另一面：外向、直爽、带有粗鲁幽默的取乐。下面是勃拉姆斯从莱因兰一首可爱的民歌中取用的歌词，歌词是小伙子和小姑娘一问一答，分四节构成。

作曲家简介

2. 作品赏析

勃拉姆斯为这四段歌词采用了有所变动的分节歌形式。简短的引子之后，旋律以常见的三和弦音程展开，节拍为活跃的3/4拍，使这首歌带上了民歌音调的简朴和自然。开始乐句用相同的音型重复了三次，每一次低一个音，也就是一种模进。旋律上标记着Lebhaft und gut gelaunt（活跃地，愉快地），如谱例6-7所示。

【谱例 6-7】

　　有规则的结构使民歌与舞蹈的关系突出来：四小节一个乐句，四个乐句一个乐段。而勃拉姆斯也引入了迷人的不对称结构：在歌词"让我进去"上重复了两小节，把通常的四小节乐句扩展了。在每一段中都有这样重复的扩展，这短暂的不均衡衬托出其余部分的均衡。

　　第三段中色彩的突然变化也是很迷人的。当情人恳求道"夜晚多么寒冷，刺骨寒风阵阵！"时，旋律转为哀怨的音调。这效果是把某几个音降低半音的方法而取得的，也就是从大调转为小调。轻盈的伴奏一段比一段复杂，它使歌曲保持在动态之中，为活泼的对话创造了极妙的气氛。这里展现了勃拉姆斯纯德国风格的一面，在这块土地上，开出了勃拉姆斯艺术更精美的花朵。

　　19世纪的歌曲和钢琴小曲，直到今天还为人们所喜爱。这些短小的形式满足了内心抒情和自然表现的大量需要，它们是浪漫主义风格中，最吸引人的表现形式之一。

第五节　俄罗斯艺术歌曲

　　俄罗斯艺术歌曲被称为浪漫曲。浪漫曲是一种有乐器伴奏（通常用钢琴，也有用乐队伴奏）、与诗词高度融合的声乐体裁，常表达人们对爱情、亲情的追求与向往，表达对大自然的赞美及讴歌。俄罗斯艺术歌曲是世界艺术歌曲中，不可分割的辉煌部分。19世纪，俄罗斯的艺术歌曲创作达到顶峰。其中，著名的作曲家有格林卡、柴可夫斯基、阿里亚比耶夫、拉赫马尼诺夫等。他们的作品既保持了俄罗斯民族音乐的特点，歌曲旋律优美，气息宽广悠长，也融进了西方、外来音乐的元素进入钢琴伴奏。

一、《夜莺》——阿里亚比耶夫

1. 作品简介

作曲家简介

　　《夜莺》是一首著名的俄罗斯艺术歌曲，歌词采用诗人安东·杰利维格在1825年写的诗作《夜莺》，歌曲细腻、热情、简洁，富于变化，具有极强的感染力。其中，多处利用花腔技巧体现夜莺的歌唱，在具体演唱中，需要演唱者弹性十足且透明清澈的声音，不但把握旋律的流畅、连贯，还能在高音区轻松跳跃。

俄罗斯艺术歌曲《夜莺》，在18世纪末19世纪初的欧洲非常流行，其最显著的特点是能够充分抒发心中情感，全面体现其思想动态。其歌词内容和曲调相结合，不但具有文学气息，还向人们传达了快乐的气息，比较侧重人内心情感的抒发，具有极强的表现力。

2. 作品赏析

《夜莺》是一首花腔女高音独唱曲，F大调，2/4拍，单二部结构，变奏手法，整曲只有四句歌词，歌词大意为："我的夜莺，小夜莺，歌声多嘹亮！你向哪儿飞翔？整夜歌唱！"

全曲分为两段，第一个段落深情婉转，第二个段落奔放活跃。然后使用变奏手法把两个段落的音乐再反复一遍。旋律跌宕起伏，二段曲式之间的对比非常之大，但总体还是围绕着主题的音调在徘徊，如谱例6-8所示。

【谱例6-8】

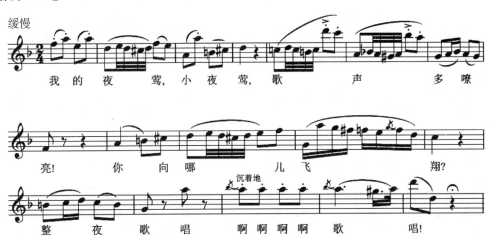

这首《夜莺》虽然歌词简单，但是这首浪漫曲具有浓郁的俄罗斯民族风格和花腔技巧，成为享誉世界的经典之作。

二、《我是田野里的一棵小草》——柴可夫斯基

1. 作品简介

《我是田野里的一棵小草》歌词是苏里可夫的一首诗，内容是说一个女孩被父亲强迫与白发老年人结婚的苦闷。在那个动乱的时代，贫穷人家的女儿成为换取粮食或钱的工具，把她们逼迫嫁给年老的有钱人，所以歌词中写道："我就像田野里的一棵小草，把我连根割下，放在烈日下晒干烤焦；我又像是原野上的雪球花，把我树连根拔，变成照明的火把。"

作曲家简介

歌曲广泛吸收了流行小曲和器乐曲的音乐元素，选取苏里可夫的诗歌进行创作。其乐曲具有宽广的旋律线条、富有表现力的语言和鲜明的音乐主题，加之讲究的钢琴伴奏，使作品很好地展示了人们的内心世界和感受，具有独特的感染力。

2. 作品赏析

在浪漫曲《我是田野里的一棵小草》中，柴可夫斯基选用年轻的少女渴望拥有同情和幸福的生活作为歌曲的主题，并用当地民歌的形式，赋予这首浪漫曲自由的节奏。整首歌曲中，钢琴与声乐两部分交融进行，相得益彰。钢琴序奏部分中，民间音乐元素的运用，让人不禁联想起俄罗斯民族乐器的音色。

歌曲三段都有"啊，我的心里是多么难过……"随着音乐的流动，三段的语气是越来越沉重的。在第三段结尾华彩部分音乐达到高潮后，又马上回降到主音f，显示出彻底的绝望，如谱例6-9所示。

【谱例6-9】

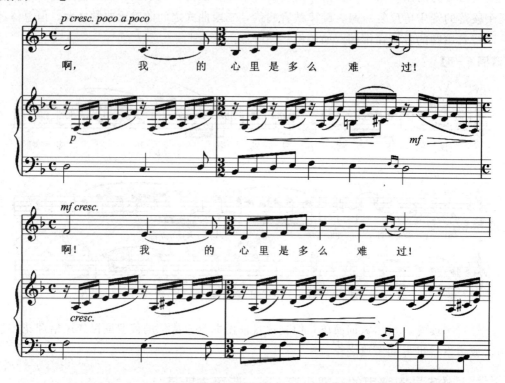

此外，在宽广的钢琴祈祷句中，不断往低音区进行的旋律，更加突出了歌曲的主题。加之声乐部分，音域的大幅度扩张和曲终时高潮的经过句所发出的如歌如泣的演唱，使得浪漫曲与钢琴伴奏部分相互对应，彼此重复，起到了很好的烘托作用。进而使整首歌曲中，富有诗意的内容主题和带有浓郁俄罗斯民歌的音乐元素，为此作品成为后世的不朽之作奠定了坚实的基础。

第六节　法国艺术歌曲

法国是一个热爱浪漫、热爱歌唱的民族。法国艺术歌曲起源于浪漫曲。浪漫曲是18世纪后半叶在法国出现的一种新的音乐形式。1718年，在法国学院的字典里浪漫曲

被解释为"一种叙述一些古代故事，而且比较轻快的诗"。从音乐角度来分析，浪漫曲来源于"Bruntette"。浪漫曲与Bruntette的区别在于，浪漫曲是专门用于演唱的。而Bruntette除了可以演唱外，还可以用来器乐独奏。1767年，浪漫曲在音乐家Rousseau著的音乐词典里的解释是："一种以一些比较短小的诗为歌词，歌曲的名字与该诗同名的音乐作品。"在音乐上，浪漫曲有分段间奏，有时还有叙述性的介绍前奏。而它的内容通常是爱情故事，并且经常是悲剧，它具有简单生动的风格，通常带有古典色彩。这个时期的作曲家马蒂尼创作了一首《爱情的喜悦》，仍流传至今，而这首作品也使得浪漫曲作为一个音乐形式逐渐走向成熟。19世纪，法国艺术歌曲的鼻祖是尼德迈耶和梦普。他们用浪漫主义诗词谱写音乐，摒弃了陈旧的浪漫曲的创作模式，拓宽了法国艺术歌曲创作的道路。

一、《小夜曲》——古诺

1. 作品简介

古诺流传于世的歌曲中最著名的有两首，《小夜曲》就是其中的一首。《小夜曲》是1857年古诺39岁时，根据雨果的一首诗创作的。这是一首意境很美的诗，它温馨、深情。它描写一对恋人的情爱，但不是那种疾风暴雨式的激情，不是那种充满矛盾痛苦的纠缠，而是将爱沉入心底的忠贞不渝所焕发出来的深深的温情及享受这种纯真爱情的欢乐。

作曲家简介

2. 作品赏析

这首歌曲采用6/8拍，从总的节奏律动上为歌曲奠定了舒展、轻快的情绪基础。歌曲采用带有尾声的两段曲式。第一段有三个乐句，前两个乐句运用重复类型，也就是乐句的开头部分相同，音调平缓，带有轻微的起伏，似口语一般亲切，如谱例6-10所示。

【谱例6-10】

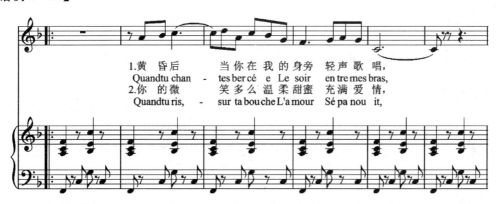

尾声部采用的也是变化再现的旋律音程，给人一种流连忘返的意境。这首歌曲的旋律与古诺的其他艺术歌曲相比，显得更加丰富，情感也得到了更好的诠释，在充满了恋人之间幸福的喜悦之情的同时仍保持了优雅、朴素的特点。

二、《敞开你的心扉》——比才

1. 作品简介

这首歌的歌词是由法国19世纪著名诗人德拉特列的同名诗作 *Ouvre Ton Coeur* 写作而成。歌曲民族特色鲜明,情绪活跃,热情奔放,整首歌曲充满着华丽的西班牙舞曲风格。其表达了对心爱之人的热情追求和对幸福生活的向往。

原诗作的第一句诗词借助白天大自然中的"繁花盛开""鸟儿歌唱"一片生机勃勃、春意盎然的景象表现爱情的美好;第二句诗词表现出主人公渴望得到爱人的回应,"敞开你的心扉来爱我吧,来尽情地爱我吧"烘托出主人公极度期盼爱情的到来;紧接着进入高潮,表现主人公对爱情的极度疯狂和向往、渴望被爱的同时有飞蛾扑火般忠贞不渝、坚定不移的态度和决心。接下来第二段描写的是日落之后的夜晚之景,和第一段形成鲜明的对比,作者借助花瓣闭合、夜色降临等景象烘托出主人公内心的悲伤之感,"没有你我怎么活下去"该句直白地表现出主人公对爱人的乞求,宁可用自己的生命来换取爱情也在所不惜,"快敞开你的心扉来爱我"真实地表现了主人公渴望得到心爱之人的回应,迫切期盼爱情的到来,以及对美好爱情的向往之感。整首诗作把男主人公在等爱过程中,内心的一系列情感的变化和矛盾复杂、患得患失的失落伤感之情,描写的唯美浪漫、淋漓尽致,令人如痴如醉,别有一番风味!

2. 作品赏析

《敞开你的心扉》为二部曲式,大小调交替产生,演唱速度为小快板,节拍为3/4拍。作品伴奏织体清晰简练,富有弹性,具有典型的西班牙舞曲风格。钢琴伴奏的节奏型始终保持为,这个节奏型贯穿整首作品,整首作品97小节,只有6小节没有使用该节奏型,如谱例6-11所示。

【谱例6-11】

 作品在尾声的时候采用属音的上行音阶进行到主音，且力度渐强。而这一做法在其歌剧中也有所体现，使作品结束时更具有戏剧性。

 这首作品音乐形式虽然简单，但是却表现出西班牙舞曲热情奔放的特点，又不失旋律上抒情优美的特色。音程的扩大、跳进，和弦的离调变化，使作品还具有戏剧性特征。作品从整体上，形象地表达出对爱人热情追求的炽热之心。

第七章 流行音乐

第一节 流行音乐概述

流行音乐是人民大众所喜爱的一种音乐类型,流行音乐的关注者比古典音乐还多,出现这样的原因,是流行音乐不像严肃音乐那样具有深刻的内涵,是一种结构短小、内容通俗、形式活泼、情感真挚,很少甚至不要求音乐方面的正规训练,并可以演唱或欣赏的器乐曲和歌曲。

流行音乐在一百多年的发展历程中,已逐渐发展成了有别于古典音乐与现代音乐的音乐体系,并非大众所理解的"流行的音乐"。流行音乐主要的特征是:调式不限于大小调体系、和声功能性为主,具有多元化、即兴、不稳定的节奏律动,多为小型曲式、相对自由的曲式结构,音色选用没有局限性等。

第二节 流行音乐的发展史

流行音乐起源于 19 世纪末 20 世纪初的西方,它是随着唱片、广播和电影工业等现代科技的发展而出现的,在 20 世纪的前几十年得到了快速发展。美国是流行音乐的主要发源地,流行音乐的形也是丰富多样。第二次世界大战(以下简称"二战")前,流行音乐主要集中于美国,其音乐风格主要有:民间叙事曲、小提琴曲调、美国本土民歌、布鲁斯、雷格泰姆、爵士乐。20 世纪 30 年代,兴起的大乐队流行于"大萧条"时期和"二战"开始时,当时战争结束后,美国兵返回他们的家园,摇滚乐成为人们关注的另一种音乐形式。摇滚乐的流行带来了猫王和披头士。而随着披头士的成功,英国流行音乐崛起,英国成为世界第二大流行音乐发展基地。与此同时,美国黑人的索尔音乐也一跃成为西方流行音乐的又一股重要力量,索尔音乐、爵士乐与摇滚乐成为西方流行音乐的三大支柱。20 世纪 70 年后,随着英美流行音乐的繁荣发展,欧美各国的流行音乐快速发展,如欧洲的迪斯科、牙买加的雷鬼音乐以及拉丁音乐等,音乐风格开始呈现多元化趋势,各种流行音乐风格开始相互渗透,互相融合,使流行音乐领域出现百花齐放的繁荣景象。下面介绍几种主要的流行音乐:布鲁斯音乐、爵士乐、摇滚乐。

一、布鲁斯音乐

布鲁斯是源自 19 世纪末美国南方的一种黑人民歌。布鲁斯通过口头传唱,是没有谱例记载的。布鲁斯音乐的起源有两种说法,一种是由从非洲被贩卖至美国南部庄园中

的黑人奴隶所哼唱的劳动歌曲、灵歌和田间号子结合而成；另一种是英裔美国人的民间叙事歌，是一种有规律的、可预知和弦变化样式的布鲁斯。布鲁斯的题材包括贫穷、孤独、压抑、家庭问题和分离等。歌词通常由一系列的诗节组成，每一段诗都有三行，第三段通常重复第一行的旋律，第三行完成乐思并用一个押韵的句子加以总结。每行的结尾都会插入一段器乐短小应答，叫作"器乐间插"，作为对人声呼喊的一种回应。

布鲁斯的伴奏乐器是吉他，吉他可以发出有表现力的"第二声部"与先前歌手的呼喊应和，在布鲁斯表在苦闷的时候，"扭曲"吉他的琴弦就能产生一种呻吟般、忧伤的声音来与布鲁斯的感觉保持一致。

布鲁斯更多的是表达一份纯粹的感情，歌声有时是呻吟和喊叫的，嘶哑刺耳，歌手不是直接唱出一个音，而常常是从上或从下滑动着接近要演唱的那个音，因为作为一种"布鲁斯音阶"特殊的音阶取代了大小调音阶。布鲁斯音阶是所有美国黑人民间音乐不可缺少的一组成部分，包括劳动歌、灵歌和布鲁斯。

布鲁斯歌手有很多，一般都是女性，大部分布鲁斯的歌词是从两性关系和从女性角度写作歌词，节奏更加舒缓，演唱也更加委婉。作为"布鲁斯女王"的贝西·史密斯，是一位体力充沛、有着令人难以想象的灵活和富于表现力的声音的女人。她说话式的幽怨唱腔独具特色，歌声中夹杂着悲痛和忧伤。她的主要代表作品有《冰冷的手》《圣路易斯布鲁斯》《他们的悼词》等。在1924—1927年，她的布鲁斯唱片，使她一跃成为世界流行音乐的顶级乐手。在史密斯录制唱片的最初一年，共卖出了两百多万张唱片，她也因此成为当时赚钱最多的歌手。

二、爵士乐

爵士乐于19世纪末20世纪初，产生于美国南部的港口城市新奥尔良。新奥尔良的城市文化中，有来自法国的歌剧旋律、进行曲和舞厅音乐，还有美国黑人和雷格泰姆以及古巴的舞蹈节奏，使得这座城市充满着多元的文化氛围，也正是给了爵士生活的土壤。

自19世纪末起，从最早的开始，先后产生了摇摆乐、毕波普、酷爵士和融合爵士等众多风格的音乐，呈现出百花齐放的繁荣景象。爵士乐逐渐摆脱四平八稳的伴舞音乐形式，融合了丰富的音乐风格、文化特质和演奏技巧，发展了音乐自身的魅力、表现力和感染力，跻身于高雅艺术的行列，被众多人追捧。它的节奏是建立在每一拍平分三个音（三连音）的基础上，最常见的节奏型是将三连音的中间音省去；切分节奏也是爵士乐的标志，有时乐谱上是四分音符或八分音符，但是在演奏时则变为连续的切分。典型爵士乐的和声特点是：以各种七和弦为基础，广泛使用替代和弦，在各种七和弦里大量使用延伸音，和弦以独特的方式序进。其和弦常用主和弦（Ⅰ）、属和弦（Ⅴ）和下属和弦（Ⅳ），多用大小七和弦[①]。爵士乐的演唱风格很自由，同生活中的语言情绪结合

① 任达敏．流行音乐鉴赏与爵士乐和声学［M］．北京：人民音乐出版社，1997．

紧密，假声、喊叫、呻吟、哭泣、嘟囔等声音都被用来渲染气氛。演唱时，常带有颤音、滑音。

三、摇滚乐

20世纪50年代，西方经济萧条状况有所改善，战后出生的青少年们在优越的生活条件下，不再喜欢那些多愁善感的流行音乐，他们更喜欢那些简单、直截了当的，具有强烈节奏感和充满动力的音乐。

摇滚乐从早期摇滚、英国摇滚和民谣摇滚慢慢发展成为以披头士带领下的艺术摇滚、重金属摇滚以及朋克风格的摇滚乐。特别是到了20世纪80年代，摇滚乐已成为西方流行音乐的主流，音乐短片（music video，MV）的出现和音乐电视的出现为摇滚的发展推波助澜，大型唱片公司的系统性运作打造了一批商业摇滚巨星，如迈克尔·杰克逊、麦当娜等。摇滚乐吸引了数以千计的观众，也集中体现了那时的思想：反传统文化、乌托邦思想、花童精神、和平哲学、性解放、嬉皮精神等。

第三节　中国流行音乐

在20世纪30年代，中国出现了流行音乐，1949年以后，流行音乐转到我国港台地区发展。1977年起以后，流行音乐开始重新进入我国内地，并逐渐成为华语流行音乐的核心。21世纪，华语流行音乐，呈现出一种融合、渗透、互相影响的状态。

华语流行音乐也催生了一些具有国际影响力的华语流行音乐明星。

一、《玫瑰玫瑰我爱你》——陈歌辛

1. 作品简介

曲作者简介

《玫瑰玫瑰我爱你》是由陈歌辛谱曲、吴村填词，是电影《天涯歌女》的插曲。这首歌曲还被译成英文，在西方产生了广泛的影响，可以说它是我国第一首对世界产生重大影响的流行歌曲。

《玫瑰玫瑰我爱你》由于歌曲旋律宽广，曲调清新优美，而让这首歌获得了极大的成功。

2. 作品赏析

这首歌曲采用民族风格的旋律，贯穿着西方流行舞曲的节奏，明快活泼，奔放昂扬，将城市风情和民族音调巧妙地融为一体，歌词形象鲜明，诗意盎然，表现了"风雨摧不毁并蒂枝连理"的情怀。

该曲是一首带再现的三段体曲式，第一段富有民族风格的五声性旋律，贯穿着西方流行音乐的节奏，在结构上是典型的起承转合四句体，如谱例7-1所示。

【谱例 7-1】

玫瑰玫瑰我爱你

陈歌辛 曲
吴　村 词

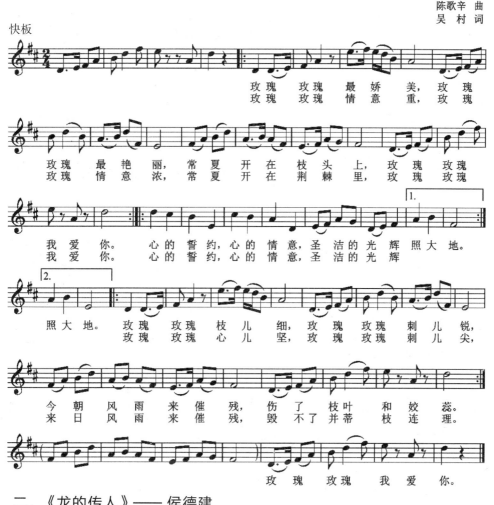

二、《龙的传人》——侯德建

1. 作品简介

《龙的传人》创作于 1978 年 12 月,由侯德建作词、作曲。这首歌选取了自然景象长江、黄河以及"龙"的形象,给得歌词增添了深厚的文化内涵。"遥远的东方有一条江,它的名字就叫长江。遥远的东方有一条河,它的名字就叫黄河。"长江、黄河比喻中华五千年文明的历史长河,预示着历史的沧桑、人间的变化和社会的变化;"巨龙脚底下我成长,长成以后是龙的传人。黑眼睛黑头发黄皮肤,永永远远是龙的传人。"则流露出强烈的民族认同感和自豪感。歌词既有中华民族隽永秀美的特点,又流露出年轻人的理想追求和内心情怀,使其成为我国台湾地区校园歌曲爱国思想题材的标志性作品,也成为流行歌曲作品中经久不衰的代表作。

作曲家简介

2. 作品赏析

歌曲采用的是民族六声音阶羽调式（在五声调式的基础上加上变宫 7 音，音阶为 123567），这个调式具有小调式的特点，典雅、抒情、深情。歌曲为是两段体结构，都是用复合乐句构成，段为 aa'ab，B 段为 cdcd'。全曲音域不宽，只有六度，曲调平稳，节奏单纯，歌词基本上是一字一音，具有校园歌曲最典型的特征，如谱例7-2所示。

【谱例 7-2】

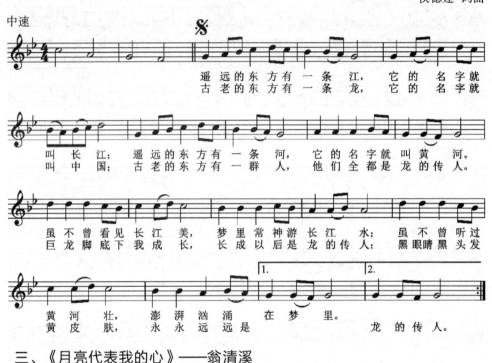

三、《月亮代表我的心》——翁清溪

1. 作品简介

作曲家简介

这虽然是一首经典的爱情歌曲，但歌词没有庸俗艳词，没有功利、私欲、杂念和说教，富有中国传统的含蓄美。词作者借天上的一轮明月，歌唱着人性中至纯、至善、至美的爱的意境，表达故园之思，故人之念。也许世界上表达爱情之词数不胜数，花样翻新，但是一句质朴的"月亮代表我的心"，却道出了爱情的真谛，爱无须修饰，不需要浪费太多的笔墨，直率地诉说最真挚明了。这样的一首《月亮代表我的心》能引起不同人的心灵共鸣，让所有都经受爱情的洗礼，这是艺术的最高典范。

这首歌曲有很多歌手都翻唱过，但邓丽君甜美的嗓音、轻声的唱法、细致的演唱处理，不仅表现出恋人的私语柔情，委婉含蓄，也表达出对幸福爱情的极度陶醉和如梦如幻的感觉。

2. 作品赏析

这首歌曲是带有再现的 AB 两段体的曲式结构，4/4 拍，大调式。A 段为两大乐句的复合乐句结构，每一大乐句分别有两个分句，最后一个分句落在了主音上，表现一种执着与坚定。B 段由两大乐句构成，第一乐句在旋律和节奏上舒展开来，采用典型的曲线型旋律线和模进的旋律发展手法，使感情跌宕起伏。第二乐句再现 A 段中的旋律，进一步表达真挚深厚的情感。

A 段中大量使用了附点四分音符，似连绵不断的情感波浪阵阵涌来，抒情、缠绵。B 段则使用了下滑音，一唱三叹，委婉、真切。歌中大量装饰音的运用也加深了情感诉求的深度，如谱例 7-3 所示。

【谱例 7-3】

月亮代表我的心

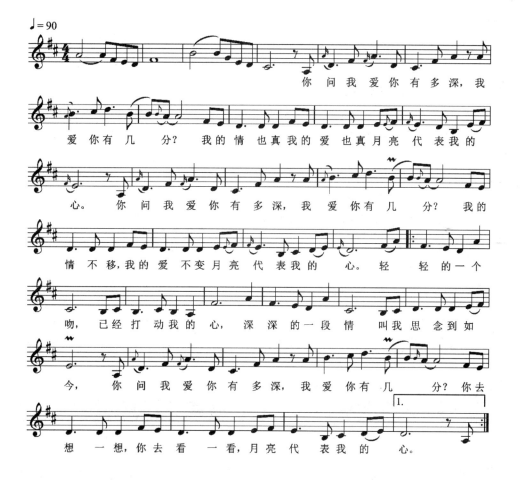

四、《让世界充满爱》——郭峰

1. 作品简介

1986 年，郭峰在朋友的提议下创作了《让世界充满爱》，并将这首歌曲献给世界和

作曲家简介

平年。他邀请了一百多名歌星演唱《让世界充满爱》演唱会的主题曲，当前奏音乐响起，歌星们从两侧登上舞台，他们手拉手，肩并肩地演唱。这场震撼当时乐坛的百人合唱，在大陆流行音乐史上，写下了极为重要的一笔。

"轻轻地捧起你的脸，为你把眼泪擦干……"这首歌曲的歌词充满着温情和人性，在那个说"爱"都觉得难为情的时代，是它让中国人发现，原来"爱"有着更为广博的含义。整首歌曲由三个相互关联的部分组成，在歌词上也是层层推进，环环相扣，它包含着对昨天美好的回忆、对明天的期盼与祝福，以及由心而发的真诚呐喊"让世界充满爱"。

2. 作品赏析

《让世界充满爱》采用套曲的形式，"序曲—第一部分—第二部分—第三部分"。我们欣赏的是第二部分。

第二部分是一个带再现的三段体曲式（ABA），A部的女声齐唱带有温馨抒情气氛，B部男女声的合唱唱出"共风雨，共追求"这个乐题，调性上与A部形成对比，最后四个乐句是A部的完全再现，使全曲前后呼应。

在这首歌中，抒发情感的主人公只有"我"和"你"，仿佛在倾吐心灵的呼声。歌中描写的这种情感，实则是人类最普遍最热烈、最真挚的情感，如谱例7-4所示。

【谱例7-4】

我们同欢乐，　我们同忍受，　我们怀着同样的期待。

五、《一无所有》——崔健

1. 作品简介

《一无所有》运用了民族调式，与摇滚的演唱、节奏、和声等融合在一起，创作了具有中国特色的摇滚作品，他用爱情主题来表达，歌词具有一定的文学内涵。《一无所有》是一群中国年轻人在20世纪80年代，在迷惘时对精神自由的一种追求，表达了众多人的心声。《一无所有》是中国摇滚乐的代表作，是中国音乐史上一个革命性、里程碑式的声音，这首作品表现了一种与其他一切流行音乐迥然不同的音乐形态，表现了一种不同的音乐概念，在中国流行音乐的发展历史上具有重要地位。

作曲家简介

在《一无所有》中，崔健用略带嘶吼的嗓音，唱出了一个诗人的自觉。歌词中的"你"和"我"形象地代表着，人类生活中物质和精神这两个重要的矛盾，提出一个时代的问题。

2. 作品赏析

歌曲选用西北民歌音乐素材，表达了对爱情的渴望，对自由的向往，在一无所有的痛苦中，也不断地表达对幸福理想生活自由的追求，以及后来对自我追寻依靠，自我拼搏的精神的肯定与自信。歌曲沿用西方摇滚乐队的编制，电吉他保留许多爵士乐即兴演奏的特征，爵士鼓作为强有力的节奏声部，在此基础上，加入大量中国乐器，如引子部分的笛子和间奏部分的唢呐的加入，都给人一种苍凉、辽阔的感觉。

歌曲结构为单二部曲式。前八小节是一个乐段，后八小节重复一遍，有两句出现变化，如谱例7-5所示。

【谱例7-5】

1. 我曾经问个不休，　你何时跟我走？
2. 脚下的地在走，　身边的水在流，
3. 告诉你我等了很久，　告诉你我最后的要求，

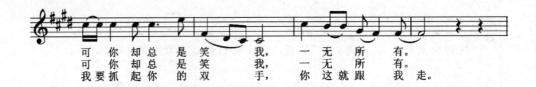

第四节　欧美风格的流行音乐

欧洲是古典音乐的发源地，古典音乐与流行音乐的关系是非常密切的，流行音乐在借鉴古典音乐与民间音乐的要素，形成了自己独特的音乐形式。音乐形式经常采用切分节奏，身体律动感不强，音与音之间多是阶梯形的级进或跳进。

一、《我的名字叫伊莲》——伊莲

1. 作品简介

作曲家简介

《我的名字叫伊莲》法语歌曲曾经红遍中国的大街小巷。除了在法国本土大受欢迎，在俄罗斯、日本、中国、新加坡、马来西亚都广为流传。

歌曲讲述了一个"和其他女孩一样"的"我"的故事，一样有欢乐、有痛苦，一样期待爱情，夜里有诗歌和美梦就心满意足。当舞台灯光熄灭，没有人在等"我"，没有人让"我"有心动的感觉。伊莲娜的声音自然轻松，如同清风拂过水面，在心田漾起涟漪。

这首歌唱的是，伊莲虽然是一个常在杂志电视里露面的明星，但她认为自己只是一个叫伊莲的普通女孩。她的生活也有喜、有悲，只想找到自己的简单的爱，使她忘记风光背后的寂寞与痛苦。伊莲娜·霍莱外形清纯，声音低沉浪漫，将这首小女生自怜自艾的情绪小调化为一段温暖的叙事诗。不管任何时候聆听这首歌，都会依然让听者感到熟悉、温暖和醉人。

2. 作品赏析

1993年，伊莲娜凭《我的名字叫伊莲》占据法国25周单曲冠军位置。歌曲婉约，节奏不强，也不复杂，伴奏以电钢琴为主，辅以吉他，带有民谣的清新气质。音乐采用′+A的结构。+A开始的A段是A大调，为3×8的乐段。A′段为A的变化，转为近关系的D大调，为8+10的乐段，第二句的7—10小节用到♯4，流畅地转回到结束段的A大调。歌曲旋律简单，可以作为视唱练习曲。欣赏歌曲时，要注意到法语较多用到小舌头的发音特色，如谱例7-6所示。

【谱例 7-6】

（歌词：伊莲/坐在我旁边/厚厚的想念/随月光蔓延/伊莲/跟在你身边）

二、披头士《昨天》

1. 作品简介

《昨天》是由约翰·列侬作词、保罗·麦卡特尼谱曲，最早在披头士乐队 1965 年的专辑《Help!》中出现。歌曲一经发行，就引起了强烈的反响，优美的旋律，隽永的歌词，刻画出每个人心灵深处那失落在时间的影子。不论文化背景、社会地位、审美取向，甚至不论是否爱好音乐，几乎人人都会被这首歌打动，它真正做到了雅俗共赏。这是一首悲哀的失恋歌曲，歌中的主人公不仅承认失去了爱人，而且承认自己完全无法理解这种现实，感到迷惘而不知所措。

作曲家简介

2. 作品赏析

歌曲为三段体结构（ABA），歌曲前两小节由吉他的拨弦作为前奏，A 乐段由两个七小节乐句构成，这个乐段看似奇怪，但演唱起来十分自然流畅。在乐曲情感上升的 B 乐段，歌者发出了疑问，最后歌曲在再现的 A 乐段追忆过往，如谱例 7-7 所示。

【谱例 7-7】

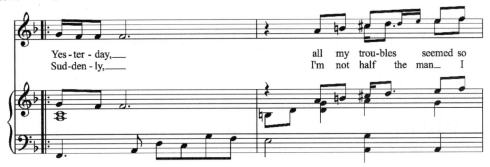

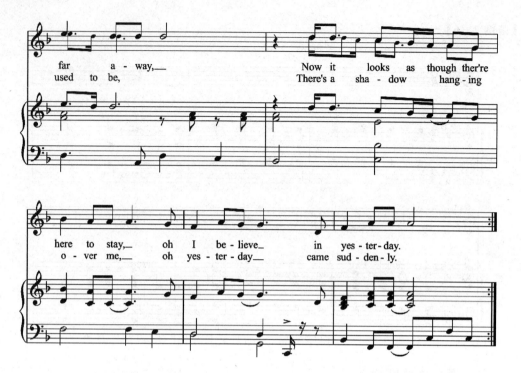

从歌词上看,《昨天》表达了失恋后的痛苦心情。歌手也许因为说错了话,导致情人离去。他绝望地渴望回到昨日,回到毫无阴影的过去。但忧伤的旋律告诉我们,昨日已一去不返。

三、《歌剧2》——维塔斯

1. 作品简介

作曲家简介

《歌剧2》讲的是一个人鱼,误入人类世界而备感孤独,他渴望找到同类、找到知己的故事。音乐短片《歌剧2》中的人鱼看到提着装有鱼的瓶子的女孩时,有种亲切的感觉,非常希望她就是自己的同类。所以,当女孩儿将鱼递给他时,他迫不及待地解下她的围巾,撩起她的长发,想看看她是否和自己一样长有鱼鳃。可是,女孩儿误解了他,生气地转身离开了。于是,他再次痛苦地对着天空呐喊。

这首歌曲最大的特色就是演唱者维塔斯优美的高音。《歌剧2》的最高音达到c,也就是说比"HighC之王"帕瓦罗蒂的高音C还高一个八度,并且延续六拍。不过帕瓦罗蒂是混声到c3,维塔斯是假声到c4。男声音高的吉尼斯世界纪录是E5,比c+还高一个大十度,比钢琴的最高音还高出两个全音,但没法用于歌唱。歌唱最重要的毕竟不是音高,而是韵律。维塔斯使用的是俗称"海豚音"的"啸音"(whistle register)。他同时有着结实的低音和富有磁性的中音,音域达到4个八度。

2. 作品赏析

歌曲带有俄罗斯文学的厚度,讲述一个单身汉用很长时间给自己盖房子,但当这座房子建成后,他明白了房间里只有一个人是多么难以忍受。这是关于孤独的一首歌,是

关于孤独如何撕心裂肺的一首歌,是关于拥有一个亲人多么重要的一首歌,也是能听到你的声音是多么重要的一首歌。

器乐部分以弦乐为主,中间穿插了重要的手风琴部分,这是俄罗斯应用非常广泛的乐器。当然,对于一个合唱大国,女声的和音也是不可缺少的。歌曲伴奏的节奏非常有个性,每小节的强拍强位恰恰用低音弱奏,每一拍的后半拍恰恰用高音区强奏,产生的实际节奏效果是0X 0X 0X 0X,有一种特别的向上跳跃感觉,如谱例7-8所示。

【谱例7-8】

第八章 乐　器

第一节　民族乐器的发展

中华民族历史悠久，音乐文化源远流长。民族乐器是我国民族文化的一个重要组成部分，其种类繁多，形状各异，变化万千，独具风格。从已出土的文物可证实：1986—1987年，在河南省舞阳县贾湖出土的骨笛，如图8-1所示，距今约8000年，具有音阶，可奏出简单乐曲，其中保存较完好的一支骨笛可以完整地演奏《小白菜》的旋律；新石器时代文化遗址浙江河姆渡出土了骨哨，骨哨是禽类圆筒状骨骼，却将两头多余部分去掉，只留下中空骨头管，骨头管下面插着一根可活动的小骨，一侧还挖出几个圆孔。考古学家认为该骨哨吹奏时，仿若鹿鸣，将其用作猎鹿的工具，以声音对其进行诱引，从而完成对野鹿的诱捕。

图8-1　贾湖骨笛

从以上这些可以得知，在夏、商、周之前就已经有吹奏乐器的存在了。另外，仰韶文化遗址西安半坡村还出土了埙；河南安阳殷墟出土了石磬、木腔蟒皮鼓；湖北省随县城郊擂鼓墩曾侯乙墓出土了编钟、编磬、悬鼓、笙、瑟等乐器，集大成地反映了钟磬之乐的成就。这些古乐器向人们展示了中华民族的智慧和创造力，是古代音乐文化光辉创造的历史见证。

乐器的发展与生活、生产劳动有着紧密联系，例如击鼓出征、鸣金收阵、晨钟暮鼓、打更报时、鸣锣开道、击鼓升堂等。《吕氏春秋·古乐篇》中记载有："帝尧立，乃命质为乐。质乃效山林溪谷之音以歌，乃以麋革置缶而鼓之，乃拊石击石，以象上帝玉磬之音，以致舞百兽。"文中所说"乃以麋革置缶而鼓之"，即用生活器皿——缶，蒙上麋鹿之皮而成鼓，并击之。而"拊石击石"，则是先民们将狩猎的石器，敲击成声，用以给先民化装成百兽的原始舞蹈伴奏。

乐器的发展也与社会生产力的发达和提高有着密切关系。进入青铜器时代，人类掌握了较高的冶炼技术，石磬演变成了金属磬，并出现了金属钟。当养蚕业和缫丝业得以发明和发展后，产生了"丝附木上"的琴、瑟、筝。

在先秦时期，乐器见于文献记载的有近70种。仅在《诗经》一书中提及的即有29种，打击乐器有鼓、钟、钲、磬、缶、铃等21种，吹奏乐器有箫、管、埙、笙等6种，弹弦乐器有琴、瑟2种。由于乐器品种的大大增加，于是在周代时，产生了根据制作乐器的材料不同而有了"八音"分类法。虽然奴隶社会创造了像编钟、编磬、编铙之类的贵重乐器，在音乐上是一种进步的表现，但这类乐器从一开始就是贵族统治阶级的专有物，在乐器的应用上和音乐的享用上，阶级的分化已有反映。平民和奴隶最多只能奏埙、龠一类较简单的乐器。

春秋战国时期，乐器得到进一步发展。《战国策·齐策》中记载"临淄甚富而实，其民无不吹竽、弹琴、鼓瑟、击筑、弹琴"，说明当时民间十分流行乐器演奏。在湖北省随县曾侯乙大墓中，保存了 124 件古乐器，向我们揭示了春秋战国时中国音乐文化高度发展的状况，是中国古代乐器光辉灿烂的见证。

秦汉以来，又不断涌现出新乐器。例如，秦时出现了一种新型的弹弦乐器——一种圆形音箱的直柄琵琶，后至汉代发展成四弦十二柱的"汉琵琶"，又称"阮咸"。

中华民族是一个善于吸收的民族，自汉以来，广泛吸收了大量外来乐器，丰富和促进了我国民族乐器的发展。例如，汉武帝（公元前 140—公元前 87 年）时，张骞通西域时传入的横吹（也称横笛）；汉灵帝时传入的竖箜篌，称为"胡箜篌"；约在公元 350 年前后的东晋时，从现在的新疆、甘肃一带传入了"曲项琵琶"，明代传入了"扬琴"和"唢呐"等。这些外来乐器，经过不断地改进，逐渐成为中国民族乐器大家族中的重要成员。

在中国乐器发展史中，值得注意的是拉弦乐器的出现，晚于打击乐器、吹管乐器和弹弦乐器。据文献记载，唐代（公元 618—公元 907 年）才出现以竹片轧之的"轧筝"和"奚琴"（宋时称"嵇琴"）。宋时的嵇琴用马尾弓拉奏，并出现了"胡琴"的名称。例如，宋代沈括在他的《梦溪笔谈》中云："马尾胡琴随汉车，曲声犹如怨单于。"元代之后，在奚琴、胡琴的基础上发展成各种类型的拉弦乐器[①]。

中国的"吹、拉、弹、打"四大类乐器，经历了漫长的历史阶段。新中国成立后，民族音乐事业的空前发展，带动了乐器制作行业的变革、创新。我国乐器制作者和音乐工作者，对传承乐器的音质不纯、音律不统一、音量不平衡、转调不方便、固定音高乐器之间的音高标准不统一、在综合乐队中缺少中低音乐器等不足方面，进行了大量的探索和改革，取得了巨大成绩，并涌现了诸多成果，很多乐器的性能都得到大大的增强，同时，也出现了一大批新型的改良乐器，例如，半音笛、键盘排笙、抱笙、带键唢呐、四根弦的柳琴、大阮、转调筝、革胡等。这些乐器的改革，推进了民族音乐的发展，也弥补了民族管弦乐队高、低音声部的不足，解决了部分乐器转调困难的问题，增强了乐队的凝聚力和表现力，现代大型民族管弦乐队已初具规模。

此外，我国少数民族乐器中，蒙古族的拉弦乐器马头琴、傣族的吹奏乐器葫芦丝、彝族哈尼族的吹奏乐器巴乌、京族的弹拨乐器独弦琴、瑶族的打击乐器长鼓、维吾尔族的弹拨器热瓦甫、哈萨克族的弹拨乐器冬不拉等音色独特，民族音乐艺术特色鲜明，也深受广大人民群众的喜爱。

第二节　民族乐器的八音分类

"八音"分类法是我国最早的乐器分类方法。早在公元前 11 世纪的西周，我国就根据乐器制作材料的不同产生了"八音"分类法。例如，《周礼·春官·大师》中载有"大师……皆播之以八音：金、石、土、革、丝、木、匏（páo）、竹。"《尚书·尧典》

① 吴晶. 音乐知识与鉴赏［M］. 合肥：合肥工业大学出版社，2009：116.

中也有"八音克谐，无相夺伦，神人以和"的相关记载。这里的"八音"皆指八种用不同材料制作的乐器类别。这种乐器分类法名称的产生，标志着我国古代器乐艺术的发展进入了一个成熟的阶段。

在周朝末年直至清初的三千多年中，我国一直沿用"八音"分类。

一、金类

金类：钟、铎、铃、钲、镛等。

金类乐器主要是钟，钟盛行于青铜时代。钟在古代不仅是乐器，还是地位和权力象征的礼器。王公贵族在朝聘、祭祀等各种仪典、宴飨（xiǎng）与日常燕乐中，广泛使用着钟乐。敲击钟的正鼓部和侧鼓部可发两个频率音，这两个音，一般为大小三度音程。

钟是铜制乐器，古代钟有各种不同形制和不同名称。中国是制造和使用乐钟最早的国家。成组编列，可奏曲调的称"编钟"。编钟兴起于周朝，盛行于春秋战国直至秦汉。它是用青铜铸成，由若干个大小不同的扁圆钟按照音调高低的次序排列起来，悬挂在一个巨大的钟架上，用丁字形的木槌和长形的棒分别敲打铜钟，能发出不同的乐音。由于年代不同，编钟的形状也不尽相同，但钟身都绘有精美的图案。根据文献记载和出土文物，发现中国在西周时期，就有了编钟，那时候的编钟一般是由大小3枚组合起来的。春秋末期到战国时期的编钟数目就逐渐增多了，有9枚一组的和13枚一组的等。1957年，在我国河南信阳城阳城址出土的第一套编钟13枚演奏的《东方红》乐曲，随着我国第一颗人造卫星唱响太空。现存殷墓出土的编钟3枚一组，能发sol，si，do三个音。编钟、编磬、埙、篪等乐器的出现，说明至少在夏商时代，通过长期的音乐实践，人们已初步有了音阶的观念，为日后科学的乐律理论的产生奠定了基础。

1978年，湖北随县出土的战国曾侯乙墓葬中的古乐器，向世人展示了周代音乐文化的高度发达成就，这座可以与埃及金字塔媲美的地下音乐宝库，提供了当时宫廷礼乐制度的模式，这里出土的124种乐器，按照周代的"八音"乐器分类法（按制作材料划分），分为金、石、土、革、丝、木、匏、竹，各类乐器应有尽有。其中，金有"编钟、铃"等；石有"磬、编磬"等；土有"陶埙"等；革有如各种"鼓"等；丝有"琴、瑟、筝"等；木有"柷、敔"等；匏有"笙、竽"等；竹有"篪、箫、管"等。其中，

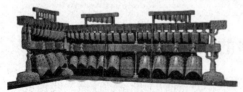

图8-2 湖北随县曾侯乙墓出土的编钟

最为重要的是曾侯乙墓编钟，如图8-2所示，这套编钟由19个钮钟、45个甬钟，外加楚惠王送的一件大镈钟，共65件组成，曾被誉为"世界第八大奇迹"。曾侯乙编钟钟架长748厘米，高265厘米，编钟分为上、中、下三层编列，悬挂在呈曲尺形的铜木结构钟架上，直挂在上层的钮钟有三组共19件，斜悬在中下层的甬钟有五组共45件。最大钟筒高152.3厘米，重203.6千克。它用浑铸、分铸法铸成，采用了铜焊、铸镶、错金等工艺

技术以及圆雕、浮雕、阴刻、髹漆彩绘等装饰技法。曾侯乙编钟总重量达5000余千克，总音域可达五个八度以上（现代钢琴的音域为七个半八度），每件钟均能奏出呈三度音阶的双音（钟的正中隧部发一音，右侧鼓发一音），全套钟按十二平均律半音阶排列，可以旋宫转调。音列是现今通行的C大调，能演奏完整的五声、六声、七音音阶的乐曲。演奏时，由三位乐工手执木槌分别敲击。一乐工在演奏旋律时，另两位乐工同时敲击中低音和声，以烘托气氛。整套编钟的装配和布局，从力学、美学、实际操作上，都显得十分合理，其规模宏大，制作精美，音质优良，发音准确，无与伦比。编钟上还装饰有人、兽、龙、花和几何形纹。尤其珍贵的是，刻在编钟上的总数为2800字的音乐铭文，标明了各诸侯国之间的乐律理论，反映周代乐律学的高度成就。编钟出土时，在近旁还有六个丁字形彩绘木槌和两根彩绘木棒，是用来敲钟和撞钟的。

战国曾侯乙编钟的出土改写了世界音乐史，是中国迄今发现数量最多、保存最好、音律最全、气势最宏伟的一套编钟，代表了中国先秦礼乐文明与青铜器铸造技术的最高成就。作为礼乐之器，曾侯乙编钟还蕴含着丰富的礼乐文化思想，是公元前5世纪中国文明的一个璀璨的缩影，是中国先秦社会的文化符号，是中国青铜时代巅峰的艺术精品，在考古学、历史学、音乐学、科技史学等多个领域上，产生了巨大的影响。它有力地证明了中国人比欧洲人早一千多年确立了十二平均律的音乐理论，也表明了我国古代青铜铸造工艺的高度成就，音律科学已达到相当的高度。可见，我国音乐文化在古代就已站在世界前列。

2002年1月18日，国家文物局印发了《首批禁止出国（境）展览文物目录》，规定64件（组）一级文物为首批禁止出国（境）展览文物，当中包括曾侯乙编钟。

虽然是历经了2400多年，但是战国曾侯乙编钟仍可以奏响。自1978年出土以来，曾侯乙编钟原件一共只奏响了3次。1978年7月26日，经过保护处理后的编钟及钟架陆续运往武汉军区71师礼堂，并连夜进行复原组装，并对部分已损的编钟挂钩做了修理，缺损的临时用钢筋打造了几件代用。曾侯乙编钟第一次的奏响是在1978年8月1日下午2点，曾侯乙编钟原件演奏音乐会以《东方红》为开篇，整场音乐会经历了两个多小时。中央新闻纪录电影制片厂、新华社的工作人员在现场进行了录音录像，随后这场音乐会的影像资料由中央电视台、中央人民广播电台广为传播。1979年，新中国成立30周年国庆期间，湖北省博物馆与中国历史博物馆在京联合举办"湖北随县曾侯乙墓出土文物展览"，曾侯乙编钟原件展出并现场演奏。这是曾侯乙编钟第一次，也是唯一一次离开湖北、离开湖北省博物馆，进行第二次演奏。1997年，著名作曲家谭盾创作大型交响乐《1997：天·地·人》，经特批，破例使用编钟原件采音录制。同年3月的一个晚上，湖北省博物馆编钟厅内，来自湖北省博物馆、武汉音乐学院、湖北省歌舞剧院的6名演奏家，在谭盾的指挥下，用曾侯乙编钟原件完成了交响乐《1997：天·地·人》编钟部分的演奏，这是它的第三次演奏。

2013年，在湖北随州叶家山墓地考古发掘中，发现了比曾侯乙早500多年的编钟，当时出土有4个编钟，1个镈钟，该次发现的编钟群改变了对钟起源的认识，也改写了世界音乐史。

钲，古代的一种乐器，用铜做的，形似钟而狭长，有长柄可执，口向上以物击之而

图8-3 商晚期的青铜兽面纹钲

鸣，在行军时敲打。商晚期的青铜兽面纹钲如图8-3所示。

二、石类

石类：各种磬，石制或玉制乐器，可悬挂。

磬是石器时代的产物，由劳动工具演变而来。其形状如古代农具"石庖丁""石铲"，脱胎于新石器时代的犁斧之类的石器。早期的先民们，在长期的石器制造和使用的劳动实践中，找寻到能发出好听声音的片状石料，于是制造了磬这种击奏乐器，用来为乐舞伴奏。最初，它是用普通石头制作，无固定音高，后选用白玉石制作，发音清越美好。音阶观念建立后，制造成"编磬"组，可调整音高和悬挂敲击，渐渐发展成现在常见的曲折型磬。

编磬就是把若干只磬编排成一组，能够发出若干音色不同的声音，它是先秦以来历代宫廷雅乐"八音"中的重器，且具有旋律功能，与编钟合称"金石之音"，构成中和韶乐整个乐队中的骨干音。湖北随县曾侯乙墓出土的编磬如图8-4所示。

目前所知，最早的、原始形制的石磬均为夏代遗物，距今约4000年。夏商以后，乐器品种和制作工艺达到了新的高度，也就出现了不同纹饰图案的磬。有鸥鹗纹饰的、鱼纹石的、龙纹石的磬等，例如，河南安阳武官村商代晚期墓葬出土的虎纹石磬如图8-5所示。

图8-4 湖北随县曾侯乙墓出土的编磬

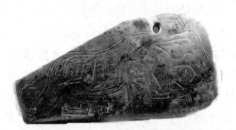

图8-5 河南殷墟出土虎纹磬

1950年，河南安阳殷墟武官村大墓出土的虎纹石磬，为商代石雕珍品。虎纹石磬用整块白中透青的石头琢成。正面雕有虎形纹饰，虎张口露齿，瞪着大眼，竖耳翘尾，威势十足。虎纹用线条刻出，运线流畅。敲击时，其音悠扬清越，是我国现存最古老、最完整的大型乐器之一。

三、土类

土类：陶制乐器，埙、缶、陶笛、陶鼓等。

初期氏族社会的音乐尚处于萌芽状态。除骨笛之外的另一种远古原始时代的乐器一直为音乐史学家所关注，它就是远古乐器中唯一能够确定地发出一个以上乐音的乐器——陶埙。陶埙是中国最原始的吹奏乐器之一，大多由泥土制成。

据考古学家考证，埙产生于史前时代，距今上限 7000 年。古代曾有一些与埙相关的成语，如"伯埙仲篪""如埙如篪"等，说的是用陶土做成的乐器埙和用竹子做成的乐器篪配合演奏，声音和谐动听，用来称赞兄弟和睦。在陕西省西安半坡仰韶文化遗址出土的陶埙是 6000 年前的遗物，共两个，橄榄状，一个只有吹孔，可发一个音；另一个有吹孔加一个音孔，能吹小三度音程的两个音。1950—1951 年，河南辉县琉璃阁 150 号墓出土了三件殷代五孔陶埙，一大二小，器形相同，平底卵形，制作精细，顶端有 1 吹孔，腹部有 5 个音孔，可吹和现今一样的五声音阶乐曲。目前，陶埙在全国多地都有出土，西安半坡遗址、山西万荣县荆村遗址、山东龙山文化遗址、甘肃玉门火烧沟遗址、河南安阳殷墟侯家庄遗址以及太原市郊义井村、浙江余姚河姆渡遗址，都曾出土过形状各异的陶埙。陕西西安姜寨遗址出土的二音孔陶埙如图 8-6 所示。

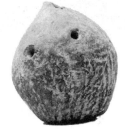

图 8-6 陕西西安姜寨遗址出土的二音孔陶埙

"缶"亦作"瓿"，陶制乐器。"缶"原本是古代一种陶器，类似瓦罐，形状很像一个小缸或钵，是古代盛水或酒的器皿。在中国古代典籍中，多次提到击缶。按《说文解字》解释："缶，瓦器，所以盛酒浆，秦人鼓之以节歌。"曾侯乙墓青铜鉴缶如图 8-7 所示。

2008 年 8 月 8 日晚，北京第二十九届奥林匹克运动会开幕式上，在"鸟巢"造型的国家体育场中央，随着乐手们一声声强劲有力的击打，2008 个中国古代打击乐器——"缶"带着华夏礼乐的传承、带着炎黄子孙百年的梦想和期盼，发出了动人心魄的声音。"缶"上白色灯光依次闪亮，组合出倒计时数字。在雷鸣般的击缶声中，全场观众随着数字的变换一起大声呼喊："10，9，8，7，6，5，4，3，2，1"，在一片欢呼声中，迎来了奥运会开幕式正式开始的时刻——20 点整。

图 8-7 曾侯乙墓青铜鉴缶

"缶阵"中那 2008 个乐器的原型——曾侯乙青铜鉴缶如图 8-7 所示，实为组合器，是由青铜鉴和青铜缶套合而成，外套为鉴，缶在其中，缶的外壁和鉴的内壁之间有很大的空间。

四、革类

革类：各种鼓，以悬鼓和建鼓为主。

早期的鼓，是用陶土制成的鼓、蒙皮的"土鼓"以及木制或铜制的鼓，并发展为不同形状，例如，带足的"足鼓"，以木棍贯于鼓身的"木盈鼓"和摇击发声的"鼗鼓"等。

鼓是一种打击乐器，在坚固并且一般为圆桶形的鼓身的一面或双面蒙上一块拉紧的膜，用手或鼓杵敲击出声。

鼓在非洲的传统音乐以及在现代音乐中，是一种比较重要的乐器，有的乐队完全由以鼓为主的打击乐器组成。除了作为乐器外，鼓在古代许多文明中还用来传播信息。例

图8-8 虎座鸟架悬鼓

如,虎座鸟架悬鼓如图8-8所示,它是战国时期楚国的重要乐器种类,2002年,出土于湖北省枣阳市九连墩2号墓,具有浓厚的楚文化特色。两只昂首卷尾、四肢屈伏、背向而踞的卧虎为底座,虎背上各立一只长腿昂首、引吭高歌的鸣凤,背向而立的鸣凤中间,一面大鼓用红绳带悬于凤冠之上,两只小虎后足蹬踏凤鸟背脊,前足上托鼓框。该器通体髹黑漆为地,以红、黄、金、蓝等色绘出虎斑纹和凤的羽毛,稳重的虎座与飞扬的凤架彰显了楚文化的浪漫与神奇。全器造型逼真,彩绘绚丽辉煌,既是鼓乐,也是艺术佳作。值得指出的是,在这凤与虎的组合形象中,凤高大轩昂,傲视苍穹,虎却矮小瑟缩趴伏于地,反映了楚人崇鸣凤,向往安详的意识和征服猛兽、不畏强暴的精神。虎座鸟架悬鼓现收藏于湖北省荆州市博物馆。

建鼓,古称足鼓、晋鼓、楹鼓、植鼓、悬鼓。《隋书·音乐志》载:"建鼓,夏后氏加足,谓之足鼓。殷人柱贯之,谓之楹鼓。周人悬之,谓之悬鼓。近代相承,植而贯之,谓之建鼓,盖殷所作也。"建鼓是蒙古族、满族、汉族等槌击膜鸣乐器,曾为历代宫廷所用,流行于内蒙古、辽宁、吉林、青海等省区的喇嘛寺院及汉族广大地区。

五、丝类

丝类:各种弦乐器,包括琴、瑟、筑、琵琶、胡琴、箜篌等。

瑟的起源十分久远,在考古发现的弦乐器中所占的比例最大。它的出土地点集中在湖北、湖南和河南三省,并且绝大多数出自东周楚墓。瑟作为一种古老的汉族弹弦乐器,最早有五十弦,故又称"五十弦"。瑟通常按其长度和弦数分为大、小两种,大瑟长180～190厘米,25弦;小瑟长120厘米左右,16弦。先秦便极为盛行,汉代亦流行很广,南北朝时,常用于相和歌伴奏,唐时应用颇多,后世渐少使用。《诗经》中有记载"窈窕淑女,琴瑟友之""我有嘉宾,鼓瑟吹笙"。古瑟形制大体相同,瑟体多用整木斫成,瑟面稍隆起,体中空,体下嵌底板。瑟面首端有一长岳山,尾端有三个短岳山。尾端装有四个系弦的枘。首尾岳山外侧各有相对应的弦孔。另有木质瑟柱,施于弦下。曾侯乙墓共出土瑟12具,多用榉木或梓木斫成,全长150～170厘米、宽约40厘米,通体髹漆彩绘,色泽艳丽。

筑是中国古代汉族弦乐器,形似琴,有十三弦,弦下有柱。演奏时,左手按弦的一端,右手执竹尺击弦发音。筑起源于楚地,其声悲亢而激越,在先秦时广为流传,自宋代以后失传。千百年来,只见记载,未有实物。但1993年,考古学家在长沙河西西汉王后渔阳墓中,发现了实物,当时,被文物界称为1949年以后四十余年乐器考古的首次重大发现,学术界也称这渔阳筑为"天下第一筑"。

箜篌如图8-9所示,是中国古代传统弹弦乐器,又称拨弦乐器,最初称"坎侯"或"空侯",在古代除宫廷乐使用外,在民间也流传。在古代有卧箜篌、竖箜篌、凤首箜篌三种形制。从14世纪后期不再流行,以致慢慢消失,只能在以前的壁画和浮雕上

看到一些箜篌的图样。从古代大量演奏图像中，所绘的竖箜篌和日本奈良正仓院保存的我国唐代漆箜篌和螺箜篌残件看，它的音箱设在向上弯曲的曲木上。凤首箜篌形制似与竖箜篌相近，又常以凤首为装饰而得名，其音箱设在下方横木的部位，向上的曲木则设有轸或起轸的作用，用以紧弦。正如，《乐唐书》所载："凤首箜篌，有项如轸"；又如，杜佑的《通典》："凤首箜篌，头有轸"。有轸或无轸的图像在敦煌壁书中均有所见。凤首箜篌自印度传入后，用于隋唐燕乐中的印度乐，至宋代隋炀《乐书》中，仍绘有当时存在的多种形制的箜篌，明代以后失传。

图 8-9 箜篌

六、木类

木类：各种木鼓、敔、柷。

敔（yǔ），古代的一种打击乐器，常在乐队中使用。形制如伏虎状，虎背上有锯齿薄木板，演奏时用一支一端劈成数根细茎的竹筒，逆刮虎背的锯齿发音，用于历代宫廷雅乐，表示乐曲的终结。莲座虎形木敔如图 8-10 所示。

柷（chù），古代打击乐器，如图 8-11 所示，形如方形木箱，上宽下窄，以木棒击奏，撞其内壁发声，用于历代宫廷雅乐，表示乐队奏乐开始。

图 8-10 莲座虎形木敔

图 8-11 柷

敔的历史久远，文献多有记载。例如，《诗经·周颂·有瞽》："鼗磬柷圉"，其中，"圉"为"敔"之假借字，指的是4种乐器；又如，《书经·益稷》："下管鼗鼓，合止柷敔"；再如，孔颖达疏："乐之初，击柷以作之；乐之将末，戛敔以止之。"奏乐开始时击柷，要终止时敲敔。一说二者同用以和乐，不分终始。

七、匏类

匏类：主要是笙、竽。

笙是古老的吹奏乐器，起源于我国汉族，也是簧管乐器，其历史悠久，能奏和声，音色明亮甜美，高音清脆透明，中音柔和丰满，低音浑厚低沉，以簧、管配合振动发音，簧片能在簧框中自由振动，是世界上最早使用自由簧的乐器，对西洋乐器的发展曾起过积极的推动作用。笙属于簧片乐器族内的吹孔簧鸣乐器类，是世界上现存大多数簧

片乐器的鼻祖。在祭祀大典和宫廷宴享时，笙是不可缺少的乐器。《诗经》中《小雅·鹿鸣》："呦呦鹿鸣，食野之苹。我有嘉宾，鼓瑟吹笙。"过去，君王大宴群臣，宴会上以笙乐相配，营造君臣和悦的盛况。笙在古乐中的地位很高，相当于是众乐之长，起着领奏和主奏的作用，据说当时宴会上往往是唱一遍歌，奏一遍笙，然后其他乐器随着奏。《仪礼》记载："工入，升歌三终，主人献之。笙入三终，主人献之。间歌三终，合乐三终，工告乐备，遂出。"

1978年，曾侯乙墓出土了3支战国初期的古匏笙（图8-12），是目前世界上发现最早的实物笙，它是由笙斗、笙管和簧片等组成，表面通饰彩绘，保留了原始笙的特点。通过研究得知，其形状、制作和调音方法与现代笙簧完全相同，说明约2400年前，笙的制作工艺就已经达到相当高的水平了。

竽是中国汉民族古老的吹奏乐器，形似笙而较大，管数亦较多。战国直至汉代，曾广泛流传，到了宋代，竽则销声匿迹，在教坊十三部中，只有笙色而无竽色。原有36管，后减至23管，通高78厘米。竽斗、竽嘴木制，髹绛色漆。设22根管，系用直径约0.8厘米的竹管刮制而成，最长者78厘米、最短者14厘米。分前后两排插在竽斗上，每排11根，用4或5道蔑箍加以固定。上端系一条绛色罗绮带为饰。前排一根长竽管上端插有一个角质的"塞"。此竽管及其相邻一根长竽管下端都有两个按音孔，靠近两管内侧的竽斗上有两圆孔。后排两根长管也同此情形。参照1972年长沙马王堆1号汉墓中出土的竽如图8-13所示，有22管，分前后两排，推测它们可能是为折叠管而设置的。

图8-12 曾侯乙墓出土的古匏笙

图8-13 长沙马王堆墓出土的竽

八、竹类

竹类：竹制的吹奏乐器，笛、箫、篪、排箫、管子等。

箫也称洞箫，吹管气鸣乐器，是汉族非常古老的乐器，也是最常见的民族乐器之一，多半用九节紫竹制作，也可以用白竹制作。常用于古琴合奏或用于传统丝竹乐队中，也有用来独奏的。古代时，将若干个竹管编成的排箫称之为"箫"，后来把竹制单管直吹的乐器也称为"箫"。箫的上端开有一个吹孔，管身开有六个音孔（前面有五个，

后面有一个)。这种乐器最初它只有四个音孔，经改造，才成了五孔。后来，在流传过程中又多了一个音孔，便是如今箫的样子。"横吹笛子竖吹箫"，箫是竖着吹的，其音色圆润、柔和、悠扬、穿透力强，适用于表现思乡、爱恋的情怀。

篪（chí）是古代的一种横吹低音竹管吹奏乐器，也就是所谓的竹埙。如《周礼·郑玄注》："篪，如管，六孔"；东晋郭璞注《尔雅》："篪，以竹为之，长尺四寸，围三寸，一孔上出，寸三分，名翘，横吹之，小者尺二寸"，记载篪为6孔（包括上出孔）、底端封闭的一种横吹竹管乐器。从战国初曾侯乙墓出土的大、小两件横吹竹管乐器来看，均与文献所述篪的特征相似，而与笛有异。篪，浑厚、文雅而庄重，是我国古代雅乐主要乐器之一。

籥（yuè）假借为"龠"，古管乐器。籥是用苇管制成。早期的籥为编管乐器，类似排箫，称为"苇籥"。同时，它能发数音的称为"籥"（即"和"）。据记载，夏商乐舞《大夏》中，表演者曾左手持乐器伴奏。

在乐器和乐队方面，我国从周代开始建立了具有国家规模的综合乐队。乐器有"八音"，汉代则分别建立了用于军队的规模较大的横吹乐队和用于宫廷朝贺典礼的鼓吹乐队。

上述"金、石、土、革、丝、木、匏、竹"八类乐器中，以皮革类的鼓和竹制的吹管乐器数量最多，品种也比较丰富，两者占有先秦乐器总数达一半以上。铜制的钟类乐器也有着特殊的地位，它们以富于穿透力的音色、精密的音律和宽广的音域体现着时代音乐文化的进步。这三类乐器均以声音响亮、气势磅礴为特色，"钟鼓喤喤，磬管锵锵"，正是这些乐器在演奏中的生动描绘，体现了上古时期的人们在音乐中的追求。琴瑟类弹弦乐器的出现，以富于歌唱性的特色和更加细腻的感情色彩，反映了周代器乐的成熟与发展。戛击鸣球、坎其击缶等，说明了当时乐器演奏中已有不少乐器组合形式。"贲鼓维镛"，是说大钟总是和大鼓配合演奏的，有着音响辉煌的效果。

中国乐器的发展和古代三个历史阶段音乐形态的变异，以及乐律宫调的变化是基本保持一致的。在古代三大乐器群体中，"八音"一词所指的八类乐器，是我国先秦时期华夏民族所创造的乐器，即所谓的"华夏旧器"，代表着上古时期的乐器群；中古时期西域乐器大量传入后，"华夏旧器"有的被保留，有的被淘汰，形成了二者共存的中国乐器多元化面貌，体现了第二个历史阶段乐器群体的鲜明特色；近古时期在继承传统的基础之上，将一些西域乐器（如筚篥、琵琶、横笛等）改造成为具有我国特色的民族乐器，又引进并改造了胡琴、唢呐、扬琴等外来乐器，逐渐形成了我国第三个历史阶段乐器群面貌，并奠定了我国现在民族乐器群体的基础。因此，"八音"一词，后来在历史上，也渐渐成为中国古老的传统音乐的同义语。"八音"所包含的乐器，也为后世雅乐所专用，主张雅乐的人将八音齐备看作是遵循古代乐制的必需条件。

目前，当今世界上的乐器普遍是按照两种方式划分，其一是按照演奏方式分类，例如，我国民族乐器分为"吹、拉、弹、打"四大类别，其二是按照乐器发音的振动方式分为"膜鸣、弦鸣、气鸣、体鸣（匈牙利萨克斯的分类）和电鸣"五类。而我国三千年前，按照乐器制作材料分类"八音"的产生，正是我国古代音乐文化开始进入一个较高发展层次的反映。

第三节　民族乐器的演奏性能分类

我国的民族乐器种类繁多，依据演奏性能的不同将乐器分为吹奏乐器、拉弦乐器、弹拨乐器和打击乐器四大类。

一、吹奏乐器

吹奏乐器泛指利用空气在管体流动而发音的乐器。从目前已知的考古发现及文献记载来看，吹奏类乐器可以说是中国民族乐器中，产生较早的乐器种类之一，将中国音乐可考历史推至 9000 年以前的贾湖骨笛就属吹奏类乐器，中国历史上最早的诗歌总集《诗经》中，所提到的吹奏乐器就达 6 种之多[①]，即箫、管、埙、篪、笙，具体见表 8-1。

表 8-1　《诗经》中出现的吹奏乐器名称

乐器	诗　章	诗　句
管	《周颂·臣工之什·有瞽》	既备乃奏，箫管备举
箫	《商颂·臣工之什·有瞽》	既备乃奏，箫管备举
籥	《国风·邶·简兮》	左手执籥，右手秉翟
籥	《小雅·谷风之什·鼓钟》	以雅以南，以籥不僭
籥	《小雅·甫田之什·宾之初筵》	籥舞笙鼓，乐既和奏
埙篪	《小雅·节南山之什·何人斯》	伯氏吹埙，仲氏吹篪
埙篪	《大雅·生民之什·板》	天之牖民，如埙如篪
笙	《小雅·鹿鸣之什·鹿鸣》	吹笙鼓簧，承筐是将
笙	《小雅·谷风之什·鼓钟》	鼓瑟鼓琴，笙磬同音
笙	《小雅·甫田之什·宾之初筵》	籥舞笙鼓，乐既和奏

从表 8-1 可以得知，吹奏乐在很早以前就开始充实于人们的生活中。

目前，我国吹奏乐器的发音体大多为竹制或木制，根据其起振方法不同，可分为以下三类。

（1）以气流吹入吹口激起管柱振动的，例如，箫、笛（曲笛和梆笛）、口笛等。

（2）气流通过哨片吹入使管柱振动的，例如，唢呐、海笛、管子、双管和喉管等。

（3）气流通过簧片引起管柱振动的，例如，笙、抱笙、排笙、巴乌、葫芦丝等。

由于发音原理不同，所以乐器的种类和音色极为丰富多彩，个性极强。并且由于各种乐器的演奏技巧不同以及地区、民族、时代和演奏者的不同，使民族乐器中的吹奏乐器在长期发展过程中，形成了极其丰富的演奏技巧，具有独特的演奏风格与流派。

① 杨荫浏. 中国古代音乐史稿（上册）[M]. 北京：人民音乐出版社，1981：41.

1. 笛子

笛子如图 8-14 所示，是中国广为流传的传统吹奏乐器，因为是用天然竹材制成，所以也称为"竹笛"；因横持而吹奏，也称为"横笛"，惯有"横吹笛子，竖吹箫"之说法。

图 8-14　笛子

关于笛产生的传说主要有两个，即伶伦说和丘仲说。伶伦，相传为黄帝时期的乐官，《太平御览·卷五百八十·乐部十八·笛》中有"《史记》曰：'黄帝使伶伦伐竹于昆溪，斩而作笛，吹之作凤鸣'"是伶伦作笛的记载，但查今本《史记》并没发现原文记载，文献真伪有待商榷。丘仲，相传为汉武帝时期的乐官，《太平御览·卷五百八十·乐部十八·笛》中有"《风俗通》曰：'笛，汉武帝时工人丘仲所造也'和《乐书》曰：'笛者，涤也，丘仲所作'"等是丘仲作笛的记载。

竹笛流传地域广大，品种繁多，使用最普遍的有曲笛、梆笛和定调笛，还有玉屏笛、七孔笛、短笛和顺笛等。"曲笛"体积略大，笛身略粗，音色醇厚、甜美、圆润，重指法，也讲究运气的技巧，例如，倚靠音、打音、连音，多流行于南方的江、浙、闽、粤一带地区，代表曲目有《鹧鸪飞》《小放牛》《欢乐歌》《三五七》等；"梆笛"体积略小，笛身略细，音色明亮华丽，重用舌上技巧，例如，花舌、垛、滑，多用于北方地区，常用于梆子腔的伴奏，代表曲目有《五梆子》《风筝》《荫中鸟》《卖菜》《顶嘴》等。

笛子的音域大约有两个八度之多，即可演奏热烈欢快的舞蹈性旋律、悠长宽广的山歌式旋律，也可演奏甜美优雅的抒情性旋律。

中国笛子具有强烈的华夏民族特色，发音动情、婉转。龙吟，古人谓"荡涤之声"，故笛子原名为"涤"。笛子是中国民族乐队中重要的旋律乐器，多用于独奏，也可参与合奏。

图 8-15　唢呐

2. 唢呐

唢呐如图 8-15 所示，中国传统双簧木管乐器。唢呐是阿拉伯语 suran 的音译，除译为唢呐之外，还有锁嘹、苏尔奈、唆哪等译名。唢呐原是流传于波斯、阿拉伯一带的乐器，在公元 3 世纪，唢呐随丝绸之路的开辟，从东欧、西亚一带传入我国，是世界双簧管乐器家族中的一员，经过几千年的发展，使唢呐拥有其独特的气质与音色，已是我国具有代表性的民族管乐器。关于唢呐最早的记载见于明《三才图会》："唢呐其制如喇叭……不知起于何代，当是军中之乐也。今民间多用之。"

唢呐由哨子、芯子、杆子、铜碗等四部分组成，音色粗犷而富有穿透力，常用于民间音乐活动。管身由花梨木、檀木制成，呈圆锥形，顶端装有芦苇制成的双簧片通过铜质或银质的芯子与木管身连接，下端套着一个铜制的碗，加键唢呐还有半音键和高音键，拓展了音域，增加了乐器表现力。在我国台湾地区民间称为"鼓吹"；在南方是"八音"乐器中的一种；在河南、山东称作"喇叭"。

唢呐分高音唢呐、中音唢呐、低音唢呐三种。高音唢呐发音穿透力、感染力强，过去多在民间的鼓乐班和地方曲艺、戏曲的伴奏中应用，经过不断改良，已发展为传统唢

呐与加键唢呐，丰富了演奏技巧，已成为一件具有特色的独奏乐器；中、低音唢呐音色浑厚，多用于民族管弦乐团以及交响乐团合奏。唢呐的音色高亢明亮，穿透力强，音量很大，能与整个乐队抗衡，音乐表现力丰富，弹奏时具有热烈红火的气魄，也能制造强烈的悲壮气氛；弱奏时具有轻柔的音色，能吹出如歌的旋律，能表现较难的技巧，常用来独奏，在合奏中常担任主奏。

2006 年 5 月 20 日，唢呐艺术经国务院批准，列入第一批国家级非物质文化遗产名录。唢呐的代表曲目有《百鸟朝凤》《一枝花》《小放牛》《小开门》《豫西二八板》等。

3. 笙

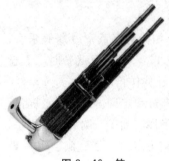

图 8-16 笙

笙如图 8-16 所示，是起源于我国汉族古老的吹奏乐器，相传为古代部落领袖"随"所制，属于"八音"乐器分类法中的"匏"类，殷墟出土的甲骨文中的"和"（龢）可以看作是关于笙最早的记载。《诗经》中就有"鼓瑟吹笙"以及"吹笙鼓簧"等诗句，当时，人们将体积较大的称"竽"，有 36 簧；较小的则称"笙"，有 13 簧、15 簧和 19 簧不等。

随着历史的发展，笙的形制也在不断地发生变化，《宋史·乐志》中就有"今巢笙、和笙，其管十九，二十二管发律吕之本声，以七管为应声"的相关记载。曾侯乙墓出土的笙就有 12 管、14 管和 18 管三种，明清时期，民间主要采用的是 17 簧和 13 簧笙，新中国成立后，又出现了 21 簧、24 簧、36 簧等形制的笙，民族管弦乐队中还使用扩音笙、中音抱笙、键盘排笙等各音区笙。目前，在民族乐队中常使用的多为改良过的 17 簧高音笙和低音笙。

笙主要是由笙簧、笙苗（即笙体上的许多长短不一的竹管）和笙斗（即连接吹口的笙底座）三部分构成，其发音清越、高雅，音质柔和，歌唱性强，具有中国民间色彩。在中国音乐的发展历程中，笙的演奏形式以合奏为主。在管弦乐队中，笙是最理想的融合剂，它可以与吹、拉、弹三组乐器结合得很好。代表曲目有《凤凰展翅》《草原骑兵》和《晋调》等。

4. 巴乌

巴乌如图 8-17 所示，单簧吹管乐器，簧为舌形，有七个指孔（前六后一），也叫"把乌"，流行于云南彝、苗、哈尼、傣、佤、布朗等民族中。哈尼族称"各比"，彝族称"比鲁"或"乌勒"，侗族称"拜"，常用于独奏或为舞蹈和说唱伴奏。

巴乌的品种较多，在民间以单管者为主，也有双管合并而成者，称为双眼巴乌。传统演奏方式均为直吹，常用音域多不超过八度。由于竹管长短、粗细的不同，还有高音、中音和低音巴乌之分。

图 8-17 巴乌

传统的巴乌音域窄，音量小，但音色优雅，独具民族风格。吹奏起来，如怨如慕，如泣如诉，余音袅袅，不绝如缕，深受哈尼族、彝族人民喜

爱，也用于独奏，西南地区的人们称它为"会说话的乐器"。经过改革加键的巴乌，在保持传统巴乌浑厚柔美音色的前提下，扩大了音域和音量，并且还能调微，能转四个调，能奏出各种滑音、打音、吐音、颤音、飞指、抹音等技巧音。巴乌代表曲目有《渔歌》《春到草原》《边寨欢歌》《湖上春光》《傣家姑娘选种忙》《美丽的边疆》《红河垤施歌舞曲》等。

5. 葫芦丝

葫芦丝如图 8-18 所示，又称"葫芦箫"，是云南少数民族乐器，主要流行于傣、阿昌、佤、德昂和布朗等族聚居的云南德宏、临沧地区，富有浓郁的地方色彩。常用于吹奏山歌、农曲等民间曲调。

图 8-18　葫芦丝

葫芦丝形状和构造别具一格，它是由一个完整的天然葫芦、三根竹管和三枚金属簧片做成。葫芦丝可分为高、中、低音三种类型，常用有 D/E/F/G/A/B/等调。各民族之间风土人情、地域环境的不同使得葫芦丝这种乐器在构造上也不尽相同。其音色独特淳朴，外观朴实、精致，简单易学，受到了许多音乐爱好者的喜爱。

6. 管子

管子如图 8-19 所示，约公元 4 世纪从西域龟兹传入中原，古称"筚篥"或"觱篥"，唐《通典》中有"筚篥，本名悲篥，出于胡中，其声悲"的相关记载，是隋唐九部乐和十部乐中的重要乐器，宋以后流入民间，现今主要流行于我国北方。

目前，管子常见于吹打乐合奏之中，也用于独奏，代表曲目有《柳青娘》《放驴》《江河水》等。

二、拉弦乐器

图 8-19　管子

拉弦乐器是指以弓摩擦琴弦使之发声的乐器，常见的主要指胡琴类乐器。其发音优美柔和，以各种不同的弓法、指法等技巧塑造多元化的音乐形象，具有丰富而细腻的表现力，被广泛使用于独奏、重奏、合奏与伴奏。

拉弦乐器是我国乐器史上较晚出现的一类乐器。《诗经》中只见"吹""弹"和"打"三类乐器，而不见"拉"类乐器，因此，拉弦类乐器可以说是民族四分类体系中出现最晚的一类乐器。拉弦乐器惯称为"胡琴"，起源于唐代的奚琴、宋代的嵇琴，据说是中国北方少数民族匈奴族所喜爱的一种弓弦乐器。因为古代匈奴人简称为"胡"，也就是胡人，后世也就称为"胡琴"。唐代时，有了用竹片轧的奚琴和轧筝，这是胡琴的前身，宋代这种乐器已改用马尾弓拉奏。北宋时期的沈括著的《梦溪笔谈》中就有"马尾胡琴随汉车，曲声犹自怨单于"的相关记载。元明时期，胡琴类乐器已流行于各地，并开始称为胡琴，《元史·礼乐志》中有"胡琴，制如火不思，卷颈，龙首，二弦，弓之以马尾"的相关记载。明清以来，随着地方戏曲和曲艺的蓬勃兴起，拉弦乐器得到了很大发展。

由于拉弦乐器音色柔美，善于润腔装饰，音色接近人声，表现力丰富，擅长抒情

性、歌唱性的旋律，所以运用十分普遍，而且在胡琴的基础上，逐渐衍变出了多种多样的拉弦乐器。按照拉弦乐器发音体的材料性质可分为皮膜类和板面类两种。皮膜类是大多数，琴筒主要蒙蛇皮、蟒皮、羊皮，例如，二胡、中胡、京胡、高胡、四胡、坠琴等；板面类，琴筒主要蒙木板，如板胡、南二弦（福建南音用）、椰胡（南方沿海用）等。有一些琴筒是扁形或扁圆形的，例如，马头琴、坠胡、板胡等，其音色有的优雅柔和，有的清晰明亮，有的刚劲欢快、富于歌唱性。

拉弦乐器大多为两弦，少数用四弦，例如，四胡、革胡等。

典型乐器：二胡、板胡、高胡、马头琴、京胡、中胡、革胡、坠胡、马头琴等。

1. 二胡

二胡如图8-20所示，是拉弦乐器中运用最广、表现力最丰富的乐器，因以前主要流行于长江中下游一带，所以又称为"南胡"。二胡产生于唐朝，已有一千多年的历史。它最早发源于我国古代北部地区的一个少数民族，原本叫"嵇琴"和"奚琴"。最早记载嵇琴的文字是唐朝诗人孟浩然的《宴荣山人池亭诗》："竹引携琴入，花邀载酒过"，宋朝学者陈旸在《乐书》中记载"奚琴本胡乐也……"，唐代诗人岑参所载"中军置酒饮归客，胡琴琵琶与羌笛"的诗句，说明胡琴在唐代就已开始流传，而胡琴是中西方拉弦乐器和弹拨乐器的总称。

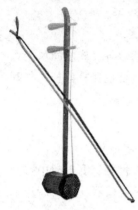

图8-20 二胡

二胡构造简单，主要是由琴筒、琴杆、轸子、千金、琴弓等部分组成，以琴弓在两弦之音吹奏而发声，琴筒上蒙上蟒皮。琴杆是木制的，细细的，长约80厘米，琴杆上有两根琴弦，琴杆下装有茶杯形状的琴筒，还有一把马尾做的琴弓。琴师演奏二胡时，一般采取坐姿，左手持琴，右手持弓。二胡的音域可达三个八度，其发出的乐音有着丰富的表现力，常用的弓法有顿弓、分弓、颤弓、连弓等，常用的指法有揉弦、滑音、按音、颤音等。它以接近于人声的音色，成为一种富于歌唱性的乐器，有人还因此称它为"中国式小提琴"。由于二胡的音色听起来略带忧伤，因而善于表达深沉的情感。

1949年后，二胡的制作、改革和演奏艺术得到了发展，它可以独奏，也可以在歌舞和声乐以及戏曲、说唱音乐中伴奏。在中国民族管弦乐队中，二胡更是一种主奏乐器，类似西洋管弦乐队中小提琴的角色。

由于二胡制作简单、廉价易学而又音色优美，因而深受中国人的喜爱，是中国民间普及率很高的乐器。其代表曲目有《二泉映月》《听松》《光明行》《空山鸟语》和《良宵》等。

2. 京胡

京胡如图8-21所示，是在乾隆五十年（1785）左右，随着京剧的形成在胡琴的基础上改制而成的弦乐器，因主要用于京剧伴奏而得其名，已有200余年历史。最早的京胡，不仅琴杆短，琴筒也小，为了能拉出高调儿，有些会蒙上蟒皮，而且是用软弓子（不张紧弓毛）

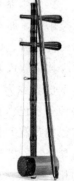

图8-21 京胡

拉弦，当时，人们把它称为软弓京胡。19世纪以后，才开始出现硬弓。现安徽、山东、河南、四川等地，仍有保留用软弓演奏，其音色与硬弓演奏相比较而言更显柔软，并有一种特殊的碎弓效果，演奏技巧也很高，而硬弓的发音则刚劲、嘹亮。

京胡主要是由琴杆、琴筒、琴码、琴弦、弦轴、千斤钩和弓子等部件构成。京胡的琴筒是竹制的，呈圆筒状，是京胡的音响共鸣部分，琴弦的振动通过弦马传至琴筒，使筒内空气振动，发出清脆明亮的声音。京胡琴身较二胡小，音高较二胡高，音域较二胡窄，其音色更加刚劲嘹亮，富有穿透力。

其代表曲目有《夜深沉》《柳青娘翻七调》和《五子开门》等。

3. 板胡

板胡如图8-22所示，又称梆胡、呼胡、秦胡、大弦和瓢，清代时，曾别称板琴。板胡是随着地方戏曲梆子腔的出现，而在胡琴基础上改制产生的一种拉弦乐器，因琴筒部分使用薄木板粘贴而成，故称为板胡。

板胡至今约有300年历史，最初板胡主要流行于中国的北方地区、当地的地方戏曲和曲艺中，例如，豫剧、河北梆子、评剧、秦腔等都是用板胡作为主要伴奏乐器。随着乐器的发展，板胡音乐（包括独奏和合奏）在20世纪50年代后，独立登上

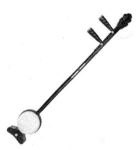

图8-22 板胡

艺术舞台，因音色高昂坚实、清脆明亮、近人声，具有很强的穿透力，同时由于演奏技法丰富、适于合奏和独奏、善于演奏抒情性和歌唱性的旋律而深受广大人民喜爱。

中华人民共和国成立以后，板胡的制作技术也有了很大的发展，使许多新品种加入了"板胡家族"。其中，有中音板胡、高音板胡、三弦板胡、竹筒板胡、秦腔板胡等，都是"板胡家族"的"新成员"。

板胡的品种较多，它们在琴筒的大小、琴杆的粗细、弦轴的长短和琴弦的使用上，都有着明显的差异。例如，陕北一带的音乐用板胡，琴筒都略大；河北、东北一带的音乐用板胡，琴筒都较小。

板胡的代表曲目有《大起板》《花梆子》《红军哥哥回来了》等。

4. 高胡

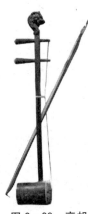

图8-23 高胡

高胡如图8-23所示，是一种高音拉弦乐器，是"高音二胡"的简称，其形状、构造、演奏弓法与技巧以及所用演奏符号等，均与二胡相同，只是琴筒（共鸣箱）比二胡略小，常用两腿夹着琴筒的一部分演奏。

高胡按实际音高记谱，定弦比二胡高纯五度或纯四度，发音紧张、尖锐，不宜多用。在常用音域范围，其音色明朗、清澈，适宜演奏优美、抒情以及秀丽、活泼的曲调，并经常与二胡构成八度奏。高胡的产生和中国民间乐种广东音乐有着密切联系，也同广东地区的粤剧有着密切联系，曾作为粤剧伴奏的主奏乐器，因此，高胡也常被称为"粤胡"。

131

5. 革胡

图8-24 革胡

革胡如图8-24所示，是中国民族低音拉弦乐器，外形和中胡、低胡都不同，它装有四条琴弦，设有指板，琴筒横置，琴杆插入琴筒一侧。琴筒木制，蒙以蟒皮、马皮或羊皮。

革胡的音响低沉明亮，圆润雄厚，音域宽广，由于弓在弦外，演奏技巧也极为丰富。它吸收了二胡、中胡、坠胡、马头琴的演奏技巧并有所发展。在民族乐队中，它还能代替中胡和低胡，可用于独奏、重奏、合奏或伴奏等各种演奏形式。革胡的代表曲目有《丝路东行》《啸》《牧羊姑娘》《春晖曲》等。

6. 四胡

四胡如图8-25所示，拉弦乐器，又名四股子、四弦或提琴。蒙古族称为"呼兀尔"，源于古代奚琴。

宋代陈旸《乐书》："奚琴四胡本胡乐也。"即奚琴与四胡都属于胡琴类乐器。在清代，四胡用于宫廷乐队，称为提琴，如清代《律吕正义后编》中所写："提琴，四弦，与阮咸相似，其实亦奚琴之类也。"它是北方民族共同使用的一种古老的弓弦乐器，主要流行于内蒙古地区，其他如山西、陕西、河北、河南及四川等地也见流行。

四胡常使用红木、紫檀木制作，琴筒多呈八方形，蒙以蟒皮或牛皮为面，张丝弦或钢丝弦。四胡有低音四胡、中音四胡和高音四胡三种。

图8-25 四胡

四胡演奏的指法非常独特，它不像二胡和其他弦乐器那样用指尖按弦，而是用手指的第二关节奏出滑音、打音、弹拨音、泛音等，因此音色更为优美、醇厚、悠扬，更具有草原风格。它既可以独奏，为歌手伴奏，也可以用于乐队合奏，还可以和三弦等乐器重奏，当然，它最适合为蒙古族民间艺人说唱"好来宝"和蒙古族琴书（乌力格尔）伴奏。

牧人们劳动之余，聚集在蒙古包里，艺人拉起四胡，以说唱的形式娓娓讲述起历史上英雄史诗和一些动人的故事，那粗犷、宽厚而深沉的琴声，伴以弓杆击打琴筒的节拍声和艺人的说唱相得益彰，令人着迷。四胡代表曲目有《赶路》《八音》《阿斯尔》《莫德列马》《弯弯曲曲的葡萄藤》《荷英花》等。

7. 马头琴

图8-26 马头琴

马头琴如图8-26所示，因琴头雕饰马头而得名。但也有相传为一牧人为怀念小马，取其腿骨为柱，头骨为筒，尾毛为弓弦，制成二弦琴，并按小马的模样雕刻了一个马头装在琴柄的顶部，因此而得名。《清史稿》载："胡琴，刳桐为质，二弦，龙首，方柄。槽椭而下锐，冒以革，槽外设木如簪头似扣弦，龙首下为山口，凿空

纳弦，绾以两轴，左右各一，以木系马尾八十一茎扎之。"可知，马头琴原来也有龙首。

马头琴是蒙古族民间的拉弦乐器，是由共鸣箱、琴头、琴杆、弦轴、琴马、琴弦和琴弓等部分组成，琴身木制，长约一米，有两根弦，共鸣箱呈梯形，也有极个别的做成六方形或八方形。琴箱框板多使用色木、榆木、花梨木、红木或桑木等硬杂木制成，琴箱正背两面蒙以马皮、牛皮或羊皮，皮面上彩绘民族图案为饰，也有正面蒙皮、背面蒙薄木板的。马头琴的声音圆润，低回婉转，音量较弱，为蒙古族人民喜爱。传统的琴曲风格多样，富有草原特色，曲调委婉，多是描绘自然风光或对骏马的歌唱。其代表曲目有《万马奔腾》《黑骏马》《天边》《嘎达梅林》《孤雁》等。

2006年5月20日，蒙古族马头琴音乐经国务院批准，列入第一批国家级非物质文化遗产名录。

三、弹拨乐器

弹拨乐器是我国历史悠久的器乐种类，早在先秦时期就已经出现，是指以手指或拨子类工具进行拨弦，以及用琴竹击弦而发音的"弹弦""击弦"乐器的总称。弹拨乐器历史悠久，品种繁多，音色明亮清脆，具有丰富的表现力。

我国的弹拨乐器按演奏姿势和形制，可分横式与竖式两类。横式包括古筝、古琴、扬琴和独弦琴等。竖式包括琵琶、阮、月琴、三弦、柳琴、箜篌等。

1. 古筝

古筝如图8-27所示，弹拨弦鸣乐器，又名汉筝、秦筝，是汉民族古老的民族乐器，流行于中国各地。它常用于独奏、重奏、器乐合奏和歌舞、戏曲、曲艺的伴奏。因音域宽广，音色优美动听，演奏技巧丰富，表现力强，而被称为"众乐之王"，也称为"东方钢琴"，是中国独特的、重要的民族乐器之一。古筝的结构是由面板、雁柱、琴弦、前岳山、弦钉、调音盒、琴足、后岳山、侧板、出音

图8-27 古筝

口、底板、穿弦孔组成。形制为长方形木质音箱，弦架"筝柱"（即雁柱）可以自由移动，一弦一音，按五声音阶排列。

古筝的代表性曲目有《战台风》《寒鸦戏水》《雪山春晓》《渔舟唱晚》《林冲夜奔》《侗族舞曲》《汉宫秋月》等。

图8-28 古琴

2. 古琴

古琴如图8-28所示，也称"七弦琴"，唐宋以来统称"古琴"。有关古琴的最早记载见于《诗经》《尚书》等文献，例如，《尚书》中已有"搏拊琴瑟以咏"的记载。早在周代的宫廷音乐活动中，古琴就被用来伴奏歌唱，称为"弦歌"。春秋战国时期，古琴有相当的艺术表现力，例如，《列子·汤问》中

所记载的关于伯牙善弹、子期善听的传说："伯列鼓琴，钟子期善听。伯牙鼓琴，志在高山，钟子期曰'善哉！峨峨兮若泰山'。志在流水，子期曰：'善哉！洋洋兮若江河'。伯牙所念，钟子期必得之。"由此可见，当时的古琴演奏手法之精深，表现力之丰富。不仅如此，许多著名的琴曲，如《高山》《流水》《阳春》《白雪》《雉朝飞》等已出现，这些乐曲直到今天仍具有着旺盛的艺术生命力，是我国民族音乐宝库中的珍品。

古琴的传统技法为三种基本类型：散音（右手弹空弦音）、泛音（右手弹左手虚按）、按音（右手弹左手按发实音），多达一百多种。古琴虚实游移、千变万化的演奏手法，形成"清丽而静，和润而远"的独特艺术风格和品位，为历代文人志士所青睐。由于古琴演奏艺术长期的发展和衍变，17世纪已形成"琴学"音乐美学理论著作，重要的有明代徐上瀛的《溪山琴况》，清代庄臻风的《琴声十六法》。

古琴之音，既醇和淡雅，又清亮绵远，意趣高雅，乐而不淫，哀而不伤，怨而不怒，温柔敦厚，形式中正平和，无过无不及，"琴之为器也，德在其中"，琴道更是让有素养的文人士大夫为之一生追求。

3. 扬琴

扬琴如图 8-29 所示，又称打琴、铜丝琴、扇面琴、蝙蝠琴、蝴蝶琴，是中国民族乐队中必不可少的击弦乐器。

图 8-29　扬琴

扬琴与钢琴同宗，音色具有鲜明的特点，音量宏大，刚柔并济；慢奏时，音色如叮咚的山泉，快奏时音色又如潺潺流水。它的声音晶莹剔透，犹如大珠小珠落玉盘般清脆，表现力极为丰富，可以独奏、合奏或为琴书、说唱和戏曲伴奏，在民间器乐合奏和民族乐队中，经常充当"钢琴伴奏"的角色，是一种不可缺少的主要乐器。

扬琴的代表曲目有《倒垂帘》《旱天雷》《连环扣》《昭君怨》《银河会》《雨打芭蕉》《将军令》《闹台》《苏武牧羊》等。

4. 独弦琴

独弦琴如图 8-30 所示，京族弹弦乐器，也是京族古老的民间竹制乐器，具有独特的民族风格和浓郁的南国色彩。早在公元 8 世纪的唐代，我国就有了关于竹制独弦琴的记载。《新唐书》中有："独弦匏琴，以斑竹为之，不加饰，刻木为虺（hui）首（是古书上说的一种毒蛇）；张弦无轸，以弦系顶"。独弦琴又称"独弦匏琴""一弦琴"，京语称"旦匏"，流行于广西壮族自治区。

图 8-30　独弦琴

古代的独弦琴，是用一段毛竹筒（长三尺、直径四寸左右）的多半边做琴体，开口部分朝下，在竹筒表面纵向挑起一条细而长、两端不断的竹皮为弦。经过不断地流传和改进，逐步增加了竹制弦弓和葫芦形共鸣器，后来才发展成为现代的独弦琴。

长期以来，虽说独弦琴的形态、制作材料及其工艺不尽相同，但在民间，大体可分为竹制和木制两种，皆由琴体、摇杆、弦轴及挑棒等构件组成，全长均为110厘米左右。

独弦琴是泛音演奏乐器，可以在仅有的一条琴弦上，同时奏出泛音和基音两个音，这是由于独特的演奏手法而得到的。独弦琴音色柔和优美，高音清晰，中音明亮，低音丰满，表现力极为丰富，宜于表现各种悠长抒情的旋律，既能描绘椰林、山川等大自然的美景，也能淋漓尽致地抒发人们的思想感情。它奏出的委婉如歌的曲调，犹如诗人吟咏，富于甜美感，有着深邃的艺术魅力。独弦琴的代表曲目有《高山流水》《骑马》《刘三姐》等。

5. 琵琶

琵琶如图8-31所示，弹拨乐器首座，拨弦类弦鸣乐器，用木制或竹等制成，音箱呈半梨形，上装四弦，原先是用丝线，现多用钢丝、钢绳、尼龙制成。颈与面板上设有以确定音位的"相"和"品"。演奏时竖抱，左手按弦，右手五指弹奏，是可独奏、伴奏、重奏、合奏的重要民族乐器。

图8-31 琵琶

琵琶作为中国古老的弹弦乐器，已有两千多年的历史。"琵琶"二字初见于东汉许慎的《说文解字》。"批"和"把"是这一传统乐器的两种演奏手法，相当于今之"弹""挑"，"批"是右手向前弹，"把"是右手向后，器以技名，称作"批把"，后改写为"琵琶"。东汉刘熙的《释名·释乐器》载有："批把本出于胡中，马上所鼓也。推手前曰批；引手却曰把；象其鼓时，因以为名也。"

在长期的历史演变过程中，琵琶经历了由横抱拨弹到竖抱手弹的转型。唐代是横抱拨弹琵琶艺术发展的高峰时期，到明清两代，琵琶艺人对琵琶乐曲特别是大型套曲的创编作出了极大贡献，形成许多著名的琵琶演奏流派。琵琶在演奏技巧和音乐表现力方面获得很大提高，其音色清脆明亮，表现力十分丰富，演奏方法有弹、挑、分、摭、拂、扫、轮指、吟揉等。在传统的琵琶乐曲分类上，根据速度特点，分为慢板乐曲和快板乐曲；在结构方面，分为小曲和大曲；从表现内容、手法特点以及格调上，分为武曲和文曲。

20世纪30年代，刘天华先生对琵琶进行大胆改革，首创六相十三品琵琶。新中国成立以后，琵琶的发展达到新的高峰。现在琵琶除了用于独奏及民族管弦乐队外，还是江南丝竹、广东音乐、潮州弦诗、福建南音等乐种的主要乐器。

中国近代汉族民族音乐史上有"海派"（浦东派）琵琶、"浙派"（平湖派）琵琶、"汪派"（汪派）等多流派。

琵琶的代表曲目有《塞上曲》《十面埋伏》《霸王卸甲》《昭君出塞》《大浪淘沙》《阳春白雪》《海青拿天鹅》《彝族舞曲》等。

6. 三弦

三弦如图8-32所示，又称"三弦琴"，中国传统弹拨乐器，传入日本等地。三弦的琴颈为指板，比较长，音箱方形，琴筒两面蒙以蛇皮，弦三根，侧抱于怀演奏。音色

图8-32 三弦

粗犷、豪放，可以独奏、合奏或伴奏，普遍用于民族器乐、戏曲音乐和说唱音乐。

北方的三弦一般长122厘米，称为"大三弦"；南方三弦一般长95厘米，称为"小三弦"。三弦弹奏方式，依大、小三弦不同作区分，通常小三弦是使用拨片拨奏，大三弦戴假指甲弹奏。

三弦兴盛于元代，是元曲的主要伴奏乐器之一。明代杨慎认为"今次三弦，始于元时"，而清代毛其龄在《西河词话》中曰："三弦起于秦时，本三十鼓鼓之制而改形易响，谓之鼓鼓，唐时乐人多习之，世以为胡乐，非也。"

在北方，各种鼓书，例如京韵大鼓、西河大鼓、梅花大鼓、山东大鼓、东北大鼓、乐亭大鼓、京东大鼓、北京单弦、天津时调和陕北说书等，以及曲剧、吕剧、豫剧、山西梆子、评剧和京剧等，三弦都作为主要的伴奏乐器。在南方，三弦多用于江南丝竹、广东音乐、福建南音、常州丝弦、十番鼓和十番锣鼓等乐种的器乐合奏，昆曲、越剧、粤剧等地方戏曲和评弹等说唱音乐也都少不了三弦。三弦的代表曲目有《古城新貌》《小上楼》等。

7. 阮

阮如图8-33所示，是一种汉族传统乐器，"阮咸"的简称，还有一意，即长颈琵琶，与从龟兹传来的曲项琵琶不同。相传西晋竹林七贤之一阮咸善弹琵琶，唐代开元年间从阮咸墓中出土铜制琵琶一件，命名为"阮咸"，简称"阮"。结构为直柄木制圆形共鸣箱，四弦十二柱，竖抱用手的假指甲或拨片弹奏。唐时，琵琶是军中传令之器，故有"欲饮琵琶马上催"的诗句。阮始于唐代，元代时，在民间广泛流传，成为人们喜爱的弹拨乐器，有广阔的音域和丰富的表现力。

1949年以后，阮咸类乐器经过改良，发展成阮族乐器，包括高音阮、小阮、中阮、大阮和低音阮。其中，高音阮在我国香港中乐团被用于替代柳琴作为高音弹拨乐器，中阮和大阮为各民乐团常用中低音弹拨乐器。

图8-33 阮

阮的代表曲目有《月琴赞》《望秦川》《玉楼月》《长相思》《月下踏歌》等。

8. 冬不拉

冬不拉如图8-34所示，又名"东不拉""东布拉"，冬不拉是哈萨克族的传统乐器，也是中亚地区的传统弹拨乐器，在哈萨克斯坦、吉尔吉斯斯坦以及中国新疆、中国东北大兴安岭地区的哈萨克族、鄂伦春族中尤为流行，其音域范围宽广，适合弹奏一些节奏快速、情感奔放的曲子。琴杆细长，音箱有瓢形和扁平的两种。一般用松木、桑木或桦木制作，雕刻精细，镶嵌美观。琴颈，即指板，过去多用整木斫成。音箱上有发音

小孔，装羊肠弦两根，琴身有羊肠弦品位。

冬不拉的音箱有两种形式：一种是三角形，以近代诗人阿拜·库南巴耶夫的名字命名，叫"阿拜冬不拉"；一种是椭圆形，以哈萨克族的民间阿肯江布尔的名字命名，叫"江布尔冬不拉"。

四、打击乐器

打击乐器，泛指由敲击而发音的乐器。我国民族打击乐器品种多，技巧丰富，具有鲜明的民族风格，它们不仅是节奏性乐器，能够营造丰富多彩的音色变化，而且每组打击乐群都能独立演奏，对衬托音乐内容、戏剧情节和加强音乐的表现力具有重要的作用。民族打击乐器在我国西洋管弦乐队中也经常使用。

图8-34 冬不拉

根据其发音不同可分为以下三种。

（1）金属类：大锣、小锣、云锣、大小钹，碰铃等。

（2）竹木类：板、梆子、木鱼等。

（3）皮革类：大小鼓、板鼓、排鼓、象脚鼓等。

根据其音高表现可分为以下两种。

（1）无固定音高：大小鼓、大锣、大钹、板、梆、铃等。

（2）有固定音高：定音缸鼓、排鼓、云锣等。

1. 云锣

图8-35 云锣

云锣如图8-35所示，出现于唐代，元代时不仅在民间流行，并且在宫廷宴乐中使用，当时称为"云璈"。《元史·礼乐志》"宴乐之器"中有："云璈，制以铜，为小锣十三，同一木架，下有长柄，左手持，而右手以小槌击之。"这也是见于文献的最早记载。云锣，古名"云辙"，又名"云璈"，是锣类乐器中，能奏出曲调的乐器，常用于民间音乐、地方戏曲和寺庙音乐中，流行于内蒙古、云南、西藏和汉族广大地区。

传统云锣多由十面小锣组成。锣面无脐，边缘被垂直于锣面的锣沿所固定，锣边钻有小孔，用绳系于装着木格的特制木架上，因最上方的一面小锣（名"高工锣"）不常用，故民间又称"九音锣"。小锣大小相同，直径均为8厘米，因厚薄有别，故能发出高低不同的音响。

云锣属于金属体鸣乐器族内的变音打击乐器类，音色清澈、圆润、悦耳、余音持久，但音量不大，不是小型民族乐队的固定编制，但大型民族乐队中较为常用。其作用如西洋乐队中的三角铁，音量虽然不大，但点缀作用明显。

2. 碰铃

碰铃如图8-36所示，是一种广泛用于中国歌舞、戏曲音乐伴奏及民间器乐合奏的

图8-36 碰铃

打击乐器。

碰铃历史悠久，南北朝时已在我国流传。在敦煌千佛洞的北魏壁画中，云冈石窟和司马金龙墓门石雕中，就有演奏碰铃的伎乐人形象。唐代贞元年间，骠国（今缅甸）来我国献乐，称其为铃钹。《新唐书·骠传》载："铃钹四，制如龟兹部，周围三寸，贯以韦，击磕应节。"唐宋以来，碰铃在民间广为流传，多用于乐曲强拍处击奏。

碰铃用铜制作，其形如一对杯状小钟，有半球形和圆锥形两种。通常铃直径约5.5厘米，高约4.5厘米，中空无舌，铃顶隆起半球形作为固定点，称作碗或帽，铃底有孔系绳穿连，两只互击发音，亦有单铃置于棍端，用金属签击奏，无固定音高，其音色清凉，响铜制作的碰铃发音延续时间较长；黄铜制作的碰铃，发音延续时间略短。

3. 梆子

梆子如图8-37所示，又名梆板，中国打击乐器，由两根长短、粗细不同的硬木棒组成，细长的一根为圆柱形；短粗的一根为长方形。梆子一般多用紫檀、红木制作，有些地方用枣木心制作，材料必须坚实、干透，不能有疤结或劈裂，外表光滑，圆弧和棱角适度，应用于戏曲音乐、说唱音乐及民间器乐合奏。清代李调元《剧说》："以梆为板，月琴应之，亦有紧慢。俗呼梆子腔，蜀谓之乱弹。"

图8-37 梆子

梆子用于中国各类民族乐队，最早用于伴奏各种梆子腔而得名，常使用在强拍上，用来增加戏剧气氛。17世纪左右（明末清初），随梆子腔戏曲的兴起而流行，有河北梆子、南梆子、坠梆和秦梆之分，但有时候梆子也特指"河北梆子"。

4. 铃鼓

铃鼓如图8-38所示，是维吾尔族、朝鲜族、乌孜别克族、塔吉克族等民族常用的单皮膜鸣打击乐器，流行于新疆维吾尔自治区及吉林延边等地，有大、中、小三种规格。

图8-38 铃鼓

铃鼓是在扁圆形的木制鼓框上，单面蒙以羊皮、马皮或驴皮，皮面周围用铁钉绷紧，鼓框上开有扁圆形小长孔，装有5~7对铜制或铁制小钹，另有一个不装小钹的圆孔作为手握部位。演奏时，多用左手持鼓，以右手手指或手掌击奏。摇动鼓身，可使小钹同时作响，发出急速而美妙的震音，常用来烘托热烈的气氛，表达一种欢乐的情绪。

铃鼓又称"手鼓"，无论在民间舞蹈或乐队伴奏中，铃鼓都是一种色彩性很强的节奏打击乐器，其音色清脆、明亮，可用作伴奏、伴舞和伴歌，节奏自由，任凭演奏者即兴发挥，同时它也用于西方管弦乐队。

5. 象脚鼓

象脚鼓如图 8-39 所示，是傣族重要的民间打击乐器，深受傣族以及景颇、佤、傈僳、拉祜、布朗、阿昌、德昂等少数民族人民的喜爱，是各族歌舞中不可缺少的乐器。

象脚鼓外形似一只精美的高脚酒杯，它是用一整段木材（或几块木料拼黏）制作，通体中空，鼓面蒙以黄牛皮，鼓皮四周用细牛皮条勒紧，拴系于鼓腔下部，并可调节鼓皮的张力，控制发音高低。鼓身多采用当地的曼孟树（即杧果树）掏空树心制成，其外表涂漆，体形修长，头大、腰细、尾端喇叭形，可分为鼓胸（共鸣腔）、鼓腰（传音孔道）和鼓足（鼓尾）三部分。

图 8-39 象脚鼓

象脚鼓各地规格不一，高度有别。一般通高 160~180 厘米，最高者达 200 厘米，鼓面直径 28~32 厘米，最大者达 38 厘米。下部呈弧形收束与鼓腰相接。鼓腰为空心圆柱体，外表刻有环形纹饰，有的还在鼓身系有花绸带和彩球。鼓足呈喇叭口状，其上绘有莲花图案。如果在演奏前，用蒸熟的糯米做成茶杯口大的糯米环贴于鼓面的正中，拳击环内，鼓便发出沉重的响声，可远闻数里。若不贴糯米环，则鼓声清脆，但不能及远。鼓除作伴奏外，多为男子舞蹈时用。

象脚鼓的演奏方法有正拍、闷拍、指拍（用一个指头）、掌拍和拳击等。在演奏高潮或情绪热烈时，甚至手肘和脚掌、膝部也参加击鼓，弯身扭腰，千姿百态，可击奏出不同的音色和复杂的节奏，变幻多端。

第四节　西洋乐器的分类

西洋乐器主要是指 18 世纪以来，欧洲国家已经定型的管弦乐器、打击乐器和键盘乐器。根据构造、性能和演奏方式，西洋乐器分为如下几类：弦乐器、木管乐器、铜管乐器、打击乐器、键盘乐器。

一、弦乐器

弦乐器是乐器家族内的一个重要分支，在古典音乐乃至现代轻音乐中，几乎所有的抒情旋律都由弦乐声部来演奏。弦乐器的音域宽广，音色柔美、动听、统一，富于歌唱性，有多层次的表现力，例如，合奏时澎湃激昂，独奏时温柔婉约；又因为丰富多变的弓法（颤、碎、拨、跳等）而具有灵动的色彩。

弦乐器主要是通过振动琴弦而发音，因此，可分为弓弦乐器、拨弦乐器和击弦乐器三种。拨弦乐器常用的有竖琴、羽键琴、吉他、琉特琴等；击弦乐器最具代表性的有击弦古钢琴等；而弓弦乐器具有丰富的表现力，所以在中小型器乐曲中居于重要地位。常用的弓弦乐器，既可以用弓擦弦发音为主，也可以拨奏，包括小提琴、中提琴、大提琴和低音提琴四种。在演奏技巧上，可演奏连弓、分弓、跳弓、断弓、飞跃断弓、撞弓和击弓等，也可演奏各种音阶、双音、和弦、琶音和分解和弦等，运用泛音、弱音器、弓

杆击弦等可以改变音色。

1. 小提琴

小提琴（violin）如图 8-40 所示，是一种在构造上和声音上都十分完美的高音弦乐器，可以灵活自如地演奏音阶、音程跳动、装饰音以及各种弦乐技巧。小提琴靠弦和弓摩擦产生振动，进而通过共鸣箱内的音柱将振动传导至背板，由这几部分产生的共振，发出和谐明亮的琴音。小提琴琴身（共鸣箱）长约 35.5 厘米，是由具有弧度的面板、背板和侧板黏合而成。

小提琴有四根弦，定弦互为五度，从粗到细分别为 g，d^1，a^1，e^2，用高音谱表记谱，它的实用音域为小字组的 g 到小字四组的 g^4，共四个八度。

小提琴的音色清纯、明亮、华丽、甜美，既能演奏抒情、缓慢、宽广的旋律，又能演奏技巧性很高的华彩乐段，有着丰富的表现力和感人的魅力，在管弦乐队中经常担任主要旋律，具有最重要的地位。在大型管弦乐队中，可分为第一小提琴和第二小提琴。第一小提琴担任主旋律的演奏，第二小提琴担任乐曲主要声部的和声伴奏。由于它出色的表现，还被广泛运用于室内乐、协奏、独奏表演，被世人称为"乐器皇后"。

图 8-40　小提琴

2. 中提琴

中提琴（viola）如图 8-41 所示，比小提琴大七分之一，是提琴家族中的中音乐器，定弦为 c，g，d^1，a^1，比小提琴低五度，其形状、构造和演奏方法同小提琴一致。

中提琴的琴身长度一般为 42.5 厘米，音色柔和而含蓄，高音略带鼻音，中低音区的音色最佳，擅长于演奏抒情性旋律。在弦乐组中，主要担任内声部、复调和节奏性部分，较少用于独奏。但由于按音指距较宽，发音不如小提琴灵敏，较少演奏技巧复杂的华彩乐段。

图 8-41　中提琴

3. 大提琴

大提琴（cello）如图 8-42 所示，是管弦乐队中必不可少的次中音或低音弦乐器，属于提琴族乐器里的下中音乐器。演奏时，将琴支撑于地面，夹于双腿之间，底部以一根可调整高度的金属棒支撑。演奏方式有用弓毛拉弦、手指拨弦和用弓杆敲弦三种。大提琴的定弦同中提琴，比中提琴低八度，即 C，G，d，a，主要用低音谱表记谱。

大提琴由于琴体较大，演奏出来的声音更为坚实丰满，其音色优美，表现力丰富，具有开朗的性格。a 弦富于歌唱性，华丽有力；d 弦音色朦胧；G，C 弦低沉浑厚。在管弦乐中，大提琴主要用于演奏和声的内声部或低音声部。另外，大提琴也常用于独奏和重奏，擅长演奏宽广、抒情的旋律，表达深沉而复杂的感情，也与低音提琴共同担负和声的低音声部，有"音乐贵妇"之称，也可演奏技巧性较高的华彩乐段。

大提琴因其热烈而丰富的音色,适合扮演各种角色:有时加入低音阵营,在低声部发出沉重的叹息;有时则以中间两根弦起到节奏的中坚作用。大提琴最为辉煌的时刻,要数作曲家赋予其表现"如歌的旋律"的使命。整个大提琴组奏出的美妙的旋律,足以令交响乐队中的任何其他乐器相形见绌。

4. 低音提琴

低音提琴(double bass),又称倍大提琴,是管弦乐队中形体最大、声音最为低沉的弓弦乐器,也是乐队中音响的支柱、基本节奏的基础。低音提琴高有180~220厘米,下端有一支柱,形似大提琴。其定弦与其他弓弦乐器不同,采用四度定弦,分别为:E_1,A_1,D,G,用低音谱表记谱,在管弦乐队中,担任低音声部,较少作为独奏乐器使用。

图 8-42 大提琴

低音提琴发音低沉、浑厚、粗壮,其雄厚的低音无疑是多声部音乐中强大力量的体现,德国音乐家贝多芬就常用低音提琴在交响乐队中演奏重要的旋律。例如,《第九交响曲》的第四乐章开始时,贝多芬用倍低音提琴演奏的宣叙调,有力地回绝了前三个乐章的主题动机。还有法国作曲家圣·桑在管弦乐作品《动物狂欢节》中,也用倍低音提琴生动地塑造出笨重、庄严的大象形象。

低音提琴拨奏时,能奏出有力而明亮的声音,那隆隆的声响用于描述雷声或波涛声往往恰到好处;慢奏时,它的声音效果最佳,不宜快奏,很少演奏华彩性乐段。当它用于独奏时,略显单调,但一旦加入合奏中,则使整个合奏发出充实的音响与立体的效果,因而,成为管弦乐、室内乐、爵士乐等所有合奏种类的基础。

提琴类乐器对比如图 8-43 所示。

图 8-43 提琴类乐器对比图

5. 竖琴

竖琴(harp)如图 8-44 所示,是一种大型拨弦乐器,也是世界上最古老的拨弦乐器之一,起源于古波斯(今伊朗),据埃及古图记载,此种乐器出现于公元前 3000 年—公元前 4000 年。当时的形状犹如一个有弦之弓。

早期的竖琴只具有按自然音阶排列的弦,所奏调性有限。现代竖琴是由法国钢琴制

图 8-44 竖琴

造家 S. 埃拉尔于 1810 年设计出来的,有四十七条不同长度的弦,七个踏板可改变弦音的高低,能奏出所有的调性。乐器本调是 bC 大调,非移调乐器,实用音域为:$^bC_1 \sim {}^\#g^4$。

竖琴的结构组成,是由琴身(包括琴柱、挂弦板、共鸣箱和底座)和琴弦系统(包括琴弦、弦轴、变音传动机件装置和踏板)组成。琴身是木质结构;琴弦通常是高音区用尼龙弦,中音区用肠衣弦,低音区用金属缠弦;它的变音传动机件使用曲形铜板。

竖琴早在 18 世纪时,就开始用于歌剧的乐队中,它具有无与伦比的美妙音色,尤其在演奏琶音音阶时,更有行云流水之境界,音量虽不算大,但柔如彩虹,诗意盎然,时而温存时而神秘,是自然美景的集中体现,由于它丰富的内涵和美丽的音质,竖琴成为交响乐队以及歌舞剧中特殊的色彩性乐器,主要担任和声伴奏和滑奏式的装饰句,每每奏出的画龙点睛之笔,令听众难以忘怀。在室内乐中,竖琴也是重要的独奏乐器。独奏时,它奏出的柔和优美的抒情乐段或华彩乐段,极具感染力。

二、木管乐器

木管乐器起源很早,是从民间的牧笛、芦笛等演变而来的,是乐器家族中音色最为丰富的一族,包括长笛、短笛、双簧管、单簧管、萨克斯、排箫和低音管,它们都有一个可以吹出空气的中空管子。木管乐器的得名是由于它们起初都是木制的,即用木料制成的管状吹奏乐器,但是现在许多木管乐器也用金属和塑料制造,按其性质仍称为"木管乐器"。

木管乐器有三类:一类是气流直接吹入吹孔,使管柱振动发音的,包括短笛和长笛;另一类是吹两片芦片做成的双簧哨,而使管柱振动发音的,包括双簧管、古双簧管、英国管、大管和低音大管;还有一类是吹一片芦片做成的单簧哨,而使管柱振动发音的,包括单簧管、低音单簧管和萨克管。

木管乐器的演奏多通过空气振动来产生乐音,由于发声方式的不同,大致也可分为唇鸣类(如长笛等)和簧鸣类(如单簧管等),它们的音色各异、特色鲜明,从优美亮丽到深沉阴郁,应有尽有。在管弦乐队中,木管乐器能较好地同其他乐器的声音融合,通过塑造各种惟妙惟肖的音乐形象,来表现大自然和乡村生活的情景,是交响乐队的重要组成乐器。

1. 单簧管

单簧管(clarinet)如图 8-45 所示,又称为黑管或克拉管,在我国台湾地区又称为竖笛,有管弦乐队中的"演说家"和木管乐器家族中的"戏剧女高音"之称。其高音区嘹亮明朗;中音区富于表情,音色纯净,清澈优美;低音区低沉、浑厚而丰满,略带戏剧性,给人以冷峻、紧张的感觉,很有特点,因此,是木管乐曲家族中,应用最广泛的乐器之一。

图 8-45 单簧管

单簧管是单簧片木管乐器,分为 C 调、$^\flat$B 调、A 调三种,现在只使用后两种,其中,以$^\flat$B 调单簧管更为常见,用高音谱表记谱。

单簧管通常用非洲黑木制造,由木料、硬橡胶或金属制成,有一个鸟嘴形的吹口和圆形的空心,管身由五节可装拆的管体组成,管体呈圆筒形,下端为开放的喇叭口。在吹口处固定一个簧片,演奏者吹气时,配合下唇适当的压力,让薄薄的簧片尖产生振动,促使乐器管内的空气柱也开始振动,因而发出柔美的音色。单簧管的根源可以追溯到号角和风笛,一般认为是从一种类似竖笛的单簧片乐器芦笛演变而来。

单簧管能灵活自如地演奏各种音阶、音程跳动、分解和弦和装饰音,富于变化,表现力丰富,是重奏、吹奏乐和管弦乐队的重要乐器,也是一种常见的独奏乐器。

单簧管不同于双簧管。单簧管为移调乐器,双簧管不是移调乐器,而且双簧管使用两个簧片夹在一起发声,单簧管使用一个簧片和笛头发声。

2. 双簧管

双簧管(oboe)如图 8-46 所示,是一支高音木管类乐器,也被称为木管乐器家族当中的"抒情女高音"。双簧管最初形成于 17 世纪中叶,18 世纪时,得到广泛使用。双簧管是 c 调乐器,用高音谱表记谱,音域达两个半八度,记谱为$^\flat$b~f^3,在乐队中,常担任主旋律,是出色的独奏乐器,也是较难演奏的乐器之一。此外,它还是交响乐队里的调音基准乐器。

图 8-46 双簧管

双簧管音色带有鼻音似的芦片声,善于演奏徐缓如歌的曲调,以及宽广流畅、富有牧歌风的抒情乐曲,譬如,柴可夫斯基的《天鹅湖》中的忧郁而优美的白天鹅主题,就是由双簧管吹奏的。当然,双簧管也能演奏活泼、华彩性乐曲,用以独奏,很有特色。

3. 英国管

英国管(English horn)如图 8-47 所示,是一种双簧木管乐器,F 调,发音比双簧管低五度,吹奏法同双簧管,实际上是中音双簧管。音域超过两个半八度,记谱为 e~$^\flat b^2$。

英国管的高音区发音柔弱,较少使用;中音区甜美;低音区宽厚,稍暗。

英国管具有天鹅绒般的音色,有忧郁、梦幻且含蓄的情调,声音较双簧管低沉,带鼻音,浓郁而苍凉,含蓄而内在,听起来如泣如诉,不如双簧管轻快灵活,但声音个性很强,它常被用来表现忧伤或平静,也能吹出田园风光,或富于诗意的表情乐段,也很容易使人联想到遥远的号角声。例如,意大利作曲罗西尼的歌剧《威廉·退尔》序曲"牧歌",法国作曲家柏辽兹的《罗马狂欢节》的开始部分,捷克作曲家德沃夏克的《新世界交响曲》第二乐章主题和芬兰作曲家西贝柳斯的交响诗《图奥内拉的天鹅》,这些都是用英国管演奏的经典曲目。

8-47 英国管

"英国管"名称之由来,并非此乐器来自英国,而是由于文字上的

图 8-48 长笛

相同音译的结果。

4. 长笛

长笛（flute）如图 8-48 所示，是现代管弦乐和室内乐中，主要的高音旋律乐器，外形是一根开有数个音孔的圆柱形长管。早期的长笛是乌木或椰木制成，现代多使用金属材质，比如，黄铜、白铜、普通的镍银合金到专业型的银合金，偶尔也有表演者使用特殊的塑钢长笛。传统木质长笛的音色特点是圆润、温暖、细腻，音量较小，而金属长笛的音色就比较明亮宽广。不管是木质长笛还是金属长笛，两者外形没有太大差异，现代管弦乐队一般使用金属长笛。

长笛可以分为笛头、笛身和笛尾三部分。长笛是 c 调乐器，音域达三个八度，记谱为 $c^1 \sim c^4$，优秀的演奏者能吹出 $^bc^4$，用高音谱表记谱。

长笛的音质动感而美妙，声音婉转而悠扬。高音区明亮，穿透力很强；中音区清脆、柔和；低音区宽厚，略显沙哑。在室内乐中，长笛加双簧管、单簧管、大管成为管乐四重奏；再加圆号，即成为管乐五重奏。

5. 短笛

短笛（piccolo）如图 8-49 所示，名称源自意大利文"flauto piccolo"，是音域最高的木管乐器，也是长笛家族的一种变种乐器，形制与长笛相同，比长笛短一半，发音比长笛高一个八度，音域为 $d^2 \sim c^5$，其实际发音比记谱高八度，是木管乐器乃至整个交响乐队中，音域最高的乐器之一。

由于短笛音色尖锐，富于穿透力，因此，有节制、审慎地使用可使整个乐队的乐声显得更加响亮、有力而辉煌，常用来表现凯旋、热烈欢舞或描写暴风雨中的风声呼啸等。

例如，德国音乐家贝多芬在《第五（英雄）交响曲》终乐章的胜利进行曲中，用短笛来增加巍然屹立、勇往直前的气概；在《第六（田园）交响曲》第四乐章中，用短笛来描绘雷电轰鸣的场景。俄国作曲家穆索尔斯基在交响诗《荒山之夜》中，用它来描绘群魔乱舞时，阴森凄厉的哭声。

图 8-49 短笛

6. 大管

大管又名巴松管（bassoon）如图 8-50 所示，来自意大利文"fagotto"，其原意为"一捆柴"的意思，是双簧片的低音木管乐器，有很重的鼻音，C 调，一般用低音谱表记谱，音域为 $^bB_1 \sim f^2$（$^\sharp g^2$），由于音域宽广，大管的音色具有极其多样的变化，其低音区音色阴沉严峻，稍显沙哑苍劲；中音区音色柔和甘美、悠扬而饱满；高音区明亮，稍显纤细，富有个性和戏剧性。大管在管弦乐队中主要用于演奏低音声部，独奏时，擅长演奏抒情、宽广的旋律和华彩乐段。另外，它还适于表现严

图 8-50 大管

肃、迟钝、忧郁的感情，也善于表现诙谐情趣和塑造丑角形象。

大管还有一种低音的变种乐器——低音大管，是双簧管族中最低音的乐器，音域比大管低八度。管长近 5 米，弯曲成 4 节或 5 节，喇叭口朝下。管体下端装有撑柱，落地放置。它的最好音区是最低八度音列，音色浓郁而富魅力。由于簧片更为宽大，发音迟缓，不适于过快的断奏和交替音的演奏。法国作曲家 M. 拉威尔的《鹅妈妈组曲》中，有著名的低音大管独奏段落。

7. 萨克斯

萨克斯（saxophone）如图 8-51 所示，又称"萨克斯管"或"萨克斯风"，其音色丰富，高音区介于单簧管和圆号之间，中音区犹如人声和大提琴音色，低音区像大号和低音提琴。它由主管、脖管、笛头、哨片、哨箍、盖帽、挂带七部分组成。除笛头、哨片外其余全为铜制，因此既有木管的特点又有铜管的亮丽，声音浪漫缠绵，充满柔情。

萨克斯管体上端呈圆锥形（上细、下粗），下端管体呈圆柱形（上、下一致），喇叭口向上弯曲，与低音单簧管相似，除了 bB 高音萨克斯管外，均弯成烟斗状。

图 8-51 萨克斯

萨克斯管不但能出色地演奏古典音乐，而且更善于演奏爵士音乐和轻音乐，尤其是在舞厅乐队中，其浪漫缠绵、充满柔情的音色令人着迷。

三、铜管乐器

铜管乐器的前身大多是军号和狩猎时用的号角，到 19 世纪上半叶，才在交响乐队中被广泛使用。铜管乐器，是用金属材料制造的管状吹奏乐器，都装有形状相似的圆柱形号嘴，管身都呈长圆锥形状，是以嘴唇的振动激起管中空气柱的振动而发音的，主要包括短号、小号、圆号、长号、中音号、大号等。铜管乐器以其雄厚威武、辉煌热烈、宏大宽广的音响，常用于表现弦乐器和木管乐器本身无法达到的音乐高潮。

1. 圆号

图 8-52 圆号

圆号（horn）如图 8-52 所示，是一种唇振动气鸣乐器，又名法国号，是铜管乐器中独一无二以左手按键的乐器，它是 F 调乐器，音域为 $^\#D \sim c^3$（d^3，e^3），实际音高比记谱低五度。圆号的音色具有铜管的特色，但又温和高雅，带有淡淡的哀愁和诗意，在乐队中其音色介于木管与铜管乐器之间，是它们之间的桥梁和纽带。

圆号的结构组成是由号嘴、管体和机械三部分构成，整个管体，弯成圆形拐弯较多，机械部分使用回旋式活塞，通过按下活塞键使活塞回转接通旁路管以达到延长号管的作用。常见的有三键、四键和五键圆号，其音乐表现力极其丰富，是铜管乐器中音域最宽、应用最广泛的乐器。

2. 小号

图 8-53 小号

小号（trumpet）如图 8-53 所示，俗称小喇叭，最早是在军队中用来传递信号，17 世纪以后，成为一支被广泛用于管弦乐队中的高音管乐器和独奏乐器。在所有的铜管乐器里，小号的发音也是最高的。最常用的小号为 bB 调，记谱比实际音高一个大二度，如果小号同钢琴、电子琴等这些 C 调乐器在一起演奏同一旋律时，小号必须提高大二度，也就是 C 调乐器演奏。

小号的音域为 $^\sharp f \sim f^3$，小号既可奏出嘹亮的号角声，也可奏出优美而富有歌唱性的旋律，倘若使用弱音器，则可增加某种抒情、梦幻与神秘的色彩。因此，无论是交响乐团、军乐团或大型爵士乐团，它都是常见乐器。例如，意大利作曲家威尔第的歌剧《阿伊达》中的小号齐奏，气势恢宏。

小号的类型有两种：立键式小号（活塞是上下运动的小号）和扁键式小号（活塞是旋转运动的小号）。其中，立键式小号使用最为广泛。

3. 长号

长号（trombone）如图 8-54 所示，是乐队中普遍应用的铜管乐器，也称其为"拉管"或"伸缩号"，用低音和次中音谱表记谱，记谱与实际音高相同，因此不当作移调乐器看待。

长号的音色高亢辉煌，强奏时庄严壮丽、辉煌饱满，声音嘹亮而富有威力；弱奏时又温柔委婉、圆润柔和。由于长号的音色鲜明而统一，因此它在乐队中每每奏响都很少能被其他乐器所同化，甚至其强烈的音响可以与整个乐队抗衡。当它做独奏或重奏乐器使用时，可演奏号角性或抒情的音调，也可演奏技巧较为复杂的旋律。

由于长号以滑动的伸缩管代替活塞，故能演奏所有的半音进行和独特的滑音，大大地增强了它的表现力。

4. 大号

大号（tuba）如图 8-55 所示，也称倍低音号，是低音铜管乐器，属于 bB 调，但演奏者一般习惯用 C 调指法概念演奏，用低音谱表记谱。

图 8-54 长号

图 8-55 大号

大号的音色浑厚低沉，威严庄重，音质介于圆号和长号之间，高音区声音发干，较少用；中音区发音厚实而洪亮，是常用音区；低音区发音低沉。大号是管弦乐队中，最大的低音部铜管乐器，与倍低音提琴同是管弦乐队合奏的基础，主要担任低音部和声或节奏作用，很少用于独奏。

大号的形制有抱式大号、圈式大号（俗称"苏萨风"）和转口式大号（俗称"行进大号"）三种，后两种只用于军乐队或管乐队。为了步行及携带方便，演奏者通常使用背带把大号抱在胸前演奏。

5. 短号

短号（cornet）如图8-56所示是唇振动气鸣乐器。在英式的铜管乐团中，短号为主要的旋律乐器。

短号与小号同音域，短号号嘴呈深杯形，音色柔和优美，介于小号和圆号之间，一些抒情动听的旋律往往由它来演奏。它使用弱音器能奏出遥远的回声效果，演奏上比小号灵敏。

图8-56 短号

短号是小号的变形乐器，通常只用于军乐队和舞厅乐队，很少用于管弦乐队。

四、键盘乐器

键盘乐器是有秩序排列，如琴键之乐器的总称。这些乐器上每个琴键都有固定的音高，因此可以演奏任何符合其音域范围内的乐曲。在键盘乐器家族中，所有的乐器均有一个共同的特点，那就是键盘。但是它们的发声方式却有着微妙的不同，例如，钢琴是属于击弦打击乐器类，而管风琴则属于簧鸣乐器类，而电子合成器则利用了现代的电声科技等。

相对于其他乐器家族，键盘乐器有着不可比拟的优势，因其宽广的音域和可以同时发出多个乐音的能力。正因如此，键盘乐器即使是作为独奏乐器，也具有丰富的和声效果和管弦乐的色彩。所以，自古以来，键盘乐器备受作曲家们和音乐爱好者们的关注和喜爱。

常见的键盘乐器有古钢琴、羽管键琴、钢琴、手风琴、管风琴、现代电子琴等。

1. 手风琴

手风琴（accordion）如图8-57所示，不仅能够演奏单声部的优美旋律，还可以演奏多声部的乐曲，更可以如钢琴一样双手演奏丰富的和声。它具有多种音色，可模拟多种管乐器和弦乐器；和声丰富，可奏出小型乐队的效果；音量宏大，发音持久，不受空间局限，加之音高固定，易学易懂，体积小，便于携带和演奏，是普及型乐器。

图8-57 手风琴

最早的手风琴的专利注册于1829年的维也纳。此后，虽音质和结构不断得到改善，但基本形制没有太大的变化，大多为右手演奏高音键盘，左手操纵六排键钮，产生低音与和弦。

手风琴一般是以贝司来分，譬如，8贝司、32贝司、48贝司、96贝司和120贝司，

其结构组成上分为高音键盘、低音键钮和风箱三大部分,虽然能参加重奏、合奏,但更多地用于独奏或为歌曲、舞蹈等伴奏,较少加入管弦或交响乐队,具有较强的民间风格,特别能体现东欧国家的民族特色。

2. 管风琴

管风琴(pipe organ)属于气鸣乐器,是流传于欧洲的历史悠久的大型键盘乐器,也是簧片乐器族中的自由簧乐器。管风琴的音域可扩展到 9 个八度以上,音域最为宽广,音量宏大,有雄伟磅礴的气势、肃穆庄严的气氛,其丰富的和声绝不逊色于一支管弦乐队。它是最能激发人类对音乐产生敬畏之情的乐器,也是最具宗教色彩的乐器,其结构组成是世界上有史以来体积最大的乐器之一。

管风琴是风琴的一种,是由音管、音栓、键盘、轨杆机、风箱、琴箱组成。其中,音管有两种,分别称作哨管和簧管,采用不同的发音方式。管风琴是靠铜制或木制的音管来发音。管风琴有手键盘和脚踏键盘,有些手键盘多达 4~5 层,由许多根音栓来控制具体音高。

管风琴这样的大型乐器,维护是十分讲究的,除了日常保养,任何温度、空气湿度的改变都会影响管风琴的音准。它对环境要求的理想温湿度为温度 22℃,湿度 40%,过度干燥或者潮湿,对于管风琴本身都会有不同程度的损耗与伤害,因此,加湿器以及除湿器会同时出现在管风琴内部狭小的空间里以备调节。

国家大剧院音乐厅中的管风琴(图 8-58)造型典雅,音色饱满,是目前国内体积最大、栓数最多、音管最多、音色最丰富的一架,拥有 94 个音栓,发声管达 6500 根之多。管风琴的存在为音乐厅更添高贵典雅之气,因此,被形象地称为音乐厅的"镇厅之宝"。该管风琴出自德国管风琴制造世家——约翰尼斯·克莱斯,与著名的德国科隆大教堂管风琴师出同门,能满足各种不同流派作品演出的需要。

图 8-58 国家大剧院音乐厅管风琴

3. 电子琴

电子琴(electronic keyboard)如图 8-59 所示,属于电子键盘乐器,属于电子音乐合成器,发音音量可以自由调节。它是电声乐队的中坚力量,常用于独奏主旋律并伴

以丰富的和声，可以演奏出一个管弦乐队的效果，表现力极其丰富。

电子琴音域较宽，和声丰富，可模仿多种音色，甚至可以奏出常规乐器所无法发出的声音（如人声、风雨声、鼓掌声等）。另外，电子琴在独奏时，还可随意配上类似打

图 8-59　电子琴

击乐音响的节拍伴奏，适合于演奏节奏性较强的现代音乐，同时，电子琴还安装有混响、回声、延长音、震音轮和滑音轮等多项功能装置，表达各种情绪时运用自如。尽管优点很多，但电子琴也有一定的局限性，譬如，旋律与和声缺乏音量变化，过于协和、单一；在模仿各类管、弦乐器时，音色有些失真，技法略显单调。

4. 钢琴

钢琴（piano）如图 8-60 所示的历史已有 200 年以上，最早是在 18 世纪初（1709 年）由克里斯托福里在佛罗伦萨制造的。钢琴的前身是拨弦古钢琴，也称为羽管键琴，它与钢琴的内部原理大致相同，都是在琴体内部装有音板和许多拉紧并列的琴弦。不同的是钢琴是以弦槌击弦发音，拨弦古钢琴是用羽管制的拨子拨弦发音。此外，还有一种与它

图 8-60　钢琴

们同一血统的键盘乐器——击弦古钢琴，它同样是一种装有击弦装置的乐器，用铜制的形槌击弦发音，它的应用范围不如拨弦古钢琴广泛，主要用在当时的贵族家庭中演奏。

钢琴的音域标准是 88 个音（键），比任何管弦乐器都来得广阔，几乎囊括了音乐体系中的乐音，是除了管风琴以外音域最广的乐器，因其音域宽广，音量宏大，音色清脆明亮且富于变化，擅长演奏多声部音乐，普遍用于独奏、重奏、伴奏等演出，钢琴被人们称为"乐器之王"。

钢琴因形状和体积的不同，主要分为立式钢琴和三角钢琴。三角钢琴是钢琴最原始的形态，一般都用于音乐会的演奏，体积较大，美观而典雅。之后，立式钢琴被发明出来，它采用了一种琴弦交错安装的设计方案，解决了空间上的要求和音色音量的平衡问题，适合在家庭中使用。钢琴踏板分为左、中、右三个，具有特殊的功能，一般由金属材料制成。

五、打击乐器

打击乐器是通过对乐器进行敲击、摩擦、摇晃、抖动来发出声音的，虽然它们的音色单纯，有些声音甚至不是乐音，但对于渲染乐曲气氛有着举足轻重的作用。

打击乐器可能是乐器家族中历史最为悠久的一族，其家族成员众多，特色各异，有金属制的，皮革制的，也有木制的，大多没有固定音高，包括膜鸣乐器和体鸣乐器两类。其中，膜鸣乐器指各种鼓类，它们是通过敲击、摩擦等方式使膜振动发声的，例

如，定音鼓、大鼓、小鼓、铃鼓。体鸣乐器指除鼓类以外的其他各种打击乐器，它不需其他媒介振动体而直接受激发声的，例如，钹、三角铁、钟琴、钢片琴、木琴等，大多用来加强节奏，或造成色彩上和戏剧上的效果。

打击乐器根据音高的区别，还可分为固定音高和非固定音高两大类，前者用五线谱记谱，后者用一线记谱。

1. 定音鼓

定音鼓（timpani）如图 8-61 所示，是管弦乐队中最重要的打击乐器，也是管乐队或交响乐队中的基石，由鼓面、鼓桶以及鼓槌组成。鼓面原来用动物皮革制作，20 世纪 50 年代，发明了塑胶鼓面。鼓桶原来用铜制作，现在通常使用比较轻的合成纤维材料。

定音鼓在规格上分为大、中、小三种，在交响乐队中，通常设置 3～4 个，由一名乐手演奏，可达到鼓声本身的和声效果。演奏时，使用两支前端包着毛毡的木制鼓棒敲击，可发出固定频率（即音高）的声音，并能够在五度音程范围内改变音高，其音色柔和、丰满，音量可控制，不同的力度可表现不同的音乐内容，有时甚至可以直接演奏出旋律。

图 8-61 定音鼓

定音鼓属于单皮膜鸣乐器，造价昂贵，常用的基本奏法有单奏及滚奏两种。单奏多用于节拍性伴奏，滚奏则可以模仿雷声，且效果逼真。定音鼓属于色彩性打击乐器，丰富的表现力远非普通打击乐器所能比拟。

2. 大鼓

大鼓（bass drum）如图 8-62 所示，有木制和金属两种，通常用单槌击奏，用一线记谱，是由鼓身、鼓皮、鼓圈、鼓卡和鼓槌等部分组成，属于双面膜鸣乐器。大鼓无固定音高，但可控制发音的强弱变化，用鼓槌敲击发音，随用力的变化来表现不同的音乐情绪，其音色低沉响亮，雄壮有力，用于模仿雷声和炮声时恰如其分。

现代大鼓起源于古代土耳其，因此又称"大军鼓"，中世纪时传入欧洲，是军乐队、管弦乐队和交响乐队中最重要的打击乐器，几乎不作独奏，而是参与合奏或衬托乐队和声的伴奏乐器，但大鼓的地位非常重要，它不仅使乐队的低音声部更加充实、丰满，而且为整个乐队带来一种气势，增添活力。

图 8-62 大鼓

图 8-63 小鼓

3. 小鼓

小鼓（side drum）如图 8-63 所示，又称"小军鼓"，属双面膜鸣乐器，无固定音高，用一线记谱，但发音频率高于大鼓。其音色清晰、明快，并伴有"沙沙"的声音，别具特色。演奏方式分为单奏、双奏和滚奏三种，其中，滚奏法最具小鼓特色，双槌极迅速地交替敲击，发出颗粒清晰的音响，各种处理效果（如轻重、缓急的区别）可以表达出不同的音乐情绪。

小鼓在各类乐队中与大鼓的重要性相同，常与大鼓同时使用。但小鼓不像大鼓那样用来加强强拍，而是在弱拍上敲击细小的节奏，以调和音色，增强乐曲的节奏感。小鼓的音响穿透力强，力度变化大，还可以通过在鼓面上盖绒布，或使用不同硬度的鼓槌来改变音色，能奏出各种气氛，表现力非常丰富。

4. 排钟

排钟（tubular bell）如图 8-64 所示，又称"管钟"，由一些长短有别的钢管或铜管组成，悬挂在一个较高的铁架上，演奏者手持一根或两根木槌击奏钟管顶端以产生旋律，成套的排钟按各调自然音阶铸造，是打击乐器的一种，以高音谱表记谱，常用音域为 $c^1 \sim e^2$。金属管排列方式类似于钢琴键盘。

排钟发音明亮、清脆、悦耳，声音洪大，余音很长，演奏起来使人感到一种节日气氛，一般在乐曲高潮之处使用。排钟也可做效果乐器使用，音色神秘，像教堂钟声，听起来音高似乎又不确定。

图 8-64 排钟

图 8-65 钟琴

5. 钟琴

钟琴（glockenspiel）如图 8-65 所示，是一种用钢片以音阶式平排组成的乐器，也是击奏体鸣乐器。每张钢片的大小、厚薄不一，因此可以发出不同的音高。钢片的频率与厚度成正比，与长度平方成反比。乐手以 2 支琴槌敲击钢条中段发音，琴键排列方式类似钢琴键盘，也有一种键盘钟琴，用手指弹键发音。钟琴用高音谱表记谱，发音比记谱高八度，常用音域为 $g \sim c^3$。为了避免加过多的线，钟琴的记谱比实际音响低两个八度，因此，钟琴也是移调乐器。

钟琴可奏单音、双单和滑音，音色优美清脆，延续力强，在乐队中可用作独奏或伴奏乐器使用，与弦乐的拨奏或与木管乐器同时演奏，可以改变这些乐器的声音色彩。

最有名的钟琴独奏段落有奥地利作曲家莫扎特的歌剧《魔笛》中，帕帕盖诺的魔铃音响，俄罗斯作曲家的柴可夫斯基的舞剧《胡桃夹子》《天鹅湖》中也使用过钟琴。

6. 木琴

木琴（xylophone）如图 8-66 所示，是一种由若干长方形木质发音板条按照一定次序排列构成的击奏体鸣乐器，通常在琴体的每个发音板条下面安装有一个共鸣管。演奏时，乐手以两个木制的小槌在木条上敲击，音质冰凉，声音清脆、强烈，具有非凡的穿透力。

图 8-66 木琴

木琴产生于 14 世纪，其多用于独奏。原始的木琴产生于亚洲、非洲和南美洲，十五世纪传入欧洲。木琴音位排列有两种形式，一种是横式，排法如钢琴键盘的黑白键关系；另一种是竖式，发音板条呈纵向交叉排成四列。木琴的音域一般三到三个半八度。

木琴在乐队中，常被运用于高冷、山水、怪诞等类型的音乐段落中。19 世纪后半叶，它进入大多数交响乐队的打击乐组，如由法国作曲家圣·桑在交响诗《死之舞》中首次使用，其高音用来表现尸体骨架的阴森凄凉的摇动声。

7. 三角铁

三角铁（triangle）如图 8-67 所示，是金属体鸣打击乐器，无固定音高，是管乐队、交响乐队中，重要的色彩性打击乐器，常常在华彩性的乐段中加入演奏，以增强气氛；也可发出颤音，为整个乐队增加一种特殊的色彩，其点缀作用十分明显。它还能奏出各种节奏花样和连续而迅速的震音，尽管音量微弱，但这种美妙的感觉仍可回荡在整个乐队之中。

图 8-67 三角铁

三角铁的主体是用一根细圆形钢条弯制成三角形状，首尾并不连接，乐手拎着三角铁的绳环，并以一支金属棒敲击主体来发声，声音波长较短，音质冰凉、清脆、近似铃声，穿透力较强，也可将金属棒置于三角铁环内转动奏出"滚奏"效果。

乐队采用的三角铁，通常用边长 15 厘米、20 厘米、25 厘米三种，无固定音高。敲击三角铁的不同部位，其音略有不同，长边音最低，等腰上短段的音较高，奏震音则反复快速敲击角隅的两边，或在三角内画圆圈轮击三边。

三角铁是土耳其军乐乐器，后传入欧洲，18 世纪为交响乐队采用。

8. 响板

图 8-68 响板

响板（castanets）如图 8-68 所示，属竹木体鸣打击乐器，无固定音高。它由一对手掌大小、贝壳形状的扁木片构成，材质多采用红木或乌木等坚硬木材。两个木片上都拴有细绳，演奏时，将两片响板像贝壳一样相对着挂在拇指上，用其他四个手指轮流弹击其中一片响板，使之叩击在另一片上发声。音色清脆透亮，不仅可以直接为歌舞

打出简单的节拍,而且可以奏出各种复杂而奇妙的节奏花样,别有一番特色。

响板,又称"西班牙响板",多用于西班牙、意大利等南欧国家以及拉丁美洲的民族舞蹈之中,让人们从纷繁的节奏中,感受到拉丁民族那无与伦比的热情与奔放。在交响乐、歌剧和舞剧音乐中,响板也通常只限于伴奏具有南欧及拉美风格的音乐和歌舞。但有的响板甚至可以用于独奏。

9. 沙槌

沙槌(maracas)如图 8-69 所示,是摇奏体鸣乐器,也称"沙球",起源于南美印第安人的节奏性打击乐器。

传统沙槌用一个球形干葫芦,内装一些干硬的种子、沙粒或碎石子,以葫芦原有的细长颈部为柄,或单独配置一个木质的手柄,摇动时硬粒撞击葫芦壁发声,其音清脆而略带"沙沙"声,非常富有一种节律感。乐手通常双手各持一支,交替上下晃动,奏出各种节奏型,多用于演奏有特殊风格的舞曲。

图 8-69 沙槌

沙槌也有木制、陶制、藤编和塑料制的,内装珠子、铅丸等物。

第五节 管弦乐队的编制及席位安排

一、民族管弦乐队的编制

民族管弦乐队是一种大型合奏乐队形式,其形成并非一蹴而就,《周礼·春官·大司乐》中记载:"凡乐圜为宫,黄钟为角,太簇为徵,姑洗为羽。雷鼓、雷鼗、孤竹之管、云和之琴、瑟、云门之舞。冬日至,于地上之圜丘奏之,若乐六变,则天神皆降……夏日至,于泽中方丘奏之,若乐八变,则地祇皆出,可得而礼矣……九韶之舞,于宗庙之中奏之,若乐九变,则人鬼可得而礼矣。"从中,我们可以得知早在周代宫廷中,就已出现了以不同乐器组成的综合性的乐队。唐杜佑《通典·乐器》中记载:"燕乐,奏之管弦,为诸乐之首……乐用玉磬一架、大方响一架、搊筝一、筑一、卧箜篌一、大箜篌一、小箜篌一、大琵琶一、小琵琶一、大五弦琵琶一、小五弦琵琶一、吹叶一、大笙一、小笙一、大筚篥一、小筚篥一、大箫一、小箫一、正铜钹一、和铜钹一、长笛一、尺八一、短笛一、揩鼓一、连鼓一、鞉鼓二、浮鼓二、歌二。"从唐代燕乐中所用乐器的情况记载,我们可以了解到,在唐代宫廷燕乐的乐队组合中,已经开始有乐器组及各乐器组中不同音区配备的概念了。

现在的民族管弦乐队编制的雏形出现于 20 世纪 30 年代。1919 年 5 月,郑觐文以"研究中西音乐归于大同"的宗旨,在上海成立大同乐会(其前身是琴瑟学社),并自任会长,提出"中乐为体,西乐为用"的办会方针,制定"培养演奏人才、研究中西音乐理论和制作、改革乐器、组建乐队"的目标,旨在"复兴雅乐、振兴国乐"。在郑觐文主持期间,大同乐会成为上海影响最大的音乐团体,在国内逐渐享有盛誉。1935 年,郑觐文根据

《大清会图典》和《皇朝礼乐图》等历史文献仿制和改良了一大批民族乐器，有箜篌、五弦琵琶、忽雷、编钟等164件。随后，为了探索民族乐队的建制，郑觐文建立了一个由32人组成的乐队，分吹、拉、弹、打四组乐器，且各组乐器呈现出了明显的高、中、低音区配备，形成了现代中国民族管弦乐队的雏形，民族乐器合奏开始逐渐由"传统"向"现代"转型。随后，在许多作曲家、演奏家和乐器制作家的努力下，民族管弦乐队的乐器种类得到了丰富，乐器编制得到了完善，成熟的民族管弦乐队随之诞生。

目前，我国各地的民族管弦乐队不尽相同，但各具特色，一般是由乐曲的需要而定乐队人数。大型的民族管弦乐队通常由60～80人组成，所用的乐器大致有：梆笛、曲笛、高音笙、中音笙、低音笙、高音唢呐、中音唢呐、低音唢呐、扬琴、柳琴、琵琶、中阮、三弦、大阮、筝、高胡、二胡、中胡、大胡、低胡、定音鼓、排鼓、钹、云锣和定音锣等，民族管弦乐队编制见表8-2。

表8-2　民族管弦乐队常见编制　　　　　　　　　单位：个

乐器分组	乐器名称	小型编制	中型编制	大型编制
吹奏乐器组	梆笛		1	1
	曲笛	1	2	2（兼箫）
	新笛			2（兼巴乌）
	高音笙	1	1	2
	中音笙		1	2
	低音笙			1
	高音唢呐		1	4
	中音唢呐		1	2
	低音唢呐			1
打击乐器组	各种打击乐器	1	2～3	4～6
弹拨乐器组	扬琴	1	1	2
	柳琴		2	4
	琵琶	1	2	4
	中阮	1	2	4～6
	大阮		1	2
	筝			1
拉弦乐器组	高胡	1	2	8～10
	二胡	2	6	10～12
	中胡	1	4	6～8
	革胡	1	3	6
	低革胡	1	2	4
合计		11～12	34～35	72～82

根据音响需求，有时也将部分西洋乐器添入其中。

二、西洋管弦乐队的编制

西洋管弦乐队又称"交响乐队"，是指现代大型乐队，由40～100人组成。常用乐器如下。

（1）弦乐器组：包括小提琴、中提琴、大提琴、低音提琴等。

（2）木管乐器组：短笛、长笛、双簧管、英国管、单簧管、大管等。

（3）铜管乐器组：小号、圆号、长号、大号等。

（4）打击乐器组：包括定音鼓、钹、沙锤、锣、小鼓、大鼓、三角铁等。

作曲家或指挥家也可根据作品的音乐表现或色彩性的需要而有所增减乐器，主要用以演奏交响曲、交响诗、交响音画或协奏曲等，也常用以伴奏歌剧、舞剧、大合唱、独唱等。

西洋管弦乐队一般都以木管乐器的数目来作为判定乐队编制类型的标志，通常分为双管编制、三管编制和四管编制三种。双管编制，是管弦乐队最基本的组织编制，是指乐队中常用的每种木管乐器都用上两支，例如，两支长笛、两支双簧管、两支大管，其乐队总人数为60余人；三管编制是指乐队中常用的每种木管乐器用上三支，例如三支长笛、三支双簧管，在双管基础上加一同族乐器，例如，两支长笛加一支短笛，两支双簧管加一支英国管，两支单簧管加一支低音单簧管，两支大管加一支低音大管，乐队总人数为90余人；四管编制则按比例增加，乐队总人数有110余人。与此同时，随着木管乐器的增减，弦乐器及其他乐器也随之变化，以保持声部的均衡。另外，凡木管组四种乐器都只使用一支者，人数在30～40人，习惯称单管乐队或小乐队。

与此同时，作曲家有时会根据作品表现内容的需要，采用不合上述规则的编制，构成"混合"编制或"中间"编制的乐队；或有时使用某件民族民间乐器，属于"补充性"或"临时性"声部，不对管弦乐队的基本编制发生影响。

除以上编制外，有时作曲家为了某种音乐表现力，还会在管弦乐队中加入一个军乐队或其他色彩乐器，甚至有些作曲家还将本民族的特色乐器加进管弦乐队，使乐队的表现色彩更加绚丽多彩，通常增加的乐器有竖琴、钢琴、笛子、板胡、木琴、钢板琴、萨克管等。

西洋管弦乐队常见编制见表8-3。

表8-3 西洋管弦乐队常见编制

乐　器	双管编制	三管编制	四管编制
长笛	Ⅰ、Ⅱ（兼短笛）	Ⅰ、Ⅱ、Ⅲ（兼短笛）	Ⅰ、Ⅱ、Ⅲ
短笛		Ⅰ	Ⅰ
双簧管	Ⅰ、Ⅱ（兼英国管）	Ⅰ、Ⅱ、Ⅲ（兼英国管）	Ⅰ、Ⅱ、Ⅲ
英国管		Ⅰ	Ⅰ
单簧管	Ⅰ、Ⅱ（兼低音单簧管）	Ⅰ、Ⅱ、Ⅲ（兼小或低音单簧管）	Ⅰ、Ⅱ、Ⅲ（兼小单簧管）

续表

乐　器	双管编制	三管编制	四管编制
小单簧管		Ⅰ	Ⅰ
低音单簧管		Ⅰ	Ⅰ
大管	Ⅰ、Ⅱ（兼低音大管）	Ⅰ、Ⅱ、Ⅲ（兼低音大管）	Ⅰ、Ⅱ、Ⅲ
低音大管		Ⅰ	Ⅰ
圆号	Ⅰ、Ⅱ、Ⅲ、Ⅳ	Ⅰ、Ⅱ、Ⅲ、Ⅳ、Ⅴ、Ⅵ	Ⅰ、Ⅱ、Ⅲ、Ⅳ、Ⅴ、Ⅵ、Ⅶ、Ⅷ、Ⅸ
小号	Ⅰ、Ⅱ	Ⅰ、Ⅱ、Ⅲ	Ⅰ、Ⅱ、Ⅲ、Ⅳ、Ⅴ
长号	Ⅰ、Ⅱ、Ⅲ	Ⅰ、Ⅱ、Ⅲ	Ⅰ、Ⅱ、Ⅲ
大号	（有时用）		
打击乐器、竖琴及各国民族乐器	根据需要而定	根据需要而定	根据需要而定
第一小提琴	12～16	16～20	与三管制相同
第二小提琴	10～14	14～16	与三管制相同
中提琴	8～12	12～14	与三管制相同
大提琴	8～10	10～14	与三管制相同
低音提琴	5～8	8～10	与三管制相同

三、管弦乐队的演出席位安排

管弦乐队的演出席位排列各异，常由指挥决定，一般将弱音的弦乐器排在舞台的前面，木管乐器居中，铜管乐器与打击乐器排在后面。

因为弦乐组是整个交响乐队的基础或支柱，其音域宽广，技术灵活，表现力丰富，音色给人以亲切感，因而靠近观众，居于最前排。每组弦乐器都有一位首席演奏者：例如，第一小提琴首席一般称为"乐队首席"，被安排坐在指挥左手边最前排的第一把小提琴的位置上，负责演奏乐谱上指定的小提琴独奏段落，并协助完成或代替指挥工作，也是整个乐队中"第二灵魂人物"；木管组乐器种类较多，音色突出，所以需要分门别类地将其排列在弦乐组之后或者乐队的中间部位；铜管乐器和打击乐器，因为音量宏大威武，并富有刺激性，所以它们排列在乐队的最后面或后侧面，而竖琴和其他弹拨乐器经常排在乐队的左右侧。

这样的演出席位安排，容易获得整个乐队的音量平衡和音色统一，也便于指挥家的指挥和各演奏员的配合。

西洋管弦乐队演出方阵如图8-70所示。

图8-70　西洋管弦乐队演出方阵图

第九章 器乐作品

第一节 中国民族器乐作品

中国民族器乐作品按乐器的演奏形式，大致可分为独奏曲和合奏曲。

（1）独奏曲是指由一件乐器单独演奏的音乐。

（2）合奏曲是指由两件或两件以上的乐器合作演奏出的音乐，且每件乐器在演奏过程中，没有地位上的主次之分。中国的传统乐器合奏可分为丝竹乐合奏和吹打乐合奏两大类，随着合奏器乐艺术的发展，又出现了民族管弦乐这一现代器乐合奏形式。

一、民族器乐独奏曲

1.《二泉映月》——二胡曲

1）作品简介

《二泉映月》是中国民间艺人华彦钧的代表作，它以凄婉、优美的曲调成为近代二胡曲的杰作。该作品于20世纪50年代初，由音乐家杨荫浏先生根据阿炳的演奏，录音记谱整理，灌制成唱片后很快风靡全国。这首乐曲采用江苏民间音乐素材写成，细致地表达出一位饱尝人间辛酸和痛苦的盲艺人的思绪情感，作品展示了多种二胡弓法和不同力度的变化，表现了无与伦比的深邃意境。

2）作品赏析

乐曲是变奏体曲式，由引子和六个段落构成，主题音乐贯穿全曲，在乐曲中主题进行了五次变化和发展，并不断深化。全曲速度变化不大，但力度变化幅度大，从 pp 到 ff。

乐曲开始，在短小得类似叹息般的下行引子之后，出现了呈微波形旋律线的第一乐句，恰似对往事的沉思。第二乐句从第一乐句的尾音翻高八度上开始，在高音区回旋，略显昂扬的旋律流露出无限感慨之情。进入第三乐句时，出现了带切分音的较为急促的节奏因素，旋律柔中带刚，情绪更为激动，如谱例9-1所示。

【谱例9-1】

当乐曲进入第一段（3～22小节）时，这一段有两个主题部分，其中，3～10小节为主题的第一部分（a），11～22小节为主题的第二部分（b）。第一主题的旋律在二胡的中低音区进行，低沉压抑，音域不宽，曲调线以平稳的级进为主，稍有起伏，表现了作者心潮起伏的郁闷之情；第二主题与第一主题对比鲜明，利用不断向上的旋律冲击和多变的节奏，表现了作者对旧社会的控诉，也体现了他不甘屈服的个性。

此后的五个段落是围绕着第一段两个主题的五次变奏开展的：它通过句幅的扩充和减缩，并结合曲调音域的上升和下降，表达出音乐的渐次发展和推进，使作者的内心情感得到更充分的表现。主题变奏随着旋律的发展时而深沉，时而激昂，时而悲壮，时而傲然，深刻地展示了作者的辛酸与痛苦、不平与怨愤。

尾声部分，最后一段由扬到抑，音调婉转下行，进入低音区，结束在轻奏的不完全终止上，好像无限地惆怅与感叹，声音更加柔和，节奏更加舒缓而趋于平静，给人以意犹未尽的感受。

2.《流水》——古琴曲

1）作品简介

古琴曲《流水》（又名《高山流水》），是川派古琴的传统名曲，其记载最早见于先秦《列子》一书。现存琴谱最早见于明代朱权于1425年编印的《神奇秘谱》中，"《高山》《流水》二曲，本只一曲……至唐，分为两曲，不分段数。至宋，分《高山》为四段，《流水》为八段"。另外，《流水》还见于《风宣玄品》《西麓堂琴统》《澄鉴堂琴谱》《自远堂琴谱》《天闻阁琴谱》等30余部琴谱。当然，关于古琴曲《流水》民间还另有一说法，相传为伯牙所作，"言其志在高山，仁者之乐也；志在流水，智者之乐也。"因此，两千多年来，《高山》《流水》这两首著名的古琴曲与伯牙鼓琴遇知音的故事一起，在民间广泛流传。

2）作品赏析

古琴曲《流水》是由九段组成，它充分运用古琴演奏的"泛音、滚、拂、绰、注、上、下"等指法，描绘了流水的各种动态，抒发了一种如流水永动不息之志、智者乐水之意。

《流水》的旋律起首之音，舒缓悠长而空旷，时隐时现，犹如置身高山之巅，云雾缭绕，飘忽无定，隐约暗示全曲的主题音调。继而转为清澈的泛音，节奏逐渐明快，表现出山涧小溪潺潺、瀑布飞溅的各种泉声。"淙淙铮铮，幽间之寒流；清清冷冷，松根之细流。"凝神静听行云流水般的旋律，好似欢泉于山涧鸣响，令人愉悦之情油然而生。

随之旋律开始跌宕起伏、风急浪涌，运用了大量的描写流水之势的滚、拂、绰、注手法，表现出水流汇入浩瀚汪洋，急流穿峡过滩，造成激流勇进、惊涛拍岸、奔腾难挡的气势，传达了不畏艰险、勇往直前的品格，如谱例9-2所示。

【谱例9-2】

曲末流水之声复起，表现出高潮之后的余波，忽缓忽急，时放时收，最后缓缓收势。整首乐曲一气呵成，听之如同得到了流水的洗涤一般，不禁令人久久沉浸于"洋洋乎，诚古调之希声者乎"的思绪中。

这首琴曲充满着人与自然的和谐之音，散发了天籁、地籁、人籁相知相合、浑然一体的气象。此曲兼有抒情性和模拟性，虚实结合、情景相融、气象高远，成为最受琴家们青睐的琴曲之一。

1977年，我国著名琴家管平湖先生（1897—1967年）演奏的7分多钟的《流水》一曲，被录入美国"航天者"号太空船上携带的一张镀金唱片上，于同年8月22日发射进入太空，旨在向宇宙传送中华民族的智慧和文明的信息。

3.《十面埋伏》——琵琶曲

1）作品简介

《十面埋伏》是一首历史题材的传统琵琶武曲，也是中国十大古曲之一。乐曲选材于公元前202年，楚汉在垓下决战，汉军以十面埋伏的阵法击败楚军的历史事实，将其集中概括写成，是我国古代壮观、激烈的战争场面典型而具体的生动写照。

音乐的构思分为三个部分：战前的准备阶段；战中的厮杀情景；战后的壮烈结局。

2）作品赏析

《十面埋伏》采用了中国传统的大型套曲结构形式，从表现内容和结构上分为3个大的部分，共13段，每段都有概括性较强的小标题。

第一部分：列营、吹打、点将、排阵、走队。

该部分描述汉军大战前的准备，着重表现威武的汉军阵容，共包括五个小段。

列营为全曲的引子，D宫调，琵琶弹奏采用"轮拂""扫"的技巧先声夺人，由慢及快，连续不断，营造出紧张、激烈的战场气氛。它通过高度概括、洗练的艺术手法，抓住古战场最具代表特征的音响——战鼓声、号角声，并运用音乐展开过程中节奏上的疏密张弛、音区对比等，制造出战鼓隆隆、旌旗林立、刀光剑影的强烈戏剧性效果，如谱例9-3所示。

【谱例 9-3】

吹打是古代军乐的一种，一般用于大将出场检阅军队等场面，是全曲旋律性较强、抒情气息浓郁的段落。在这里，用琵琶模仿古代军乐中的吹奏乐器觱篥、胡笳的音调，坚定而威严，鲜明地刻画了纪律严明的汉军浩浩荡荡、由远及近、阔步前进的形象。在这一部分，琵琶采用"长轮""勾轮"等技巧，在每一小节的强拍上，用双音衬托旋律，使旋律融豪迈壮烈、柔情哀婉于一体，形象地刻画出将士们战前的复杂心理，如谱例 9-4 所示。

【谱例 9-4】

点将主要运用"凤点头"这一富有特色的演奏技巧，柔和而轻巧，把音符打碎成一拍四个音，这种同音反复的效果，使音乐连续不断地向前推进，表现了调兵遣将的情景。

排阵节奏性较强，但节奏较简单，主要以"摭分"及"摭分剔"的简单指法和稍快的速度来表现汉军的精悍。

走队主要运用了中速"摭扫"的手法，力度由弱渐强，速度由慢渐快，重拍也是在后半拍，主要表现汉军整齐又有纪律的行进。

总而言之，点将、排阵、走队这三个段落在实际演奏中，是有所变化和取舍的。它们相同的特点都是节奏整齐紧凑，音调跳跃富于弹性，表现了刘邦汉军战斗前高昂的士气，操练中队形变换的迅速和士兵步伐矫健的形象。乐曲有条不紊的结构安排，使得情绪的发展步步紧逼，为过渡到激战场面做了充分的铺垫。

第二部分：埋伏、鸡鸣山小战、九里山大战。

该部分包括六、七、八三个小段落，是战争实况的描写，也是全曲的中心部分，它形象地描绘了楚汉两军殊死决战的激烈情景。

埋伏转入 A 宫调，这段音乐和它描绘的意境都具有一定的特色。它利用主音环绕和递升递降的波浪式进行、速度的松紧安排、一张一弛的节奏和加以模进发展的旋律，加之速度和力度的渐增，造成了一种紧张、恐怖的气氛，给人以一种夜幕笼罩下伏兵四起，逼近楚军的阴森感，也渲染了大战前特有的寂静和不安感。

鸡鸣山小战形象地表现了双方短兵相接、小规模战斗的情景。音乐运用琵琶特有的"煞"弦手法模拟兵器碰击声，刀枪相搏，把听众带入刀光剑影的场景中。同时，跌宕起伏的旋律和速度的加快、力度的增强、旋律的上下行模进，使战争气氛更加紧张激烈。旋律采用民间的"鱼咬尾"乐语，展示律动如纷乱的金戈铁马，如谱例 9-5 所示。

【谱例 9-5】

九里山大战是全曲的高潮。这段音乐运用了"滚奏""扫轮"等多种琵琶技巧描绘了两军的激战,更以快速的"夹扫"奏法表现出汉军的威猛。琵琶对喧嚣、激烈的战斗音响的模拟较为出色,具有一定的感染力。值得注意的是,在铁骑突出、剑戟飞舞的浩大声势中,出现了一段忧伤的短暂"箫声",乐曲运用了"长轮""吟弦"以及"颤音"的技法使曲调显得十分凄凉。这是汉军采取的用以涣散楚军战斗意志的心理战术,使楚军陷于"四面楚歌"的绝望境地。接下去,是音乐高潮"呐喊"部分,乐曲以琵琶特有的"推拼双弦"演奏技巧,表现出千军万马呼号震天、厮杀呐喊的逼真战斗场景。

第三部分:项王败阵、乌江自刎、众军奏凯、诸将争功、得胜回营。在现在的演奏中,常常省去第三部分的后三段。

第三部分描写了汉军胜利、楚军溃败和项王自刎。乐曲在省略了最后三段后,用简单的军号音调和马蹄奔跑的节奏表现项王突围逃亡的情景。最后,象征性地在最低音弦上"压"奏之后急"煞",音乐戛然而止,以"曲终收拨当心画,四弦一声如裂帛"的艺术效果,结束全曲。

《十面埋伏》几乎运用了琵琶舞曲的所有技法,无论在技艺、内容还是艺术表现力方面,都是无数优秀民间艺人智慧的结晶,堪称我国民族器乐艺术中的瑰宝。

4.《渔舟唱晚》——古筝曲

1) 作品简介

《渔舟唱晚》是一首颇具古典风格的河南筝曲。乐曲以歌唱性的旋律描绘了夕阳映照、晚霞斑斓、万顷碧波、渔歌四起、人们满载着丰收的喜悦,悠然自得地驾着渔船随波渐远的优美景象。这首乐曲是20世纪30年代以来,在中国流传甚广、影响甚大的一首古筝独奏曲。

2) 作品赏析

全曲大致可分为三段。

第一段,慢板。这是一段悠扬如歌、平稳流畅的抒情性乐段,配合左手的揉、吟等演奏技巧,展示了优美的湖光山色——渐渐西沉的夕阳,缓缓移动的帆影,轻轻歌唱的渔民……给人以"唱晚"之意,表现了人与自然的和谐共处,如谱例9-6所示。

【谱例9-6】

以上旋律,乐句之间呈上、下对答的"对仗式"结构,相互呼应,既对比又融为一体。其旋律展开时,宽舒悠扬,描绘了夕阳西下时静谧的自然环境;后半部分节奏渐紧,蕴藏着一种内在律感,似渔舟到来,打破了河面的平静,表达了渔人满载盼归的心态。

第二段,音乐速度加快,旋律活泼流畅。这段旋律从第一部分八度跳进的音乐中发展而来。从全曲来看,"徵"音是旋律的中心音,进入第二段出现了清角音"fa",使旋律短暂离调,转入下属调,造成对比和变化。这段音乐形象地表现了渔夫荡桨归舟、乘

风破浪前进的欢乐情绪。

第三段，快板。在旋律的进行中，运用了一连串的音型模进和变奏手法，形象地刻画了荡桨声、摇橹声和浪花飞溅声。随着音乐的发展，速度渐次加快，力度不断增强，加之突出运用了古筝特有的各种按滑选用的催板奏法，展现出渔舟近岸、渔歌飞扬的热烈景象。

在高潮突然切住后，尾声缓缓流出，其音调是第二段一个乐句的紧缩，最后结束在宫音上，出人意料又耐人寻味。

5.《倒垂帘》——扬琴曲

作品富于新时代的生活气息，令人耳目一新。

《倒垂帘》是严老烈依据广东音乐《三宝佛》中的第三段，改编而成的扬琴独奏曲。倒垂帘是一种旋律进行手法，即旋律进行由高而低，顺势而下，流畅委婉，犹如珠帘垂落。乐曲《倒垂帘》以倒垂帘旋律手法命名，并运用于整首曲子。高低音阶，错落有致地响起，确有"大珠小珠落玉盘"之感。曲调悠扬流畅，并极富华彩。演奏特点上采用了"衬音""坐音""顿音""弹轮"等加花手法，提高了扬琴的表现力。演奏时抑扬顿挫，层次分明，情绪富有变化，既保留了南国之情的传统音乐风格，又增加了新的内容和时代气息。

从结构上分析：全曲共 68 个小节，由两个部分组成，第一部分 35 小节，第二部分 33 小节，采用弱起开始，4/4 拍子。乐曲第二部分是第一部分的重复。重复是广东音乐的常见手法，旋律采用了小跳和模进的方式。

6.《丝路驼铃》——阮曲

1) 作品简介

《丝路驼铃》是一首轮响悬殊、起伏较大的大阮独奏曲（也可以用中阮演奏），由新疆手鼓和碰铃伴奏。乐曲描绘了古丝绸之路上驼商行进的情景，古朴清淡，具有较强的感染力，其画面感丰富，层次分明。慢板低沉浑浊，表现了驼队商人的艰辛；快板高潮略显压抑，描绘了商队苦中作乐的心情。

2) 作品赏析

全曲分为六段。

第一段，驼队出场。简单的旋律几次反复，声音由小到大，由远及近，驼队从沙山后缓慢靠近，未见其影先闻驼铃飘荡的声音，为结尾的离去埋下伏笔。

第二段，骆驼的脚步。3/4 拍的节奏加上每拍前面的重音，可以清晰地聆听到骆驼在沙漠中缓慢而坚定的行走，尾音的浑浊可以感受到骆驼蹄子不断陷入沙子又拔出来的细节。

第三段，风沙。伴随着骆驼的脚步，画面逐渐转到描述驼背上的商人的情绪上。长时间的跋涉，干燥炎热的气候，沙尘在大风的裹挟下，扫过片片沙丘，打到商人的脸上。慢板的新疆维吾尔风格的曲调，把这种艰辛描绘得淋漓尽致。

第四段，落日篝火。乐曲只用了两个小节的淡出，描绘了日落。旋律的下行可以让听众感受到落日后的寒意来临。作为全曲的一个小高潮，紧接着的快板描绘了一天艰难

行进后，商人扎营歇脚，点起篝火开始晚餐。酒肉下肚，商人苦中作乐，开始围着篝火载歌载舞。该段收尾描绘篝火余烬上忽明忽暗的火光，以及商人们昏沉地睡去。

第五段，沙尘暴。一场风沙由远而近，沙暴层层推进，瞬间淹没了驼队。杂乱无章的一段旋律描绘了驼队被沙暴掩埋，货物散落一地，骆驼的嘶号、商人微弱的呼喊，都被风沙声掩盖。风沙过去，骆驼从沙堆中站起，活着的商人们麻木地清点着剩余的货物，掩埋了死去的同伴。

第六段，继续上路。自然的无情无法阻拦商队前行的脚步，与第一段重复的节奏再次响起，听上去更加的沉重和坚定。

7.《百鸟朝凤》——唢呐曲

1) 作品简介

《百鸟朝凤》是一首流行于河南、安徽（主要为皖北地区）、山东、河北等地的民族乐曲。其前身是豫剧抬花轿中的伴奏曲，又名《百鸟音》，它以模拟百鸟的叫声为显著特点，以热情欢快的旋律与百鸟和鸣之声交织在一起，音乐形象生动热烈，表现了生机勃勃的大自然景象，充满清新、浓郁的生活气息和鲜明的地方色彩。

1953年，唢呐大师任同祥先生对此曲进行了改编和艺术再创作，并代表国家参加了在罗马尼亚举行的世界青年联欢节民间器乐比赛。他以炽热奔放的激情、娴熟精湛的技艺，成功地演奏了此曲，一举获得了银质奖章。

2) 作品赏析

乐曲以民族风格浓郁的五声徵调式为主。乐曲一开始，唢呐奏出悠长高亢的前奏，引出"百鸟"的呼应。其中，排比性的短小乐句和悠长的乐句，如同对歌一样交替应答，逗趣诙谐，具有浓郁的生活情趣。

前奏之后，唢呐先吹出一段热情欢快的旋律，渲染出热闹的气氛，而后是在固定曲调伴奏下由唢呐模仿各种鸟叫的华彩性乐段，时而悠扬，时而短促，时而明亮，时而暗淡，把百鸟啼鸣刻画得淋漓尽致、惟妙惟肖，呈现出一幅百鸟闹春图，表现出大自然万物争荣的繁茂景象，如谱例9-7所示。

【谱例9-7】

之后，整首乐曲在热情欢快的旋律和百鸟鸣叫两个乐段的基础上，进行循环变化、反复再现。最后的尾声，音乐以散板开始，高亢奔放的旋律与前面形成鲜明的对比，然后在快板欢快、热烈的气氛中，结束全曲，令人回味无穷。

唢呐是耗气量很大的吹管乐器，在《百鸟朝凤》的华彩乐句段落，唢呐演奏时，运用高音区内快速双吐演奏和幅度循环换气方法，把乐曲推向激动人心的高潮。华彩乐句中，频频出现的长音，奔腾激荡，一气呵成，令人赞叹。

8.《姑苏行》——笛子曲

1）作品简介

《姑苏行》，笛子独奏曲，江先渭于1962年创作完成，深受广大人民群众喜爱。曲名为游览苏州（古称姑苏）之意，全曲表现了古城苏州的秀丽风光和人们游览时的愉悦心情。乐曲旋律优美亲切，风格典雅舒展，节奏轻松明快，结构简练完整，是南派曲笛的代表性乐曲之一。

2）作品赏析

《姑苏行》的曲式为带引子的三段体结构，采用昆曲音调，具有江南风味，乐曲极其典雅。

首先，宁静的引子，散板，重在表现"晨"字。旋律由弱渐强，缓慢而从容，描绘出一幅晨雾依稀、楼台亭阁、小桥流水的清新画面。

第一部分，是抒情优雅的行板，具有江南传统慢板的曲笛特色，突出一个"行"字，细腻地表达出游人怡然自得地在园林漫步，尽情地观赏精巧秀丽的姑苏园林。

第二部分，是热情的小快板，运用十六分节奏、欢快跳跃的旋律，表现游人嬉戏、情溢于外的场景，将乐曲推向高潮。

第三部分，是音乐主题的再现，稍慢的行板，旋律更加婉转动听，使人久久沉浸在美景中，流连忘返，令人寻味。

此曲韵味深长，旋律典雅，色彩鲜明，充分发挥了曲笛音色柔美、宽厚而圆润的特征，再结合南方笛子演奏常使用叠音、打音、颤音等技巧，使乐曲表现更加动人完美。

9.《凤凰展翅》——笙曲

1）作品简介

《凤凰展翅》是董洪德、胡天泉作于1956年的一首笙独奏曲。凤凰古称"瑞鸟"，传说是鸟中之王，象征美丽和幸福。乐曲采用山西梆子音调，运用丰富的演奏技巧和和声方法，生动地描绘了凤凰各种优美的姿态以及凤凰展翅翱翔的美好景象，抒发了对幸福美好生活的向往之情。

2）作品赏析

《凤凰展翅》是由引子和三个段落组成。引子部分以笙特有的强烈和音与清新、纯净、恬美的单音演奏形成对比。其节奏自如，装饰音和呼舌音的运用展现出凤凰优雅的身姿和展翅前抖动羽毛的、有节律的姿态和神韵，如谱例9-8所示。

【谱例 9-8】

第一段,由 D 调转入 G 调,采用山西梆子音调,旋律富于歌唱性,用笙的"双音""嘟噜"等技巧表现凤凰的引吭高歌。

第二段,曲调由慢渐快,旋律活跃,动感十足,形象表现出凤凰翩翩的舞姿和欲飞的神态。

第三段,由 G 调转入 A 调,速度加快,用对应的乐句描写凤凰欲飞和百鸟欢腾的场面。

第四段,以呼舌技法吹出一段恬静、辽阔的旋律,将凤凰展翅凌空、翱翔蓝天的优雅姿态,描绘得出神入化,惟妙惟肖。

整首乐曲在同一音调的基础上,通过力度对比、节奏对比、演奏技巧对比、调性对比、旋律的扩充和压缩等变化发展,形象地勾画出凤凰展翅的娇美身姿和神韵。

10.《渔歌》——巴乌曲

1) 作品简介

《渔歌》是管乐演奏家严铁明在 20 世纪 70 年代创作的一首巴乌独奏曲,乐曲旋律动听优美,采用红河地区哈尼族和彝族的音乐素材,描写了夕阳西下,湖面波光粼粼,金色的晚霞洒在略带雾霭的水乡,渔夫打鱼归来欢乐愉快的场面,热情赞颂了美丽富饶的红河地区各民族人民的幸福生活。

2) 作品赏析

乐曲优美清新,采用 F 宫调式,2/4 拍,由引子(晨曦)、渔歌、欢唱、跳月和尾声(远去)五个部分组成。

开始是辽阔自由的散板引子,扬琴、二胡轻奏震音,大提琴拨奏分解和弦,描绘出一种晨雾霭霭、朝阳初升的景色。巴乌以自由舒缓的旋律呼唤着黎明的到来,乐曲旋律优美舒展。接着,音乐转为中速,由巴乌奏出浓郁的哈尼族风格的渔歌主题,旋律优美动听,沁人心脾,节奏轻盈起伏,表现了边疆人民对新生活的赞美和勤劳乐观的性格。

接着乐曲采用了彝族跳月歌舞的音乐主题,由深情的歌颂转为欢快热烈的"欢唱"。跳月是流行于我国西南的苗族、彝族等少数民族地区的一种风俗,在初春或暮春的月明

之夜,未婚的青年男女聚集在野外,尽情地歌舞,他们往往通过这些活动寻找到爱情和幸福。巴乌以较为欢快的速度,吹奏出由"渔歌"主题变奏发展起来的轻歌曼舞的旋律。这时,节奏放宽伸展,音乐转为富有特色的变换节拍(2/4,3/4)。巴乌与乐队对答地奏出彝族跳月的歌舞旋律,把欢乐的情绪推向高潮。

最后,当"渔歌"主题再次出现之后,巴乌在乐队轻快的拨奏伴奏下,乐曲以短小、轻快的旋律圆满地结束,一切慢慢地复归平静。

二、民族器乐合奏曲

1. 丝竹乐

"丝""竹"是乐器的类别。丝竹乐,就是用弦乐合奏和笙管乐合奏这两种形式结合起来所演奏的音乐。在丝竹乐队中,一般不加入管、唢呐等乐器以及大锣、大鼓等强烈的打击乐器。

早在汉代,丝竹乐就作为一种为声乐进行伴奏的形式而存在了。《晋书·乐志》中有"相和,汉旧歌也;丝竹更相和,执节者歌"的记载。魏晋南北朝时期,丝竹乐已常用于歌唱前的单独演奏。明清时期,除了广泛被用于戏曲音乐、说唱音乐、歌舞音乐的伴奏外,丝竹乐已成为我国民族器乐中,运用较为广泛的独立合奏形式。

1)《中花六板》——江南丝竹

江南丝竹,是指流行于江南地区(以上海为中心,包括江苏南部、浙江西部一带)的丝竹乐合奏形式。明代嘉靖隆庆年间,以魏良辅为首的戏曲音乐家们,在太仓南码头创制昆曲水磨腔的同时,以张野塘为中坚人物组成了规模完整的丝竹乐队,用工尺谱演奏,由昆曲班社、堂名鼓手兼奏,后逐渐形成丝竹演奏的专职班社。明万历末在吴中(苏州地区)形成了新的乐种"弦索",可算是江南丝竹的前身。它与民俗活动密切结合,有着广泛的群众基础,后正式定名为江南丝竹。

江南丝竹传统的技法中有你繁我简、你高我低、加花变奏、嵌挡让路、即兴发挥等手法,并逐步形成"小、细、轻、雅"的风格特色。这种技法和风格包含了人与人之间相互谦让、协调创新等深刻的社会文化内涵。

江南丝竹的乐队编制一般为3~8人,乐队组合主要有:"丝"——二胡、中胡、小三弦、扬琴、琵琶;"竹"——笛、箫、笙;"小件打击乐器"——板、鼓、木鱼、碰铃等。

江南丝竹的音乐风格具有明朗、轻巧、秀逸绮丽、柔美流畅等特点,概括地表现出江南鱼米之乡、山清水秀的风貌和江南人民朴实爽朗的性格。在合奏时,各个乐器声部既富有个性,又互相和谐,支声性复调织体写法很有特点。乐曲多来自民间婚丧喜庆和庙会活动的风俗音乐,有的是长期流传于民间的古典曲牌。

江南丝竹的传统曲目中著名的有"八大曲":《中花六板》《三六》《云庆》《四合如意》《行街》《慢三六》《花欢乐》(又名《欢乐歌》)与《慢六板》。江南丝竹渊源悠久,唐、宋已出现"细乐"演奏形式,至少在清代1860年以前,已流行于民间。1911年后,逐渐以上海为中心,并组织了许多演奏团体,例如,"文明雅集""清平社""钧天社"等。1949年后,得到更广泛的普及和发展。聂耳曾改《倒八板》为《金蛇狂舞》,

很快风靡全国；刘天华改编创作的《变体新水令》也早已成为乐坛名曲，在全国产生了深远的影响。

《中花六板》又名《熏风曲》，曲名拟"舜弹五弦，以歌《南风》"之古意，也名《虞舜熏风曲》，是江南丝竹中经常演奏的曲目。它是以古老的民间器乐曲牌《老六板》为基础，运用板式变化和加花手法而形成新的独立器乐曲。江南丝竹中，以《老六板》为母曲，变化、发展成的乐曲有五首，即《老六板》《快六板》《中六板》《中花六板》《慢六板》，并将其组合成套，这五首曲子俗称为"五代同堂"。"五代同堂"这一名称是取其吉利之意，子孙五代同堂，福高寿长，另外，也示意五曲同出一宗，而其中以《中花六板》最具代表性。

《中花六板》以旋律扩充加花为主要特点，在《老六板》原有的起、承、转、合结构基础上，将音符时值增长一倍，骨干音基本不动，而在小节弱拍或拍中弱部加上花音，就得到一个以"花"为特色的《花六板》；同样，在《花六板》基础上再次增加时值，进行放慢加花，便成为较《花六板》更花一些的《中花六板》。《中花六板》的旋律抒情优美，婉转多姿，节拍变化适中，风格清秀典雅，具有浓郁的江南韵味，抒发了人们乐观向上的情绪，如谱例9-9所示。

【谱例9-9】

在乐曲的发展中，速度不断加快，力度逐渐增强，情绪不断高涨，使音乐在热烈欢快的高潮气氛中结束，体现出一种情绪从恬静而逐步趋于热烈的风格。

2)《雨打芭蕉》——广东音乐

广东音乐又称粤乐，是丝竹乐的一个主要乐种，原流行于珠江三角洲一带，具有浓郁的地方特色。广东音乐形成于清朝末年民国初年，其前身主要是广东戏曲的伴奏乐队、街头的卖艺人以及农村的"八音会"（一种乐队组合方式），常常演奏粤剧的过场音乐和烘托表演用的民间小曲，当地人称为"过场""谱子"等。约在20世纪初期，发展成为独立演奏的器乐曲，流传到外地后，被称为"广东音乐"，在20世纪20年代—30年代达到鼎盛，广东音乐开始在全国流行。

广东音乐的表现内容大多为风俗性的场景描写，包括对明快、悠怡、雅致的生活情

趣和对花、鸟、物、象等自然景观、现象和意境的刻画和表现。广东音乐所用的乐器通常有二胡、扬琴、秦琴、椰胡、三弦、琵琶、洞箫、笛、板等，以二胡和扬琴为领奏和主要乐器。

广东音乐的代表性曲目有《雨打芭蕉》《旱天雷》《双生恨》《三宝佛》《步步高》《平湖秋月》《娱乐升平》《赛龙夺锦》《双飞蝴蝶》等。

2006年5月20日，广东音乐经中华人民共和国国务院批准，列入第一批国家级非物质文化遗产名录，项目编号为Ⅱ-49。

《雨打芭蕉》乐谱最早载于1921年丘鹤俦所编著的《弦歌必读》，成为广东音乐早期代表性曲目。作者不详。这首乐曲以粤胡为主奏乐器，描绘了初夏时节，雨点滴落在芭蕉叶上发出的淅沥明透之声，表现出一种明快、清爽、优雅的情趣和南国风土气息，表达了人们对雨打芭蕉的喜爱和对未来的憧憬。

乐曲材料源于"八板"的变体，通过放慢加花等手法变奏，并用节奏的顿挫、连断对比和旋律乐句的短碎处理，使其形象生动，音乐优美动人。《雨打芭蕉》分为两大部分，它以五声为骨干，加四七两个偏音，很有地方特点，由两个性格不同的旋律从不同的侧面展现出乐曲的意境。第一部分由三个乐句组成。乐曲一开始，以流畅明快的旋律展现出富于诗情画意的岭南风光，表达出一种喜悦的心情。三个乐句采用民族音乐旋律中常用的"合头""合尾"手法，相互紧密衔接，逐句传递，紧扣连贯，使旋律既变化又统一。

第二部分，以节奏顿挫、不规则的连续简短垛句与第一部分的旋律形成对比，表现稀雨初下，雨点打在芭蕉叶上的淅沥之声和风吹芭蕉叶的婆娑摇动之态。这段旋律具有弹拨乐器的表现性能特点。经过一连串的顿音、泛音和快慢相间的速度与节奏型的运用，音乐气氛更加活跃，表现出早期广东音乐简洁明快的特征，如谱例9-10所示。

【谱例9-10】

2. 吹打乐

吹打乐是我国民间器乐合奏形式之一，"吹"指吹管乐器，"打"指打击乐，即以唢呐、管子、笛、大鼓等为主要乐器，或辅以铙、钹、铛等打击乐器和弦乐器。"吹打乐"，是指旋律乐器和打击乐器相结合的民间音乐。实际上，吹打乐也常用丝竹乐器，故有"粗吹锣鼓"（唢呐、管子等吹管乐器与大锣、大鼓的组合）和"细吹锣鼓"（丝竹乐与打击乐的组合）之分。吹打乐在民间又称"鼓吹""鼓乐"等，据史料记载可推溯

至汉代，最初起源于骑兵中的军乐。由于吹打乐具有粗犷、刚健、豪迈的音乐风格，因此善于表现热情激烈的情绪，其主要特点表现在大型套曲结构和打击乐器的应用两个方面。

较有代表性的吹打乐有"苏南吹打""西安鼓乐""十番锣鼓""潮州锣鼓""河北吹歌"等。

1)《将军令》——苏南吹打

苏南吹打是流行于江苏南部无锡、苏州、常州、宜兴一带的民间吹打乐合奏，约在清朝中叶，盛行江南民间。由于其乐器组合和结构形式的不同，也称"十番锣鼓"。"十"代表多的意思，"番"是指出新花样。

苏南吹打的乐器组合有三种，一是"十番鼓"，以鼓（板鼓和铜鼓）为领奏或独奏乐器，其他丝竹乐器有笛、箫、胡琴、板胡、小三弦、琵琶等；二是"十番锣鼓"，丝竹乐器类同上，打击乐器方面除了鼓以外还有大锣、内锣、大钹等，有时加上唢呐；三是"粗吹锣鼓"，用的乐器有大唢呐和全套打击乐器。

苏南吹打《将军令》（粗吹锣鼓曲）原是戏曲的伴奏曲牌，流传和运用都十分广泛，因为它气势宏大、热烈庄严，常在传统戏曲中，被用作开场"吹台"的音乐和升帐、摆阵等威武场面的伴奏音乐。以中音大唢呐为主奏乐器，配以锣鼓，与相应的舞台人物形象和场景结合紧密。在各种民间风俗活动中，民间艺人们也常以此曲营造热烈、喜庆的氛围。

《将军令》的音调威武雄壮，很有气派，旋律跌宕起伏，速度富于变化，节奏张弛有致，调性色彩丰富。全曲描绘了古代将军升帐时的威严庄重、出征时的矫健轻捷、战斗时的紧张激烈等一组军旅生活音画，塑造了一位威武不屈、骁勇善战、飒爽英姿的大将军形象。经过改编用于专门合奏的《将军令》，在曲头增加了引子，将结尾予以扩充，在中间部分加入"夹吹夹打"的形式；在乐队编制上，增加了笛、笙、号筒、先锋等民间乐器，以及"十面锣"、低音大锣等，大大丰富了乐队的表现力；在结构上，分为前奏、主体、尾奏三大部分。

前奏部分是散板，乐曲以号筒、大锣、大鼓、先锋等音响开始，继而鼓号齐鸣，由大唢呐、曲笛、笙吹奏出引子，如谱例 9-11 所示。

【谱例 9-11】

进入主体部分，奔放火热的音乐风格表现了人们凯旋的欢快情景。首先在一阵锣鼓声后，由洪亮的大唢呐和锣鼓齐奏引出威武雄壮的旋律，使人联想到戏曲中大将登场，全身披挂的气派场景，如谱例 9-12 所示。

【谱例 9-12】

紧接着,由笛子和笙主奏出象征兵卒列队行进的活泼旋律,如谱例 9-13 所示。

【谱例 9-13】

乐曲中部描写兵卒操演的音乐,采用了"三通鼓"的奏法,以管乐器三次吹奏号召性曲调,在每一次的句末长音上,敲起一阵紧锣密鼓,使音乐更增添了战斗激情和戏剧性效果,如谱例 9-14 所示。

【谱例 9-14】

尾奏部分号角声声,锣鼓阵阵,吹与打结合,把音乐推向高潮,描绘出欢庆胜利的壮观景象。最后,在热烈的锣鼓段中,乐曲圆满结束。

《将军令》这首作品在配器上,运用了"粗吹锣鼓"和"细吹锣鼓"两种打击乐器编制,并作种种变化,使旋律的进行在音色和力度上富有层次和对比;在表演上,充分发挥唢呐不断连奏的循环换气演奏技巧,与笛、笙的断奏技法相对比,而打击乐器则以闷击、放音手法与之呼应;在速度处理上,注重快慢对比,并经常在段末作渐慢,使音乐呈现出结束感后,又紧接渐快回原速。《将军令》中宫调的多变、音量的错落有致,使音乐高潮迭起,具有很强的推动力。

2)《小放驴》——河北吹歌

这是一首在河北广为流传的小调民歌。在它的故乡,每逢元宵佳节人们都会吹起唢呐,敲起锣鼓,载歌载舞地演唱它。久而久之,这种民歌演唱方式逐渐演化形成用管子、唢呐等吹管乐器,模拟唱腔演奏的吹管乐合奏形式。这种流行于河北境内擅长吹奏民歌、小调、秧歌音乐、戏曲片段的吹管乐合奏,老乡们亲切地称它"河北吹歌"。

 河北吹歌的历史，据艺人提供的口头资料推算，至少已有200多年。其演奏者有职业僧道乐手，也有半职业性的农民艺人。僧道乐手多在法事中演奏，农民多在婚丧仪式和春节、农闲时演奏。河北吹歌的乐队组合形式基本上有两种类型：一是以管子、海笛（小唢呐）为主，辅以丝弦乐器和打击乐器；二是以唢呐为主，配合打击乐器伴奏。演奏曲目有表现宗教内容的《大赞》《集魂祭》，也有表现民风民俗活动的《小放驴》《豆叶黄》等。

 河北吹歌依照流传区域大致可分为冀南吹歌、冀中吹歌、冀东吹歌三大支系。其中，以流行于徐水、定州、安平、安国、沧县一带的冀中吹歌乐活动最为著名。徐水迁民庄吹歌会和定州子位村吹歌会是冀中吹歌乐的代表。"咔戏"是冀中吹歌演奏中常用的绝活。演奏者舌下含一个小小的金属片，不仅能模仿戏曲唱腔，还能学多种飞禽走兽的叫声，令人拍案叫绝；冀南吹歌中的"永年吹歌"最具代表性。在永年，吹歌队遍布各地，村村都有吹歌会，家家都是吹歌能手；冀东吹歌，音色甜美、醇厚、娓娓动听，常以花吹为表现形式。冀东花吹中的连拨三节、摘碗、反手、倒手、剜、点、扭，转等长杆唢呐演奏技巧更是让人目瞪口呆，流连忘返。

 河北吹歌《小放驴》是一首地道的冀中定州吹歌乐曲。定州吹歌的特点是以管子为主奏乐器，配合唢呐、笙、笛、板胡的伴奏，常演奏《打枣》《小放驴》等反映农家生活、田园风光为内容的乐曲，情绪热烈，讲究音色韵味。

 《小放驴》这首乐曲结构短小，曲调轻快诙谐，演奏形式生动活泼，再现了北方农村中，放驴时的诙谐情景和小毛驴顽皮活泼的形象。乐曲生活气息浓厚，北方音乐风格特点鲜明，在河北农村中广为流传。乐曲由起承转合、再转、再合的6个乐句构成。起句与承句是同一段旋律的反复，由两个相对仗的分句组成，民间艺人把这种旋律进行方式称为"句句双"。乐曲演奏通常先是管子领奏，后由乐队作逗趣"学舌"似的对答。旋律性的大跳音程和管子的特殊音色，赋予音乐幽默诙谐的情趣。第三乐句为转句，通过对曲式结构的细分形成音乐的不稳定因素。合句以调式的主音结束。第五句为再转句，管子与乐队的对奏使音乐形象更加活跃。第六乐句是再合句。全曲6个乐句反复演奏3次，速度逐渐加快，情绪逐渐高涨，最后一次反复时，在段末进行扩充，围绕宫音稍作展开，音型的多次反复、速度的转快使音乐在高涨的热烈气氛中结束。全曲以鼓、钹轻快的节奏陪衬旋律，增添了乐曲喜庆祥和的欢乐气氛。

> **注意：**《放驴》与《小放驴》区别如下。
> 《放驴》是由慢板和快板两大部分组成，尾部还有一个展开性的穗子段（即兴演奏的段落）。《小放驴》只演奏《放驴》的慢板段落，最后带一个较小的结尾。两者的旋律相同构不同，所以加一"小"字作区分。

3. 民乐合奏

1）《春江花月夜》——民乐合奏曲

 《春江花月夜》是一首为广大人民群众所熟悉和喜爱的民族器乐合奏曲。该曲原名

《夕阳箫鼓》，是一首著名的琵琶独奏曲，早在1875年以前就流传于民间，写的是浔阳（今江西九江）江上的月夜。在1895年出版的李芳园所编《南北派十三套大曲琵琶新谱》中，将该曲称为《浔阳琵琶》，也有人称为《浔阳夜月》《浔阳曲》，后发展为江南丝竹乐。1925年前后，上海大同乐会将其改编为民族器乐合奏曲，遂改名为《春江花月夜》。新中国成立后，经过许多专业民族音乐工作者的不断努力，使得该曲在配器和各种处理上日臻完善，大大丰富了音乐表现力，作为我国民族器乐中的代表曲目走向世界音乐舞台，深受各国人民喜爱。

《春江花月夜》意境优美，乐曲结构严密，旋律古朴典雅，节奏平稳舒展，用含蓄的手法表现了深远的意境，具有较强的艺术感染力。此曲音乐的主题旋律尽管有多种变化，新的因素层出不穷，但每一段的结尾都采用同一乐句出现，听起来十分和谐。在中国民间音乐中，这种手法叫"换头合尾"，能从各个不同角度揭示乐曲的意境，深化音乐表现的内容。另外，《春江花月夜》的构思非常巧妙，随着音乐主题的不断变化和发展，乐曲所描绘的意境也逐渐地变换，时而幽静，时而热烈，实现了大自然景色的变幻无穷。乐曲以柔婉优美的旋律、流畅多变的节奏、精巧细腻的配器，以及动与静、远与近、景与情的结合等精湛的艺术处理，塑造了鲜明生动的音乐形象，展现出一幅幅色彩柔和、清丽淡雅、如诗如画的春江月夜迷人意境，令人心旷神怡，沉浸于美的享受之中。

全曲共分十段，就像一幅工笔精细、色彩柔和、清丽淡雅的山水长卷，引人入胜。它由引子、主题乐段、主题的八次变奏和尾声所组成。每一段均有小标题，用诗的语言引人联想。这些标题分别为：江楼钟鼓；月上东山；风回曲水；花影层叠；水深云际；渔歌唱晚；洄澜拍岸；桡鸣远濑；欸乃归舟；尾声。

（1）江楼钟鼓。这是乐曲的第一段，也是全曲旋律的基础。开始用琵琶清脆的弹、挑音模拟远远传来的江楼鼓声。接着，箫和筝奏出轻微的波音。继而，乐队奏出优美流畅的抒情旋律，描绘出一幅夕阳醇正，余晖未尽，小舟泛江，微风涟漪的江上动人意境，呈现出"春江月夜美如画"的效果。

（2）月上东山。变奏之一。将乐曲第一段的主题音调移高四度，琵琶、古筝、二胡等乐器齐奏，音色和谐典雅，以自由模进的手法使旋律向上引发，造成徐徐上升的动感，描绘了夜色朦胧、明月升空的景象，如谱例9-15所示。

【谱例9-15】

(3) 风回曲水。变奏之二。曲调的开始部分引入新的音调材料，旋律线的起伏增大，动力增强。乐曲通过音乐层层下旋后又紧接着回升，在上五度自由模进来演绎水波潋滟、波浪微涌的动态美。最后，仍以"合尾"结束，如谱例 9－16 所示。

【谱例 9－16】

(4) 花影层叠。变奏之三。在六小节徐缓的曲调进行之后，由琵琶奏出四个快疾繁节的华彩乐句，使得气氛陡然起伏、焕然一新，与前面所表现的恬静意境形成鲜明对比，彰显出明丽动态之感，使曲调起伏中承接合尾，恰似一阵晚风吹拂，水中花影随波摇曳、纷乱层叠的景象，如谱例 9－17 所示。

【谱例 9－17】

(5) 水深云急。变奏之四。运用主题的核心音调展开，头尾与主题基本相同，中间部分展开。音乐先在浑厚的中低音区回旋，用阮、大胡等低音乐器奏出，使人联想到江涛渐呈浊涌之势，波浪滚滚，连绵不断。忽而，出现琵琶用泛音奏出的飘逸音响。随后，在乐队演奏的长音下，古筝以快速地拨弦模仿流水声。音区音色的对比使人联想起水天一色的江中晚景，那种"江天一色无纤尘，皎皎空中孤月轮"的壮阔景色油然而生，如谱例 9－18 所示。

【谱例 9－18】

(6) 渔歌唱晚。变奏之五。这段音乐极具特色，前半段由箫吹奏出如歌的旋律，并由核心音型作连续地下行模进，配以木鱼的敲击声，音乐生动，韵味闲适。接着乐队演奏速度加快，声势浩大，表达了渔人们愉快归来的心情。

(7) 洄澜拍岸。变奏之六。这是全曲的第一次高潮。轮指、扫弦等技法演奏的琵琶，由慢转快的强烈音型模进以及各种乐器的全奏，描绘了一幅群舟竞归，洄澜击拍江岸的图画，如谱例 9－19 所示。

【谱例 9-19】

（8）桡鸣远濑和（9）欸乃归舟。这两段都是对划船、摇橹声响和动态的描写。旋律起伏模进、递升递降，速度由慢而快，将音乐推至高潮，激动人心，表现出归舟破水，浪花飞溅，橹声"欸乃"，由远而近的意境，达到了情绪的顶峰，如谱例 9-20 所示。

【谱例 9-20】

（10）尾声。由二胡与筝先后奏出迷人的主题旋律，音乐在舒展徐缓的节奏中，慢慢地弱下来，在一声轻柔缥缈的大锣声中结束。尾声的音乐缥缈、悠长，好像轻舟在远处的江面渐渐消失，春江的夜空幽静而安详，使人沉湎在这迷人的诗画意境中……如谱例 9-21 所示。

【谱例 9-21】

《春江花月夜》先后被黎英海改编为钢琴独奏曲，刘庄改编为木管五重奏，陈培勋改编为交响音画。中国古典吉他演奏家殷飚，将此曲改为吉他独奏曲《浔阳夜月》，在 1988 年，广东、香港、澳门等地举办的吉他大赛中获古典吉他冠军。

2)《瑶族舞曲》——民乐合奏曲

《瑶族舞曲》创作于20世纪50年代，原为刘铁山、茅沅创作的管弦乐曲，后由彭修文改编为民乐合奏曲。

瑶族是居住在我国中南、西南六省的少数民族。瑶族人民能歌善舞，其丰富多彩的民间歌舞在我国民族音乐文化中占有重要的一席之地。《瑶族舞曲》以瑶族民间歌舞音乐《长鼓歌舞》为素材而创作，生动地描绘了瑶族人民欢歌热舞的喜庆场面和民俗风情。

乐曲为复三部曲式结构。

引子是以大阮为主的弹拨乐器，轻柔地弹奏出舞蹈节奏音型，烘托出一个美丽的意境：夜幕降临，瑶族青年男女们身着节日盛装，轻轻击拍着长鼓，聚集在轻柔的月光下。

第一部分，由一个慢板乐段和一个快板乐段组成。引子之后，高胡奏出颇具舞蹈韵味的幽静委婉的慢板旋律，犹如美丽婀娜的瑶族少女翩翩起舞。随着琵琶、二胡等乐器的相继加入，音乐情绪渐渐高涨，色彩愈加丰富明朗，好似姑娘们纷纷加入舞蹈行列。在吹管乐以明亮的音色再奏这一主题后，突然三弦和大阮等奏出根据这一主题衍变发展而来的快板旋律，热烈而粗犷，恰似一群小伙子情不自禁地跳入姑娘的舞蹈行列，欢快起舞。

第二部分，音乐由D羽调转为D宫调，由2/4拍变为3/4拍，悠扬的旋律由笛子和笙奏出，其旋律时而富于歌唱性，轻盈委婉；时而出现跳跃的节奏，宛如恋人们相依而舞，表达爱恋，沉醉于幸福之中。

第三部分，再现段。直接再现第一部分的快板乐段。粗犷豪放的音乐再次骤起，并加入热烈的锣鼓，好似人们又纷纷加入舞列，音乐速度不断加快，感情越来越奔放，气氛达到高潮，在强烈的全奏中结束。

第二节　西方中小型器乐作品

一、巴赫《G弦上的咏叹调》

1. 作品简介

作曲家简介

《G弦上的咏叹调》是巴赫大约在1722年完成的，选自《管弦乐组曲第三首》的第二曲，标题为《咏叹调》。1871年，由德国小提琴家威廉密改编为小提琴独奏曲，他把原谱的第一小提琴所担任的主旋律声部，改写成独奏小提琴声部，将其他声部改为伴奏声部，并且将原D大调改为C大调，巧妙地利用了小提琴G弦的最低音域，这样，乐曲全部移至小提琴的G弦上演奏，故名《G弦上的咏叹调》。小提琴的G弦是低音弦，发音深沉浑厚，长于演奏富于表情和

歌唱性的抒情旋律，把这一特点和原曲如歌的风格紧密结合起来，使之更为丰满柔美，成为音乐史上在一根弦上完成全曲的最佳范例。

2. 作品赏析

乐曲为古二部曲式结构，分成两大段落，按记谱应各自反复一遍，实际演奏时，考虑到结构上的平衡，一般只反复第一段。

第一部分为 6 小节，徐徐奏出的旋律质朴而富于歌唱性，节奏自由，一气呵成，具有巴洛克后期的夜曲风格，如谱例 9-22 所示。

【谱例 9-22】

伴奏声部有弦乐器拨奏的效果，衬托出主旋律柔宛如歌的特点。

第二部分篇幅较大，共 11 小节，情绪较前一段有更大的起伏，在低声部有规律的伴奏音型上，舒展的旋律使人荡气回肠。乐曲在延长的主音上渐弱结束，形成一种余音缭绕、情趣无穷的意境，如谱例 9-23 所示。

【谱例 9-23】

《G 弦上的咏叹调》以它优美的旋律、纯朴的风格、独特的音色，吸引着广大的音乐爱好者，并成为小提琴手们必学的曲目之一。

二、海顿弦乐四重奏《小夜曲》

1. 作品简介

弦乐四重奏是室内乐中，最重要和最有代表性的重奏形式，由第一、第二小提琴、中提琴和大提琴组合而成。不少作曲家都喜欢用这种形式写作音乐作品，以这种典雅的纯音乐形式表达自己的乐思，如莫扎特的《G 大调弦乐小夜曲》、柴可夫斯基的《如歌的行板》等。

作曲家简介

海顿的弦乐四重奏《小夜曲》，又名《如歌的行板》。原为他所作《F 大调第 17 弦乐四重奏》（OP.3-5）的第二乐章，约作于 1762 年。该曲后被改编成多种器乐演奏形式，如管弦乐曲、管乐合奏曲、小提琴曲、钢琴曲和吉他曲等。

2. 作品赏析

本曲分为两大段。在第一段中，先由第一小提琴奏出小夜曲的基本主题，其音乐性

质流畅而亲切，在安静的气氛下，不乏欢快典雅、悠然自得的情绪，如谱例 9-24 所示。

【谱例 9-24】

第二小提琴、中提琴和大提琴用轻轻的拨弦奏法，奏出类似吉他伴奏的效果，营造了一个安静的音乐背景，简洁地衬托出优美动听的主旋律，令人感受到这首小夜曲的无穷魅力。

这首小夜曲色彩明朗，轻快的漫步节奏和娓娓动听的旋律，具有典雅古朴的情趣，表现了无忧无虑的轻松环境。

第三节　中外大型管弦乐作品

一、《纳西一奇》——朱践耳

1. 作品简介

作曲家简介

交响音诗《纳西一奇》，取材于云南纳西族的口弦音乐。纳西族具有渊源悠长的历史文化和美丽多姿的自然风景：以象形文字写成的奇书《东巴经》、独特别致的东巴舞以及世界最早记录舞姿的东巴舞谱，秀丽的玉龙山雪峰、雄伟的虎跳峡飞浪等皆为稀世之奇观。而纳西族民间音乐中的口弦，堪称奇中之又一奇，这部作品的名称即由此得来。

口弦是我国西南少数民族吹奏的乐器，历史非常久远。口弦由三片竹簧组成，演奏时，左手执口弦，置于唇间，右手拨弹簧舌尖端，以气震颤发音，音量比较微弱，静夜听之如吹口哨。口弦音域较窄，但是在三个基本音之外，还可以发出不同系列的泛音，这为多调性重叠提供了依据。口弦的音色丰富优美，节奏灵活多变，在风格上与纳西族的其他民间音乐相互交融，从而成为作曲家进行艺术创作的坚实基础。

2. 作品赏析

《纳西一奇》包括四个乐章，每个乐章的标题均取自口弦音乐，作曲家运用丰富的艺术想象，结合纳西族民歌的特点，创造出情态生动、形象各异的音乐，体现了标题的意境，乐曲其具有迷人的艺术魅力。

第一乐章：铜盆滴漏。

这是一支婉转动听的夜曲，表现幽静迷人的旷野意境，情绪深沉悠远。乐章的结构

为三部曲式。A部主题运用了纳西族民间音乐中"谷气"调,这种调式很特别,其音列结构与全音阶相似,这段主题以萨克斯管演奏,音乐情调朴实感人,深邃而耐人寻味。B部主题是由纳西族民间二重唱情歌"时受"调取材而来,音调活动于纯五度音程内一个不完全的半音列,由弦乐奏出,在曲调上强调口语化,吟咏具有起、承、转、合的特点。起伏升降的音调和前紧后松的节奏,具有纳西族音乐独特的韵律,驻足倾听仿佛静夜中远远传来歌手深情美妙吟唱,令人回味不已。

第二乐章:蜜蜂过江。

第二乐章具有一个十分动态化的标题,其音乐也是如此,表现手法具有鲜明的造型性,生动地描绘了蜜蜂由远而近,越过滔滔江水又逐渐远去的景象,象征了纳西族人民不畏艰险的勇敢性格。乐章由三个段落组成,蜜蜂主题由小提琴和长笛交替演奏的十六分音符来表现,汹涌澎湃的江水以音色粗犷浑厚的铜管乐器来描绘;在此,蜜蜂的主题采用了D调,大江的主题采用了降A调,两个主题巧妙和谐地交叠在一起,形象地刻画了从远方嗡嗡而来的蜜蜂被江水所阻挡的画面。在音乐的第二段中,两个主题的调性分别作上、下小三度的移动,在F调上重合,表现蜜蜂飞越大江上空的景象。第三段,两个主题再次分别作上、下小三度的移动,此时,蜜蜂的调性(降A)与大江的调性(D)恰好为第一段主题调性的互换,表明作为"弱者"的蜜蜂飞过大江而成为不可征服的"强者",貌似强大的江水最终被小小的蜜蜂征服了。

第三乐章:母女夜话。

这一段音乐表现深夜母女之间的对话,音乐情调富于诗意,优美柔婉,细腻抒情。乐章由四个段落组成。第一段,包括"母亲"和"女儿"两个主题,分别运用大提琴和小提琴演奏,音色表现十分形象生动,两个主题同样在降A调上呈示。第二段,两个主题的调性分别向上、下移动大二度,由此而形成了降B和降G二重调性的结合。第三段,此时,两个主题各自作反向大二度的移动,又构成了C与E二重调性结合。第四段,音乐在第三段的基础之上以同样的方法再一次反向移动,从而使两个主题的调性统一于D调上。这样的处理手法与作曲家想要描述的音乐形象有着密切的关系,其主要意境体现亲密的母女二人,在迷人的静夜悄声地谈心,她们各自陈述自己的意见,虽然有时由于年龄、性格和经历上的差异,两代人对于生活的看法不尽相同,有时产生激烈的争论,但是母女情深,最终她们统一了思想,心心相印,音乐也更加和谐动听了。

第四乐章:狗追马鹿。

这个乐章描绘的是纳西族人民的狩猎生活,表现了纳西族人民强悍英勇、粗犷豪放的性格。音乐形象主要描绘了围猎时追逐、呼喊的情景以及紧张、惊险的场面,主要采用了多层次的平行、模仿、固定反复等形式,形成了多调性组合的形态,具有十分鲜明活泼的形象性。

二、《第六交响曲第一乐章》——贝多芬

1. 作品简介

作曲家简介

这部作品由五个乐章组成,每个乐章又都有各自的小标作品分析题,显然,它们代表了作曲家"对农村生活的回忆"。《田园交响曲》不是绘画,而是表达乡间的乐趣在人心里所引起的感受。它对感情的表现多于"音画"。贝多芬以这样一些注解,表明了他的创作意图,展现了他现实主义的创作理念,强调了这部作品所表现的、重在人对自然中的景、物所产生的内心体验与感受,而非一般意义上的表层音画。这也反映了他反对庸俗自然主义创作方法的坚定态度,贝多芬正是运用了这种"寓情于景"的创作手法,把他蕴藏在大自然中的真挚情感,寄托在一个个跳动的音符之上,使整部作品色彩明朗,格调高雅,如阵阵纯朴的民风,吹拂耳畔,引人遐想。

2. 作品赏析

第一乐章表达了到达乡村时的快乐感受。这一乐章,充盈着自然与生活的音响,恬静、平和、清纯而又愉悦的情调,仿佛令人置身于鸟语花香、幽静淡雅的世外桃源,着力刻画了作曲家悠然自得、令人神往的舒畅心境。它的速度为不太快的快板,明朗的F大调,2/4拍子,奏鸣曲式。乐曲开始,由弦乐组中的小提琴、中提琴和大提琴奏出民歌风格的曲调。其中,由第一小提琴演奏出呈示部的主部主题,音乐充满活力与生机;大提琴与中提琴在低音部拉出主属持续音作为衬托,像是模仿民间管弦乐器上的固定低音,营造了绵绵的安详氛围,如谱例9-25所示。

【谱例9-25】

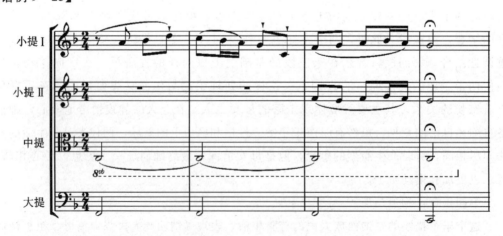

这个淳朴而又明朗的乐句,不仅是第一主题的重要组成部分,也是整个第一乐章的基础,它凝聚了这一乐章的主导思想和音响素材,既确定了整体的情绪基调,又为以后的旋律发展起到了穿针引线的作用。

第一主题在接下来的发展中,运用了多声部的复调手法,主旋律在第二小提琴

上奏出，第一小提琴则采用插花式的点缀，与之形成呼应；继而又把两种因素合二为一，中提琴悠然自得地歌唱，大提琴仍保持民间音乐格调的主持续音，如谱例 9-26 所示。

【谱例 9-26】

我们从第一主题及其展开的片段中，不难看出，xxx xx 这个音型经常出现，并呈波浪化的音调不断向上移动，从而导致这一主部主题的多次出现，它依次在长笛、双簧管和单簧管上飘过，最后落在乐队的全奏上，使由弱到强的情绪氛围达到一个小高潮。

在第二主题出现之前，有一个连接部，它采用连续的三连音进行，在单簧管、大管及圆号上巡回弱奏，恰如小溪潺潺的流水声，让人心旷神怡，不绝于耳。

接下来出现的第二主题，是对第一主题的引申和扩充，它建立在 C 大调上，由两个部分组成。第一部分的旋律为分解和弦式，由弦乐组的乐器奏出；第二部分在它的下面，辅有大提琴奏出的宽广舒展的曲调，与之呼应，如谱例 9-27 所示。

【谱例 9-27】

 音乐的第三主题是再现部。它主要是对呈示部的主题进行再现，但在主题的调式上有了新的变化。结尾部分是对主题材料的发展，乐曲由强转弱，和缓而平静的结束，似乎传达了人们流连忘返的心情。

下 篇
音乐姊妹篇

第十章 歌　　剧

第一节　歌剧的发展

歌剧是集音乐、诗歌、戏剧、舞蹈、布景、服饰和道具于一体的综合舞台艺术形式，能带给观众不可抗拒的激情和戏剧性的情感体验。它如同诗歌、戏剧、音乐那样在时间中展开，又如同绘画、雕塑、建筑、舞蹈以及戏剧那样在空间中构建。歌剧中的音乐，既能愉悦人们的听觉，又能强化歌词与故事的感染力，它通过描述情绪、任务和戏剧发展，使复杂的情节变得更加可信。音乐的流动也有力地推动了剧情的发展。

一、西洋歌剧的发展

16世纪末，在意大利的佛罗伦萨，随着文艺复兴时期音乐文化的改革，一群文化艺术界的人文主义学者，组成了卡梅拉塔同好社的团体。诗人里努契尼、音乐家佩里和卡契尼等人热衷于恢复古希腊的戏剧，力图创造出一种诗歌与音乐相结合的生动艺术。1594年，佩里根据里努契尼的剧本合作完成第一部歌剧《达芙妮》，于1597年首演获得一致好评，大家都认为该剧"成功地复活了古希腊的戏剧精神"[①]。因此，人们普遍认为在1597年的意大利佛罗伦萨，一种集演唱和表演于一体的艺术形式——歌剧诞生了。但是《达芙妮》最终不幸失传，所以，1600年佩里与卡契尼合作而写成《尤丽狄茜》，被认为是流传下来的最早的第一部抒情性歌剧，标志着欧洲歌剧的诞生。《尤丽狄茜》取材于希腊神话，讲述的是奥菲欧赴地狱寻找不幸死去的爱妻尤丽狄茜的感人故事。

欧洲音乐史上第一位伟大的歌剧作曲家，是来自意大利威尼斯乐派的蒙特威尔第。他跨越文艺复兴和巴洛克两个时期，以传统为出发点，发展出个性鲜明的新风格，并强调以真实为基础，描写人的心灵世界。他完成于1607年的《奥菲欧》在意大利的曼图亚上演，是历史上第一部成熟的歌剧，其戏剧效果得到进一步加强。该作品吸收了幕间剧中场面华丽的成分，并大胆运用不和谐音与弦乐器震音，以增强音乐的表现力。蒙特威尔第一生中创作歌剧十余部，例如，有《阿里安娜》《尤利西斯还乡》和《波佩阿的加冕》等均为不朽之作。1637年，威尼斯开放了第一家公共歌剧院——圣卢西亚诺剧院，使歌剧艺术走向了更广泛的市民阶层。歌剧随后在威尼斯和罗马继续发展，蒙特威尔第的弟子卡瓦利扩大了戏剧的潜力，并自如地运用喜剧因素。卡瓦利在1637—1673年，写下了32部歌剧，这些作品被不同的剧院所采用，细节上也产生了不同的效果。

17世纪末，那不勒斯乐派形成，歌剧从此发生了根本性的转变，并统治了意大利乐坛和欧洲舞台非常漫长的时期。那不勒斯乐派代表人物——A.斯卡拉蒂，在卡瓦利

① 吴文虹，杨虹．音乐鉴赏[M]．北京：对外经济贸易大学出版社，2010：128．

声乐抒情调的基础上创作自由发展的咏叹调，给予美声演唱以广阔施展的天地。A. 斯卡拉蒂的歌剧多取材于历史传说和世俗喜剧，充分发挥了歌剧作为音乐戏剧其音乐的戏剧表现力和抒情功能，声乐起了主要作用。他确立了那不勒斯最具个性的意大利式歌剧序曲"快—慢—快"的三段形式，成为后来奏鸣曲、交响曲的雏形。

经过将近一个世纪的发展，意大利歌剧在 1680 年渐渐定型为正歌剧，并在 17—18 世纪初，成为欧洲最流行的一种歌剧形式。正歌剧作为一种严肃的歌剧，其题材崇高，采取了神话中英雄牧歌式的故事，亨德尔可说是主要代表人物，到了莫扎特时代逐渐走向没落。

1733 年，意大利作曲家佩尔戈莱西在上演他写的正歌剧《傲慢的囚徒》时，加上了一个幕间剧《奴婢作夫人》，将机智聪明的女仆塞尔皮娜刻画得十分诙谐生动，这标志着意大利谐歌剧的诞生。谐歌剧中的主要人物通常属于市民阶层，与往昔正歌剧中的帝王将相、希腊神话人物截然不同，因而，极富生活情趣和喜剧特性。谐歌剧中，常采用大段宣叙调，且多为无伴奏的干念式宣叙调。调性不求稳定，曲式自由，运用散文式的歌词，节奏随语言而动，特别是绕口令式的宣叙调十分生动诙谐。随着时间的推移，自 18 世纪中叶起，谐歌剧的台本日趋精练，并以严肃、伤感、悲怆性的情节与传统的戏剧情节共存，形成亦庄亦谐的戏剧风格。多美尼科·奇马罗萨的《秘婚记》（1792 年）以及莫扎特完成于 1786 年的《费加罗的婚礼》等都是谐歌剧中的精品。

文艺复兴时期意大利文化在欧洲占据支配地位，因此，17 世纪末，意大利歌剧的成功很快辐射到法、英、德、奥等国家。这些国家又根据本国的文化传统，形成了歌剧的不同类型，主要有法国抒情歌剧、法国喜歌剧、英国假面剧、英国民谣歌剧和德国歌唱剧等。

意大利歌剧最先引入法国，并与法国民族文化结合，加入芭蕾舞场景，使歌剧具有法国化的特征。17 世纪时，法国逐渐形成了自己的音乐戏剧形式"芭蕾喜剧"，就是把宣叙、歌唱、芭蕾融为一体的宫廷表演。但一般认为法国歌剧的真正创始者是意大利作曲家吕利。吕利继承了法国古典悲剧的长处，把其中的诗句朗读加以艺术化处理用于歌剧之中。他创作了 13 部具有法国特点的歌剧，代表作品有《阿尔采斯特》《阿尔米德》等，吕利创造了"慢—快—慢"的法国式的序曲。他开创的这种歌剧样式，被称为法国抒情歌剧。

1710 年前后，法国出现了一种通俗的娱乐形式，音乐采用地方流行曲调，以新兴市民阶层的日常生活为题材，富有生动活泼的民间气息，称为法国喜歌剧。喜歌剧的形式生动活泼，表演幽默风趣，旋律通俗流畅，具有浓厚的民族特点和地方色彩。1746 年，意大利谐歌剧《奴婢作夫人》在巴黎公演，引起称为"谐歌剧论战"的大辩论，这场论争推动了法国早期喜歌剧的创作。

17 世纪初，英国宫廷和社交场所还盛行一种源自意大利和法国宫廷的假面剧。它综合诗歌、舞蹈、声乐和器乐，承袭 16 世纪上半叶唱诗班歌童音乐剧的传统，逐渐演变为复杂的宫廷娱乐形式。最早的假面剧音乐，是由一种以琉特琴伴唱的独唱体裁和一种带有可供跳舞的段落舞歌组成。到了 18 世纪，假面剧多为轻松优雅的游乐艺术表演。1728 年，伦敦上演了一部由约翰·佩普施改编的《乞丐歌剧》。它表面上保持了假面剧

的形式,但选用了其他流行曲调和歌剧曲调,其中,有源自巴洛克歌剧中的咏叹调,有取自苏格兰的古老歌曲曲调。歌唱与说白轮流出现,以叙事手法为主,对社会事件进行讽刺,成为以后出现的英国民谣歌剧的先驱。此后,英国民谣歌剧盛极一时,反映了英国人普遍反对外国歌剧的文化倾向。

18世纪中叶前后,英国民谣歌剧《乞丐歌剧》传到德国汉堡之后,台本作家们饶有兴趣地从它和法国喜歌剧中寻找创作灵感,音乐家们为此创作出为人们所乐于赏听的民族旋律的新风格。在德奥兴起了一种新型的喜歌剧形式,称为德国歌唱剧。这是一种在情节展开处,采用本国语言作为对白的德国式的喜歌剧形式,大部分的歌唱剧都以民间生活为题材,唱词均用各国的民族语言,音乐通俗,氛围轻松,舞曲和夹白在演出中交替进行。同时,奥地利作曲家格鲁克进行歌剧改革,针对当时正歌剧平庸、华而不实的弊端,提出改革歌剧的主旨——"质朴和真实是一切艺术作品的美的伟大原则",歌剧中音乐的"真正使命"是"和诗配合,以便加强情感的再现",他以朴实、真实、自然为原则创作出《奥菲欧与尤丽狄茜》。之后,莫扎特在歌剧方面也有重大贡献,使歌剧达到了一个新的发展阶段,他融合了正歌剧、喜歌剧、民间歌唱剧的特点,常用幽默、讽刺的喜剧手法使之成为富有市民特点的新体裁,他的歌剧代表作品有《魔笛》《后宫诱逃》《唐璜》《费加罗的婚礼》等。

在1790—1910年,在浪漫主义音乐潮流的波涛中,德、奥、法、意的歌剧奇葩竞相开放。1821年,在德国柏林首演的韦伯的歌剧《魔弹射手》,标志着德国浪漫主义歌剧的诞生,它带有当时德国浪漫主义文学题材的典型特征,发展了角色个性,展开了人物冲突,将歌唱剧和德国民族歌剧推向更高的艺术层次。19世纪上半叶,巴黎成为欧洲歌剧艺术的中心,"大歌剧""抒情歌剧""趣歌剧"等相继出现。场面宏大、气势磅礴的大歌剧,在19世纪占据了法国的舞台,并且成为时尚,其代表人物为梅耶贝尔。而在此之后,古诺、马斯涅和托玛等人的创作则更具有抒情、细腻的特征。法国比才的著名歌剧《卡门》,虽然是按照喜歌剧的方式写成,但是其中浓烈的悲剧气氛、异国情调以及优美的旋律都使它成为直至今日仍然在全世界盛演不衰的剧目。

瓦格纳是歌剧史上的一个极其特殊的人物。他早期的作品具有浪漫主义大歌剧的味道,但是他逐渐不满足于旧有的歌剧创作模式,尤其对于那种一味强调音乐的优美而忽略戏剧内涵的做法深恶痛绝。在以后的创作中,他逐渐发展出一种独特的手法,按照自己的美学思想创立了自己的歌剧学说,他的《特里斯坦与伊索尔德》描写了爱情与死亡的特殊关系,表现了宿命论的观点和悲观的生命哲学,而《尼伯龙的指环》则堪称音乐史上少有的鸿篇巨制。后来,瓦格纳还对歌剧改革进行理论上的深入反思,撰写了《艺术与革命》《未来的艺术作品》《歌剧与戏剧》等论著。

罗西尼是19世纪上半叶影响最大的意大利歌剧作曲家,他的创作中既有丰富的旋律,又有伤感的情节,另外,还有喜剧的内容。《塞维利亚理发师》是罗西尼喜歌剧的巅峰之作。威尔第是19世纪下半叶意大利享有盛名的歌剧作曲家,代表作品有《弄臣》《茶花女》《游吟诗人》等,他的作品富于浓郁的浪漫激情,而他晚年创作的《阿依达》《奥赛罗》和《福斯塔夫》等作品,则更具有强烈的戏剧力量。普契尼是继威尔第之后最重要的意大利歌剧作曲家。他的作品从朴素平凡的市民生活中选取题材,表现社会中

的小人物，如《托斯卡》《绣花女》等。

1836年，格林卡创作了第一部俄罗斯民族歌剧《伊万·苏萨宁》。之后的俄罗斯作曲家都沿着他开创的与人民、与现实主义相结合的道路前进。其中，"强力集团"创作的作品有着独特的地位。其代表作品有穆索尔斯基的《鲍里斯·戈杜诺夫》、里姆斯基·科萨科夫的《金鸡》以及柴可夫斯基的《叶甫根尼·奥涅金》《黑桃皇后》等，具有鲜明的俄罗斯风格。

由于浪漫主义作曲家们个性各异，歌剧创作注重运用造型手段，使当时歌剧音乐的表现力变得更加丰富多彩。对咏叹调的多样化写作，也使这一体裁变得更为自由。宣叙调通过作曲家的处理，由乐队寓以丰富的伴衬。

20世纪，传统歌剧与现代派作品共立并存。新一代的作曲家尝试着各种方法，并且密切关注绘画、舞蹈等相关领域的发展，以寻找新的、更自由的音乐表现形式，例如，英国作曲家布里顿的《彼得·格里姆斯》，受瓦格纳影响的理查·施特劳斯创作的《莎乐美》和《玫瑰骑士》，以及印象主义歌剧、现代民族歌剧、表现主义歌剧、新古典主义歌剧及先锋派歌剧等。这期间，代表人物有法国印象派歌剧大师德彪西、后浪漫主义大师理查·施特劳斯、新古典派的沃尔夫·斯特拉文斯基、亨德米特、普罗科菲耶夫、肖斯塔科维奇、诺诺、亨策、贝里奥等。歌剧类型更加多元化，出现了室内歌剧、咏唱剧、音乐剧等类型，流派也更加错综复杂。

在上述歌剧脉络的梳理中，我们不难看出从过去到今天，歌剧走过了漫长的、辉煌且灿烂的历史。其中我们可以看到，在19世纪上半叶，逐渐成形的法国大歌剧气势宏大、壮丽，多以历史性、政治性、中世纪的传奇为题材，篇幅长，风格矫饰，布景华丽，场面恢宏，芭蕾精美，管弦交响，音乐贯穿，没有道白，独唱、重唱、合唱均有发挥。后来在观众审美趣味的指引下，抒情歌剧与轻歌剧取代了法国大歌剧的地位。之后，民族乐派的歌剧和19世纪与20世纪之交的"真实主义"歌剧相继登场。如今，在多元社会的今天，各种流派纷呈、风格繁杂、语言多样的20世纪音乐世界中的歌剧作品，更是多得令人目不暇接。

在这样一条人类历史文明发展的长河当中，到处闪现着优秀艺术家们的身影。正是这些艺术家们对歌剧的青睐、天才的发挥、辛勤的劳作，才创作出如此众多的、让广大听众赞不绝口的艺术珍品，也为人类世界的艺术舞台留下了不可估量的、厚重的文化遗产。

二、中国歌剧的发展

我国宋元以来形成的各种戏曲，以歌舞、宾白并重，具有歌剧的性质，但尚不称其为真正的歌剧，只能算作音乐戏剧的雏形。

1. 中国歌剧成型的标志

中国民族歌剧受西洋歌剧某些艺术形式和表现原则影响下，曾被冠以"新歌剧"和"民族歌剧"之名。其孕育期应从20世纪20年代—30年代，黎锦辉创作的《小小画家》《可怜的秋香》《麻雀与小孩》《葡萄仙子》等12部儿童歌舞剧算起，在当时的中国曾产生了巨大影响，并为中国歌剧创作开了历史之先河。《小小画家》是由二场五段组

成；其一，儿嬉；其二，母戒；其三，师训；其四，闹学；其五，因材施教。随着剧情的发展，音乐作品多侧面地塑造了小画家的性格和心态。由此，黎锦辉可以算作中国歌剧创作的拓荒者或奠基人。

1934年，田汉编剧、聂耳谱曲推出独幕剧《扬子江暴风雨》，并于同年的6月30日首次公演于上海。该剧主题鲜明，结构简练，情节紧凑、跌宕起伏，将歌曲与对白并重，表现了1932年上海人民与帝国主义英勇斗争的故事。剧中插入了《打桩歌》《打砖歌》《码头工人歌》《前进歌》4首插曲，表现了工人阶级劳动者的生活气息和坚不可摧的斗争意志。这种"话剧加唱"的做法，后来也成为一种较为普遍的歌剧结构形式。之后，从20世纪30年代中期起，上海、重庆一些专业作曲家在创造民族歌剧方面也进行了不同方式的可贵探索，出现了《西施》（陈歌辛，1935年）、《桃花源》（陈田鹤，1939年）、《上海之歌》（张昊，1939年）、《大地之歌》（钱仁康，1940年）、《沙漠之歌》（王洛宾，1942年）等作品，其中，大多借鉴西洋大歌剧的创作经验，力图解决音乐戏剧化问题。在这些作品中，成就较高、影响最大者，当推黄源洛的《秋子》，该剧于1942年1月在重庆国泰大戏院首次公演。后来，在延安出现了《农村曲》（向隅等作曲）和《军民进行曲》（冼星海作曲）两部作品，主要描写抗日根据地的新生活和新人物。之后，在延安秧歌运动基础上又产生了秧歌剧《兄妹开荒》（安波作曲）、《夫妻识字》（马可作曲），音乐都是以陕北民间音调为基础进行创作，风格语言有着强烈的民间性和陕北地方色彩，格调明朗活泼，风格清新独特，演员载歌载舞，又说又唱，颇有一种崭新的生活气息和艺术情趣。《兄妹开荒》在延安上演后，迅速风靡陕北，并逐渐扩展到各抗日根据地，掀起了以创作、演出秧歌剧为特点的歌剧热潮，史称"秧歌剧运动"。这种新颖的歌舞剧形式，既改变了中国歌剧艺术的发展方向，又直接孕育着首演于延安的大型歌剧《白毛女》（马可等作曲）的诞生。这些剧作深深地植根于华夏民族音乐的沃土，适时适度地汲取西洋歌剧的养分，集音乐、诗歌、舞蹈、戏剧等于一体，在20世纪三四十年代初期已初具歌剧的体征，为中国歌剧的形成做了有益的探索。

1945年问世的《白毛女》在中国歌剧史上，是一座里程碑式的作品，它是中国歌剧成型的标志，也代表着中国歌剧终于寻找到了自己独特的发展道路，形成了自身鲜明的美学品格。歌剧《白毛女》，是一部五幕歌剧，由延安鲁迅艺术学院集体创作。1945年5月，《白毛女》在延安公演，向党的第七次代表大会献礼，取得极大的成功。

也正是因为《白毛女》的出现和成功，极大地鼓励了我国的歌剧工作者，他们从中认识到，通过运用话剧式的戏剧结构、民族音调的源泉、中西结合式的音乐戏剧发展手法来表现中国民众的生活、命运与抗争，是《白毛女》获得成功的重要原因。因此，继《白毛女》之后，又涌现出一大批歌剧作品，例如，《草原之歌》（罗宗贤等曲）、《刘胡兰》（陈紫、茅沅作曲）、《赤叶河》（梁寒光作曲）等优秀剧目。后来歌剧史家把从《兄妹开荒》到《白毛女》《刘胡兰》《赤叶河》等优秀剧作在短时期内连续出现称为"第一次歌剧高潮"。

2. 中国歌剧在新中国成立以来的辉煌

中华人民共和国的成立令我国社会整体上从战争年代进入和平建设时期，并为我国

歌剧创作提供了和平稳定的环境；而中华人民共和国沸腾的建设生活又极大地激发了艺术家们的创作激情和灵感，为我国民族歌剧的繁荣发展提供了绝佳的机遇。

1950年，在北京上演了歌剧《王贵与李香香》，写的是长工王贵与少女李香香相爱，地主崔二爷抢走李香香欲逼其成亲，后得赤卫队相救，有情人终成眷属的故事。

1953年1月，在北京上演了歌曲《小二黑结婚》，这是马可继《夫妻识字》《惯匪周子山》《白毛女》之后第四部歌剧作品，也是我国第一部描写婚姻自主、反对封建包办制度的民族喜歌剧。剧中小芹的板腔体咏叹调《清粼粼的水来蓝莹莹的天》，描写了主人公丰富复杂的心理层次，音乐风格质朴自然，旋律优美动听，至今仍被广泛传唱。

1954年，在北京上演了由于村、海啸、卢肃、陈紫编剧，陈紫、茅沅、葛光锐作曲的二幕九场歌剧《刘胡兰》。歌剧以刘胡兰的英雄事迹为题材，讲述了山西文水县云周西村，年仅16岁的女共产党员刘胡兰于1946年冬不幸被捕，面对敌人的严刑拷打，她坚强不屈，视死如归，最后，从容就义于敌人的铡刀之下。其中，以刘胡兰送别自己的军队时所唱的唱段《一道道水来一道道山》最为著名。

《小二黑结婚》和《刘胡兰》两剧均以山西民歌和山西梆子作为歌剧音乐的基调。后者则由于剧中情节的需要，较多地采用了西洋歌剧中的合唱表现形式。例如，表现军民关系的序幕合唱、第一幕中的农民合唱以及终场时人民群众追悼刘胡兰的合唱等，均有一定的深度，颇为生动感人[①]。

首演于1957年的民族歌剧《红霞》（张锐作曲，石汉编剧），情节发生在土地革命后期的江西苏区。红霞是当地一位普通农村姑娘，适逢红军撤离苏区，北上抗日，敌人采取威逼利诱、滥杀无辜等方式强逼红霞说出红军去向。为避免无谓牺牲，红霞设计将敌人带上凤凰岭，由红军聚而歼之，红霞因此遭敌人枪杀。红霞牺牲前演唱的一首板腔体咏叹调《凤凰岭上祝红军》，如泣如诉，荡气回肠，是全剧最著名、在群众中流传最广的唱段。

1959年，著名民族歌剧《洪湖赤卫队》（张敬安、欧阳谦叔作曲，杨会召、朱本和、梅少山等编剧）首演。其情节围绕土地革命时期我党领导的洪湖赤卫队与湖霸彭霸天之间的生死搏杀展开。在音乐创作中，作曲家通过极具浓郁洪湖地方色彩和荆楚文化深厚韵味的《洪湖水，浪打浪》等抒情短歌和《没有眼泪，没有悲伤》《看天下劳苦人民都解放》两首戏剧性板腔体咏叹调，塑造了韩英对革命忠心耿耿、对家乡无限热爱、对战友和亲人深情款款、对敌人智勇双全和威武不屈的巾帼英雄形象。

1960年首演的民族歌剧《红珊瑚》（王锡仁、胡士平作曲，赵忠等编剧），故事发生在东南沿海珊瑚岛行将新中国成立前夕，渔家姑娘珊妹在我军侦查员王永刚帮助下，与恋人阿青团结渔民，智斗渔霸，配合大军解放全岛。该剧音调材料主要取材于河南地方戏曲，为使全剧音乐能与歌剧情节发生地东南沿海的音乐风格相适应，剧中也采用了黄梅戏、越剧和东海渔歌、号子等音调元素。其中《海风阵阵愁煞人》系一首板腔体咏叹调，旋律低回悱恻，情感深沉真挚，具有很强的艺术感染力。

1964年首演的民族歌剧《江姐》（羊鸣、姜春阳、金砂作曲，阎肃编剧），剧本是

① 李乡状. 歌剧艺术与欣赏[M]. 长春：吉林音像出版社，2006.

根据长篇小说《红岩》中江竹筠烈士的英雄事迹创编。该剧音乐素材来源除四川民歌、清音、川剧高腔等四川民间音乐音调外，还可听到杭州滩簧、苏州评弹、浙江婺剧等江浙一带民间音乐音调，运用歌谣体结构写成的主题歌《红梅赞》和《绣红旗》诗意隽永，音调朗朗上口，首演后迅速在广大观众中流传；而运用板腔体思维和结构创作的核心咏叹调《革命到底志如钢》《我为共产主义把青春奉献》《五洲人民齐欢笑》，则在不同戏剧情境下揭示了江姐高尚的革命情操和丰盈的情感世界。

延安秧歌剧运动和歌剧《白毛女》的诞生，在我国新文艺史上掀起第一次歌剧高潮。新中国成立后，以民族歌剧《小二黑结婚》《红霞》《洪湖赤卫队》《刘三姐》《红珊瑚》《江姐》等为代表，营造出民族歌剧一马当先、正歌剧和歌舞剧齐头并进的喜人局面和巨大繁荣，在20世纪五六十年代将我国歌剧艺术推向了第二次高潮。

3. 中国歌剧对其他艺术门类的借鉴作用

20世纪60年代中期后，由于复杂的历史和现实原因，中国歌剧创作几成绝响。然而，民族歌剧的成功经验和巨大艺术魅力，却深刻地滋养了广大艺术家，并对当时和此后其他艺术门类的音乐创作产生了深远的借鉴作用。最典型的一例，就是芭蕾舞剧《白毛女》的故事、情节、人物、戏剧冲突和绝大部分堪称经典的音乐，均来自民族歌剧《白毛女》。

不仅如此，民族歌剧的成功经验，对当时现代京剧的音乐创作也产生了借鉴效应。其具体表现为，在《智取威虎山》《海港》《杜鹃山》等剧的音乐创作中，专业化、立体性交响戏剧性思维以及主题贯穿发展手法、中西混合乐队的广泛使用，增强了京剧音乐的时代感，令其音乐的戏剧性表现力更加丰富。

中国民族歌剧的借鉴功能，还反映在新时期以来王志信、吴小平、王佑贵、孟勇等作曲家创作的众多"戏歌"中；从他们的代表作品《兰花花》《孟姜女》《木兰从军》《牛郎织女》《梅兰芳》《虞姬》《霸王吟》《沂蒙山我的娘亲亲》《斑竹泪》《潇湘水云》《水姑娘》《山寨素描》《阿妹出嫁》中，均可看到民族歌剧运用板腔体思维和结构创作主要人物核心咏叹调的成功经验，从而丰富了抒情歌曲创作的音乐戏剧性内涵。

4. 中国歌剧在改革开放新时期

1978年以后，我国进入改革开放新时期。在多元化歌剧观念和生态中，我国歌剧和音乐剧得到了飞速发展并涌现出一批优秀剧目，例如，1981年，在北京人民剧场首演的歌剧《伤逝》（施光南作曲）；1987年，由中国歌剧舞剧院于北京天桥剧场首演的四幕歌剧《原野》（金湘作曲）；1989年，歌剧《从前有座山》（刘振球作曲）；1995年，由辽宁歌剧院创作并首演的歌剧《苍原》（徐占海等作曲）等相继问世。而总政歌剧团创演的《党的女儿》和《野火春风斗古城》两部剧目问世，因其思想艺术整体水平的高质量和广泛而持久的社会影响，令它们无可争议地成为民族歌剧在新时期的双璧。

1991年，首演的《党的女儿》（王祖皆、张卓娅等作曲，阎肃等编剧），是根据同名电影文学剧本改编而成。作为该剧的第一主人公，田玉梅经历了生与死的考验、叛徒的骗局、同志的猜疑和误会、骨肉分离之苦、阶级姐妹悲惨境遇之痛、与党组织失去联系的迷惘和焦灼，以及担心游击队误中敌人圈套的危机感和紧迫感等；她

在这些危机和磨难中，历尽各种挫折以及血与火的考验，终于磨砺成为一个坚定的共产党员。作曲家将江西民歌的抒情性因素和蒲剧音乐的戏剧性因素有机结合起来，创造出一种"坐北朝南"的音乐风格基调，使之既有鲜明的地方特色，又有较强的戏剧性张力。剧中《血里火里又还魂》《来把叔公找寻》《生死与党心相连》《万里春色满家园》等大段成套唱腔，运用板腔体的结构原则以及不同板式组合、变化所造成的戏剧性张力，揭示了田玉梅在不同戏剧情境下复杂的内心世界，从而丰富鲜活地完成了对田玉梅音乐形象的塑造。

继《党的女儿》之后，总政歌剧团又于2005年推出民族歌剧《野火春风斗古城》（王祖皆、张卓娅作曲，孟冰编剧，王晓岭、孟冰作词），全剧音乐语言以乐亭大鼓、河北民歌和北方戏曲音乐为基础，由板腔体大段成套唱腔与抒情性短歌、歌曲体咏叹调的相互交织与穿插，构成该剧的音乐表现体系。特别是剧中杨母的板腔体核心咏叹调——《娘在那片云彩里》，对这位革命母亲的丰富情感层次和复杂心理过程做了细腻、深刻和诗意化的描写，具有强烈的戏剧性，对我国民族歌剧咏叹调创作具有重要的创新价值。

5. 中国歌剧在新时代的强势崛起

自党的十八大以来，我国进入中国特色社会主义新时代。2014年10月，习近平同志在京召开文艺座谈会并发表重要讲话，号召全国文艺界"以人民为中心的创作导向"，极大地唤起歌剧家们讴歌祖国、讴歌中国共产党、讴歌英雄、讴歌人民、讴歌伟大时代的创作激情。以《白毛女》（2015版）全国巡演为起点，2017年，文化部设立"中国民族歌剧传承发展工程"，向全国发出评选民族歌剧重点扶持剧目的通知，三年来，先后有《马向阳下乡记》《青春之歌》《松毛岭之恋》《有爱才有家》《英·雄》《尘埃落定》《沂蒙山》等10余部民族歌剧列为年度重点扶持剧目；在"中国民族歌剧传承发展工程"之外，也涌现出《呦呦鹿鸣》这样的优秀民族歌剧。新时期以来，民族歌剧"一脉单传"的命运，因众多优秀剧目在新时代的强势崛起而发生戏剧性的陡转。

歌剧《马向阳下乡记》（臧云飞作曲，代路、廉海平编剧），描写科技扶贫题材，根据同名热播的电视剧改编，也是新世纪以来第一部民族喜歌剧，其剧本、音乐和导演艺术都包含着不少幽默、轻松和风趣的喜剧成分，有强烈的观剧效果。该剧以第一书记这一人物形象切入"精准扶贫"这一重大现实题材，讲述了农科院助理研究员马向阳主动请缨，到偏僻的大槐树村担任第一书记，以赤子之心化解种种矛盾，带领乡亲们脱贫致富的故事。此剧在第12届中国艺术节上荣获"文华大奖"。

歌剧《呦呦鹿鸣》（孟卫东作曲，咏之、郭蔡雪编剧），以我国诺贝尔生理学或医学奖、国家最高科学技术奖获得者屠呦呦为第一主人公，通过生动情节和动人音乐，以屠呦呦及家人的内心独白演唱形式，表达了屠呦呦对事业、对爱人、对父亲、对病人，特别是对祖国的真挚情感，塑造了这位当代伟大女科学家秀外慧中、才华出众、柔情似水、志坚如钢的知性形象，展现了屠呦呦的逐梦与坚守。此剧曾获中宣部"五个一工程"奖。

歌剧《尘埃落定》（孟卫东作曲，冯柏铭、冯必烈编剧），是根据阿来同名小说创编，从一个藏族土司的二少爷这一新颖视角，生动而独特地表现了农奴解放实乃顺天应

人之历史必然这一时代主题；歌剧《沂蒙山》（栾凯作曲，王晓岭、李文绪编剧），则以昂扬激越的基调，表现了抗战时期沂蒙山人民与八路军生死相依的血肉深情；民族歌剧《有爱才有家》（王原平作曲，胡应明编剧），则以湖北公安县某福利院院长刘德芬，23年来敬老如父母、爱孤胜子女的事迹为蓝本，展现小人物身上的大爱情怀。

此外，国家大剧院作为国家表演艺术的最高殿堂，既是艺术普及教育的引领者，也是中外艺术交流的巨大平台和文化创意产业的重要基地，它坚持"人民性、艺术性、国际性"的宗旨，坚持高雅艺术，先后制作了数十部原创民族歌剧。

歌剧《西施》（雷蕾作曲，邹静之编剧）。该剧再现了吴越争霸的金戈铁马，江山美人的千古传奇，剧中音乐融入了中国传统元素，宫、商、角、徵、羽的五声调式与钟、磬、箫等中国民族乐器遥相呼应，触动人心。

歌剧《山村女教师》（郝维亚作曲，刘恒编剧）。该剧是国家大剧院自开幕以来推出的首部现实主义题材的原创歌剧作品，它聚焦于贫困山区无私奉献的女教师和一群勤劳质朴、默默奉献的人们。2021年，《山村女教师》于在中国共产党成立100周年之际，国家大剧院本着"以人民为中心"的创作导向，再次集结主创团队，对剧本和音乐进一步地精修、打磨以及全新设计、制作舞台视觉效果，呈现出新时代的风貌特色，以这部扎根人民、观照现实的艺术作品，唱响时代主旋律。

歌剧《赵氏孤儿》（雷蕾作曲，邹静之编剧）。国家大剧院将视角锁定在《赵氏孤儿》这一被世界所熟知的中国传统文化经典题材之上，以中国的精神理念和审美视角，来呈现这一宏大的主题，以此还原古典大义，突出中华民族"舍生取义"的价值观，凸显中国义士身上的传统精神，让世界从精神的层面认识中国。

歌剧《运河谣》（印青作曲，黄维若、董妮联合编剧）。该歌剧以民族唱法为载体，以京杭大运河为故事背景，通过描述剧中人物在运河上跌宕起伏的命运际遇，展现了运河所见证的离合悲欢、善恶生死、义薄云天，讴歌了纯真的爱情与舍己为人的人性大爱。该剧从戏曲、民歌、民俗等中国文化精华中汲取营养，呈现出民族歌剧所特有的艺术质感与艺术魅力。

歌剧《骆驼祥子》（郭文景作曲，徐瑛编剧，原著老舍）。作曲家郭文景，以现实主义的笔法与悲天悯人的情怀，凸显了强烈的抒情性、戏剧性和交响性，吸收单弦和京韵大鼓等素材，在乐队中加入大三弦和唢呐，并利用民歌、曲艺、叫卖等丰富元素发挥北京的独特音韵，塑造了祥子、虎妞等一批令人难忘的艺术形象。

歌剧《冰山上的来客》（雷蕾作曲，易茗编剧）。这是国家大剧院根据1963年的由长春电影制片厂制作、发行的经典电影《冰山上的来客》而改编的同名歌剧，原电影音乐的作曲家雷振邦之女雷蕾担任了此部歌剧的作曲，她以丰富的音乐技法烘托父辈脍炙人口的旋律，在传承音乐的同时，也传承了两代作曲人与塔吉克人民的情谊。

歌剧《日出》（金湘作曲，万方编剧）。2015年是戏剧大师曹禺《日出》创作发表80周年，国家大剧院力邀著名导演李六乙等一流主创团队，倾力打造该作品的首部歌剧版本，以此致敬大师、致敬经典。曹禺之女万方，因其对作品的深刻理解和独特感情，对人物情态和社会风貌给予了细致入微的描摹。而作曲家金湘的音乐流畅简洁，线索清晰干净，色彩感丰富，具有鲜明的时代风格，在创作过程中，尤其注重加强音乐的

戏剧化冲突，准确地塑造人物的音乐形象。

歌剧《这里的黎明静悄悄》（唐建平作曲，万方编剧）。该剧改编自苏联著名作家鲍里斯·瓦西里耶夫的同名小说，剧情主要讲述了苏联卫国战争时期，准尉瓦斯科夫带领五位女战士在广袤的森林中进行激烈、残酷的阻击战，最终战胜数倍于己的德寇的故事。国家大剧院为纪念"世界反法西斯战争"胜利70周年所作，通过这部世界经典，致敬所有为自己祖国献身的英雄，并让人们更加铭记历史，珍爱和平。

歌剧《方志敏》（孟卫东作曲，冯柏铭、冯必烈编剧）。该剧聚焦于无产阶级革命家方志敏的狱中生活，利用闪回的方式将"现实"与"过去"两个时空一一铺陈，串联讲述了方志敏为革命事业奋斗的一生。

歌剧《长征》（印青作曲，邹静之编剧）。全剧共六幕九场，该剧一气呵成表现了红军从瑞金出发，历经湘江战役、遵义会议、夺取泸定桥、爬雪山、过草地、会师会宁等重要历史事件，体现革命先烈为梦想不怕牺牲的正能量精神，全面展现了红军二万五千里长征的艰苦历程，其中的军民情、战友情、夫妻情、家国情无不闪耀着人性的光辉。

歌剧《金沙江畔》（雷蕾作曲，冯柏铭、冯必烈编剧）。这是国家大剧院为纪念中国人民解放军建军90周年而推出的原创民族歌剧，讲述了红军长征途中一段感人肺腑的故事，表现出中国共产党领导下的中国工农红军，与金沙江畔藏区人民深厚的军民鱼水情，并以深刻细腻的笔触塑造出卓玛、金明等令人难忘的艺术形象。

歌剧《兰花花》（张千一作曲，赵大鸣编剧）。该剧创作自2011年启动，创作周期长达6年。国家大剧院力图通过这个题材，挖掘歌曲《兰花花》背后可能蕴藏着的千百年来中国社会，特别是最广大的农村社会，久已形成的伦理道德和礼教文化与个人情感命运的激烈冲突。以歌剧的全新形式颂扬对爱与自由的执着和坚守，充满时代精神与人文主义光辉。

2021年，国家大剧院版将经典民族歌剧《党的女儿》进行了复排，于当年7月在国家大剧院完成了首轮6场演出，收获诸多好评，被列入文化和旅游部"庆祝中国共产党成立100周年舞台艺术精品创作工程"项目。这部歌剧既保留神韵向红色经典致敬，同时，也以新的舞台呈现和视听效果焕新经典，表现了共产党人钢铁般的信仰以及向死而生的大无畏革命精神。该歌剧坚持赓续红色血脉，坚持传承红色基因，是一部不负人民、无愧时代、兼具民族之根与艺术之美的精品佳作。

综上所述，70年来的我国民族歌剧创作，紧跟中国特色社会主义建设的前进脚步，在《白毛女》革命传统、美学观念和成功经验的基础上，进行创造性转化和创新性发展，并以《小二黑结婚》《洪湖赤卫队》《江姐》《党的女儿》《野火春风斗古城》等经典剧目谱写了自己的辉煌篇章；进入新时代以来，又充分调动高涨的创作激情和艺术才华，通过《马向阳下乡记》《呦呦鹿鸣》《尘埃落定》《沂蒙山》，以及国家大剧院倾情打造的优秀剧目的创演，为英雄的人民和我们所处的这个伟大时代发出了深情的歌唱[①]。

① 居其宏. 我国民族歌剧创作70年历程回眸：英雄人民和伟大时代的深情歌者[J]. 光明日报, 2019.

第二节　歌剧的类型

四百余年来，随着音乐历史年轮的增长，伴着时代的进步、社会的变革，在精神、物质、人文、自然等诸多因素的影响下，歌剧的艺术形式（同样，也关联着相应的艺术风格、表现手段、审美趣味）在继往开来中不断地发展变迁。欧洲歌剧在长期的发展过程中，由于地区和时代不同，形成了各种不同的类型，先后出现了正歌剧、喜歌剧、大歌剧、抒情歌剧、轻歌剧、乐剧、民族乐派歌剧、真实主义歌剧、室内歌剧和咏唱剧等多种形式。

一、正歌剧与喜歌剧

从17世纪末—18世纪，正歌剧盛行于意大利，流传于欧洲多国，适应君主专制政体，相投于宫廷贵族的艺术趣味，是内容严肃的歌剧。它以希腊神话和历史故事为题材主体，人物众多，情节复杂，舞美设计堂皇，注重华丽的演唱技巧；不用说白，音乐包含序曲、咏叹调、宣叙调、重唱、合唱等，经历了盛衰和改革的过程。

喜歌剧泛指19世纪包括对白的歌剧，也泛指格调活泼、具有喜剧性的各种歌剧体裁。此类歌剧的咏叹调往往不是表达感情的主要手段，而是采用浪漫曲、分节歌等表现世态风俗题材，结尾往往是团圆或胜利，音乐轻快，唱词均采用各国的本民族语言。喜歌剧虽为喜剧性体裁，但也可表现伤感的故事乃至悲剧的内容。喜歌剧的主要代表作品有奥地利作曲家莫扎特的《费加罗的婚礼》；意大利作曲家罗西尼的《塞维利亚理发师》、唐尼采蒂的《爱的甘醇》《军中女郎》；法国作曲家奥柏的《魔鬼兄弟》等。

二、大歌剧与抒情歌剧

大歌剧风行于19世纪早期的法国，意为规模宏大、排场豪华的歌剧，用以区别从头至尾贯穿音乐的正歌剧和带说白的喜歌剧。内容多取材于英雄事迹和爱国故事，由独唱、重唱、合唱、芭蕾舞和管弦乐曲组成，以内容丰富、情节紧张、气氛庄严宏伟、篇幅长大、舞台场面华丽、音乐效果辉煌为特色。主要代表作品有意大利作曲家罗西尼的《威廉·退尔》、威尔第的《西西里晚祷》《阿依达》；法国作曲家阿莱维的《犹太女》；德国作曲家梅耶贝尔的《非洲女》等。

19世纪后半期，大歌剧逐渐衰弱，形成了结构较为自由，题材面向现实生活，特别是没有广阔场面的抒情歌剧。例如，法国作曲家古诺的《浮士德》《罗密欧与朱丽叶》、安布罗斯·托马斯的《迷娘》、马斯内的《维特》；意大利作曲家威尔第的《茶花女》等。

三、轻歌剧与乐剧

欧洲18世纪，轻歌剧是指短小的歌剧，19世纪以后，轻歌剧则指一种体裁轻松、常带讽刺而音乐通俗，并有当代舞蹈和对白的喜歌剧。19世纪下半叶，由于大工业生

产方式的发展,轻歌剧首先发生在产业革命的英国。1823年,英国作曲家毕肖普的《米兰少女克拉莉》是典型的轻歌剧代表,由于歌曲《甜蜜的家》的朗朗上口,立刻传遍全世界。轻歌剧源于喜歌剧和歌唱剧,因此,可以自由运用对白,使用当时流行的圆舞曲、玛祖卡、波尔卡等。德国作曲家索贝、法国作曲家奥芬巴赫是这一体裁的确立者。轻歌剧的主要代表作品有奥地利作曲家苏佩的《轻骑兵》《美丽的加拉蒂亚》、约翰·施特劳斯的《蝙蝠》;匈牙利作曲家雷哈尔的《风流寡妇》;法国作曲家奥芬巴赫的《霍夫曼的故事》等。

乐剧是德国后期浪漫主义作曲家瓦格纳所创造的歌剧样式。19世纪中叶,瓦格纳产生了将歌剧从音乐的艺术品发展到综合性戏剧的艺术品的改革意向。从旧有的咏叹调发展到无终旋律,强调歌剧中戏剧毫不停顿地流动发展,管弦乐队在其中发挥了前所未有的重大作用,"主导动机"更成为替代一般语言表达的重要手段。瓦格纳的主要乐剧有《罗恩格林》《特里斯坦与伊索尔德》和《帕西法尔》等。

四、民族乐派歌剧与真实主义歌剧

随着19世纪前半期欧洲浪漫主义思潮的兴起,欧洲各国的民族意识加强,各国作曲家创作了大量民族乐派歌剧。主要有俄国作曲家格林卡的《伊凡·苏萨宁》、柴可夫斯基的《叶甫盖尼·奥涅金》《黑桃皇后》、穆索尔斯基的《鲍里斯·戈东诺夫》;捷克作曲家斯美塔那的《被出卖的新娘》、德沃夏克的《水仙女》等。

19世纪中叶,涌现出了真实主义思潮,真实主义歌剧就是对生活真实的反映。故事题材一改过去歌剧以王公贵族和神仙鬼怪为描写对象的传统,一般取材于日常生活,反映普通人的悲剧故事。作曲家细心观察身边人物,希望真实反映人们的生活,因而使这些真实主义歌剧满怀同情,旋律优美,和声清新,有着浓郁抒情色彩,在艺术上追求紧张强烈的戏剧情节和夸张的情绪,带有传奇的色彩。主要代表作品有意大利作曲家马斯卡尼的独幕歌剧《乡村骑士》、列昂卡瓦洛的《丑角》以及普契尼的《艺术家的生涯》《托斯卡》《蝴蝶夫人》等。

五、室内歌剧与咏唱剧

第一次世界大战前后,欧洲出现了以室内小场景为特色的歌剧,即室内歌剧。这类歌剧多为独幕,全部角色不超过六个人,有时以室内乐队伴奏。著名的作品有法国作曲家拉威尔的《西班牙时钟》;德国作曲家库特·魏尔的《马哈戈尼》;英国作曲家本杰明·布里顿的《阿尔贝·海林》《仲夏夜之梦》等。

德语中的咏唱剧是指介于歌唱和说话之间的音调和发声风格,通常在乐谱上以"十"符号表示人声的近似音高。瓦格纳等人早在19世纪后期已有尝试。法国作曲家德彪西的印象主义歌剧《佩里阿斯与梅丽桑德》、奥地利作曲家勋伯格的表现主义歌剧《月迷彼埃罗》,因用了半歌半诵的方法而得名,人们又称其为"念唱"。作曲家精确地标出节奏、速度和音量,而对于音高并没有明确的规定。有的虽有音符,但作曲家不注重它的音准而允许演唱者在它附近滑动,有时只是勾出一个线条进行的轮廓。奥地利作曲家贝尔格在歌剧《沃采克》和《露露》中运用此种行腔方法。

第三节　歌剧中的重要声乐形式

歌剧是一门舞台综合表演艺术，它以音乐为主要表现手段，其中，以声乐演唱为主。因此，歌剧演员必须具备歌唱与表演的艺术才能，能够根据剧本与作曲家所谱写的唱段来塑造特定的人物形象。歌剧中的音乐布局因不同的时代、民族、体裁样式、作曲家创作个性和创作方法而异。其中，器乐除担负声乐伴奏外，还起着刻画剧中人物性格、揭示剧情发展、激发戏剧矛盾冲突、烘托环境气氛的重要作用，主要由管弦乐队来演奏。而声乐部分一般包括独唱、重唱、合唱等演唱形式。

现代歌剧的声乐演唱形式一般由咏叹调、宣叙调贯穿始终，也包括其他演唱，例如，重唱、合唱等。

一、咏叹调

咏叹调是歌剧中充满情感宣泄的旋律，是富有抒情性或戏剧性的大段唱腔，它以复杂的转调、大幅度的力度变化、较大的曲式结构、宽广的音域等手法，造成辉煌的戏剧性高潮。咏叹调可以持续几分钟，有明确的起始、高潮以及结束，用以充分表达人物情感起伏变化，或是波澜壮阔的内心、或是跌宕起伏的情绪，具有相当高的艺术水准。

此外，咏叹调往往带有华彩性的音乐部分，用快速的音阶或分解和弦等音型式的乐节、乐句，以更充分地表达人物强烈的心理活动，抵达抒发感情的最深层；有时还会使用颤音、滑音、顿音等，并通过人声在各个声区所具有的不同的表现力，强化人物的性格，展示与众不同的功能和特色。

在歌剧进行中演唱咏叹调时，通常暂时停止剧情的发展，以便让观众能更好地集中精力聆听和感知咏叹调的艺术魅力。正因如此，咏叹调是歌剧中最容易流传的音乐，并且可以单独作为高水准的独唱音乐会或重大声乐比赛的竞选曲目。可见，歌剧咏叹调也是歌剧的精华部分。

咏叹调是歌剧的主要组成部分，它通常以独唱形式出现，往往安排在戏剧情节发展的关键时刻，着重表现剧中人在特定情景中，激烈的内心冲突与复杂的情感表达，具有高度的技巧性和丰富的表现力。

几乎所有著名的歌剧作品，其主角的咏叹调都是脍炙人口的佳作。例如，普契尼歌剧《蝴蝶夫人》中的蝴蝶夫人演唱的《晴朗的一天》；普契尼歌剧《托斯卡》中的卡瓦拉多西演唱的《为艺术，为爱情》；莫扎特歌剧《唐璜》中的采琳娜演唱的《鞭打我吧》等。

二、宣叙调

宣叙调是一种模仿说话的节奏和音高变化的歌唱方式，它速度自由，伴奏简单，是建立在语言音调基础上的吟诵性独唱曲，用以代替对白，主要是为了传达信息、叙述剧情发展，或是对歌剧中情节人物的介绍和交代，常常用来连接歌剧中更富旋律性的段落。

宣叙调的运用较为灵活，有时自成一曲，有时穿插在合唱曲或重唱曲之中，但经常

用于咏叹调之前，起引子作用，或与咏叹调形成对比。

三、其他演唱

重唱是指几名歌者同时演唱不同的旋律。重唱在歌剧中作用明显，常出现于叙事或强烈矛盾冲突的情境之中。在重唱中，每个演员根据所扮演的不同角色，对具体事件作出不同的反应，唱词往往不同。重唱演员需要将悲伤、快乐和愤怒等冲突的情感，通过不同旋律的组合而同时表达出来，用以刻画所扮演角色的共同或不同的心理状态。

重唱对演唱者的要求甚高，参演者必须配合默契，几个声部之间呈平衡状态，音色协调，浑然一体，而又恰当地表现了几个不同人物在同一时间、同一地点、同一环境的不同心境，可分为二重唱、三重唱、四重唱、五重唱、六重唱、七重唱、八重唱，音乐颇富戏剧性，其演唱难度也是相当高的，要求演唱者具有较高的修养和合作精神。例如，女声三重唱《洗牌，切牌》，选自歌剧《卡门》；男声七重唱《女人之歌》，选自歌剧《风流寡妇》；二重唱《你看我热泪双流》，选自歌剧《游吟诗人》；男女声四重唱《爱之娇子》，选自歌剧《弄臣》等。

合唱是一种多声部的声乐演唱。一般为剧中群众角色所唱的声乐曲，在歌剧中常常起到营造气氛、描绘环境和烘托表演的作用，用于群众场面。合唱声音在歌剧中，也常常成为独唱者在演出时的背景音乐，可以表现人民群众的意志、狂欢的人群或衬托某种气氛，具有宏伟的气概。例如，在民族歌剧《方志敏》中，合唱占有十分重要的比例，其作用表现为两点：一是中立地交代剧情、推动剧情发展，比如，高墙合唱里，合唱演员扮演了一堵高墙，交代出方志敏所处的牢狱环境；二是代表真善美的一面，合唱演员扮演的是苏区群众、红军战士、列宁公园百姓，是善的体现。

综上所述，正是有了这些不同的声乐演唱类别，才使歌剧中的音乐张弛有度，转换自然，也使歌剧自始至终充满对比，并显得富有变化。有时，为了视觉审美和剧情需要，舞台上往往要穿插一些舞曲等。

第四节　西洋经典歌剧选段

一、《再不要去做情郎》——选自莫扎特歌剧《费加罗的婚礼》

1. 歌剧简介

《费加罗的婚礼》是四幕喜歌剧。此剧是意籍犹太作家达·蒙特根据法国著名作家博马舍的同名戏剧改编，莫扎特于1785年7月开始创作，1786年首演于维也纳皇家民族剧院。重唱在剧中居重要地位，刻画人物心理性格，描绘爱情细腻差异，对推动戏剧的发展以及强化喜剧效果起到重要作用。

作曲家简介

【剧情概要】 故事发生在17世纪西班牙的塞维利亚。伯爵夫妇的仆人费加罗和苏珊

娜相爱,其婚事却受到伯爵的阻挠和破坏。聪敏的费加罗努力捍卫自己的婚姻,最后利用伯爵夫人对丈夫爱恨交加的情感,由夫人授意苏珊娜致信伯爵,相约晚上到后花园幽会。应邀而至的伯爵在昏暗的灯光下面对着其夫人假扮的苏姗娜卖弄风情,丑态百出,一阵骚乱过后,真相大白,最后迫使伯爵不得不跪在夫人面前,为自己种种不名誉的行为道歉。最终,费加罗和苏姗娜终成眷属。

歌剧在欢乐轻松的氛围中,讥讽了贵族的荒淫无耻,赞颂了平民的智慧和勇敢。

2. 唱段选听——《再不要去做情郎》(费加罗的咏叹调)

这是第一幕将近结束时,费加罗规劝童仆凯鲁比诺时的一段咏叹调,也是一首流传极广的男中音独唱曲。童仆凯鲁比诺是一个幼稚的小青年,对生活和爱情没有成熟的见解。凯鲁比诺来找苏珊娜,求她到伯爵夫人那里为他说情,因为伯爵把他辞退了。凯鲁比诺很想留下,原因是他很钟情于伯爵夫人。正在他们谈话时,门外传来伯爵的脚步声,凯鲁诺慌忙藏在大椅子后面。伯爵进屋,向苏珊娜求爱,这秘密被凯鲁比诺无意中偷听到了,等伯爵发现凯鲁比诺时,他恼羞成怒决定让凯鲁比诺马上离开他的家,到军队里去服役。伯爵走后,凯鲁比诺很难过,这时费加罗像大哥哥一样唱了这首选段规劝他。

此首咏叹调是C大调,4/4拍,急速的快板,用三段体、分节歌形式写成,旋律刚劲有力,诙谐明快,自始至终都保持着生机勃勃的进行曲风格。该曲共有5个部分:其中,明快爽朗的主要部分(主部A)出现3次,中间插入两个柔美亲切的对比部分(插部B、C),构成了"A—B—A—C—A"结构的回旋曲式,反复强调了这样一个主题思想:应当抛弃香水、胭脂、花朵,不要再去做情郎,而应当成为一名英勇的战士。该曲由深沉、威武的男中音歌唱,表现了费加罗善良淳朴、豪爽热情的性格。

【中文唱词】

"现在你再不要去做情郎,如今你论年纪也不算小。男子汉大丈夫应该当兵,再不要一天天谈爱情。再不要梳油头、洒香水,再不要满脑袋风流艳事。小夜曲、写情书都要忘掉,红绒帽、花围巾也都扔掉。现在你再不要惋惜,不要悲伤,过去日子一去不再回来!你是未来勇敢战士,身体强壮满脸胡须,腰挎军刀,肩扛火枪,抬起头来,挺起胸膛,全身盔甲你威风凛凛,军饷虽少但你很光荣。虽然不能再去跳舞,但是将要万里行军。翻山越岭跨过草原,没有音乐为你伴奏,只有军号声音嘹亮,枪林弹雨炮声隆隆,一声令下勇往直前向前冲!现在你虽受到惩罚,但是你前途远大,我劝你不要悲伤,过去日子一去不再回来。凯鲁比诺你很勇敢,你的前途很远大!"

二、《饮酒歌》——选自威尔第歌剧《茶花女》

1. 歌剧简介

作曲家简介

《茶花女》是三幕歌剧,作于1853年,是意大利歌剧大师威尔第"通俗三部曲"中的最后一部(其余两部是《弄臣》和《游吟诗人》),也是世界歌剧史上最卖座儿的经典作品之一。

威尔第在观赏意大利作家皮阿威以法国文学家小仲马著名小说为蓝本的戏剧《茶花女》后,备受感动,立即邀请剧作家修改剧本,用短短6周时间谱曲完

成，改编为歌剧。1853年3月，《茶花女》首演于意大利威尼斯的凤凰剧院。

【剧情概要】薇奥莱塔原是周旋于巴黎上流社会的交际花，因喜戴茶花而得名"茶花女"。在豪华的交际生活中，为青年阿尔弗莱德真挚的爱情所感动，毅然抛弃纸醉金迷的浮华日子，与阿尔弗莱德来到巴黎近郊乡下过起了田园牧歌式的生活。但好景不长，世俗的偏见使阿尔弗莱德的父亲强烈反对他俩的结合。最后，为了顾全青年的家族脸面和幸福，薇奥莱塔忍痛离开了阿尔弗莱德，重返风月场。青年不明实情，误以为她变心，当众羞辱了她，薇奥莱塔深受打击，卧床不起。当最后阿尔弗莱德得知实情时，薇奥莱塔早已病入膏肓，奄奄一息，最终倒在了爱人的怀中，故事以悲剧告终。

歌剧《茶花女》以细腻的心理描写、诚挚优美的歌词、感人肺腑的悲剧力量，集中体现了威尔第歌剧创作中期的基本特点，深刻地揭露了贵族社会的虚伪道德，表达了对被损害和被压迫女性的深切同情。

2. 唱段选听——《饮酒歌》（阿尔弗莱德与薇奥莱塔的演唱）

这是在第一幕开始不久后的一个唱段，是对薇奥莱塔倾心已久的阿尔弗莱德多在薇奥莱塔举行的家宴上，应客人们的请求而唱的一首欢乐之歌、青春之歌、爱情之歌。第一、二段分别由阿尔弗莱德与薇奥莱塔歌唱，第三段是客人们的合唱。每段曲调的后部都有众人的伴唱，其间，还有阿、薇互诉衷肠的对唱。

这首唱段是 bB 大调，3/8 拍，结构为单二部曲式。它采用优美流畅的旋律、轻盈的圆舞曲节奏、明朗的大调色彩，以及贯穿全曲的大六度跳进的动机，抒发了阿尔弗莱德和薇奥莱塔对真挚爱情的渴望和赞美，洋溢着青春的活力，同时又描绘出沙龙舞会上热闹、欢乐的情景。至今仍传唱不歇。

【中文唱词】

"男：让我们高举起欢乐的酒杯，杯中的美酒使人心醉。这样欢乐的时刻虽然美好，但诚挚的爱情更宝贵。当前的幸福莫错过，大家为爱情干杯。青春好像一只小鸟，飞去不再飞回。请看那香槟酒在酒杯中翻腾，像人们心中的爱情。

合：啊，让我们为爱情干杯，再干一杯。

女：在他的歌声里充满了真情，它使我深深地感动。在这个世界中最重要的欢乐，我为快乐生活。好花若凋谢不再开，青春逝去不再来。在人们心中的爱情，不会永远存在。今夜好时光，请大家不要错过，举杯庆祝欢乐。

合：啊！今夜在一起使我们多么欢畅，一切使我流连难忘！让东方美丽的朝霞透过花窗，照在狂欢的宴会上！

女：快乐使生活美满。

男：美满生活要爱情。

女：世界上知情者有谁？

男：知情者唯有我。

合：今夜使我们在一起多么欢畅，一切使我流连难忘。让东方美丽的朝霞透过花窗，照在那狂欢的宴会上。啊，啊！"

三、《今夜无人入睡》——选自普契尼歌剧《图兰朵》

1. 歌剧简介

作曲家简介

《图兰朵》是三幕歌剧。普契尼是根据童话《杜兰铎的三个谜》改编的，故事始见于17世纪波斯无名氏的东方故事集《一千零一日》中的《图兰朵》，意大利剧作家卡罗·哥兹于1762年把它写成剧本。之后，德国诗人席勒在歌词剧本上翻译并加以改编成其名作。普契尼根据席勒名剧《图兰朵》创作于1924年，当时未完成，癌症就夺去了他的生命。这部作品的最后一场由普契尼的学生弗朗克·阿尔法诺于1926年续写完成。1926年4月25日，该剧由托斯卡尼尼指挥，于意大利米兰斯卡拉剧院首演。

1998年，此剧在北京的紫禁城太庙，由中国导演张艺谋执导演出，足见此剧的分量和影响。

【剧情概要】由于祖母遭入侵的鞑靼人俘虏，遭受凌辱后悲惨地死去，元朝的图兰朵公主为了替祖母报仇，想出了一个让外来的求婚者赴死的主意。她出了三道谜语，能猜中就可以招为夫婿，猜不中就要杀头。各国的王子为此纷纷前来，波斯王子因为没猜中，惨遭杀头的命运；流亡元朝的鞑靼王子卡拉夫被图兰朵公主的美貌吸引，不顾劝阻，乔装打扮，凭借着自己的机智和勇敢猜破了这三道谜语，原来答案分别是"希望""鲜血"和"图兰朵"。虽然卡拉夫猜中了谜语，但图兰朵公主却不愿履行诺言。结果卡拉夫与图兰朵立约，只要公主在天亮前能猜出他的名字，卡拉夫不但不娶公主，还愿意被处死。图兰朵找卡拉夫女仆柳儿探听，女仆为守秘密而自杀。天即将亮了，公主尚未知道王子之名，但最终王子用他炽热的吻融化了公主寒冰般冷漠的心，并向公主坦白了自己真实的身份。图兰朵公主听闻肃然起敬，也被卡拉夫炽热的爱意所感染，最终甘愿委身于他。

2. 唱段选听——《今夜无人入睡》（卡拉夫的咏叹调）

这首作品是歌剧第三幕卡拉夫王子猜中谜语，回到住处后所唱的一首咏叹调，表现了卡拉夫对胜利充满了信心。这是全剧中最动人的一个唱段，G大调，4/4拍，复二部曲式结构，不仅热情明朗，而且极好地发挥了男高音的魅力，因此，歌唱家们都十分喜欢它，常常在音乐会上，将它作为压轴节目。咏叹调的前奏处，作曲家还使用了具有中国特色的民歌《茉莉花》的旋律，可见普契尼对东方文化情有独钟。

【中文唱词】

"无人入睡！无人入睡！
公主你也是一样，要在冰冷的闺房，焦急地观望那因爱情和希望而闪烁的星光！
但秘密藏在我心里，没有人知道我姓名！
等黎明照耀大地，亲吻你时我才对你说分明！
用我的吻来解开这个秘密，你跟我结婚！
消失吧，黑夜！星星沉落下去，星星沉落下去！
等到明天早晨，胜利就属于我！属于我！"

四、《爱情像一只自由的小鸟》——选自比才歌剧《卡门》

1. 歌剧简介

作曲家简介

《卡门》是四幕歌剧,完成于 1874 年秋,是比才的最后一部歌剧作品,也是当今世界上,上演率最高的歌剧之一。剧情取材于法国作家梅里美的同名小说。该剧以女工、农民出身的士兵和群众为主人公,这在那个时代的歌剧作品中是罕见的,也是可贵的。也许正因为作者的刻意创新,该剧在初演时并不为观众接受,但随着时间的推移,这部作品的艺术价值逐渐得到人们的认可,此后变得长盛不衰。《卡门》这部歌剧以合唱见长,剧中各种体裁和风格的合唱共有十多部。

【剧情概要】1830 年,在西班牙的塞维利亚城,烟厂女工卡门是个美丽而性格倔强的吉卜赛女郎,她主动抛花示意、唱歌调情,使军人班长唐·何塞坠入情网,并舍弃了他在农村时的恋人。接着,卡门和一位女工打架而被捕,唐·何塞也因为私自放走了关押着的卡门而入狱。唐·何塞出狱后加入了卡门所在的走私犯的行列。然而,此时的卡门又移情别恋,与斗牛士埃斯卡米里奥海誓山盟了。在唐·何塞回村庄探望病危的母亲时,卡门许诺斗牛士:如果埃斯卡米里奥在斗牛场上获得胜利,便下嫁于他。当卡门为埃斯卡米里奥斗牛胜利而欢呼时,唐·何塞找到了她,希望挽回他们的爱情,但倔强的卡门断然拒绝了,终于怒火中烧的唐·何塞将匕首插入了她的胸膛,卡门最终死在了唐·何塞的剑下。

2. 唱段选听——《爱情像一只自由的小鸟》(卡门的咏叹调)

这是歌剧《卡门》中,女主角卡门第一次亮相时所唱。卡门一上台,就在带有浓郁西班牙风格的哈巴涅拉舞曲的节奏下,唱出了这首咏叹调,表现出她对爱情的轻浮心态。她一边唱,一边留心周围男人向她投来的目光。面对诸多注意她的士兵,她只心仪正在专注擦枪的唐·何塞,随而眼神频送秋波,一边唱着,"爱情就像一只自由的小鸟……爱情就像毫无规矩的吉卜赛男孩……你不爱我,没啥关系,但若让我爱上你,你可就要当心了",刻画出她对爱情和自由的追求。最后,卡门将一朵花击中了唐·何塞的胸膛,两人的一段情就这样开始了。

这首咏叹调的旋律深入人心,其中,连续向下滑行乐句的不断反复、调性游移于同名大小调音、旋律始终在中低音区的八度内徘徊等特征,都充分表现出卡门豪爽、奔放而富有神秘魅力的形象。

第五节　中国经典歌剧选段

一、《北风吹》——选自歌剧《白毛女》

歌剧《白毛女》,是中国歌剧的第一个里程碑。它取材于晋察冀边区的民间故事《白毛仙姑》,由延安鲁迅艺术学院集体创作于 1945 年,剧本由贺敬之、丁毅执笔,

作曲家简介

马可、张鲁、翟维、焕之、向隅、陈紫、刘炽作曲。其中，《北风吹》是歌剧《白毛女》中的插曲。

1. 歌剧简介

歌剧《白毛女》通过主人公杨白劳和喜儿父女两代人的悲惨遭遇，同时，控诉了地主阶级的罪恶，凸显了地主和农民之间的尖锐矛盾，歌颂了中国共产党和新社会，形象地说明了"旧社会把人逼成'鬼'，新社会把'鬼'变成人"的主题，指出了农民翻身解放的必由之路。它广泛吸收了河北、山西、陕西等地的民歌、说唱、戏曲等民间音乐音调，借鉴西洋歌剧的创作经验，根据剧中不同人物性格发展的需要和情节推动的需要，加以改编和创作，具体而细致地刻画了剧中各具特色的音乐形象。

例如，采用河北民歌《青阳传》的欢快曲调，谱写出"北风吹，雪花飘"来表现喜儿的天真和期待；用深沉、低昂的山西民歌《拣麦根》的曲调，塑造杨白劳的音乐形象；用河北民歌《小白菜》，来表现喜儿在黄家受黄母压迫时的痛苦情绪；用高亢激昂的山西梆子音乐，凸显当喜儿在奶奶庙与黄世仁相遇时，那份强烈的阶级仇恨，强调出喜儿的不屈和渴望复仇的心情等。同时，该剧在表演上借鉴了古典戏曲的歌唱、吟诵、道白三者结合的传统，在人物出场时，通过歌唱作自我介绍，不少地方也用独白叙述事件过程，人物对话采用话剧的表现方法。

【剧情概要】该剧分为五幕。讲述的是1935年除夕夜，河北贫农杨白劳外出躲债，回家时被地主黄世仁逼死，闺女喜儿也被抢走并奸污，受尽凌辱。最后，在女仆帮助下被迫逃往深山，苦熬三年，因长期缺少阳光的照射与盐分的补给，全身毛发变白，被附近村民称为"白毛仙姑"。八路军解放了这里，领导农民斗倒了黄世仁，并从深山中搭救出喜儿，喜儿自此开始了新生活。

2. 唱段选听——《北风吹》（喜儿独唱）

《北风吹》选自歌剧《白毛女》第一幕第一场，是喜儿的音乐主题。全曲只有四句，二部曲式结构，以河北民歌《小白菜》为基础改编而成，采用歌谣体方式，音调欢快，旋律亲切流畅，节奏轻柔舒展，塑造出了喜儿活泼淳朴、天真可爱的形象，表达了她对幸福生活的向往。

【唱词】

"北风（那个）吹／雪花（那个）飘／雪花（那个）飘飘年来到／爹爹出门去躲账／整七（那个）天／三十（那个）晚上还没回还／大婶给了玉茭子面／我盼我的爹爹回家过年／"

二、《洪湖水，浪打浪》——选自歌剧《洪湖赤卫队》

《洪湖赤卫队》是我国一部优秀的民族歌剧，由朱本和、张敬安等人编剧，张敬安、欧阳谦叔作曲。1959年，由湖北省实验歌剧团首演于武汉。《洪湖水，浪打浪》是歌剧第二场中韩英与秋菊的女声二重唱。

1. 歌剧简介

《洪湖赤卫队》是一部六场歌剧。首排于 1958 年，1959 年 10 月，该剧作为湖北省向国庆十周年献礼剧目首次进京演出。它主要描写了第二次国内革命战争时期，湖北省洪湖地区群众在中国共产党的领导下，建设和保卫湘鄂西革命根据地红色政权，粉碎国民党进攻的英雄斗争事迹，塑造了以乡党支部书记韩英、赤卫队长刘闯为代表的英雄形象。

作曲家简介

【剧情概要】1930 年夏，湘鄂西工农红军主力部队开赴公安县，扩大苏区革命势力，国民党伪保安团冯团长及湖霸彭占魁相互勾结，与苏区革命政权对抗。洪湖某乡赤卫队长刘闯主张与敌人硬拼，支书韩英耐心劝说。为牵制敌人，韩英遵县委指示以退为进，夜袭彭家墩获胜。彭占魁伪装撤退，派出密探搜索赤卫队，刘闯中计，枪打密探，暴露目标，韩英被捕，但宁死不屈。后因队员王金标叛变投敌，张副官以生命作代价，救韩英脱险。彭占魁以王金标为向导，引诱赤卫队出湖。此时，刘闯已接受教训，使敌人未能得逞。后红军与赤卫队合兵一处，消灭反革命武装，恢复了革命政权。

2. 唱段选听——《洪湖水，浪打浪》（韩英与秋菊的女声二重唱）

《洪湖水，浪打浪》的歌词运用了通韵的押韵形式，分前八句和后六句两片。上片重写洪湖之景，下片重抒感恩之情，表达了韩英热爱家乡和人民、对未来充满信心的崇高感情。

歌曲结构是三部曲式，音乐优美抒情，采用江汉平原的歌曲《襄河谣》和天门小曲《月望郎》的素材改写而成，富于民歌特色，是湖北民歌的象征。它既借鉴了我国戏曲板式变化的经验进行结构布局，又受到西洋咏叹调的启发，加强了曲调的歌唱性，塑造了勇敢而又有爱心的韩英的音乐形象。

第一段是韩英的独唱，速度不急不缓，借鉴戏曲的依字行腔的创作手法，旋律优美动听，歌唱性强，表现韩英对洪湖的情意。第二段是韩英与秋菊的二重唱，声部之间既有模拟，又有对比，声部层次有变化，描绘出家乡的"鱼米乡"，细腻地表达了韩英热爱家乡、热爱祖国的心情。

【唱词】

"洪湖水／浪呀嘛浪打浪啊／洪湖岸边／是呀嘛是家乡啊／
清早船儿去呀去撒网／晚上回来鱼满舱啊／鱼满舱／
四处野鸭和菱藕／秋收满帆稻谷香／人人都说天堂美／怎比我洪湖鱼米乡啊／
洪湖水呀／长呀嘛长又长啊／太阳一出／闪呀嘛闪金光啊／
共产党的恩情比那东海深／渔民的光景一年更比一年强啊／"

三、《红梅赞》——选自歌剧《江姐》

《江姐》创作于 1962 年—1964 年，取材于罗广斌、杨益言的小说《红岩》。阎肃为该剧的编剧，羊鸣、姜春阳、金砂作曲。该剧由中国人民解放军空政歌剧团于 1964 年首演于北京。

从 20 世纪 60 年代公演以来，曾五次复排，影响了几代中国人，堪称中国民族歌剧

史上的巅峰之作，《红梅赞》是该剧的主题歌。

1. 歌剧简介

作曲家简介

歌剧《江姐》的创作，汲取了四川地区语言、民歌、戏曲等艺术成分，形成了浓郁的民族风格和地方特色，是我国民族歌剧中的一部力作。此剧演出后受到广大群众的欢迎，其中，《红梅赞》等唱段广为传唱。

【剧情概要】1948年春，解放军在全国范围内展开战略反攻，国民党反动派对重庆的统治虽已摇摇欲坠，却仍在垂死挣扎。这时，地下党员江姐（江雪琴）带着省委重要指示离别山城奔赴川北，尽管敌情严重，险阻重重，但她仍勇往直前。途中惊悉丈夫老彭（游击队政委彭松）牺牲的噩耗，江姐节哀抑痛，依然投入战斗。正当她与双枪老太婆、蓝胡子等同志见面，并率领游击队给敌人以沉重打击时，由于叛徒甫志高的出卖，江姐不幸身陷牢狱。面对军统特务头子沈养斋的威逼利诱和百般酷刑，江姐大义凛然、视死如归，在重庆解放前夕，江姐慷慨就义，用共产党人的崇高理想和坚贞气节谱写了一曲为民族解放甘洒热血的英雄赞歌。

2. 唱段选听——《红梅赞》（江姐的咏叹调）

《红梅赞》是歌剧《江姐》的主题歌，由主人公江姐演唱。七声徵调式，其句式和结构都比较方整，曲调婉转优美，高低音区变化突出，朴实中又具有高亢坚定的特点。作者借红梅的高洁，喻真正共产党人的丹心，整首歌曲柔中有刚，婉中有直，明朗豪迈，韵味浓郁，高歌红梅，赞颂忠魂。

歌曲由对比的二段体组成，第一段借梅花寓意，赞美英雄顽强不屈的傲骨。旋律跌宕起伏，歌声嘹亮婉转，八度的大跳音程运用，形象地刻画了江姐这位无产阶级革命战士既有女性的细腻温柔，又有坚强不屈的性格特征。第二段乐句缩减，节奏紧凑，旋律明快，给人以充满希望的强烈感受，寓意着祖国的春天即将到来。

【唱词】

"红岩上红梅开／千里冰霜脚下踩／

三九严寒何所惧／一片丹心向阳开／

红梅花儿开／朵朵放光彩／昂首怒放花万朵／香飘云天外／

唤醒百花齐开放／高歌欢庆新春来／"

四、《来生来世把你爱》——选自歌剧《运河谣》

歌剧《运河谣》是2012年国家大剧院集结了作曲家印青、编剧黄维若和董妮、导演廖向红等国内一线艺术家团队，以大运河的人文背景为基础，以史诗性的审美视角和朴实清新的艺术风格，以跌宕的剧情、清雅的舞美呈现、优美的旋律展现了一个具有浪漫气息、抒情风格的剧情故事，深受观众的喜爱。该剧自问世以来，历经多轮热演，《来生来世把你爱》是剧中水红莲的唱段。

1. 歌剧简介

歌剧《运河谣》以民族唱法为载体、以京杭大运河为背景,讲述了明朝万历年间,耿直的江南书生秦啸生与流浪唱曲艺人水红莲、盲女关砚砚三人偶然交会于大运河之上,发生的跌宕起伏的动人爱情故事,展现了深邃的情怀和美好的人性,也为观众呈现了一幅波澜壮阔的自然与历史画卷。艺术家们以细腻、完整、丰盈的音乐表现方式,将剧中主人公秦啸生的耿直与深情、水红莲的明艳与侠气、关砚砚的凄楚与无助、张水鹞的霸道与阴狠进行了立体的呈现。

作曲家简介

【剧情概要】明朝万历年间,苏州城的书生秦啸生,因上书揭发知府贪污漕粮,在杭州遭衙役追捕。唱曲艺人水红莲因反抗做妾,也逃亡于运河之畔。两人巧遇于献祭运河龙王的歌舞赛会上,假扮彩龙船的演出者,逃脱了抓捕。秦啸生穿上水手李小管弃下的号服,冒其名充当一名水手,两人乘坐船主张水鹞的客货船,沿运河北上流亡。患难相知,秦啸生与水红莲相爱。恶霸船主张水鹞也打上了水红莲的主意。船过苏州码头时,遇到了因受风流水手李小管诱骗,生下孩子、哭瞎了双眼的关砚砚。张水鹞指证秦啸生就是李小管,秦啸生为避官府缉拿,有口难辩,被迫与关砚砚生活在一起。迫于说出真相关砚砚就会寻死,秦、水两人内心的痛苦无以复加。

不久,张水鹞发现了秦啸生的真实身份,带着衙役来抓捕。险恶之时,水红莲让秦啸生带视物不便的关砚砚先走,她留下来拖延时间。张水鹞捆住水红莲作诱饵,引秦啸生回来营救。为使秦啸生不落入圈套,水红莲引燃船上油灯,烧毁了客货船,自己也化为运河上的烈焰。秦啸生欲追随水红莲而去,关砚砚劝阻他应为红莲走完自己的路。秦啸生被感化并与关砚砚一起来到北京,决定告发贪官直达九重。水红莲超越小儿女之爱的人间大爱,使秦啸生与关砚砚找到了漂泊者心灵的家园。

2. 唱段选听——《来生来世把你爱》(水红莲的咏叹调)

在歌剧的第五场,漫天烈焰与高悬危船的背景下,水红莲为了救秦啸生的性命,甘愿引火烧船舍命相救,最终葬身火海。一曲情绪饱满激昂的《来生来世把你爱》掀起了全剧高潮。这首歌曲为单三部曲式结构,采用五声调式,分为四个乐段进行,每个乐段使用不同的音乐材料,呈现出不同的音乐效果,描绘了一个令人荡气回肠的运河故事。

在曲折的戏剧故事中,水红莲唱道:"人说有两世姻缘,我愿为你重新再来。"其中,乐曲中段是细腻的抒情,作曲家用大调的旋律线条,使音乐情绪更加富有戏剧性,把水红莲对秦啸生的爱情描写得如泣如诉;紧接着的短暂转调乐段,使音乐情绪得到升华;紧拉慢唱式的和声发展,把人物情绪进一步烘托,铺垫了最后"来生来世把你爱"的最高音,用饱满的力度表现了水红莲对秦啸生忠贞的爱情。乐队的尾奏,将人物的境界推向最高峰。

【唱词】

"烈焰为我沸腾 / 激流为我澎湃 / 我要跟着烈焰激流走了 / 又是欢喜又是悲哀 /
喜的是 / 秦生不会投罗网 / 此一去龙游归大海 /
我为你千死千生 / 九泉下也痴心不改 / 人说有两世姻缘 / 我愿为你重新再来 /

悲的是／此生长离别／孤零零你岁月难捱／
一个不经世的读书人／此一去何人将你关怀／
你带着关砚砚母子／艰辛事如何拆解／但愿得天可怜见／你无病无厄无祸无灾／
我要走了／心意永不改／
秦生啊／我今生今世、来生来世都把你爱／我要走了／心意永不改／
秦生啊／我今生今世、来生来世都把你爱／把你爱／把你爱／把你爱／"

第十一章 音乐剧

第一节 音乐剧概述

一、音乐剧简介

音乐剧是20世纪出现的一门新兴的综合舞台艺术，也是一门十分年轻的表演艺术，它集歌、舞、剧于一体，广泛地采用了高科技的舞美技术，不断追求视觉效果和听觉效果的完美结合，经过近百年的发展，产生了众多风格迥异的作品。

《不列颠百科全书》对其解释是："音乐剧是戏剧表演的作品，具有激发情感而又给人娱乐的特点，简单而又与众不同的情节，并伴有音乐、舞蹈和对白。它的特征表现在艺术的综合性、现代性、多元性、灵活性和商业性操作。"

一般而言，大部分的音乐剧都富于幽默情趣和喜剧色彩，尽管也有一些是严肃的。音乐剧通常分为两幕，其中，第二幕较短，并重复一些之前的旋律。相对于歌剧，音乐剧中所使用的和声、旋律与音乐形式较为单纯，包含较多的对白，歌曲的音域范围也较为狭窄。另外，音乐剧普遍比歌剧有更多舞蹈的成分，早期的音乐剧甚至是没有剧本的歌舞表演。

二、美国的百老汇

有"伟大的白色大道"之称的百老汇，原意为"宽阔的街"，是纽约市曼哈顿区的一条大街，街道两旁及其附近包括时代广场在内的街区分布着几十家剧院，制造世界顶级的舞台表演，因而声名远播，成为纽约的一大品牌。

百老汇大道作为纽约市重要的南北向道路，南起巴特里公园，由南向北纵贯曼哈顿岛。由于此路两旁分布着为数众多的剧院，是美国戏剧和音乐剧的重要发扬地，"百老汇"因此成为音乐剧的代名词。

百老汇从地名到艺术形式，实际上有以下三个含义。

（1）百老汇是一个地理概念，指位于美国曼哈顿市中心不足一公里的百老汇大道路段及两侧辐射区域内的39座剧院的聚集区，几乎集中在纽约时报广场附近10个街区里，即闻名遐迩的"剧院区"。

（2）百老汇指在百老汇地区进行的演出。这些剧场的演出以音乐剧为主，另一部分则上演话剧。百老汇的演出票价在60美元左右，主要的观众群就是世界各地的旅游者。每个剧场在演出季期间大都是每星期演8场（周六、周日有日场，周一休息）。

（3）百老汇是指整个百老汇这个产业，也包括在纽约市以外的地区，主要以演出百老汇剧目为主的演出团体和剧院。

总的来说，百老汇是西方戏剧行业和剧场的一个巅峰代表，代表着最高级别的艺术成就和商业成就。

三、英国的伦敦西区

伦敦西区位于英国伦敦市中心，是与纽约百老汇齐名的世界两大戏剧中心之一，被人们尊为音乐剧的故乡。

16世纪—17世纪是英国戏剧的黄金时期，由于人们不满足于露天观看戏剧，剧团开始由寻找观众变为在固定场所演出吸引观众。由于王宫、教堂等重要建筑都集中在伦敦西部地区，人口相对集中，英国的早期剧场也就集中在了西区地带，奠定了西区剧院群的基础。

伦敦西区剧院大多建于维多利亚时代，风格虽十分迥异，但都精美绝伦，有些外表虽然朴实，但是一入内，就会被满眼的雕梁画栋吸引；有些则是表里如一的金碧辉煌，还有一些则因为皇室的名号而散发着特有的贵族气息，同时，也让人感受到一股隽永的艺术底气，例如《妈妈咪呀》驻演的威尔士王子剧场和《悲惨世界》驻演的"皇后剧院"等。它拥有西区最华丽外衣的女王陛下剧院，有《剧院魅影》在此驻演。

第二节 音乐剧的发展史

一、音乐剧的起源

在17世纪—18世纪的欧洲，音乐成为人们用来表达思想和感情的有力工具，各种各样的音乐都得以茂盛地发展，出现了清唱剧和歌剧。但华丽或庄严的歌剧或清唱剧并不能完全满足观众的需求。

音乐剧最初发源于美国的百老汇和英国伦敦西区，在歌舞秀、踢踏、爵士等草根民间娱乐的基础上，适当借鉴轻歌剧的雅美学风格，不断发展而成。

历史上第一部"音乐剧"是约翰·佩普施改编的《乞丐的歌剧》，首演于1728年伦敦，当时它被称为"民谣歌剧"，采用了当时流传甚广的歌曲作为穿插故事情节的主线。英国民谣歌剧常以嘲弄模仿的喜剧性格，插科打诨的大众世俗气息为其特点，它和法国喜歌剧一起成为19世纪古典轻歌剧和英国轻歌剧的先驱。

1750年，一个巡回演出团在美国北部首次上演了《乞丐的歌剧》，这便是美国人亲身体验"音乐剧"的开端。1866年，《黑魔鬼》成为美国第一部的音乐剧。

二、美国音乐剧的黄金时代（1920—1960年）

初期的音乐剧并没有固定剧本，甚至包含了杂技、马戏等元素。从1920年—1960年，一批词作家和曲作家创造了美国音乐剧的黄金时代，例如：艾尔文·柏林、杰罗姆·科恩、乔治·格什温、科尔·波特、理查德·罗杰斯、弗兰克·罗伊瑟和雷纳德·伯恩斯坦等。在此期间，音乐剧的情节变得越来越真实，主题事件的范围也变得越

来越广泛，歌曲、舞蹈与整个故事的联系也更密切，作曲家开始更多地借鉴歌剧和轻歌剧的技法。

在 20 世纪二三十年代，音乐剧经常取材于一些不切实际的故事，故事通常是关于"男孩与女孩的约会"的素材，但是歌词一般都肤浅、诙谐，例如，美国科勒·波特的歌曲《你是最好的》[①]（1934 年）。

【唱词】

"你是最好的/你就是罗马圆形大剧场/你是最好的/你就是罗浮宫/

你是施特劳斯交响乐中的一个旋律/你是一个班德尔帽/

你是莎士比亚笔下的一首诗/你是米老鼠/

你是尼罗河/你是比萨斜塔/你是蒙娜丽莎的微笑/

我是一个毫无价值的支票/一个残渣/一个失败者/

但是宝贝/如果我是最差的/你就是最好的/"

1927 年，由杰罗姆·科恩作曲、奥斯卡·汉默斯坦二世作词创作的《演艺船》（画舫璇宫），以极其严肃的情节成为现代音乐剧的里程碑，具有划时代的意义。它用歌舞的方式叙述了一段关于密西西比河边黑人的故事，第一次把人类不同种族等当时严重的社会问题展现在音乐剧当中，真正意义上将美国本土故事与歌舞形式完整地结合，该剧里面的歌曲，包括《老人河》《为什么我爱你》为大家所熟知。开始着重文本之后，音乐剧便踏入了它的黄金岁月。这时期的音乐剧多宣扬乐观思想，并经常以大团圆的喜剧为结局。但也有一些音乐剧讽刺地描写社会及政府机构，也反映了当时的大萧条。一个最具代表性的例子就是美国的格什温兄弟的《为君而歌》，该音乐剧剧本作者首次赢得"普利策"奖。

1943 年，理查德·罗杰斯和奥斯卡·汉默斯坦二世创作的《俄克拉荷马》，获得巨大成功，它的上演使芭蕾舞在音乐剧中达到了前所未有的高度——它标志着美国音乐剧史上一个新时代的到来。在这部音乐剧中，艾格丽丝·米勒创作的芭蕾舞在故事的发展中，起到了重要作用。之后，音乐剧开始走向成熟。此后，他们的众多作品，例如，《旋转木马》《南太平洋》《音乐之声》都是音乐剧史上重量级剧目。此外，弗雷德里克·罗维的《窈窕淑女》，列昂纳德·伯恩斯坦的《西区故事》《在镇上》《老实人》，艾尔文·伯林的《安妮，拿起你的枪》，科尔·波特的《吻我，凯特》，弗兰克·罗伊瑟的《红男绿女》和杰利·波克的《屋顶上的提琴手》，则使百老汇舞台空前繁荣，造就了美国音乐剧的黄金时代。这一段时期的音乐剧延续了美国早期音乐剧歌舞曼妙、故事曲折、场景华丽的一贯风格，并开始在叙事中挖掘更深刻的社会意义，内容范围也由美国本土延展到世界的其他领域。直到 1960 年，摇滚乐和电视普及之前，音乐剧一直是最受美国人欢迎的娱乐和演艺形式。

三、1960 年后的音乐剧

20 世纪 60 年代，音乐剧和爵士乐一样受到了"摇滚革命"的影响。《长发》就是

[①] （美）罗杰·卡曼. 卡曼音乐欣赏课［M］. 南昌：江西教育出版社，2010：498.

摇滚音乐剧之一,反映了当时的嬉皮士运动。1963年,被誉为"英国现代音乐剧之父"的莱昂内尔·巴特创作的《奥里弗》,无疑是对百老汇的巨大挑战。1971年,英国作曲家安德鲁·洛伊德·韦伯的一出颠覆性的摇滚剧目《耶稣基督万世巨星》,在音乐剧界引起了轰动,一鸣惊人。韦伯随后创作了多部在音乐和戏剧方面都大有突破的经典之作,例如,《艾薇塔》《猫》《歌与舞》《歌剧院的幽灵》《爱的观点》《日落大道》《微风轻哨》和《美丽游戏》等,其中《猫》连续在伦敦上演21年,创造了音乐剧史上的奇迹。1985年,勋伯格创作的《悲惨世界》被搬上伦敦舞台,开创了具有歌剧般史诗风格的巨型音乐剧的先河。勋伯格另外两部作品《西贡小姐》和《马丁·盖尔》延续了《悲惨世界》的风格并同样大受好评①。

1980年以后,英国伦敦西区的音乐剧演出蓬勃,已经追上美国纽约的百老汇剧场的盛况。后来甚至出现法文的音乐剧,例如,《悲惨世界》(后改编为英文版,曾在百老汇演出)、《巴黎圣母院》《罗密欧与朱丽叶》《阿里巴巴》等,构成了当代音乐剧剧坛上的一大亮点,可以说树立了音乐剧走出英语文化圈,开始本土化的榜样。随着英国和美国的音乐剧经常在世界各地巡回演出,音乐剧也开始在中国、日本、韩国、新加坡等亚洲地区流行。

目前,著名的音乐剧包括《俄克拉荷马》《窈窕淑女》《音乐之声》《猫》《狮子王》《西区故事》《悲惨世界》及《歌剧魅影》等。如今,音乐剧在世界各地都有上演,但演出最频密之地依然是美国纽约的百老汇和英国伦敦西区。

第三节 经典音乐剧作品

一、音乐剧《俄克拉荷马》

1. 作品简介

音乐剧《俄克拉荷马》是由奥斯卡·汉默斯坦二世作词,理查德·罗杰斯作曲,改编自小说《丁香绿了》(*Green Grow the Lilacs*),这是第一个用音乐和舞蹈来刻画人物和故事发展的音乐剧,因此,也被称为首部有剧情的音乐剧。剧中女主角劳瑞和她的两个倾慕者——牛仔(卡利)和农夫(查德)之间的周旋,其实,就是在当时当地牛仔与农民矛盾的真实写照。该剧曾获美国文学界普立兹大奖的最佳剧本奖,也是有史以来第一部发行原剧组录音的音乐剧。

2. 剧情梗概

音乐剧《俄克拉荷马》,描写了美国西南部俄克拉荷马地区一群农牧民平凡普通的日常生活。牛仔卡利和美丽的姑娘劳瑞心心相印,这引起了她的另一个追求者农夫查德的不满和嫉妒,一次劳瑞和卡利赌气,她搭上了查德的马车。不过,劳瑞心中仍爱恋着

① 秋伊,陆晨. 相约音乐剧[M]. 广州:暨南大学出版社,2004.

卡利，在卡利劝阻查德带劳瑞出去时，劳瑞听从了他，两个相爱的人终于决定结婚。可是查德始终要想尽办法拆散他们，劳瑞因此而心存恐惧。终于在他们的婚礼上，查德的怨恨爆发了，婚礼因为查德的鲁莽行为不得不中断，在卡利与查德的冲突中，查德死于自己的刀下。

3. 音乐解析

音乐剧《俄克拉荷马》中简洁明快的乡村风格是剧中歌曲的一大特色，歌词也多运用口语化的语言，更加贴近生活。剧中的经典唱段有：《俄克拉荷马》《哦，多么美丽的清晨》《带花边顶篷的马车》《人们会说我们相爱》《堪萨斯城》等。

其中《哦，多么美丽的清晨》是男主角卡利在第一幕开始的时候唱的一段歌曲，歌曲表现了他对美好生活的向往和热爱；婚礼中的合唱《俄克拉荷马》，热烈而有气势，真诚地歌颂了俄克拉荷马地区的人民对家乡的热爱和赞美。

二、音乐剧《窈窕淑女》

1. 作品简介

音乐剧《窈窕淑女》是由阿兰·杰伊·勒纳作词，弗雷德里克·罗维作曲，是根据英国剧作家乔治·萧伯纳的戏剧《皮格马利翁》（又名《卖花女》）改编的，讲述了一个关于语言与文化冲突的故事。该剧于1956年3月15日—1962年9月26日在百老汇公演，公演时间长达6年6个月，演出次数达3000次，取得了空前的成功。该剧问世之初就一举问鼎戏剧界最高荣誉"托尼奖"六项大奖，其中，更包括"最佳音乐剧"奖项，是截至20世纪60年代最为长演不衰的音乐剧作品之一，在21个国家被译成11种语言，被制成500万份拷贝在世界各地上映，并早在《猫》《悲惨世界》《剧院魅影》之前就被誉为"本世纪最佳音乐剧"。

2. 剧情梗概

在爱德华时代的伦敦，一个贫苦的卖花女伊丽莎，她长得眉清目秀，聪明乖巧，但出身寒微，家境贫苦。她每天要到街头叫卖鲜花，赚钱贴补家用。一天，伊丽莎粗俗的语言使语言学家希金斯教授非常气愤，希金斯教授说只要经过他的训练，卖花女也可以成为上流社会淑女。伊丽莎觉得教授说的话对她来说，也许是一个很好的改变自己命运机会，就主动上门请求教授教她发音。与此同时，教授的朋友皮克林和他打赌，如果让伊丽莎以贵夫人的身份出席6个月后举办的大使游园会，而不被人识破真相，那么皮克林愿意承担一切试验费用和伊丽莎的学费。这激起了希金斯教授的斗志，他欣然接受了挑战。希金斯教授是个学识渊博、才华横溢、讲究科学的语言学家，也是一位骄傲自负、不甘示弱的人，对每一件感兴趣的事都能废寝忘食去做，所以他对伊丽莎的训练很严格。历经艰难，希金斯教授终于获得了成功，他在6个月时间内，将一个粗鲁的卖花女调教成了仪态万方、口音完美的优雅淑女。并且，他也坠入了爱河，爱上了他所塑造的窈窕淑女。

这部作品轻松愉快又不乏深度，其中，渗透了艺术家对下层劳动人民的深深同情和关注，艺术家们认为老百姓并不是天生愚钝，而是具有智慧和潜能的，只是因为生活的

贫穷使他们失去了受到良好教育的权利,卖花女的形象揭示了这个深刻主题,这也是对上流社会的极大讽刺。

3. 音乐解析

音乐剧《窈窕淑女》从头至尾洋溢着幽默和雅趣,剧中有大量经典歌曲,传唱至今。例如,《称心如意》《我是一个凡人》《西班牙的雨》《我可以彻夜起舞》《在你居住的街上》《请准时带我去教堂》《我已经看惯了她的面孔》等。

其中,《称心如意》这首歌曲歌词质朴简单,形象地表现了生活在社会底层的卖花女心中单纯天真的美好愿望,旋律优美轻快,将天真烂漫少女气息表现得恰如其分。

《我可以彻夜起舞》是卖花女伊丽莎发出纯正的英语语音之后,怀着兴奋和喜悦的心情唱的一首歌。乐曲B大调,4/4拍,小快板,曲调活泼,充满幸福感。

《在你居住的街上》表现的是在赛马场上,年轻的弗雷迪对漂亮、高贵、谈吐有趣的伊丽莎一见钟情,彻夜徘徊在伊丽莎居住的街道上,深情地唱出了这首歌,表达他对伊丽莎的爱慕之情。相比男主角教授说唱式的演唱,剧中弗雷迪演唱的这个唱段,可以说是剧中最抒情的男声唱段。歌曲中唱到"我以前常在这条路上漫步,但是脚下的步伐毫无特别,知道你在附近那感觉多么强烈,无法抗拒的情感,因为你随时都会出现……",把一个恋爱的年轻人的心理刻画得细致入微,打动人心。

三、音乐剧《狮子王》

1. 作品简介

音乐剧《狮子王》的词曲是由艾尔顿·约翰、提姆·莱斯、汉斯·季默共同完成,于1997年11月13日在纽约百老汇首演,目前全球已有超过8500万观众观赏了23个不同制作版本的音乐剧《狮子王》。它自上演20年来,始终独领风骚,是全球最受欢迎的音乐剧之一。

创作背景是,1994年,迪士尼出品的动画片《狮子王》横扫全球,被翻译成27种语言在46个国家和地区上映,奇迹般地取得了7.5亿美元的票房收入,刷新了动画片票房纪录。在如此巨大的成功下,信心十足的迪士尼公司于1997年,在新阿姆斯特丹剧院正式推出同名音乐剧。

2. 剧情梗概

音乐剧《狮子王》讲述了小狮子王辛巴在朋友的陪伴下,经历了生命中最光荣的时刻,也遭遇了最艰难的挑战,最终成为森林之王的故事。

"荣耀之地"的国王狮子木法沙迎来了儿子辛巴的诞生,它努力想把辛巴培养成接班人,却不觉弟弟刀疤暗中觊觎国王的宝座。刀疤设计害死了木法沙,还让小辛巴以为是自己导致父亲意外身亡,逼迫它远走他乡。深感内疚的辛巴在对前途深感绝望之际,偶遇了小伙伴狐獴丁满和疣猪彭彭。它们告诉辛巴要学会抛弃过去,及时行乐。然而,成年后的辛巴与青梅竹马的母狮娜娜重逢后,再一次认识到自己背负的责任。经过一番挣扎后,它决定重返家乡,坦然面对过去,夺回国王之位。

从震撼人心的开场到沸腾热血的大结局,音乐剧《狮子王》全场精彩非凡。凭借华

丽的服装和造型,演员变身成为草原上的动物角色,而舞台也成了广袤无垠的非洲大草原。观众随之融入一个扣人心弦的小狮子历险中,这头小狮子必须找到勇气战胜自己,迈过艰难和不幸,从而荣登狮王之位。

3. 音乐解析

在片头音乐《生生不息》中,摇滚风格的凸显、强悍的生命力和节奏感、呐喊声的粗犷、合唱的厚实和饱满,无一不表现了广袤无垠的非洲大草原磅礴的生机,昭示着生命轮回、生生不息的自然规律,为影片奠定下史诗般大气雄浑的基调。

犀鸟沙祖向狮王作晨间报告时,演唱了一首简单淳朴的歌曲,其旋律素材和演唱风格采用了美国摇滚乐中朗诵调的各种元素,把沙祖的那种开朗、幽默的性格表现得活灵活现。

试图篡夺王位的刀疤演唱的歌曲《快准备》,则以中低音区的旋律、沙哑狂野的摇滚唱法,表现了刀疤这个人物的阴险与邪恶。

歌曲《等我长大来当王》中,辛巴用独白式的音乐表现出苦闷、迷茫的情绪,为了丰富音乐和活跃气氛,作品还加入了犀鸟沙祖朗诵调风格的帮腔。

辛巴遇难时,他的两个朋友丁满和彭彭在说服辛巴过悠闲散漫、没有追求的生活时,辛巴和他们唱起了《哈库拉·玛塔塔》。这首歌将合唱、对唱、轮唱多种演唱形式融合在一起,表现了他们对现状的满足和与世无争的消极生活态度。

在绿树、湖泊、瀑布、月光这无比精致的画面的映衬下,年轻俊美的狮王辛巴与久别重逢的女友娜娜在森林中嬉戏时,唱起了二重唱歌曲《今晚感受我的爱》,让观众自然地进入一个美好而富有想象的世界。

四、音乐剧《猫》

1. 作品简介

音乐剧《猫》是英国作曲家安德鲁·洛伊德·韦伯的撼世之作,特拉维·拿恩将歌词改编。

《猫》作为历史上最成功的音乐剧,它综合了音乐剧艺术的种种元素,无论是从古典、摇滚、蓝调到爵士之间变换自如的音乐,还是轻松活泼的踢踏舞、凝重华丽的芭蕾舞、动感十足的爵士舞和现代舞等多元素的舞蹈,以及运用现代化科技手段创造出的梦幻般的舞台效果都令人称奇赞叹。

作曲家简介

《猫》曾荣获最佳音乐剧奖等七项托尼奖以及世界多种奖项,剧中贯穿始终的歌曲《回忆》,已成为音乐剧的经典作品。音乐剧《猫》在百老汇的演出中曾创下单天单场次119万美元的最高票房收入纪录,在全球的演出收入超过20亿美元,是伦敦和百老汇上演时间最长的音乐剧。该剧于1981年5月11日在伦敦西区的新伦敦剧院首演,2002年5月11日在同一剧场落幕,前后历时21年;在美国纽约百老汇的演出从1982年10月7日开始,2000年9月10日结束。此外,德国汉堡、奥地利的维也纳、芬兰的赫尔辛基和匈牙利的布达佩斯等地的剧院,也曾长期固定上演。至此,音乐剧《猫》已在全球演出了近7000场,在世界范围内拥有

超过6500万观众,并以14种语言,超过40个版本,在全球近300多个城市剧院演出,被授予"世纪音乐剧"称号。

2. 剧情梗概

第一幕:子夜的舞会使猫疯狂。

在一个特殊的夜晚,每年一次的杰利柯猫族的家族庆贺会上,每只猫依次向来访的人类解释它们是谁,并且指出猫有三个名字:居家使用的名字、较高雅尊贵的名字和秘密的名字。

年轻天真的白猫跳起了独舞"请到杰利柯舞会来"作为开场,紧接着是甘比猫、迷人猫、绅士猫等,他们正在等待猫族中最具有权威的领袖——英明的老戒律伯登场,今晚要由它挑选一只杰利柯猫派到九重天上"获得"新生。然而,这只幸运猫的名字必须在黎明破晓时分方能说出,于是每一只猫都粉墨登场,用歌曲和舞蹈来讲述自己的今天和过去,希望能够被选中成为具有另一生命的杰利柯猫。

当仁慈而英明的领袖老戒律伯到场时,整个家族一片欢腾。它们准备了一些节目:群猫表演了一出名叫"波里科狗进行曲下的佩克族与波里科族的可怕战斗"的戏。猫们穿着敌对派的狗的衣服向对方狂吠。表演正酣时,演出被邪恶的犯罪猫麦克维第打断,猫们惊慌地四散奔逃!老戒律伯平息了骚动,"杰利柯舞会"如期开始,全体猫们跳舞欢庆。

第二幕:"夏天为何迟到,时光怎样流逝"。

"剧院猫格斯"是一位老演员,曾经与他那个时代最伟大的演员共事过,如今风烛残年,饱受痛风之苦。"铁路猫斯金伯·申克斯"在铁路上工作,勤勉努力,兢兢业业,是所有猫的友善大叔。邪恶的麦凯维提绑架了老领袖,并乔装成老领袖的模样步入舞台,结果被两只大个子性感猫辨识出来。麦凯维提被揭穿后与其他雄猫进行厮打,他把电线弄短路使舞台上所有的灯都熄灭了,杰利柯猫陷入黑暗之中。众望所归中,魔术猫出现了,他施展魔法找回了老领袖,并让舞台恢复了明亮。最后,老领袖决定哪一只杰利柯猫重获新生的时刻到了。此时,魅美猫格里泽贝拉以"回忆"一曲唱起过去的事情。家族接受了她的回归,她被选中成为一只去"九重天"重获新生的猫!

……杰利柯晚会要结束了,老领袖告诉"装扮成猫"的人类旁观者,就其独特品性和差异而言,"猫很像你们"。

3. 音乐解析

以下从歌词、乐曲两个方面进行解析。

1)歌词

《猫》的歌词是由特拉维·拿恩改编。它的故事来自诺贝尔文学奖得主T.S.艾略特在1939年出版的诗集《老负鼠讲讲世上的猫》。这一部诗集,事实上是艾略特写给他的子女的。大部分的歌词是从诗集里原封不动拿出来的。只不过,因为要和谱出的曲子相应和,拿恩在诗词上作了微小的改动,比如,《杰利柯之歌》里就多了八行歌词的重复。而最有名的一首《回忆》,是拿恩根据艾略特的另一首《风夜狂想曲》改编的。

《回忆》这首歌曲是韦伯花了一夜的时间写出来的。该曲以忧伤的情调和动人心弦的旋律,表现了思归的魅美猫格里泽贝拉回忆它离开杰里科猫族外出闯荡,历经各种艰

难遭遇和人生痛苦，尝尽了世态炎凉和艰辛，最后成为一只邋遢落寞、丑陋难看的老猫。昔日美好时光的流逝，青春不再，夕阳黄昏，对家乡和亲人的眷眷思念和渴望，在歌中得到淋漓尽致的宣泄。

《回忆》在音乐剧《猫》中共出现了4次，剧情最后，美丽不再的格里泽贝拉猫终于回到了自己的同伴中间，她凄楚地唱起了这首歌曲《回忆》，优美歌声打动了所有听众。

【唱词】

"人行道上一片寂静，月亮失去记忆了吗？它独自微笑。在灯光下，我脚下积满了枯叶，风儿开始悲叹。每一盏街灯似乎都发出宿命的警讯，有人喃喃低语，街灯延伸着，清晨就快来到。记忆月光下形单影只，我可以对往昔微笑，那时我很美。我记得过去的幸福时光，愿那过去的记忆永远在我心中。

月光，把脸转向月光，让记忆指引你，如果你在那里，找到幸福的真义，那么新生活即将开始。破晓，向日葵上的露珠和逐渐枯萎的玫瑰，我在等待黎明的到来。记忆，把脸转向月光，让记忆引领你。如果你在那里，找到幸福的真义，那么新生活即将开始。

记忆，月光下形单影只，我可以对往昔微笑，那时我很美。我记得过去的幸福时光，那是过去留下的记忆。清晨寒冷的霉味，一个夜晚已经过去，新的一天即将到来。夏季日光穿透树林，永无止境地化装舞会，像天亮了，我必须等待日出，我必须思考一种新的生活，但我绝不能认输。当黎明到来，就连今夜也将成为回忆，而新的一天也会展开，像燃烧到尽头后的飞烟一般的日子。

清晨，凛冽的空气中，飘着陈腐的气味，街灯灭了，又是另一个夜，和另一个曙光乍现的日子。轻抚我吧，要知道离开我其实是一件容易的事，只要留我独自在记忆中。阳光灿烂的往昔，若你轻抚我，你必将明了快乐是什么，看哪！那新的一天早已开启。"

2）乐曲

安德鲁·洛伊德·韦伯从1977年开始，根据他从小喜欢的童话诗集《老负鼠讲讲世上的猫》来编写曲谱。韦伯原来的意图仅仅是写一些在舞台上演出的散曲，而且1980年，他在爱德蒙顿音乐节上公演了他已经写好的几个片段。当时，艾略特教授已经去世，艾略特的遗孀参加了音乐节，并且带给韦伯许多艾略特在世时，没有发表过的诗和故事。这些故事里，就包括了后来十分有名的"魅美猫"。有了这些信息，尤其是"魅美猫"的故事，使韦伯觉得终于找到了故事的主题，而更像一部有头有尾的歌剧了。他找到拿恩作词兼导演，两个人合作，把这样一部显然不具备卖座儿条件的童话诗集搬上了舞台。

音乐剧《猫》，它是拟猫而不是拟人，但它又是按人类社会来描写猫族。从音乐一开始就是族群仪式的场面，到最后魅美猫升入九重天，每一只猫都接纳了它，这是人类社会所惯用的，很像早期的宗教仪式。这群五花八门、各不相同、并被拟人化了的猫儿组成了猫的大千世界。在舞会上，它们各显身手；或歌、或舞、或嬉戏，上演了一出荡气回肠的"人间悲喜剧"，诉说着爱与宽容的主题。因此，一场猫剧就是一个社会的缩影，一个猫族就是一群人类的缩影。

五、中国音乐剧《钢的琴》

1. 作品简介

音乐剧《钢的琴》由三宝作曲，关山编剧，王婷婷导演。该剧于2012年10月24日在东莞市玉兰大剧院首演，随后在全国进行了巡演，2013年，获得第十四届"文华大奖"。该剧讲述了一位钢厂下岗工人陈桂林，为了女儿的音乐梦想而不断艰苦努力，最后，通过身边朋友的帮助用钢铁为女儿打造出一架钢琴的故事，通过小人物幽默与艰辛，展露一段感人至深的亲情和友情，一群男人为尊严而战。

该剧真实地再现了生活的本质，幽默却不恶俗，是一出温情的喜剧，却有着感人落泪的兄弟深情，痛并快乐着，这是最无奈的年代里最深情的告白。一方面，表达了小人物身上旺盛的生命力和不甘于对现实低头的态度，用幽默诙谐的手法表达人物的内心感受，更重要的是能让人在笑声中找到温暖，突出了"温情、幽默"的主题。另一方面，这部音乐是小故事大意义，让人们看到了废旧的老工业基地，仍旧埋藏着对生活的热情和向往，荒诞幽默的情节激发了惨淡现实下被压抑的生命活力。

这是一群男子汉们的自我救赎，他们乐观、真诚，有创造力，又不失诙谐幽默，最可爱之处是热爱生活，这样的群体创造了一个自强自救的彪悍故事。

2. 剧情梗概

在20世纪90年代初的一个东北工业城市，原钢厂工人陈桂林下岗后为了维持生计，组建了一支婚丧乐队，终日奔波在婚丧嫁娶、店铺开业的营生之中。前妻小菊不堪生活重负，跟随有钱的商人而去。在争夺女儿抚养权的问题上，女儿提出谁能给练琴的她买一架钢琴就跟谁走。于是，一穷二白的陈桂林和工友们在早已破败的厂房中，踏上了手工制造钢琴的征途。在"洗手"后小偷、全职混混、江湖大哥、猪肉王子一群落魄兄弟的帮助下，他们最终造出了一部"钢"的琴。

该剧通过底层工人生活的酸甜苦辣，反映出父爱如钢的主题，表现团结友爱、乐观向上、坚持不懈的乐观精神。同时，透过对下岗工人一个"梦想"的描述，折射出每一个普通老百姓都有一个遥不可及的梦想，但只要通过努力，均能开花结果。

音乐剧《钢的琴》共分两幕六节，作为音乐剧的重头戏，18个唱段皆为全新的艺术创作，唱段间则选用人们耳熟能详的原苏联歌曲做串场，抒发过往岁月的理想主义情怀；将熔铸着拳拳父爱与兄弟之情的破旧厂房搬上舞台，则是舞美设计上的亮点，用布景、道具、灯光、音响与现场唱奏完美组合的魅力，去凸显小空间内的大生产与大情怀，使音乐剧《钢的琴》饱满而有张力。一个看似不可能完成的荒诞任务，一架"钢的琴"，将在观众的注视下，在亲情、友情、爱情中淬炼而生。

3. 音乐解析

对于音乐剧《钢的琴》作品当中的音乐来说，无论是抒情还是叙事，都恰好地契合了人物的情感和情境氛围，使得音乐流淌在故事中。

例如，第一幕歌曲《我的女儿》，陈桂林和前妻小菊为了争夺女儿抚养权而争吵，情绪从舒缓到激荡，歌词从生活琐事到深情感受、痛彻心扉的牵肠挂肚，感染了每一位

听众。

第二幕东北二人转风格的《造琴开始第一天》，戏谑而动感十足，把黑土地滋养下人们粗糙中的柔情和幽默展示得淋漓尽致。

即使是最抒情的二重唱《那一天下了一场大雪》，也是细致入微地刻画人物心路历程，抒情而不煽情，没有矫揉造作的修饰，更多的是真情实感的述说，这段音乐也成为该剧最具浪漫色彩的一笔，飘下的雪花和慢慢开启的工厂大门，远景则是青青草地，无尽山野，好似一条新的道路展开。轨道车上推出的钢的琴，第一次发出声响，奏出了陈桂林心中的乐曲。

另外，编曲中大量加入的摇滚因素，让这部音乐剧显得更加"重口味"和"重量级"，这种自然粗糙的状态，让剧中的演员不是停下表演去唱歌，而是如同生活中一般，以歌唱的形式去表达，唱段既带有很强的叙事性，也有动人的旋律。

六、中国音乐剧《妈妈再爱我一次》

1. 作品简介

音乐剧《妈妈再爱我一次》，是一部由音乐剧制作人李盾领衔创作、金培达作曲、梁芒作词、导演周可共同倾情打造的原创作品，也是一部反映都市家庭生活伦理的音乐剧。她讲述一段母子之间"爱"的故事。

音乐剧《妈妈再爱我一次》自 2014 年 4 月 21 日首轮试演以来，至今已在国内国外成功巡演了 130 余场。该剧荣获第十三届"五个一工程"奖、第八届韩国大邱国际音乐剧节"评委会大奖"。

2. 剧情梗概

雯娜是一名专业拉丁舞演员，她与家族企业的继承人志强相恋并有了身孕。可是因为门第悬殊，婚事未成。雯娜生下儿子小强，独自抚养。小强 8 岁时，与母亲一起作为特邀嘉宾参加了"全国拉丁舞大赛"的节目录制。当母子都沉浸在成功的喜悦之中时，志强的母亲到访。原来，志强虽然结婚多年，却一直没有孩子。为了替家族企业找到继承人，志强的母亲决定不惜一切代价要回小强的抚养权。为了小强的学业和未来前途，雯娜忍痛将儿子交给奶奶去抚养。

几年后，小强被奶奶送回了雯娜的身边，原因是志强和妻子有了自己的孩子。对失而复得的儿子，雯娜心怀歉疚，加倍补偿！可此时的小强已经和妈妈之间产生巨大隔阂，他一心只想离开，去远方追寻自己的幸福。为了供小强去日本留学，母亲加倍工作，到处借钱，不惜变卖房产。3 年过去，母亲日盼夜盼小强回到自己身边，没想到等来的却是儿子要和女友一起去巴黎继续深造的消息。面对高额的留学保证金，母亲无力承担，终于在小强回国向母亲索要钱的时候，两人激烈争执，失去理智的小强将刀刺入了母亲弱小的身躯。

"刺母事件"在社会上引起了巨大的反响，小强成了世人唾骂的逆子，而母亲也饱受溺爱无度、教子无方的非议和谴责！法庭之上，面对公诉人的指控，小强无言以对，而作为"受害人"的母亲却站出来替儿子辩护！她的忏悔和求情让法庭上所有的人为之

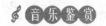

动容!

 监狱服刑期间,小强不断地回想自己的生活是如何一点一点走到今天的——他无法原谅自己,陷入了羞愧和自责之中。狱中的"老大"用自己的亲身经历开导了小强,让他明白沉浸在过去的错误里是没有用的,人必须承认错误并且改正它,这样才能开始新的生活。

 小强刑满出狱,见到的却是独坐轮椅、不再说话也不再认识任何人的母亲!小强的爱能否唤醒妈妈,得到她的原谅?妈妈又能否再爱他一次呢?

3. 音乐解析

 音乐剧《妈妈再爱我一次》带给观众最纯真的感动,其同名主题歌柔软细腻,直击内心深处。在剧情上,该音乐剧对20年前同名电影剧情做了颠覆性的修改,但其核心内容仍以母子情为主线,比同名电影又添加了不少反映当下社会现实的人文关怀元素。

 主题曲《世上只有妈妈好》是由作曲大师金培达亲自操刀,改编自人人熟知的童谣《世上只有妈妈好》,却又融入现代元素,熟悉又温暖的旋律夹杂着一丝陌生感,使曲调更为优美动听,歌词更加朗朗上口,成为贯穿整部音乐剧的灵魂。在全剧开头、剧中、高潮和结尾共4处的吟唱,使观众被台上的气氛感染,不由自主地跟着旋律轻唱。这首《世上只有妈妈好》总是恰到好处地拨动着观众内心最柔软的部分,如泣如诉地传达着母子间那份细腻动人的情感。母爱的宽容与伟大是一个永恒不变的主题,在看似悲情的题材中,却暗藏了无尽的暖意。

第十二章 舞 剧

第一节 舞剧的发展

舞剧是以舞蹈为主要表现元素，与音乐、戏剧、文学、美术（布景、灯光、道具、服饰等）紧密结合的一种综合表演艺术形式。其中，音乐在舞剧中有着重要地位，它并不只是被动地烘托气氛、击打节奏、明示速度，而且还是塑造人物形象、揭示人物心理、刻画人物性格、描绘戏剧情节等的重要表现手段。音乐与舞蹈的关系极为密切，音乐是舞蹈的灵魂，音乐是"听得见"的舞蹈，舞蹈是"看得见"的音乐。

一、西方舞剧的发展

在西方，舞剧通称为"芭蕾"（ballet），出自意大利文 balare，即跳舞的意思。主要的舞剧音乐是芭蕾音乐。此外，也包括民族舞剧与现代舞剧所用的音乐。

芭蕾舞起源于 15 世纪—16 世纪文艺复兴全盛时期的意大利，形成于法国。最早的芭蕾表演是在宫廷盛大的宴饮娱乐活动上进行的，当时，意大利的贵族们在宫廷内观赏一种称为"芭莉"或"芭莱蒂"的华美舞蹈，即是后来芭蕾舞的雏形。接着，这种舞蹈由佛罗伦萨公主——凯瑟琳带入法国宫廷。1581 年，法国宫廷舞蹈家表演的第一部芭蕾《皇后的喜剧芭蕾》，在欧洲引起了极大的反响，各国宫廷纷纷效仿，并把芭蕾视为宫廷娱乐的典范形式，形成芭蕾舞发展的第一个高峰。路易十四时代，开始了宫廷芭蕾向剧场芭蕾的过渡，平民也渐渐能观赏到舞剧演出。1661 年，法国国王路易十四带头跳舞，并在巴黎创办了第一所舞蹈学院——皇家芭蕾舞学院，确立了芭蕾舞舞蹈动作的基本规范，并于 1669 年授权在巴黎成立歌剧院，从此结束了"宫廷芭蕾的黄金时代"。芭蕾进入剧场后，先后经历了在话剧中通过戏剧场面与幕间舞蹈场面的结合，展示剧情的"芭蕾喜剧"和在歌剧中加入芭蕾场面，被称为"歌剧芭蕾"的阶段。

18 世纪中叶，"情节舞剧"（即"用舞蹈形式表演舞剧"）及相关的理论日臻完善，芭蕾彻底改变了依附于戏剧和歌剧、仅在幕间表演插舞的地位，发展为用舞蹈和音乐推动剧情发展、具有严肃社会意义的剧场艺术形式。随着社会的发展，芭蕾舞逐渐从宫廷娱乐性舞蹈变成有情节的芭蕾舞步入剧场，演出了很多带有社会生活内容的舞剧。

19 世纪初是芭蕾发展史的又一个黄金时代，浪漫主义思潮也对芭蕾艺术产生深刻影响。芭蕾舞在内容与题材、技巧与表演以及演出形式等方面均有重大的突破，反映民间神话传说、仙女花神、精灵鬼怪等故事成了芭蕾创作的主要题材。女演员的服装改成了短裙，脚尖舞成为芭蕾的基本要素，并积累了一套系统科学的训练方法。而这种足尖站立的技艺，把舞蹈者的身体向上提升，适合表现轻盈的体态以及表达追求与渴望的

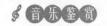

情绪。

芭蕾舞在西方被称为舞蹈艺术皇冠上的明珠。它有着一整套严格的程式和规范，尤其是脚尖鞋的运用和脚尖舞的技巧，更是将芭蕾舞与其他舞蹈明显地区分开来。每部芭蕾舞的双人舞、独舞、群舞都有固定的形式结构。其中，双人舞是古典芭蕾舞的核心舞，大都用以表现男女主角恋情或正反两方对抗，姿态优美、感情内在是其特点。女子脚尖舞是芭蕾舞的灵魂，其独舞要求技艺娴熟，有轻盈如飞的跳跃和令人目眩的旋转，还有快感十足、装饰性极强的双脚打击，以烘托主要人物，渲染环境气氛等。传统的芭蕾舞技巧是一个严格的体系。最基本的审美特征是对外开、伸展、绷直的追求，包括脚的5种基本位置，3种基本舞姿，以及腿的伸展、射击、打开、屈伸、抬腿、踢腿和画圆圈等动作，还有各种舞姿的跳跃、旋转和转身，各种舞步和连接动作。

受浪漫主义文化思潮的影响，欧洲各国芭蕾的发展更加注重民族精神和气质的体现，形成了意大利学派、法国学派、俄罗斯学派和丹麦学派等不同风格的芭蕾学派。那时的芭蕾音乐具有了较完整的艺术构思，不仅体现戏剧的构思，并且为戏剧内容服务，是舞剧中极其重要的组成部分。法国作曲家亚当（1803—1856年）作的《吉赛尔》，是早期浪漫主义芭蕾音乐的象征和代表作。法国作曲家德立勃（1836—1891年）作的《葛蓓莉娅》，是浪漫主义时期成熟阶段重要标志。19世纪下半叶，欧洲浪漫主义芭蕾走向衰落，欧洲芭蕾的中心逐渐移向俄国。19世纪末，由柴可夫斯基作曲的不朽名著——浪漫感人的《天鹅湖》、奇幻美妙的《睡美人》、轻松愉快的《胡桃夹子》等芭蕾舞剧在俄国和各国相继上演，世界芭蕾艺术的中心就由法国巴黎转到了俄国的彼得堡。柴可夫斯基的音乐，也给舞剧音乐带来了丰富的形象内容、戏剧性的动力和交响性的发展。每一部都极具恒久魅力，成为芭蕾舞台上最受欢迎而久演不衰的经典名剧。

20世纪以来，俄罗斯取代意大利和法国成为传统芭蕾发展的中心。例如，著名芭蕾革新家、编导福金开辟了用舞蹈来表现音乐意境的新思路，《仙女们》被誉为"恢复了浪漫主义的真正精神的代表"作品。另外，他与尼京斯基、马辛等同样富于革新精神的舞剧编导，与斯特拉文斯基、法雅、拉威尔、普朗、米尧、普罗科菲耶夫等新派作曲家，以及毕加索、米罗、鲁奥等新派美术家广泛合作，创作演出了不同于浪漫派芭蕾的《玫瑰精》《火鸟》《彼得鲁什卡》《达弗尼斯与克洛娅》《春之祭》《婚礼》等一批新舞剧，发起了一场反对僵化程式的进击，在欧美产生了巨大的影响，其中，不少是根据已有的音乐作品进行编创的，而俄罗斯作曲家斯特拉文斯基的作品尤其引人注目，他的《春之祭》在西方20世纪音乐史上，被称为"具有里程碑意义的名作"。

此后，在俄国芭蕾的传统继续保持和发展的同时，以美国著名舞蹈家邓肯为代表的一批现代舞蹈家主张创新、不拘旧格地创立了与传统芭蕾相对立的"现代舞"，自由地表现个人的真实感情。现代主义音乐的发展也启发了舞蹈家的创作灵感，并直接渗透到现代舞剧当中，极大地丰富了现代舞蹈的表现手法和形式，从而为芭蕾艺术的发展注入了新的活力。

二、中国舞剧的发展

关于舞蹈的记载，早在1973年，在我国青海省大通县上孙家寨出土了新石器时期的舞蹈纹彩陶盆，距今有5000余年，是迄今所知最古老的原始舞蹈图像，属于新石器时代遗物。在彩陶盆内壁上，纹饰有三组原始舞蹈的图案，其中，每组5人，他们手牵着手列队舞蹈。舞者头上统一有下垂的发辫或装饰物，身边拖一小尾巴，可能是扮演鸟兽的装饰，有节奏地来回摆动，且摆向一致。

而舞剧作为舞蹈、戏剧、音乐相结合的表演形式，在我国历史上也是源远流长。在中国的古代，乐、舞、诗本为一体。在可供查证的史书典籍中虽尚未见有关舞剧艺术起源的记载，不过具有戏剧因素的乐舞，却可追溯至公元前11世纪左右的西周时期，著名的《大武》就是综合了舞、乐和诗等艺术形式，表现武王灭商这一历史事件的情节性大型歌舞。作为一门独立的艺术形式，中国舞剧依然是一门十分年轻的艺术，在20世纪二三十年代方才初见端倪。大约在20世纪20年代初，有一个叫"丹尼斯·襄"的意大利米兰芭蕾舞团曾来我国演出。此后，陆续有俄侨来中国开办业余私立芭蕾舞学校，以上海、天津、哈尔滨等较有影响，对我国的芭蕾舞启蒙教育有积极作用。20世纪40年代前后，才出现了舞蹈艺术家吴晓邦创作的《虎爷》和《宝塔牌坊》等作品，其中《虎爷》于1940年10月，由新安旅行团在桂林首演；但总体而言中华人民共和国成立前的舞剧创作数量都极少，影响甚微。

真正意义上的舞剧，则出现在中华人民共和国成立之后，其中既有芭蕾舞样式的《鱼美人》《白毛女》《红色娘子军》《魂》，也有古典舞样式的《宝莲灯》《小刀会》《丝路花雨》《雷雨》《文成公主》等。1950年，欧阳予倩、戴爱莲等运用芭蕾形式和技法创作的《和平鸽》，拉开了中国舞剧新兴期的序幕，它主要以芭蕾舞为主，同时，结合了现代舞和中国民间舞等舞蹈动作，用舞剧的形式表达了中国人民保卫和平的信念，积极响应了世界保卫和平大会的号召，支持反侵略斗争。而首演于1957年的《宝莲灯》，则是中国当代第一部具有典型意义的大型民族舞剧。《宝莲灯》的舞蹈语汇熔中国民间舞、戏曲舞蹈于一炉，借鉴西方，尤其是苏联的舞剧创作观念，整合成一种表达方式，由此"树立了我国古典民族舞剧一种比较完整的样式"。1959年，中华人民共和国第一部芭蕾舞剧《鱼美人》诞生，首演于北京。这是借鉴古典芭蕾的结构形式表现中国神话故事的一次尝试，该剧广泛吸收了中国民族民间舞蹈素材，在表现方法和刻画人物性格方面有所创新，对中国舞剧的发展有一定贡献。之后，我国陆续涌现出很多舞剧作品，有表现少数民族题材的舞剧《五朵红云》《蔓罗花》；有表现中国人民革命斗争题材的舞剧《蝶恋花》《狼牙山》。其中，以革命历史为题材的芭蕾舞剧《红色娘子军》和《白毛女》，更是把中国芭蕾舞剧推向了最高峰。另外，大型音乐舞蹈史诗《东方红》，因为在音乐创作和艺术表演方面取得的巨大成就，为我国音乐舞蹈的革命化、民族化、群众化作出了榜样。该作品作为国庆十周年的献礼节目，于1959年首演于北京。

如今，岁月的年轮来到21世纪的今天，中国的舞剧创作在戏剧结构、舞蹈语汇、美术设计、音乐手法、艺术呈现上都有了突破和创新。

第二节 经典舞剧音乐作品

一、《天鹅湖》（四幕幻想芭蕾舞剧）

这是一部四幕幻想芭蕾舞剧。作于 1876 年，柴可夫斯基作曲，别吉切夫、盖里采尔编剧。一百多年来，它在世界各国舞台上竞相演出，至今仍然保持着久演不衰的盛况。《天鹅湖》那隽美、清新、抒情的舞姿和音乐堪称芭蕾舞剧的楷模。

这部作品柴可夫斯基完成时，正值 35 岁。脚本取材于俄罗斯民间故事《天鹅公主》。由于原编导在创作上的平庸以及乐队指挥缺乏经验，致使该剧于 1877 年 2 月 20 日在莫斯科国家大剧院首演失败。直到 1895 年，经由法国舞蹈编导彼季帕、俄国舞蹈编导列　伊凡诺夫及指挥德里戈重新复排，把该剧搬上彼得堡舞台，才获得巨大成功，好评如潮，成为世界芭蕾舞经典名著。

【剧情概要】 住在悬崖上的恶魔罗德伯特，把美丽的公主奥杰塔变成了栖息在湖面上的一只白天鹅，只有到了晚上才能恢复人形。勇敢、多情的王子齐格弗力特打猎来到湖边与奥杰塔相遇，奥杰塔向王子倾诉了自己不幸的遭遇，告诉他："只有忠诚的爱情才能使她摆脱恶魔的统治。"王子发誓永远爱她。在为王子挑选新娘的舞会上，恶魔让女儿乔装成奥杰塔的模样欺骗了王子的爱情，当王子当众宣布选中了未婚妻时，突然看到了映在王宫后方窗户上的奥杰塔悲痛欲绝的身影，王子发觉受骗。他激动地奔向湖岸，最终用坚定、忠贞的爱情表白取得了奥杰塔的谅解，在正义和爱情力量面前、在众天鹅的帮助和鼓舞下，王子终于战胜了恶魔，天鹅们都恢复了人形，公主和王子幸福地结合了。

【音乐赏析】《天鹅湖》的音乐像一首具有浪漫色彩的抒情诗篇，每一场音乐都极出色地完成了对场景的抒写、对戏剧矛盾的推动，以及对各个角色性格、内心的刻画，具有深刻的交响性。这些充满诗情画意和戏剧力量、并有高度交响性发展的舞剧音乐，是作曲家柴可夫斯基对芭蕾音乐进行重大改革的结果，使之成为舞剧发展史上一部划时代的精品。

全剧共分序曲及四幕。

序曲：一开始由双簧管吹出柔和、下行、起伏的旋律，这是天鹅主题的变体，它概括地表现了《天鹅湖》忧伤的悲剧气氛。

第一幕：古老城堡的花园里。

在热情、充满活力的音乐声中，帷幕徐徐拉开，庆祝王子成年礼的盛大舞会如期开始。王子齐格弗力特和青年村民们一起聚会、玩耍。音乐由各种华丽明朗和热情奔放的舞曲组成。

不久，庄严的铜管乐响起，母后在众人的簇拥下驾到，她向王子宣布王室的决定："王子要在明天的舞会上选定一个新娘。"母后走后，青年男女们继续跳舞，但王子的心情却一下子变得郁郁寡欢。这时，从远处传来了颤动、凄楚的乐声，双簧管吹出了天鹅

主题，它在全剧中贯穿发展，起着主导动机的作用。随着哀婉旋律的是竖琴的琶音和弦乐器的震音和弦。

第二幕：月夜下的天鹅湖。

在月夜的湖畔，白天鹅们怡然自得地翩翩起舞。双簧管在竖琴流水般的琶音伴奏下，吹奏出温柔的天鹅主题，这也是全剧中主要音乐形象。这时，王子打猎来到湖畔，与变成天鹅的公主奥杰塔相遇了。公主向王子倾诉自己不幸的遭遇。开始双簧管吹出轻轻陈述的旋律，很快变成双簧管和大提琴温存的二重奏。王子非常同情公主奥杰塔的遭遇，用诚意消除了公主的疑虑，他们相爱了。

这一幕中，木管四重奏吹奏的"四小天鹅舞曲"最为著名，它轻盈活泼、质朴动人，描绘出了可爱的小天鹅在湖畔嬉游戏耍的情景，富有田园般的诗意。

第三幕：次日，盛大的王宫舞会场景。

王宫中盛大的舞会开始了，宾客们欢聚一堂。典礼的号声响起，应邀参加的贵族和朝臣们陆续到达，来自各国的公主也光临舞会。其中，有几支出色的、代表性的舞曲是应邀前来参加舞会的外国客人表演的风格迥异的舞蹈，如《匈牙利舞曲》《西班牙舞曲》《拿波里舞曲》《玛祖卡舞曲》。

《匈牙利舞曲》，即是匈牙利民间的《查尔达什舞》。音乐的前半段舒缓而伤感，a小调，单三部曲式，如舞蹈前的准备；音乐后半段转 A 大调，单三部曲式，节奏强烈，显示出舞蹈者的粗犷，是一首狂热的舞曲。

《西班牙舞曲》的音乐富有浓厚的西班牙民族风味，尤其是西班牙响板的伴奏色彩明亮，富有强烈的节律感，凸显了民族特色，"XXX XX　XX"。音乐前半部分热情奔放，气氛热烈，后半部分则充满了歌唱性和旋律性。

《拿波里舞曲》是一首著名的意大利风格舞曲，以小号为主奏，音乐活泼，前半段平稳，后半段则节奏越来越快，气氛越来越热烈，是一首塔兰泰拉风俗舞曲。

当王子并不为这群姑娘们所动心时，这时小号吹出信号，恶魔带着他的女儿乔装成奥杰塔的模样出现在舞会上，骗取了王子的爱情。当王子宣布选中了未婚妻时，突然看到了映在王宫后方窗户上的奥杰塔悲痛欲绝的身影，他发觉受骗了。

第四幕：天鹅湖畔。

天鹅们焦急地等待着久久未归的奥杰塔。奥杰塔回来了，她肝胆俱裂，痛不欲生。乐队奏出色彩阴暗的和弦和旋风般的半音音阶，预示着暴风骤雨就要来了。王子在风雨中冲到天鹅湖畔，用忠贞的爱情表白赢得了奥杰塔的谅解，并在众天鹅的帮助和鼓舞下，正义和爱情战胜了魔法，打败了恶魔，天鹅们恢复人形，公主和王子幸福地结合了。

尾声部分，天鹅主题再次出现，由乐队全奏，它把节奏拉宽，速度放慢，音乐变得极其宽广、明朗，犹如一曲爱情的颂歌。在管弦齐鸣中，剧终。

柴可夫斯基在《天鹅湖》中，以富于浪漫色彩的抒情笔触，表现了诗一般的意境，刻画了主人公优美纯洁的性格和忠贞不渝的爱情，并以磅礴的戏剧力量描绘了敌我势力的矛盾冲突。在这部舞剧作品中，《天鹅湖》梦幻般的世界、湛蓝的湖水、雪白的天鹅、王子和天鹅公主坚贞的爱情让人们深深感动。

二、《胡桃夹子》（两幕三场梦幻舞）

芭蕾舞剧《胡桃夹子》，是俄罗斯作曲家柴可夫斯基著名的《天鹅湖》《睡美人》《胡桃夹子》舞剧三部曲之一，创作于1892年。剧本是彼季帕根据德国作家恩斯特·霍夫曼的童话《胡桃夹子和耗子王》，及法国作家大仲马的法文译本改编而成，于1892年12月在俄罗斯圣彼得堡玛丽亚剧院首演。

芭蕾舞剧《胡桃夹子》充满了幻想风格，它不仅是舞蹈作品中的典范，而且舞剧音乐也充满了单纯而神秘的童话色彩，具有强烈的儿童音乐特色，并作为独立的管弦乐曲目在音乐会舞台上广受欢迎。舞剧的舞蹈性与音乐性完美结合，视觉与听觉的享受浑然一体，充分展现了音乐之于舞蹈的"灵魂"作用。柴可夫斯基这位伟大的音乐大师，其超凡的音乐能力和丰富的才华在这部舞剧中一览无遗，令人过耳不忘的经典旋律层出不穷。

【剧情概要】在圣诞节之际，市议长斯塔尔鲍姆家沉浸在一片欢乐中，可爱的小女孩克拉拉得到一个男娃娃形胡桃夹子。后来，克拉拉的胡桃夹子被小男孩弗里茨不小心弄坏了，克拉拉伤心地把胡桃夹子放在玩具床上，尽心地看护。深夜十二点，克拉拉起身去看望受伤的胡桃夹子，突然发现胡桃夹子变成了一位英俊的王子，正指挥着她的一群玩具与耗子大军英勇作战。在胡桃夹子遭耗子的袭击，情形危急之际，克拉拉用拖鞋击中耗子王，救出了胡桃夹子。为了感谢克拉拉的救命之恩，胡桃夹子将克拉拉带到了糖果王国，受到了糖果仙子的盛情款待。最后，克拉拉从梦中醒来，发现是个美丽而充满幻想的梦。

【音乐赏析】第一幕开始时的《小序曲》，是一首充满童趣的乐曲。灵巧轻快的旋律和节奏，加之清澈透明的配器，较好地表现出了童话世界中的小巧玲珑、天真烂漫，充满欢乐的气氛。

乐曲一开始由第一小提琴呈示进行曲风格的快板主题，旋律轻快，灵巧跳跃的顿音手法表现出五光十色的童话世界。主题开头四小节的节奏型贯穿整个序曲，反复时，中提琴以连续不断的十六分音符加以衬托，进一步渲染了活泼的气氛，如谱例12-1所示。

【谱例12-1】

第一幕第一场中的《进行曲》，是在市议长斯塔尔鲍姆家里，孩子们排队领圣诞礼物时的进行曲。乐曲采用回旋曲式，首先呈示出进行曲风格的回旋主题前半段，如谱例12-2所示。

【谱例12-2】

这一音调兼有进行曲和双拍子舞曲的体裁特点。旋律生动地描绘了孩子们吹着小喇叭，昂首挺胸、神气十足的情形，表现出孩子充满稚气、活泼可爱的神情。与这一音调相呼应的主题的后半段，兼有诙谐曲和舞曲的体裁特点，如谱例12-3所示。

【谱例12-3】

接下来的第一插部分是由前面主题的前半段发展而来。第二插部是个简短的主题，这段主题是由快速的十六分音符组成，生动地表现了孩子们手拉着手围绕着五彩缤纷的圣诞树急速旋舞时的欢快情景，如谱例12-4所示。

【谱例12-4】

第二幕中，糖果仙子与众仙女群舞时的《花之圆舞曲》，是这部舞剧中最著名的音乐片段。这首乐曲为复三部曲式，序奏部分竖琴奏出的分解和弦的音型华丽流畅，把人们带到瑰丽的仙境，接着圆号以重奏形式奏出圆舞曲主题，如谱例12-5所示。

【谱例12-5】

这一主题以号角性音调写成，从容平稳的三拍子节奏，旋律柔和如歌，表现出糖果仙子与仙女们轻盈婀娜的舞姿。由单簧管先奏出与之相呼应的独奏后，乐曲呈现弦乐演奏的抒情主题，如谱例12-6所示。

【谱例12-6】

这一主题采用前长后短的节奏和下行进行的音型，乐曲温存柔顺，具有较强的抒情性和歌唱性。经过长笛活泼幽默的多次呼应，乐曲呈示出典雅文静的中间部分。接着再现第一部分，乐曲进入尾声，在欢快热烈的气氛中结束全曲。

三、《红色娘子军》（六场芭蕾舞剧）

舞剧《红色娘子军》，是由李承祥、蒋祖慧、王希贤编导，吴祖强、杜鸣心、王燕

樵、施万春、戴宏威作曲，中央芭蕾舞团根据梁信同名剧本改编，于1964年在北京首演。先后饰演女主角琼花的有白淑湘、钟润良、赵汝蘅、蒋菁华、郁蕾娣、张丹丹、冯英、王珊等；饰演男主角洪常青的有刘庆棠、王国华、孙正延等。

【剧情概要】十年内战时期，在海南岛椰林寨，贫苦农民的女儿吴清华不堪忍受恶霸地主南霸天的残酷压迫，奋起反抗，冲出虎口，想逃离山寨，但终因寡不敌众，重落魔掌，被打得昏死过去，后被红军党代表洪常青和通讯员小庞所救。经指点，吴清华在红军党代表的救助下，脱离苦海，走上了革命的道路，成为"红色娘子军连"的一名战士。在歼灭南贼匪帮的战斗中，她因报仇心切，违反纪律，过早开枪，打乱了作战部署，使南霸天得以逃脱。经过党的教育和战友的帮助，她提高了觉悟。在阻止白匪进犯的战斗中，洪常青壮烈牺牲。吴清华同部队一起奋勇作战，消灭了南霸天，解放了椰林寨，并接任红色娘子军连党代表的职务，踏着先烈的血迹，阔步前进。

【音乐赏析】舞剧《红色娘子军》中的音乐及人物性格鲜明而富有戏剧性，采用了主题贯穿发展的手法，在处理民间音调和交响性发展手法方面做了很多有益的探索。

全剧共分六场。剧首有序曲，中间有过场。

序　曲：满腔仇恨，冲出虎口　　第一场：常青指路，奔向红区
第二场：清华控诉，参加红军　　第三场：里应外合，夜袭匪巢
第四场：党育英雄，军民一家　　第五场：山口阻击，英勇杀敌
过　场：排山倒海，乘胜追击　　第六场：踏着先烈的血迹，前进！前进！

舞剧中的娘子军连歌的主题贯穿始终，它采用了海南民歌曲调，生动地表现了娘子军这个战斗集体的音乐形象，这既是对全剧主题思想的概括，也表达了海南劳苦大众为争取解放的呼声，如谱例12-7所示。

【谱例12-7】

此外，剧中的两个主要人物也有着特定的音乐主题，它们随着剧情的展开而贯穿始终。红军干部洪常青的主题简朴奔放、英姿勃勃，豪迈有力，如谱例12-8所示。

【谱例12-8】

吴清华的主题性格鲜明，充满强烈的反抗精神，顿挫的三连音塑造出吴清华倔强、坚定的艺术形象，如谱例12-9所示。

【谱例12-9】

第四场是"党育英雄，军民一家"，表现了快乐的女战士以及军民联欢的舞蹈场面。音乐轻快流畅，生机盎然，刻画了女战士活泼开朗的性格，也刻画了老班长朴实淳厚、

和蔼可亲的形象，体现了娘子军连队战友之间团结、友爱、乐观的精神面貌，以及军民之间的鱼水深情。

这段音乐分两部分，第一部分为带引子的复二部曲式，第二部分是一段军民联欢的混声合唱。第一部分的引子是散板，采用了优美的海南民歌音调，用双簧管吹奏出抒情悠扬的"万泉河"主题音乐，表明这个愉快的场面发生在风景旖旎的万泉河畔。这也是第二部分合唱音乐的主题，如谱例 12-10 所示。

【谱例 12-10】

接下来在竖琴的刮奏后，单簧管在弦乐器的拨奏衬托下吹奏出舞曲旋律，其音乐主题性格活泼欢快，充满革命乐观主义精神，具有鲜明的舞蹈性，如谱例 12-11 所示。

【谱例 12-11】

在弦乐和小号复奏这段旋律之后，乐曲进入第二部分的抒情乐段，大管与大提琴在木管乐器和小提琴轻巧的伴奏下，奏出沉稳、幽默、起伏较大的旋律。紧接着，长笛和小提琴在高音区轻快地奏着它的变奏旋律，栩栩如生地刻画出女战士和炊事班长追逐、嬉戏、玩闹的场景，如谱例 12-12 所示。

【谱例 12-12】

而后的大段音乐是前两个主题的再现，最终乐曲在热烈、欢快的气氛中结束。

四、《鱼美人》（三幕四场舞剧）

《鱼美人》是中国传统舞剧，取材于两个民间传说《猎人与公主》和《人参的故事》，主要讲述了美丽善良的海底鱼美人与勇敢勤劳的人间恋人相识、相知、相爱，并一起打败邪恶贪婪的山妖的故事。这部舞剧作品属于集体创作，是由吴祖强、杜鸣心作曲，陈爱莲等主演。1959 年在北京首演，是为国庆十周年献礼的作品。

【剧情概要】海底的鱼美人每天早晨都上岸来欣赏人间的生活，眺望她爱慕的青年猎人。但是，山妖盯着鱼美人，并且把她抢走。青年猎人在森林里打猎，从凶恶的老虎爪下搭救了人参。人参与他结成友谊，表示他需要时给他帮助。

深夜，猎人看见山妖带着鱼美人飞过。他拉弓向妖射箭，鱼美人落到勇敢的青年手上。他惊叹她的美貌，而她则感谢猎人的搭救，两人产生了爱情。但是山妖没有放弃占有鱼美人的恶念。他突然出现，迫使鱼美人隐入海中。猎人到处寻找鱼美人，但是山妖

施展魔法，让他坠落海里淹死。山妖高兴地狂笑……

群鱼找到落海的猎人。她们把鱼美人领到他身旁，齐心协力救活了猎人，并且推举他做海王。猎人表示人间的劳动生活是如此美好，他不愿在海中为王。于是猎人同鱼美人回到人间，在亲友的欢庆中举行了婚礼。山妖穿着隐身衣来破坏婚礼。最后，他化身为道人来陷害这一对恋人，并又把新娘抢走。

阴森的妖洞里，山妖向鱼美人强求爱情，遭到鱼美人的坚决拒绝。猎人靠了人参的帮助找到山妖住的地方，忠实于爱情的猎人最终战胜了山妖所变幻的一切魔法，救回了鱼美人。

【音乐赏析】 舞剧《鱼美人》是借鉴古典芭蕾的结构形式，表现中国神话故事的一次尝试。剧中一些舞段，例如，《珊瑚舞》和《蛇舞》等经常作为歌舞晚会的节目单独演出。

该剧广泛吸收了中国民族民间舞蹈素材，在表现方法和刻画人物性格方面有所创新，对中国舞剧的发展有着重要贡献。尤其是两位作曲家以精致的结构、和声以及复调技法，生动地将大自然中的生物进行了人格化表现，比如，海中的鱼、湖泊、珊瑚、海草等都被赋予了善良或邪恶的灵魂。作曲家们在创作中，一方面借鉴欧洲传统作曲技法，另一方面在我国民族风格上进行有益的探索，以民族乐器和交响乐队协奏或合奏的形式，将中国民族民间的音乐构思和交响音乐的手法结合应用在剧中，既保证了音乐的完整性，又契合了舞蹈的连贯性。

舞剧《鱼美人》中，特性舞曲音乐写得特别成功，例如，第一幕中的"水草舞"和"珊瑚舞"、第二幕中的"婚礼场面舞"和"草帽舞花舞"、第三幕中的"蛇舞"等，都以鲜明、优美的音乐伴衬了各具特色的舞台形象。特别是"水草舞"，舞曲采用ABA三段式结构，A段音乐由开始的4小节为主题核心发展而成，其旋律以四分音符的琶音和十六分音符交织在一起，清丽而生动，刻画了水草在水波中摇曳的形象。B段是A段的对比段，以琶音为基础组成的旋律在低音乐器上奏出。第三段再现A段水草的音乐形象，最后尾声部分再次以轻柔的音乐描绘出海水中的水草清秀和柔美。

第十三章 中国戏曲

自 1949 年到 1965 年，我国的戏曲音乐事业得到了很大的发展，中国戏曲（含音乐）的内容、形式，以历史唯物主义观点和时代审美的标准，从剧种、剧目，到表演和音乐程式，都进行了全面梳理、净化和艺术规范，使中国戏曲真正回到人民怀抱之中。[①] 特别是地方戏如雨后春笋般发展起来，伴随时代的需要，创作演出了一大批具有时代精神的新剧目（历史和现代戏），使中国戏曲更加贴近时代、贴近生活和民众，为戏曲音乐注入了新的生命力。

第一节 昆　曲

昆曲是一种戏曲声腔、剧种，简称昆腔、昆曲或昆剧。产生于元末明初江苏昆山一带，是由南曲与当地民间音乐相结合衍变而成。明嘉靖十年—二十年间，魏良辅在张野塘、谢林泉等民间艺术家的帮助，总结北曲演唱艺术成就，并吸取海盐、弋阳等腔的长处，对昆腔加以改革，建立了委婉细腻、流利悠远、善于表达人物思想感情的"水磨调"的昆腔歌唱体系。之后，剧作家的新作品不断出现，表演艺术日趋成熟，行当分工越来越细致。

昆曲剧目丰富，剧本文辞典雅华美，文学性很高，是明清两代拥有最多作家和作品的第一声腔剧种。昆曲拥有独特的声腔系统，发音吐字比较讲究四声，严守格律、板眼，唱腔圆润柔美、悠扬徐缓。曲调是典型的曲牌体，每一套曲由若干支曲牌连缀而成。表演上舞蹈性很强，并与歌唱紧密结合，是一门集歌唱、舞蹈、道白、动作于一体的综合性很高的艺术形式。中国戏曲的文学、音乐、舞蹈、美术以及演出大型乐队的编制等，大多是在昆曲的基础上发展起来的，被称为"百戏之祖"。

♫ 鉴赏曲目：《原来是姹紫嫣红开遍》

1. 剧情简介

江西南安郡太守杜宝的女儿杜丽娘，在严格的家教下长到 16 岁，生活环境使这位正在成熟的青春少女非常苦闷。一日，在丫鬟的诱导下，第一次踏进了后花园。绚丽明媚的春光使丽娘青春觉醒，情窦顿开。她顾影自怜，悲叹痛苦，乃至于在梦中见到了一个少年书生柳梦梅。自此以后，她便为相思所苦，伤情而死。三年后，柳梦梅去临安考试，经过埋葬杜丽娘的地方，她的鬼魂又与柳梦梅相会，因得再生，二人遂结为夫妇。

作者简介

① 安禄兴.中国戏曲音乐基本理论［M］.乌鲁木齐：新疆人民出版社，1998.

《牡丹亭》是一部蕴涵着时代精神的作品，汤显祖成功地塑造了女主人公杜丽娘这个不朽的典型。作品中，杜丽娘执着追求爱情和幸福，大胆率真；与此相对比的则是明代封建礼教的虚伪和腐朽。汤显祖在剧中充分表现自己"情以格理"的中心思想。

2. 作品赏析

《原来是姹紫嫣红开遍》选自昆曲《牡丹亭》，《牡丹亭》是明代剧作大家汤显明"临川四梦"四部传奇戏剧中的一部，在我国戏曲史上具有极高的地位，同时，也奠定了汤显祖在中国戏曲史上的巅峰地位。《牡丹亭》全剧共55出，通过杜丽娘和柳梦梅生死离合的爱情故事，热情歌颂了反对封建礼教、执着追求自由幸福的爱情和强烈要求个性解放的精神。

"原来姹紫嫣红开遍，似这般都付与断井颓垣，良辰美景奈何天，赏心乐事谁家院。朝飞暮卷，云霞翠轩，雨丝风片，烟波画船，锦屏人忒看的这韶光贱。"

这段曲词雅丽浓艳而不失蕴藉，情真意切，随景摇荡，充分地展示了杜丽娘在游园时的情绪流转，体现出情、景、戏、思一体化的特点。它紧紧贴合主人公情绪的当前状态和发展走向进行布景。"姹紫嫣红开遍"，艳丽炫目的春园物态，予人以强烈的视觉冲击，叩开了少女的心扉，然而，主人公并非只是流连其中，只"入"而不"出"，接承第一眼春色的是少女心中幻设的虚景，她预见到浓艳富丽之春景的未来走向——"都付与断井颓垣"，残败破落的画面从另一个极端给予少女强烈的震撼。"春色如许"开启了主人公的视野，使之充满了诧异和惊喜，接踵而来的对匆匆春将归去的联想，则轰的一声震响了少女的心房，使之充满了惊惧和无奈，如谱例 13-1 所示。

【谱例 13-1】

原来是姹紫嫣红开遍

乐　　　事　　　　　谁　家　　　　院？

第二节　京　　剧

　　京剧是我国最具代表性、最有影响力的戏曲剧种，它诞生于清朝光绪年间，至今已有二百多年的历史。它是在三庆、四喜、和春、春台四大徽班后，在徽调和汉戏的基础上，吸收了昆曲、秦腔等一些戏曲剧种的优点和特长逐渐演成的。

　　明清以来，中国戏曲逐渐形成了昆腔、弋阳腔、梆子腔和皮黄腔四大声腔系统，京剧就是皮黄腔中一个最富魅力的"年轻剧种"。

　　京剧的音乐是由唱腔、器乐及念白等部分构成。它的音乐不同于昆曲的"联曲体"结构，而继承了梆子腔开创的"梆腔体"结构原则，以一对上下句的曲调为基础，根据民间音乐变奏的原则，经过速度、节拍、节奏、宫调、旋律等音乐要素的变化，衍生出一系列不同的板式。

　　京剧的传统剧目有1300多个，常演的也有300个以上。它的音乐不像西方的歌剧一样，是由某一位具体的作者创作的，而是由无数的艺人共同创造、打磨、完善而成的。在京剧的发展过程中，也诞生了一批优秀的京剧大师，例如，程长庚、谭鑫培、梅兰芳、尚小云、荀慧生等京剧大师。尤其是以梅兰芳为代表的"梅派"京剧艺术使京剧有了国际认可度，被公认为和苏联的斯坦尼斯拦夫斯基、德国的布莱希特齐名的世界戏剧艺术三大表演体系之一。

♬ **鉴赏曲目：《贵妃醉酒》**

1. 剧情简介

　　该剧描写的是杨玉环深受唐明皇的宠爱，本是约唐明皇百花亭赴宴，但久候不至，随后知道他早已转驾西宫，于是羞怒交加，万般愁绪无以排遣，遂命高力士、裴力士添杯奉盏，饮至大醉，后来怅然返宫的一段情节。

演唱者简介

2. 作品赏析

　　《贵妃醉酒》原是一出载歌载舞的单折歌舞剧。清代康熙、乾隆年间盛行"弦索调"时，即有《醉杨妃》这一剧目。光绪初年，汉剧《醉杨妃》移入京剧舞台。剧情是：玄宗宠幸杨贵妃。一日，玄宗原约与杨贵妃在百花亭赏花，届时却到西宫梅妃处。杨贵妃在百花亭久候玄宗不至，自怨自艾，闷闷独饮之间，不觉沉醉……京剧名家梅兰芳对这出戏的传统演出方式，进行了多方面的改革创新，把杨贵妃演得既美艳娇柔，又仪态端庄，十分唯美。

第三节 豫 剧

豫剧是在河南梆子的基础上不断继承、改革和创新发展而来的，凭借其高度的艺术性而广受欢迎，1949年后因河南简称"豫"，故称豫剧，同时也被西方人称赞为"东方咏叹调"。

"豫剧"之名最早泛指河南各剧种，旧称"河南梆子""河南高调"，是中国最大的地方剧种，居全国各地方戏曲之首。豫剧由于早期演员用本嗓演唱，起腔与收腔时用假声翻高尾音带"讴"，又曾叫"河南讴"。2006年，国家文化部门统计的国有专业豫剧团体数量为167个，是全国拥有专业戏曲团体和从业人员数量最多的剧种，成为中国戏曲三鼎甲之榜眼。

豫剧角色按"生、旦、净、丑"分"四生、四旦、四花脸，四兵、四将、四丫鬟"。豫剧的艺术特点一向以唱见长，大板唱腔，唱腔流畅、节奏鲜明、极具口语化，一般吐字清晰、行腔酣畅、易为听众听清，显示出特有的艺术魅力。豫剧的风格富有激情奔放的阳刚之气，善于表演大气磅礴的大场面戏，具有强大的情感力度；地方特色浓郁，质朴通俗、本色自然，紧贴老百姓的生活；节奏鲜明强烈，矛盾冲突尖锐，人物性格突出。

豫剧流派及代表人物如下。

（1）花旦：常派——常香玉；桑派——桑振君；陈派——陈素珍；崔派——崔兰田。

（2）老旦：马派——马金凤。

（3）刀马旦：阎派——阎立品。

豫剧的著名剧目有：传统剧目《对花枪》《花木兰》《秦香莲》《白蛇传》《穆桂英挂帅》等，现代体裁剧目《朝阳沟》《刘胡兰》《李双双》《小二黑结婚》《祥林嫂》《五姑娘》等。

♫ 鉴赏曲目：《花木兰》

1. 剧情简介

演唱者简介

南北朝时期北朝北魏年间，战乱频繁，12道军令要花木兰父亲到前线从军征战，但是花木兰的父亲年老体衰，而花木兰又没有兄长，最后，花木兰女扮男装，替父从军，在战场征战12年，取得了赫赫战功，朝廷欲授予她尚书郎，她婉言推辞。到了唐代，花木兰被追封为"孝烈将军"，建祠纪念，宋代花木兰的事迹被编成叙事诗，从古至今传为佳话。

2. 作品赏析

花木兰灵机一动，用巧计哄走了前来提亲的贺元帅，紧接着花木兰羞怯得面带红晕，低下头端详自己的将军戎装，忍不住笑了，明明是个女儿身又怎能招亲？参军十二载，却丝毫未被共同生活征战在一起的众将士发现。这些细节具体生动地表现出花木兰

足智多谋富有强烈的爱国精神，而又不失腼腆、含蓄的中国女性英雄形象，让我们仿佛看到眼前一个聪明活泼，而又坚强勇敢的农村姑娘。

豫剧《花木兰》在唱词创作上，运用了文学形象、文学典型、文学意境、文学语言等，多种文学创作基本构成要素有机地融合在一起，树立了音乐文学的成功典范。最终，完成了这样一部雅俗共赏、传唱不息的作品。有了这样一部文学性较强的戏曲作品的牵引，其独特而成功的唱词创作技巧，为音乐文学中歌词创作的技巧和理论提供了重要的借鉴意义，如谱例 13-2 所示。

【谱例 13-2】

谁说女子不如男

（此处为简谱，略）

第四节 黄 梅 戏

黄梅戏旧称"黄梅调"或"采茶戏"，发源于湖北、安徽、江西三省交界处的黄梅，与鄂东和赣东北的采茶戏同出一源，其最初形式是湖北黄梅县一带的采茶歌。2006 年 5 月 20 日，经国务院批准黄梅戏列入第一批国家级非物质文化遗产名录。

黄梅戏唱腔淳朴流畅，以明快抒情见长，具有丰富的表现力；其表演质朴细致，

以真实活泼著称。唱念方法均用接近普通话的安庆官话唱念。黄梅戏的唱腔有三类：花腔、彩腔和主调三大腔系。花腔以演小戏为主，曲调健康朴实，优美欢快，具有浓厚的生活气息和民歌小调色彩；彩腔曲调欢畅，曾在花腔小戏中广泛使用；主调是黄梅戏传统正本大戏常用的唱腔，有平词、火攻、二行、三行之分，其中，平词是正本戏中最主要的唱腔。在音乐伴奏上，黄梅戏以高胡为主奏乐器的伴奏体系，适合于表现多种题材的剧目。黄梅戏被大家熟知的演员有严凤英、王少舫、吴琼、马兰等。其著名剧目包括《天仙配》《女驸马》《牛郎织女》《夫妻观灯》《打猪草》《纺棉纱》等。

♫ 鉴赏曲目：《女驸马》

1. 剧情简介

《女驸马》讲的是湖北襄阳道台之女冯素珍冒死救夫，经历了种种曲折，终于如愿以偿，成就美满姻缘的故事。

演唱者简介

民女冯素珍自幼许配李兆廷，后李家败落，兆廷投亲冯府，岳父岳母嫌贫爱富，逼其退婚。冯素珍花园赠银于兆廷，冯父撞见，诬李为盗，将其送官入狱，逼素珍另嫁宰相刘文举之子。冯素珍男装出逃，在京冒李兆廷之名应试中魁，被皇家强招为驸马。花烛之夜，素珍冒死陈词，感动公主。在公主的帮助下，皇帝收素珍为义女，又释兆廷，并招素珍之兄、前科状元冯益民为驸马，两对新人同结秦晋。

2. 作品赏析

《女驸马》唱词唱腔具备念白乡土气息浓厚、唱词朗朗上口、雅俗共赏等特点。《女驸马》塑造了一名聪慧、勇敢、善良的古代少女形象，具有明显地域色彩民俗性，使得《女驸马》显得生动活泼，获得了大量的普通老百姓的喜爱。

【唱词】

"为救李郎离家园／谁料皇榜中状元／中状元／着红袍／帽插宫花好哇／好新鲜哪／我也曾赴过琼林宴／我也曾打马御街前／人人夸我潘安貌／原来纱帽罩哇／罩婵娟哪／我考状元不为把名显／我考状元不为做高官／为了多情的李公子／夫妻恩爱花好月儿圆哪／"

《女驸马》表现了人类的共同理想——真、善、美，追求美好生活美好爱情。

第五节 川　　剧

川剧是中国西南地区戏曲曲艺之一，形成于清朝中期乾隆年间，流行于四川省、重庆市，以及云南省、贵州省、湖北省的部分地区。川剧有高腔、昆腔、胡琴、弹腔、灯调等五种声腔。川剧中最有名的技巧是变脸，为人们所熟知。

川剧的表演特点是真实细腻，幽默风趣，乡土气息浓厚。川剧的一大特色是运用托举、开慧眼、变脸、钻火圈、藏刀等特技来刻画人物性格，展现舞台多彩而神秘的气氛。此外，川戏锣鼓在营造川剧音乐氛围中，起着举足轻重的作用。

常用的锣鼓有小鼓、堂鼓、大锣、大钹、小锣（兼铰子），统称为"五方"，加上弦乐、唢呐为七方，由小鼓指挥。川剧的角色分工甚多，有生、旦、净、末、丑、杂等6类。川剧的剧目众多，有2000余种。其代表剧目有"五袍""四柱"和"四大本头"之说。

♬ 鉴赏曲目：《玉簪记·秋江》

1. 剧情简介

《秋江》是明代传奇《玉簪记》中的一折，是川剧高腔著名的传统折子戏。《玉簪记》写的是南宋年间书生潘必正和道姑陈妙常的恋爱故事。道姑陈妙常与书生潘必正互生爱慕之意，因拘于清规约束，潘必正被迫离去。潘必正走后，陈妙常追到江边，见不到情人，遇到艄公，求他驾船去赶。

2. 作品赏析

该剧喜剧效果强烈，生活气息浓郁，细致入微地刻画了陈妙常热烈追求爱情，而又略显害羞畏怯的复杂心态，鲜明活泼地刻画了老艄公的乐观风趣，而又热心助人的品格。艄公是个热心、善良、风趣、幽默的人物，当他知道陈妙常是个女尼，便友好地和她开玩笑。两人不同的心情和性格，通过对白与歌唱，戏剧性地表现出来。通过老艄公的调侃，把陈妙常急切想追上心上人潘必正的心情，演绎得惟妙惟肖而又趣味横生。

该剧写景寓情，情景交融。人在船上，船行水中，江流时而湍急，时而舒缓平静，呈现出一副川江行船的景观。

陈妙常的热情、真挚、急于追赶情郎的焦急，与老艄公乐于助人、胸有成竹、诙谐幽默的情趣相互映衬，意趣相生。再加上特有的川江"号子"，把观众带入了有山有水、有声有色的唯美意境之中，构成一幅绝美的川江图画。

第六节　评　　剧

评剧是流传于我国北方的一个戏曲剧种，产生于河北省东部，是由流行于滦县迁安、玉田、三河一带农村的曲艺莲花落发展而成，俗称蹦蹦戏或落子戏、平腔梆子戏、唐山落子、奉天落子、平戏、评戏等称谓，1935年，被称为"评剧"。评剧在华北、东北及其他一些地区流行甚广。1936年，白玉霜在上海拍摄《海棠红》时，新闻界首次把"评剧"的名称刊载于《大公报》，从此，评剧的名字广传播于全国。

评剧的语言以唱功见长，吐字清楚，唱词、念白基本都依普通话演唱明白如诉，表演生活气息浓厚，有亲切的民间味道。其形式活泼、自由，最善于表现当代人民生活，因此，在城市和乡村都有大量观众。评剧唱腔是板腔体，有慢板、二六板、垛板、散板等多种板式。

评剧的著名剧目有《小女婿》《刘巧儿》《祥林嫂》《小二黑结婚》《沙江畔》《夺印》《野火春风斗古城》等。

♪ 鉴赏曲目：《刘巧儿》

1. 剧情简介

《刘巧儿》是根据陕北说书艺人韩起祥所编的真人真事《刘巧儿团圆》的故事改编成的。著名评剧表演家新凤霞成功地塑造了美丽勇敢的刘巧儿的音乐形象。

陕甘宁边区农村少女刘巧儿，自小由父亲做主与邻村青年赵柱儿定亲，后其父贪图财礼，唆使巧儿退婚，嫁给财主王寿昌。巧儿不允，遂自己做主与柱儿定亲。刘父到县政府告状，地区马专员用群众断案的方式解决了这宗案件，使巧儿的婚姻如愿以偿。

2. 作品赏析

评剧《刘巧儿》共分为四场，分别是：第一场揭示；第二场恋爱；第三场抢婚；第四场叛婚。其中，《刘巧儿》的第四场，有一段风行一时，广为流传的唱词："巧儿我自幼儿许配赵家，我和柱儿不认识怎能嫁他。我的爹在区上已经把亲退，这一回我可要自己找婆家。上一次劳模会上我认识人一个，他的名字叫赵振华，都选他做模范，人人都把他夸。从那天看见他我心里放不下，因此，我偷偷地爱上了他。但愿这个年轻人呵，他也能把我爱，过了门，他劳动，我生产，又织布、纺棉花，我们学文化，他帮助我，我帮助他，争一对模范夫妻立业成家。来到了桥下边，我用目光看，河边的绿草配着大红花，河里的青蛙它呱呱叫，树上的鸟儿它是叽叽喳喳，我挎着小筐儿忙把桥上，合作社交给再领花。"

第七节 越 剧

越剧是中国传统戏曲形式，起源于浙江绍兴地区的嵊县，主要流行于浙江、上海、江苏、福建等地，在海外也有很高的声誉和广泛的群众基础。越剧长于抒情，以唱为主，腔清悠婉丽，优美动听，表演真切动人，极具江南地方色彩。

越剧流派包括如下。

（1）袁派由袁雪芬创立。在越剧唱腔艺术发展史上，袁雪芬是个重要的代表人物。袁雪芬创立的"袁派"对越剧旦角唱腔的发展、提高和流派的形成有着深远的影响。袁派唱腔的风格是质朴平易，委婉细腻，深沉含蓄，韵味淳厚，声情并茂。

（2）尹派由尹桂芳创立。她的表演朴实而不呆板，聪颖但不轻佻，潇洒而不漂浮，吐字清晰而别有风味。尹派唱腔的风格深沉隽永，缠绵柔和。

（3）范派由范瑞娟创立。范瑞娟戏路较宽，她的嗓音实、声洪亮、中气足、音域宽、演唱追求刚劲的男性美。她是"弦下腔"的创始人之一。范派唱腔的风格是朴素大方，咬字坚实，旋律起伏多变，带有男性气质，阳刚之美。

（4）徐派由徐玉兰创立。她吸收了绍剧粗犷悲壮的特点，京剧刚健、坚实的技巧，又融合了越剧早期小生唱腔中朴实、淳厚的因素，形成了自己华彩俊逸，洒脱流畅，奔放高亢，感情炽热，曲调大起大落，跌宕明显的特点。

♫ 鉴赏曲目：《梁山伯与祝英台》

1. 剧情简介

该剧写祝英台女扮男装往杭城求学，路遇梁山伯结为兄弟，同窗三载，情谊深厚。祝父催女归家，英台行前向师母吐露真情，托媒许婚山伯，又在送别时，假托为妹做媒，嘱山伯早去迎娶。山伯赶往祝家，不料祝父已将英台许婚马太守之子马文才，两人在楼台相叙，见姻缘无望，不胜悲愤。山伯归家病故，英台闻耗，誓以身殉，马家迎娶之日，英台花轿绕道至山伯坟前祭奠，霎时风雷大作，坟墓爆裂，祝英台纵身跃入，梁山伯与祝英台化作蝴蝶，双双飞舞。

2. 作品赏析

《十八相送》选段是《梁山伯与祝英台》中的经典唱段。从红罗山书院到祝英台家，正好十八里路，到梁山伯家，也大约是十八里，因此，才有"十八相送"的情节。这十八里路上，满是浪漫和美好。对于梁祝来说，这十八里路显得太短太短，如谱例 13－3 所示。

【谱例 13－3】

1=G 4/4
♩=70 [尺调腔·慢中板]

(0 0 0 0 5 6 1 | 5 6 1 6535 2123 | 5235 2535 3272 |
6 1 356 0 432) | 1 2 2 5 2 2 | 3 5 3 5 7 2 6 5 6 3 0 |
　　　　　　　　　　三　载　同　窗　　情　如　海，

5 5 3 5 3 0 5 · 6 1 3 | 2 2 3 7 6 5 · 0 | 5 6 1 5 1 2 2 |
山　伯　　难　舍　祝　英　　台，　　相　依　相　伴

7 6 5 5 3 5 | 2 2 7 6 5 | 1 · 2 3 2 1 1 · 2 1 2 3 2 3 | 2 1 1 1345 7276 |
送　下　山，　又　向　钱　塘　道　上　来。

这出选段中，伴奏欢快活泼，让人心情愉悦，少了离别悲凉之感，多的则是听到了两者细腻而真挚的爱慕之情，是暖人之意。一波三折的情节，以及具有动人至深的细腻情感。其唱词清晰明了，整体感觉舒服轻快。

第十四章　影视音乐

第一节　影视音乐概述

影视艺术作为最大众化的一种艺术形式，即使在娱乐形式层出不穷、文化消费市场日趋多元的今天，仍具有最广泛的受众和不可替代的影响力。它以覆盖面广、包容性大、渗透力强等现代化大众传播优势，增强和改善着人们的审美情趣，直接影响着人们的价值观和思维方式，同时，由于其形象直观、画面生动、音乐流畅等特点，更是在众多的艺术种类中独领风骚。

随着影视艺术的蓬勃发展，影视音乐也得到大力推广和发挥。音乐成为影视艺术中的一个重要的构成元素，二者相得益彰。美国已故著名电影作曲家赫尔曼曾说："音乐实际上为观众提供了一系列无意识的支持。它不总是显露的，而且你也不必要知道它，但它却起到了应有的作用。"[①]

影视音乐缺乏完全的独立性，其旋律与唱词对影视作品必须予以照应或阐释，受制于剧本，受制于导演，受制于银屏的规范。

第二节　电影音乐的发展

一、国外电影音乐的发展

世界上最早的电影是无声电影，一般称为"默片"，即在银幕上既没有对白解说，也没有音乐，从头至尾都是无声的效果。随着时间的推移，首先打破这种无声局面的是音乐。最初，音乐进入电影艺术的情形是这样的：在放电影的同时，聘请一些乐师或者乐队藏在电影银幕的背后，为电影进行现场伴奏。一来是以音乐的伴奏来遮掩当时放映机工作时发出的噪声；二来是出于人们在现实生活中，"视听合一"的本能习惯，弥补听觉上的空白。这种伴奏音乐就成为最早的电影音乐。

早期的电影音乐选择主要源于观众喜闻乐见的一些音乐作品，音乐伴奏比较随意，甚至有时会出现临场伴奏的音乐情绪与画面的气氛、内容不相吻合的情况。比如，在欢快的画面上配上严肃的音乐，在严肃的画面上却出现欢快的音乐，常常使观众在观赏时感觉很不协调。为了改变这种画面与音乐脱节的现象，电影公司专门聘请一些音乐家创作和汇编了一些适合各种情绪、情节的音乐片段，并出版了各种电影伴奏乐谱集。例如，意大利作曲家朱赛佩·贝切编辑的《电影用曲汇编》和《电影音乐手册》等，对音

① 李南：影视声音艺术［M］．北京：中国广播影视出版社，2001：16.

乐进行了分门别类，例如，进行曲、抒情曲、小夜曲等，然后根据情绪标明写景的、抒情的、雄壮的或悲伤的，甚至更为详细地标出强烈的激动、温柔的爱等，以此供乐师们在为电影伴奏时根据影片不同的内容、情景和情绪选择相应的音乐。由此，电影音乐逐步发展到使用固定的乐谱，音乐和影片的内容也逐渐变得相互协调，这使无声电影音乐有了一大进步。

由于电影的影响越来越大，观众对音乐的要求越来越高。到后来，除了使用现成的乐曲配乐外，还出现了作曲家专门针对影片，根据其主题、人物、情节而专门创作谱曲。这些作曲家为电影音乐的发展作出了开创性的贡献。据史料记载，最早为电影谱曲是在1908年，法国著名作曲家圣桑为法国影片《吉斯公爵的被刺》创作了音乐[①]。

1927年，由于光电管的发明，声波能够转换成电磁波记录在胶片上，这时才最终结束了长达三十多年的无声电影时代。声音的引入，可以说是现代科学技术在电影史上的一次革命性的进步。随着科技进步和录音设备的完善，声音真正地进入了电影。有声电影使音乐和人物对白能够与画面结合在一起，电影逐步由视觉艺术变成了视听艺术。

标志着有声电影诞生的，是1927年美国华纳公司设置供应的影片——《爵士歌王》。这部影片其实也只是在无声片中加进了四支歌、一些台词和少量的音乐伴奏，主要还是以歌唱和音乐伴奏为主。但不管怎样，它标志着电影史上一个新时代的开始。据资料记载，真正成为一部完全的有声片，也就是第一次在银幕上出现人物对白的，是1929年由好莱坞一家电影公司拍摄的《纽约之光》[②]。从此，电影才真正从纯视觉艺术发展成为视听综合艺术，使音乐、音像和语言都成为电影的艺术元素。电影音乐进入了成长期。

20世纪30年代中期以后，随着世界上一些著名音乐家加入电影音乐的创作行列，电影音乐的创作水平有了明显的提高，因此，也随之崛起了一批著名的配乐大师。这批作曲家，多是从欧洲移居到美国的，他们大都有着深厚的正统音乐传统。例如，美国电影音乐先驱作曲家马克斯·斯坦那，在1931年为大卫·塞尔兹尼克导演的影片《六百万交响曲》作曲初试成功，这给了他极大的鼓舞和信心。在此之后，他曾为三百多部电影创作音乐，包括《乱世佳人》和《心声泪影》这样的佳作，旋律美妙感人，被公认为是一流的配乐大师。

20世纪40年代末，磁性录音技术被普遍用于电影技术中。而到了20世纪50年代，电影音乐大师要数诺斯和艾马·伯恩斯坦了，他们都可算是电影作曲的前辈[③]。诺斯以创作爵士乐而著名，善于创作南方背景的影片。而艾马·伯恩斯坦的《金臂人》，则使用了管弦乐与爵士乐，大受人们赞赏。后来，这种合并使用的方法被许多人仿效。

20世纪60年代以后，由于电声学及现代录音技术的进一步发展，声音的清晰度和保真度达到了较高的水平，同期录音已更加完善。特别是立体声环绕音响系统的出现，

① 吴文环，杨虹. 音乐鉴赏［M］. 北京：对外经济贸易大学出版社，2010.
② 余甲方. 音乐鉴赏教程［M］. 上海：复旦大学出版社，2006：218.
③ 赫俊兰. 电视音乐音响［M］. 北京：中国广播影视出版社，2013：5.

创造出使观众身临其境的音响环境，电影达到了非常逼真的，甚至可以乱真的听觉效果。

二、国内电影音乐的发展

中国的电影音乐诞生于1905年的北京。当时，中国第一部电影是在北京丰泰照相馆拍摄的，是由京剧名角谭鑫培主演的《定军山》，它改编自传统京剧《三国演义》。当时的电影，仅仅是用摄像机以固定机位方式将舞台上的几段戏曲表演记录下来，因为没有录音设备，只拍摄了剧中"请缨""舞刀""交锋"等武打片段，整部片长只有30分钟。

1930年，上海电通联合唱片公司从外国进口购入能够拍摄有声电影的全套设备，拍摄了中国第一部有声电影——《歌女红牡丹》，由明星影片公司和百代公司联合摄制，电影也因此进入了有声时代。这部影片采用蜡盘配音的方式，虽然声音效果不太理想，但在当时给观众带来了极大的惊喜。

20世纪三四十年代，我国抗日救亡歌咏运动如火如荼地掀起，以聂耳为代表的作曲家谱写了许多脍炙人口的电影音乐作品，例如，1933年聂耳为田汉编剧的影片《母性之光》谱写《开矿歌》；1934年，为袁牧之自编自演的影片《桃李劫》谱写主题歌《毕业歌》；1935年，为影片《大路》创作主题歌《大路歌》和插曲《开路先锋》；1935年，他还为田汉原著、夏衍编著的影片《风云儿女》谱写《铁蹄下的歌女》和《义勇军进行曲》等；1937年，为电影《马路天使》创作《天涯歌女》和《四季歌》。与此同时，我国另一位人民音乐家冼星海也参与了很多电影音乐的创作，例如，1936年，为影片《壮志凌云》谱写主题歌《救国进行曲》；1937年，为影片《夜半歌声》谱写插曲《夜半歌声》《黄河之恋》等。任光曾经为《渔光曲》《凯歌》《迷途的羔羊》等影片作曲配乐，其中，《渔光曲》的同名主题歌成为20世纪30年代家喻户晓的流行歌曲之一，除了这些音乐家，还有黄自、张曙等人也都在电影音乐方面作出了巨大贡献，对中国电影音乐的发展有着深远影响。1949年4月，随着中央电影局在北京的成立，专门从事电影音乐创作的乐团和创作组也纷纷先后成立，这些机构为电影音乐的创作提供了有力的保障。

新中国成立后，我国电影事业蓬勃发展，知名的电影作曲家有雷振邦、黄准、寄明、巩志伟、刘炽等，他们的创作具有浓郁的民族风格，流传很广，至今为人们所传唱。其中，雷振邦曾为《军旗》《成渝铁路》《深山探宝》《五朵金花》《冰山上的来客》《景颇姑娘》《达吉和她的父亲》《吉鸿昌》等数十部影片作曲。

20世纪50年代，我国还派出作曲家出国研习，较好推动了中国电影音乐的发展，一大批优秀电影音乐被创作出来，例如，《刘三姐》《上甘岭》《地道战》《平原游击队》《冰山上的来客》《阿诗玛》等影片的主题曲被传唱全国。

1960年，长春电影制片厂摄制的电影《刘三姐》，是著名导演苏里的代表作，也是中国大陆第一部风光音乐故事片，曾获得巨大轰动，在港、澳及东南亚放映时，因剧中山歌很多，被誉为"山歌之王"，其中的电影插曲《花针引线线穿针》，流传甚广。

1963年，《冰山上的来客》由长春电影制片厂制作发行，影片从真假古兰丹姆与战

士阿米尔的爱情悬念出发,讲述了边疆战士和杨排长一起与特务假古兰丹姆斗智斗勇,最终胜利的阿米尔和真古兰丹姆也得以重逢的故事。该片描绘了边疆地区军民惊险的反特斗争生活,里面那首由雷振邦谱写的抒情优美的插曲《花儿为什么这样红》,成为脍炙人口的经典。

1964年,《英雄儿女》由长春电影制片厂摄制,讲述了抗美援朝时期我志愿军战士王成、王芳兄妹的故事,片中王成紧握爆破筒和王芳在战火中,引吭高歌的光辉形象成为几代中国观众心中不可磨灭的记忆,而电影插曲《英雄赞歌》也通过贯穿故事情节的巧妙处理及动人的魅力,使其拥有了跨越时代的不朽力量而广为流传。

20世纪60年代末70年代初,因历史原因,中国文艺界一片荒芜,电影音乐的发展遭受到严重挫折,困顿不前。

20世纪70年代末,我国影片的创作终于迎来了新的天地。《创业》《海霞》《闪闪的红星》《难忘的战斗》等几部影片,在人们贫瘠的文化生活中荡起了巨大的涟漪。特别是党的十一届三中全会召开后,整个电影音乐的创作观念和表现技巧都发生了巨大的变化,产生了一大批知名作曲家为电影配乐。例如,郭文景为《阳光灿烂的日子》配乐;叶小纲为《惊涛骇浪》《刮痧》作曲;谭盾为《卧虎藏龙》《英雄》《夜宴》等影片配乐;三宝为《我的父亲母亲》《一个都不能少》《天上草原》《暖》等影片配乐,其作品音乐风格抒情,旋律优美,特别擅长用合成器来创作;赵季平为《黄土地》《红高粱》《菊豆》《秋菊打官司》《霸王别姬》《秦颂》《炮打双灯》等影片和电视剧《水浒传》《大宅门》《乔家大院》作曲,这些影视音乐都较好地运用和发挥了民族音乐的特点,恰如其分地表达影片所要表达的思想和情景。

如今,岁月更迭,斗转星移,新时代的号角已经吹响,中国影视音乐迎来了更加广阔的天地,进入到了多元繁荣时期。

第三节 影视音乐的分类

在影视作品中,我们常常能听到反映全剧主题的主题音乐或主题歌,某些情节中烘托气氛的场景音乐,以及偶尔出现的插曲等,所有的这些加起来,就形成了这部影视作品的音乐体系。一般而言,影视音乐可分为以下四类。

一、主题歌

主题歌是对影视内容的一种高度概括,包括片头主题歌和片尾主题歌。

片头主题歌出现在电影、电视剧的开头,就像一部歌剧的序曲,常常以先声夺人的艺术感染力把人们带到一个特定的历史情境、文化氛围或某种情感范畴之中。例如,电视连续剧《三国演义》的片头主题曲《滚滚长江东逝水》。作品中原词似怀古,似物志。开篇从大处落笔,切入历史的洪流,意境深邃。下面则具体刻画了老翁形象,在其生活环境、生活情趣中寄托自己的人生理想,从而表现出一种大彻大悟的历史观和人生观。谷建芬选此词为之谱曲,贴切地点明了《三国演义》悲壮慨叹的主题,该曲用二部曲式

结构,准确地表达了该"词"的内涵和层次,一感一叹,感叹结合,深沉悲凉之情随着旋律的跳进进入高潮"一壶浊酒喜相逢,古今多少事都付笑谈中",尽情地抒发了无限感慨的情怀,缓慢的速度深沉、苍劲,充满了古朴的气息。

片尾主题歌出现在电影结尾,经常起着概括全剧、延伸内涵的作用。例如,电影《夜宴》的片尾主题歌《我用所有报答爱》。剧情的最后,婉后在内心不断膨胀的欲望驱使下,从一个清纯女子变为一个歹毒妇人,她设计铲除了所有的异己,正沉浸在自己即将当上皇帝的狂想中,一把突如其来的飞刀从背后把她射中,此时,片尾主题歌《我用所有报答爱》响起,歌手高亢而悲情的嗓音与金属感的钢琴演奏紧紧交融,伴随影片中婉后最后的眼神,为影片结尾制造出辉煌的高潮。《我用所有报答爱》这首歌曲用67个字的歌词精准地概括了整个剧情,用四句话揭示了四位主角的命运,歌词:"只为一支歌/血染红寂寞/只为一场梦/摔碎了山河/只为一颗心/爱到分离才相遇/只为一滴泪/模糊了恩仇/我用所有报答爱/你却不回来/"不仅点明了主题,也在渲染影片气氛上,起到了至关重要的作用。

主题歌有时也出现在剧情发展到一定关键性的规定情景处,起着画龙点睛,突出主题思想的作用。

影视作品中主题歌有很多,譬如,电视连续剧《四世同堂》的《重整河山待后生》;《雪城》里的《我心中的太阳》;《便衣警察》里的《少年壮志不言愁》;《公关小姐》里的《奉献》;《编辑部的故事》里的《投入地爱一次》;《雍正王朝》里的《得民心者得天下》;《金粉世家》里的《暗香》;《笑傲江湖》里的《沧海一声笑》;《北京人在纽约》里的《千万次地问》;电影《西雅图未眠夜》里的《当我坠入爱河》;《神话》里的《美丽的神话》等。

二、主题音乐

主题音乐是运用没有歌词的主题旋律对影视内容进行高度概括的一种音乐形式。由于没有词义的限制,主题音乐只有纯音乐,因此拥有更为广阔的想象空间,对影视剧情有着极强的包容性和适应性。

主题音乐在剧情中出现常多次重复或变化重复,形成贯穿发展的连续性。其最初出现的位置比较灵活,但大多数出现在电影、电视剧的开篇,以便发挥其贯穿剧情发展的结构性作用。主题音乐的旋律往往会选用主题歌的素材,在影视作品中,配合剧中人物的命运、场景的变化、戏剧性冲突的展开及高潮的出现,采用主题歌素材变形、延展等手法塑造人物形象,揭示主题思想。

如,《乱世佳人》中的主题音乐,因女主人公所生活的庄园名为"塔拉",因此,这段主题音乐也可称为"塔拉"主题。它在影片中的每一次出现都与画面中的场景相对应,其中暗含着女主人公斯嘉丽顽强不屈、抗击命运的精神。

主题音乐也可以拥有某种哲学情怀。比如,电影《杀手里昂》中充满温情又类似疑问音调的主题音乐,其中所包含的哲学情怀,对理解影片想要表达的冷峻的社会现实和人性的美好与良知间的冲突,起到至关重要的作用。

三、背景音乐

背景音乐，是指电影作品中标识环境、场合、地域等的一种音乐，通常以画内音乐为主，也运用画外音乐的方式。例如，人们生活中熟悉的场景，例如，酒会、舞会、商店、节日广场、婚庆场面等都有相应的音乐。当影视作品出现上述场景时，往往会同时加入在这些场景经常出现的音乐，以强调该场景的真实性，例如，在酒吧里出现爵士乐，在中国农村的婚庆场面中出现民间吹打乐等。

例如，美国好莱坞电影《出水芙蓉》有一段背景音乐，来自乡村俱乐部的管乐。《出水芙蓉》是1944年好莱坞歌舞片鼎盛时期的代表作之一，该片除了绚烂夺目的歌舞场面、诙谐幽默的故事情节外，其电影配乐也是点睛之笔，尤其是那段以小号为主的爵士乐，更是经典之作，把乡村俱乐部这样的场合渲染得生动活泼。

又如，影片《海上钢琴师》中，当男主人公"1900"与自称"爵士乐发明者"的杰里·莫顿比拼琴技时，剧中一共出现了六段场景音乐。通过这六段由"1900"和杰里·莫顿各自演奏出来的场景音乐，观众可以感受到琴技比拼一轮一轮地升级，直至白热化阶段。这六段场景音乐可以说与影片中其他音乐没有任何关系，但是如果缺少这些音乐的话，整部影片就失去了最令观众惊叹的部分了。

四、插曲

插曲，是在影视作品的剧情进行中出现的歌曲。它经常在一些重要的场景中出现，与剧中情节发展紧密相关，用以表达剧中人物情感，烘托气氛，推动戏剧性的展开，有时也用来标识一种地域风格。例如，电影《金陵十三钗》的插曲——苏州评弹《秦淮景》，该曲是由陈其钢根据江苏民歌《无锡景》为素材改编、填词而成，苏州评弹的演唱方式，尽显秦淮"十三钗"的风情与影片的地域特色，成为《金陵十三钗》影片的一大亮点。由十三钗们离开教堂前集体唱出，堪称影片"题眼"。

又如，影片《红高粱》的插曲——《酒神曲》，该曲是由张艺谋填词，赵季平谱曲。影片中，九儿第一次看到酿酒，伙计们在酿酒出来后唱起了《酒神曲》："九月九酿新酒/好酒出在咱的手/好酒喝了咱的酒/上下通气不咳嗽/喝了咱的酒/滋阴壮阳嘴不臭/喝了咱的酒/一人敢走青刹口/喝了咱的酒/见了皇帝不磕头/一四七/三六九/九九归一跟我走/好酒好酒好酒/"《酒神曲》吸收了河南豫剧和民歌《抬花轿》的元素，加上唢呐等配乐，表现了男性的阳刚之气和不倒的精神。曲调高昂、张扬，充满激情，凸显了高粱酒的醇烈，也可以看出老百姓的朴实与善良。

在影片《风云儿女》中，当辛白华听到阿凤在舞台上演唱的《铁蹄下的歌女》后，受到震动，决意投身革命。作为插曲的《铁蹄下的歌女》，此时成了人物情感的转折点。

影视音乐作为影视艺术的载体，在影视剧中占有不可或缺的重要地位。在优秀的影视作品中，屏幕音乐总能带给我们惊喜。简单的对话一旦被音乐所激发，就会上升到诗意的境地。因此，不同种类的影视音乐，不仅是银幕和观众之间的一种联系，还将所有的影视效果统一成一种独特的体验，带给我们深深的惊喜和感动。

第四节 影视音乐的作用

影视作品属于时空兼容、声画并茂的视听综合艺术，有着独特的表现力，即用运动的画面和伴随的声音来传达信息、表现思想、讲述事件。其中，影视音乐与语言、音响等声音艺术一起，和影视画面构成了影视的物质载体，它们相得益彰，成为影视艺术中不可缺少的一部分。倘若影视作品中缺少了音乐，就会黯然失色。因此，在影视作品中，音乐应用的好坏直接影响到人们的欣赏效果。

一、音画共建，营造立体视听体验

音乐与画面属于两个不同的范畴，一个诉诸听觉，一个诉诸视觉。它们在影视作品中，既相互支撑限定，又相互分离并行，两者相辅相成。

人们常有这样的体验，在欣赏影视作品时，如果仅有视觉画面上的铺陈和转换，缺乏听觉上的渲染，或缺乏影视音乐的填补和流动，那么内心的体验感则会大打折扣，情感上的愉悦感几乎无从谈起。倘若配以音乐，影视剧里所需要呈现的形象或气氛顿时跃然而出，立刻丰满立体起来。因此，影视画面需要声音的支撑，声音也离不开画面的配合。只有把观众置身于多元化的音乐和多彩的画面共同交织而成的立体的视听空间中，才能真切地感同身受，提高内心的认同感。对此，德国电影音乐学家汉斯·艾斯勒解释为："音乐正足以当作影像的解药，因为观者目睹近乎真实世界的一切活动时，却听不到一点相对应的真实声响，必然引发感官上的不适应……因此，音乐不只用来填补影像所欠缺的真实生命感，更可以解除受众在看影片时所产生的不适应以及恐惧。"①

二、点明场景，传递时代地域色彩

"色彩"在影视作品中是广义的，它所传达出来的内涵也是丰富的。其中，音乐也以其特有的艺术魅力为影视作品点明场景，传递出鲜明的时代和地域色彩，辅助影视内容的表达，带给人们欣赏过程中最直接的审美愉快感。

譬如，影片《骆驼祥子》，其主旋律音乐选用的是单弦儿，它是老北京市民们最喜闻乐见的曲艺表演之一。电影中，让它回荡在老北京那些弯曲回转的青砖小胡同上空，一下子就抓住了观众们的心思，也点明了影片表现的是20世纪二三十年代北京最底层劳动人民的苦难故事，让观众随着音乐声，不但沉浸在故事的氛围中，同时，也沉浸在对老北京种种的联想中，加深对故事本身的理解。

类似这样的音乐表现，还有影片《人生》《黄土地》中的陕北民歌信天游风味、《红旗谱》中的河北梆子的韵调、《阿依古丽》中的维吾尔族的配乐、《牧马人》中悠扬辽阔的敕勒歌等，都无一不清晰、透彻地从直觉上感染人们，传递出鲜明的时代特色和深郁的地域色彩。

① 何晓兵. 音乐在参与型电视节目中的功能分析 [M]. 北京：中国传媒大学出版社，2007：104.

三、抒情表意，渲染影视画面气氛

一直以来，渲染情绪和气氛是音乐的特长。在影视作品当中，音乐不仅可以对画面中的某种环境、景物作出描绘，而且可以对画面上呈现出的视觉形象用相应的音乐来加以渲染和烘托。

譬如，影片《红高粱》中，作曲家赵季平编写的《颠轿歌》《酒神曲》《妹妹你大胆地往前走》等歌曲，都洋溢着浓厚的乡土气息和豪放粗犷的气势，它们融入影片后，成为刻画人物的重要笔触。其中，"高粱地"那场戏中的音乐，用几十支高低不同的唢呐组成的乐队，同声高奏，仰天齐鸣，配之以大鼓有力地敲击，热烈地歌颂了生命与爱情，渲染了一种震撼天地的悲怆气氛。

又如，故事片《城南旧事》，它通过小姑娘英子的眼睛所看到的人和事，来表现20世纪二三十年代北京城南的风土人情，表达了作者林海音从这些往事的回忆中，所引起的那种"离我而去"的惆怅之情和对故土的思念。所以，影片导演设定了整部影片的情绪基调是"淡淡的哀愁、沉沉的相思"。因此，选用二三十年代流行的学堂歌曲《送别》，为这部影片音乐的主旋律，只用了弦乐队和抱笙等几件有特色的民族乐器，以非常简洁凝练的音乐语言，为整部影片渲染了一种惆怅惜别之情。

另外，还有很多悬疑片也经常用古怪、阴冷的音乐来营造某种诡异气氛，引发人们的某些猜想，从而产生一种恐慌感受和不确定性。譬如，影片《沉默的羔羊》编导成功地运用了人物之间的职业错位，来制造连环式的戏剧悬念，并以此竭力制造出恐怖的氛围，音乐和音响在渲染气氛中起到了关键的作用，甚至是主导作用。又如，电视剧《少年包青天》，为了制造悬疑的气氛所配的音乐，也是令人毛骨悚然的，较好地起到了渲染剧情的作用，使观众不仅在剧情的视觉上有冲击，在听觉上更有冲击力，同时，将情节气氛调动了起来，让观众更好地融入影片中去。

四、诠释心理，塑造影片人物形象

影视作品中人物形象的塑造是音画共建的结果，其中，音乐以其特有的深度和强度来补充、诠释了画面中所不易表达的人物心理，帮助塑造人物形象。

譬如，影片《甲午风云》，北洋水师爱国将领邓世昌面对日本海军的多次挑衅，为民请命被革职，他悲愤交加，闭门在屋吹箫，那如怨如诉的箫声表达了他内心繁杂的感受。紧接着他又弹奏了金戈铁马的琵琶曲《十面埋伏》，伴随铿锵有力的乐曲声，影片依次幻化出：邓世昌指挥军舰开炮，敌舰中弹爆炸的画面……深刻诠释了邓世昌忧国忧民，以及誓与侵略者决战到底的大无畏精神，塑造一位民族英雄高大伟岸的形象。

再如，影片《平原游击队》中日本侵略者松井的音乐形象以日本民间曲调为基础，通过刺耳的旋律、机械短促的节奏，把日本侵略者凶残、狡猾的丑恶嘴脸活脱脱地暴露出来，以至于很长一段时间，人们一听到这首乐曲，便脱口而出："鬼子进村了。"

五、参与叙事，推动影视剧情发展

从某种意义上讲，影视音乐既可如同电影旁白属于直接的叙事线索，也可以成为隐含的叙事工具，放在不同情节，配合不同画面，依靠观众的想象加以发挥，推动影视剧情发展，从而真切感受到剧情的跌宕和人物命运的多变。

譬如，影片《冰山上的来客》中的主题曲《花儿为什么这样红》，这首歌在影片中先后出现三次，三次重复都呈现出不同的含义，它和人物、故事、情节的发展紧密相关，甚至可以说是该影片的情节线。歌声第一次以女声独唱的形式轻轻唱起，将人们带入阿米尔和古兰丹姆那青梅竹马，却又悲惨的少年时代。第二次出现，是杨排长授意阿米尔唱起此歌，试探假古兰丹姆。第三次出现，歌声成为阿米尔和古兰丹姆相认的"证明"，从而解开真假古兰丹姆之谜，并将故事推向剿匪的高潮。

又如，新西兰影片《钢琴课》以维多利亚时代的阴郁气氛为背景，描绘了哑巴钢琴女教师与农夫学生之间纯真而深刻的爱情。在影片中，标题为"心灵渴望欢乐"的音乐主题成为女主角的代言，女主角的情感世界以及她的人生观被浓缩于音乐之中，又由音乐传递给观众。影片中的音乐，也因此不是普通意义上的音乐，它具有了语言的功能，向人们诉说着女主角的情感和女主角对于自己视若生命的音乐的无比热爱。

再如，在苏联影片《乡村女教师》中，贯穿整部影片的主题音乐取自柴可夫斯基的浪漫曲《在喧闹的舞会上》。年轻的女主人公瓦尔瓦拉在毕业联欢晚会上唱了这首浪漫曲，正是在这个场合她结识了后来成为她丈夫的那位革命者。伴随他们热恋，这首深情的浪漫曲的主题发展成为热情洋溢的交响音乐片段。随着剧情的发展，该音乐主题又以一种悲哀的面貌再现，它伴随着丈夫牺牲的场面营造出伤痛的情绪，同画面一起发展到悲剧性的高潮。这几经变化的音乐主题，始终萦绕在观众脑海，加强了影片的内在完整性和统一性。

另外，还有一些音乐故事片、歌舞片等，其音乐作品本身就是影视故事的组成部分，也是情节结构中不可缺少的一个环节，它直接参与叙事，推动剧情发展。倘若缺少这些音乐段落，故事的发展就不完整，譬如，反映音乐家传记的《翠堤春晓》《莫扎特传》《一曲难忘》等。

六、隐喻主题，深化影视思想内涵

每一个影视作品都有一个要表述的主题，其所有的影视元素都应紧紧围绕着主题铺层展开，各尽所能地深化主题思想内涵，影视中的主题音乐也不例外。

譬如，在影片《辛德勒的名单》中，当德国纳粹投降后，辛德勒即将离开他的工厂和他救下的一千多名犹太人时，工人们打造了一枚戒指，上面用希伯来文刻着"救一人等于拯救全世界"的名言，依依不舍赠予辛德勒。辛德勒激动地接过戒指，这时，小提琴独奏的主题音乐响起，那悲悯、苍凉、如泣如诉的曲调配以依依惜别的场面，使人潸然泪下。这首音乐不仅抒发了辛德勒与犹太人之间难舍难分的情感，而且也深化了影片的主题——心灵的救赎。

综上所述，影视与音乐已成为影视作品不可分割的整体。音乐在影视作品中的运用形

式和方法各具特色，所达到的艺术效果和艺术目的也不尽相同。随着科技的发展和进步，影视音乐创作的手法也更加多元，它们将带给观众更多维度、更多层面的听觉体验。

第五节　经典影视音乐作品

一、《天涯歌女》——选自电影《马路天使》

1. 影片述评

《马路天使》是中国1937年拍摄的黑白电影。作为20世纪30年代中国电影的压轴作品，它既是描绘市井生活的一部伟大艺术杰作，也是当时中国电影艺术发展高峰的标志。

《马路天使》是以20世纪30年代的上海都市生活为背景，讲述了社会底层人民的遭遇，以及歌女小红与吹鼓手陈少平之间的爱情故事。

影片以现实主义的创作手法，刻画了生活在社会最底层的卖笑女、歌女、吹鼓手及报贩，这样一群有血有肉的艺术形象。这些出身卑微的贫苦青年不仅物质生活极度匮乏，多年的动荡与战乱也使他们孤苦伶仃、家破人亡。尽管如此，他们始终没有放弃对自由、爱情和幸福的渴望，在艰难的岁月中互相扶持、苦中作乐，甚至不惜付出生命的代价。影片运用活泼的喜剧手法对当时社会进行了含蓄而辛辣的嘲讽，被誉为"中国影坛上开放的一朵奇葩"。

导演简介

2. 剧情梗概

1930年，小云和小红姐妹因家乡失陷，流亡上海，因受骗被卖给妓院。小云被迫卖笑赚钱，小红则终日随琴师出入茶楼卖唱。姐妹俩住在贫民窟，对窗而居的是报贩老王和吹鼓手陈少平。小红与机灵诙谐的小陈两情相悦，经常临窗以歌声和琴声传递情意。老王也对小云倍加关心。某日，小红卖唱时被流氓古成龙缠上，对方欲强霸她为妾，无奈之下四位青年人只得相约逃走。事隔多日，古成龙偶知四人下落，与一伙流氓赶到小红住处，危急关头，小云为掩护小红逃离被刺身亡。

3. 音乐解析

歌曲《天涯歌女》是由田汉作词，贺绿汀作曲，周璇演唱，发行于1937年，是电影《马路天使》的插曲。

在影片中，歌女小红在那个时代受尽侮辱，历尽苦难。作为一个弱女子，她却拼命地从让人窒息的命运中挣扎出来，用不灭的向往和甜美的歌声把"花样的年华"展示给世人。

演唱者简介

影片中两次使用《天涯歌女》，不是陪衬，而是通过音乐完成了人物的心理刻画，曲调采用了江南民歌的音乐素材，根据苏州民间小调《知心客》改编。小红和吹鼓手小陈隔窗相望，情投意合。这时小红和着小陈的口哨声唱着《天涯歌女》，充满热恋气氛，活泼欢快，浓浓的幸福感尽在歌唱之中。歌中唱到"家山呀北望，泪呀泪沾襟"时，切

入了小云闻歌而泣的镜头,而在唱到"人生呀,谁不惜呀惜青春"时,则切入一个笼中鸟的镜头。小红欢快的歌唱与小云的悲痛、绝望形成反差,小红追求理想生活与身不由己的现实生活显出距离。而当她和小陈发生争执后,小红迈着沉重的步子走下得意楼时,唱着《天涯歌女》,委屈与怨恨交织在一起,演唱速度明显放慢,凄凄然的感觉,像是在泣诉,如谱例 14-1 所示。

【谱例 14-1】

二、Theme From Schindlers List——选自电影《辛德勒的名单》

1. 影片述评

《辛德勒的名单》(Schindler's List)根据澳大利亚小说家托马斯·肯尼利所著的《辛德勒名单》改编而成,是 1993 年由史蒂文·斯皮尔伯格导演的战争影片。影片再现了德国企业家奥斯卡·辛德勒与其夫人,在第二次世界大战期间,倾家荡产地保护了 1100 余名犹太人免遭法西斯杀害的真实

历史事件。该片于 1993 年 12 月在美国正式上映。

2. 剧情概述

1939 年，波兰在纳粹德国的统治下，法西斯对犹太人进行了隔离统治。德国商人奥斯卡·辛德勒凭着出众的社交能力和大量的金钱与德军建立了良好的关系。在被占领的波兰，犹太人是最便宜的劳工。因此，辛德勒的工厂只雇用犹太人工作，大发战争财，而这些犹太人得到这份工作也就得到了暂时的安全，作为战争产品的生产者而免受屠杀。

1943 年，克拉科夫的犹太人遭到了惨绝人寰的大屠杀，辛德勒目睹这一切，受到了极大的震撼，他贿赂军官，让自己的工厂成为集中营的附属劳役营，在那些疯狂屠杀的日子里，他的工厂也成为犹太人的避难所。

1944 年，德国战败前夕，屠杀犹太人的行动越发疯狂，辛德勒向德军军官开出了 1100 人的名单，倾家荡产买下了这些犹太人的生命。在那些暗无天日的岁月里，"拯救一个人，就是拯救全世界"。

1958 年，耶路撒冷大屠杀纪念馆向辛德勒颁赠正义勋章，并被邀请在正义大道上植树。1974 年 10 月 9 日，辛德勒去世，他被以天主教方式安葬在家乡的兹维塔齐尔山上，每年都有许多幸存的犹太人及其后代来祭奠他的亡灵。

3. 音乐解析

"这份名单代表着至善，这份名单就是生命，名单的外围是一片可怕的深渊。"

1994 年，《辛德勒的名单》影片囊括了第 66 届奥斯卡金像奖的 7 项金奖，其中的配乐也获得了奥斯卡最佳配乐奖。

这部影片的配乐相当优秀，具有强烈的感染力，作曲者约翰·威廉姆斯与斯皮尔伯格多次合作，能深切体会到这一位身体中流着犹太人血液的导演，在创作此片时的心情，因此汲取了犹太民族音乐的旋律特点。在影片中，他以小提琴和大提琴的独奏作为整个音乐的基调，使得整个配乐充满了人文关怀，也符合斯皮尔伯格纪录片气息的黑白摄影风格。尤其在犹太墓碑的长道上，徐徐流动着的片尾音乐，更让人感受到一个民族的悲怆和坚强。

此外，约翰·威廉姆斯还特邀小提琴家伊兹霍克·帕尔曼和竖笛演奏家吉洛拉·费德曼助阵，他们的演出温和细腻，哀而不伤，不是对人间悲剧的控诉，而是对历史错误的沉思，充满了省思和缅怀的温淳气质。威廉姆斯在交响乐的部分，则显尽烘托、陪衬的角色，让音乐成为深具说服力和感染力的历史独白。

《辛德勒的名单》的主题曲虽然不长，但却有着电影配乐的完整结构，长笛的简洁序曲之后，帕尔曼的小提琴演奏出了主旋律，那琴声如泣如诉，忧伤的旋律仿似倾诉犹太人的悲惨命运，但细听之后，流畅的旋律中又有一些亮色和希望，并非完全的悲伤，正如片头中黑暗的一点烛光，这是善良如辛德勒之人给予这些曾经灾难深重的人们的。在这里，帕尔曼的琴声并非一成不变的，时而明亮，时而低回，但都充满激情，让人感动不已。

三、《我心永恒》——选自电影《泰坦尼克号》

1. 影片述评

导演简介

《泰坦尼克号》是美国20世纪福斯电影公司、派拉蒙影业公司出品的爱情片,是由詹姆斯·卡梅隆执导,莱昂纳多·迪卡普里奥、凯特·温斯莱特领衔主演。影片以1912年泰坦尼克号邮轮在其处女航时,触礁冰山而沉没的事件为背景,讲述了处于不同阶层的两个人——穷画家杰克和贵族女露丝抛弃世俗的偏见,坠入爱河,最终,杰克把生存的机会让给了露丝的感人故事。

《泰坦尼克号》这部影片具有相当高的审美意义和美学价值。导演卡梅隆对这部影片也作出了自己的评价,他说他之所以将《泰坦尼克号》再现出来,其目的不是展示泰坦尼克号悲剧性的毁灭过程,而是要让观众看到它短暂、辉煌的一生,通过泰坦尼克号及全体乘客、工作人员表现出来的美、希望、信心,揭示人类在面临黑暗、危难时的过程中,展现出来的美好品质,歌颂了人类精神的无限潜力。

2. 剧情概述

1912年4月10日,号称"世界工业史上奇迹"的豪华客轮泰坦尼克号开始了自己的处女航,从英国的南安普敦出发驶往美国纽约。富家少女露丝与母亲及未婚夫卡尔坐上了头等舱;另一边,放荡不羁的少年画家杰克也在码头的一场赌博中,赢得了下等舱的船票。露丝厌倦了上流社会虚伪的生活,不愿嫁给卡尔,打算投海自尽,被杰克救起。杰克带露丝参加下等舱的舞会,为她画像,二人的感情逐渐升温。1912年4月14日,一个风平浪静的夜晚。泰坦尼克号撞上了冰山,"永不沉没的"泰坦尼克号面临沉船的命运,露丝和杰克刚萌芽的爱情也经历了生死的考验。

3. 音乐解析

演唱者简介

主题曲《我心永恒》(*My Heart Will Go On*)由韦尔·杰宁斯作词,詹姆斯·霍纳作曲,席琳·迪翁演唱。1998年,该曲曾分别获第70届奥斯卡"最佳电影原创音乐奖"和第55届金球奖颁发的"最佳原创歌曲"奖。

《我心永恒》的音乐结构精巧唯美,以E大调为主,流行音乐风格明显,其中,极具民族韵味的爱尔兰锡哨和风笛尽显悠扬婉转而又凄美动人。歌曲的旋律从最初的平缓到激昂,再到缠绵悱恻的高潮,一直到最后荡气回肠的悲剧尾声,短短5分钟的歌曲实际上是整部影片的浓缩版本。

影片刚开始,随着泰坦尼克号首航仪式开始,在一片灰蒙蒙的黄色背景中,和着船上船下挥舞送别的双手,一曲根据主题曲《我心永恒》片段变奏的音乐《永不后悔》在苏格兰风笛的深情伴奏中悠悠响起。这段音乐具有浓郁的民族风情,既悠扬婉转,又感受到了淡淡的忧伤,为影片奠定了情感基调,在结构上与影片发展保持了一致,也凸显了音乐在影片中穿针引线的作用。

随着露丝回忆的开始,观众得以领略泰坦尼克的壮观气派,同时伴随着大型管弦乐

队的演奏,影片的音乐基调也从低沉变得明朗,节奏逐步加快,契合了"泰坦尼克号"豪华游轮恢宏的气势,也体现了全体人员登上游轮后的激动心情。

随着情节的发展,杰克来到露丝的起居室为露丝画像,雍容华贵的钢琴音乐低声而起,《我心永恒》的主题音乐在伴奏中时而轻柔高昂、时而纤细安详,从不同侧面表现了恋人沉浸于爱河之中的幸福安详。而影片中把苏格兰风笛与钢琴巧妙地结合,不仅通过风笛遥远空旷的天籁之音,凸显了爱情的纯洁,而且通过钢琴厚重流畅的琴声,体现了爱情的神圣。当杰克与露丝来到汽车中缠绵时,柔和的《我心永恒》钢琴音乐再次缓缓响起,把浪漫的气氛烘托到了极致。而两人遇上沉船,面临生死时刻,片头那段熟悉的音乐再度响起,这是对杰克与露丝可歌可泣爱情的颂扬。

影片末尾,由席琳·迪翁演唱的《我心永恒》终于铿锵有力地深情响起,这首贯穿影片的主题音乐终于以全貌形式出现,既是对影片的总结,又是对杰克与露丝爱情的赞歌,更是对人性本质的颂扬。因此,导演詹姆斯·卡梅隆通过《泰坦尼克号》,不只是让我们领略了20世纪那段惊心动魄的灾难之旅,也让我们经历了一段荡涤心灵的音乐之旅,更让我们体验了一段永不磨灭的人性之旅。

四、《月光爱人》——选自电影《卧虎藏龙》

1. 影片述评

《卧虎藏龙》是一部武侠动作电影,由李安执导。影片于2000年7月在内地上映,讲述一代大侠李慕白有退出江湖之意,但却惹来更多的江湖恩怨,一时间,风起云涌。

导演简介

电影《卧虎藏龙》,是导演李安根据同名武侠小说《卧虎藏龙》改编而成的,原著的作者是号称"北派五大家"之一、民国著名悲剧侠情小说家王度庐,作品着力描写两代侠客之间的情感悲剧。

2. 剧情梗概

一代大侠李慕白萌生出退隐江湖之意,托付红颜知己俞秀莲将自己的青冥剑带到京城,作为礼物送给贝勒爷收藏。谁知,当天夜里宝剑就被盗走,俞秀莲上前阻拦与盗剑人交手,最后盗剑人在同伙的救助下逃走。盗取宝剑的人是玉府的千金小姐玉娇龙。玉娇龙自幼被隐匿于玉府的碧眼狐狸暗中收为弟子,并从秘籍中习得武当派上乘武功,早已青出于蓝。在新疆之时,玉娇龙就瞒着父亲与当地大盗"半天云"罗小虎情定终身,如今身在京城,父亲又要她嫁人,玉娇龙一时兴起,冲出家门浪迹江湖。后来,在俞秀莲的指点下来到武当山,却无法面对罗小虎,最后投身万丈绝壑。

3. 音乐解析

主题曲《月光爱人》由易家扬作词,谭盾作曲。在《月光爱人》主题曲中,大部分音乐旋律单纯朴素,和声简单明了,配器清淡。它以西洋乐器大提琴为主,辅以多种民族乐器(笛、箫、鼓、琵琶等),交融部分民歌旋律,以中西合璧的形态,达到一种宁静的和谐,配合电影叙事,营造出富有审美情致的视听画面,突出一代侠客的高强技艺和丰富心灵。

《月光爱人》除了前奏、伴唱、尾声外，一共包括41个小节，其中，有十多个小节都是采用小三度关系创作，呈现出浓厚的古风古韵特点。著名华裔大提琴演奏家马友友用精彩的大提琴演奏，来模仿北方大草原马头琴的音色，配合二胡带有滑音的、苍凉而悠长并具有浓郁东方色彩的音调，淋漓尽致地展现了中国个性化的音乐风格与情感表达，中间伴奏处又穿插了竹笛的音色，结尾处继续用大提琴模仿马头琴，与中国传统的琵琶声形成一唱一和的"对话"，呈现出委婉、缠绵、惆怅、寂寥的意蕴，再辅之以国际化、现代化的演唱技法，强化了音乐作品的情感表达，深刻地阐释了影片中两位主人公在特定的时代环境与生活背景下，被无情的命运所拆散时惆怅而又无奈的心情，给听众以无限的遐想。

【唱词】

"我醒来 / 睡在月光里 / 下弦月让我想你 / 不想醒过来 / 谁明白 / 怕眼睁开你不在 / 爱人心沉入海 / 带我去把它找回来 / 请爱我一万年 / 用心爱 / (爱是月光的礼物) / (我等待天使的情书) / (说你爱我) / 我愿为了爱沉睡 / 别醒来 /

永恒哪 / 在不在 / 怪我的心放不开 / 北极星带我走 / 别躲藏把爱找出来 / 我爱你每一夜 / 我等待（等你）/ 我的心为了爱 / 睡在月之海 / 孤单的我想念谁 / 谁明白 / (我在月光下流泪) / (我也在月光下沉睡) / (没有后悔) / 等待真心人把我吻醒 / (我在睡梦中一天) / (也是在回忆中一年) / (说你爱我) / 我愿为了爱 / 沉睡到永远 /"

五、《秦淮景》——选自电影《金陵十三钗》

1. 影片述评

导演简介

《金陵十三钗》是根据严歌苓同名小说改编，由张艺谋执导的战争史诗电影，于2011年12月15日在中国上映。

片名中"金陵"是"南京"的别称。以及殊死抵抗的军人和伤兵，共同面对南京大屠杀的故事。

关于《金陵十三钗》这部影片，导演张艺谋曾说过："牢记历史是希望珍惜今天的和平。善良、救赎和爱是这部电影的主题。"出品人张伟平也说："《金陵十三钗》着力表达的是在大灾难面前中国人的抗争和救赎。它融入了国家的命运，表现了民族的精神！"

2. 剧情梗概

1937年日军入侵南京，南京城沦陷，城内满目疮痍，但一座天主教堂暂时还是一方净土。几个神职人员收留了一群教会学校女学生、13个躲避战火的秦淮河畔的风尘女子以及6个伤兵，共同面对有史以来最惨绝人寰的大屠杀的故事。最后，这群以玉墨为首的风尘女子，在侵略者丧失人性的屠刀前，激发了侠义血性，她们身披唱诗袍，怀揣剪刀，代替教堂里的女学生，去赴一场悲壮的死亡之约……

3. 音乐解析

《秦淮景》是《金陵十三钗》的插曲，是由陈其钢根据江苏民歌《无锡景》为素材改编、填词，徐惠芬演唱。

《秦淮景》是由江南民间小调改编而来,影片中由玉墨等 13 位秦淮河畔的风尘女子,用苏州评弹的方式演绎此曲,尽显秦淮"十三钗"的风情与影片的地域特色,成为《金陵十三钗》影片的一大亮点。该曲由"十三钗"们离开教堂前集体唱出,堪称影片"题眼"。歌词描写了金陵十里秦淮的繁华景象,深深地打动了观众。

【唱词】

"我有一段情呀／唱给诸公听呀／诸公各位／静呀静静心呀／让我来／唱一支秦淮景呀／细细呀道来／唱给诸公听呀／

秦淮缓缓流呀／盘古到如今／江南锦绣／金陵风雅呀／瞻园里／堂阔宇深呀／白鹭洲水涟涟／世外桃源呀／"

六、《匆匆那年》——选自电影《匆匆那年》

1. 影片述评

《匆匆那年》是北京小马奔腾影业、引力影视、光线影业、北京凤凰联动影视文化,于 2014 年联合出品的校园爱情片,改编自作家九夜茴同名小说。

导演简介

2. 剧情梗概

《匆匆那年》,影片讲述了阳光少年陈寻、痴心女孩方茴、温情暖男乔燃、纯情"备胎"赵烨、豪放"女神"林嘉茉这群跨越 15 年的青春、记忆与友情的故事。年近 30 的陈寻,在"90 后"女孩七七追问下,回忆起了自己与方茴的同居时光。这既是陈寻的青春记忆,也是属于"80 后"整整一代人的匆匆那年。

在参加高中好友婚礼时,陈寻偶然回想起了自己的初恋方茴。他与她在高中校园里相识,体验了人生中第一次的怦然心动,也开始了长达十几年的羁绊。他们与好友乔然、林嘉茉、赵烨一起,作为"80 后"整整一代人的缩影,曾经共同为爱情矢志不渝,坚守着心中最初的那份纯真,也曾经一起被命运捉弄,因为不愿放弃而被折磨得遍体鳞伤。在匆匆而过的岁月间,他们顽强地生长成人,却无奈地失去了彼此。这段无法忘怀的记忆,让年过 30 岁的陈寻释怀了人生中的遗憾,找回了少年时代的勇气,让他决心从头再来,跟随记忆的线索去寻找方茴,去追寻生命中那阳光璀璨的匆匆那年。

3. 音乐解析

电影《匆匆那年》采用的是同名主题曲《匆匆那年》,是由林夕作词,梁翘柏作曲。

《匆匆那年》主题曲音乐短片,从成年陈寻视角出发,回顾了 6 人死党团从高中开始跨越 15 年的情感历程。4 分钟的音乐短片,歌声勾起了所有人的情感记忆。在短片中,步入社会的电影主角们都变了模样,男生们穿着干练西装,女生们留着时尚发型,当他们像中学那样走在学校林荫大道时,才发现他们都不曾丢掉过往,爱过的依然爱着,所有回忆也都在那一刻喷涌而出,让人动容

不已。歌词中有文有景，有爱有情，有四季有青春，配以清浅邈远的歌声，让听者动容，感怀不已。

【唱词】

"匆匆那年我们究竟说了几遍再见之后再拖延／可惜谁有没有爱过不是一场七情上面的雄辩／匆匆那年我们一时匆忙揭下难以承受的诺言／只有等别人兑现／

不怪那吻痕还没积累成茧／拥抱着冬眠也没能羽化再成仙／不怪这一段情没空反复再排练／是岁月宽容恩赐反悔的时间／

如果再见不能红着眼／是否还能红着脸／就像那年匆促刻下永远一起那样美丽的谣言／如果过去还值得眷恋／别太快冰释前嫌／谁甘心就这样彼此无挂也无牵／我们要互相亏欠／要不然凭何缅怀／

匆匆那年我们见过太少世面只爱看同一张脸／那么莫名其妙那么讨人欢喜闹起来又太讨厌／相爱那年活该匆匆因为我们不懂顽固的诺言／只是分手的前言／

不怪那天太冷泪滴水成冰／春风也一样没吹进凝固的照片／不怪每一个人没能完整爱一遍／是岁月善意落下残缺的悬念／我们要藕断丝连／"

七、《好汉歌》——选自电视连续剧《水浒传》

1. 剧作述评

导演简介

《水浒传》是由中央电视台与中国电视剧制作中心联合出品，根据元末明初施耐庵的同名小说改编。该剧讲述的是宋朝宋徽宗时期皇帝昏庸、奸臣当道、官府腐败、民不聊生，许多正直善良的人被官府逼得无路可走，被迫奋起反抗，最终，108条好汉聚义梁山泊，但随着宋江接受朝廷的招安，一场轰轰烈烈的农民起义最后走向失败的故事。

2. 剧情梗概

北宋宋徽宗在位时期，天下瘟疫流行、皇帝昏庸、奸臣当道、官府腐败、民不聊生，许多正直善良的人被官府逼得无路可走，被迫奋起反抗。在梁山泊聚集起来自江湖上的108条英雄好汉，他们打劫州府，济困扶贫，严重动摇了北宋朝廷的统治，但随后宋江对朝廷的投降，导致了一场轰轰烈烈的梁山农民起义最后走向了失败的悲惨结局。

3. 音乐解析

曲作者简介

歌曲《好汉歌》由易茗作词，赵季平作曲，发行于1998年，是电视连续剧《水浒传》的主题歌。

《好汉歌》这首歌曲通俗、顺口，基调豪放旷达，运用了比兴手法，采用了在山东、河南《王大娘钉缸》及河北等地广为流传的民歌曲调写成。演唱时高亢简练，有表现力，反映梁山好汉敢作敢为，狂放不羁的性格行为特点，如谱例14－2所示。

【谱例 14-2】

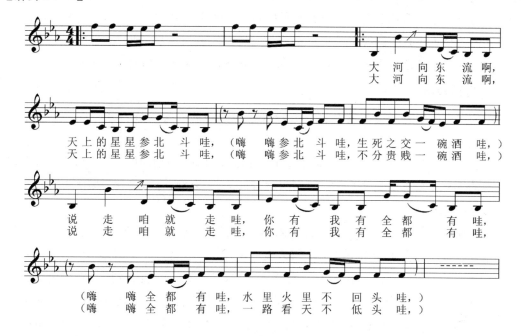

八、《枉凝眉》——选自电视连续剧《红楼梦》

1. 作品述评

《红楼梦》是中央电视台和中国电视剧制作中心，根据中国古典文学名著《红楼梦》改编，于 1987 年在 CCTV1 首播的古装连续剧，是由王扶林导演，周汝昌、王蒙、周岭、曹禺、沈从文等多位红学家参与制作。该剧于 1986 年播出，曾荣获第 7 届全国优秀电视剧 "飞天奖" 连续剧特别奖。

导演简介

长篇小说《红楼梦》成书于清朝乾隆中期。最初，此书一般都题为《石头记》，此后，《红楼梦》取代《石头记》成为通行的书名。全书规模宏伟，结构严谨，人物生动，语言优美，具有很高的思想价值和非凡的艺术成就。《红楼梦》一书曾被评为中国最具文学成就的古典小说及章回小说的巅峰之作，被认为是中国四大名著之首，在现代产生了一门以研究《红楼梦》为主题的学科——"红学"。

曹雪芹（约 1715 年—1763 年），名霑，字梦阮，号雪芹，又号芹溪、芹圃，中国古典名著《红楼梦》的作者，出生于江宁（今南京）。他的一生跌宕起伏，先后经历了锦衣玉食、荣华富贵的官宦生活以及家道中落、家产被抄的命运，深深感到世态炎凉，也更深刻地认识到了封建社会的腐朽不堪，自此他就专心著作，以顽强的毅力进行《红楼梦》这篇伟大著作的创作及修订，历时十余载，中途更是删减了 5 次之多，终于写出了这部中国古典小说的巅峰之作。

2. 剧情梗概

电视剧《红楼梦》以极其真实、生动地描写了 18 世纪上半叶，中国封建社会的生

活,是这段历史生活的一面镜子和缩影,是中国古老封建社会已经无法挽回地走向崩溃的真实写照。它以清代著名小说家曹雪芹的同名小说为依据,以贾宝玉、林黛玉、薛宝钗三人的爱情为线索,围绕贾、王、史、薛四大家族的兴衰层层展开,以仅仅36集的篇幅,生动、丰满地再现了封建贵族家庭中的喜怒哀乐和奢靡华丽的生活细节。

3. 音乐解析

歌曲《枉凝眉》是电视连续剧《红楼梦》的主题曲,是由曹雪芹作词,王立平作曲,陈力演唱。

王立平(1941年—),满族,吉林省长春市人,国家一级作曲家,享受政府特殊津贴。他的主要作品有《驼铃》《牧羊曲》《枉凝眉》《大海啊,故乡》《太阳岛上》《鸽子》《海港之歌》等。

主题曲《枉凝眉》的曲式结构为多乐句复乐段,由引子、A段、连接、A′段、尾声几部分组成。每个乐段都由三个乐句组成,具有分节歌特点,主调为♯c羽民族调式,节拍为4/4拍,速度稍慢。歌词完美地演绎了宝玉和黛玉凄美的爱情,旋律凄凉、哀伤。在歌曲的前半部分,"一个是阆苑仙葩／一个是美玉无瑕／若说没奇缘／今生偏又遇着他／若说有奇缘／如何心事终虚化／",通过巧妙的比喻将男女主人公的爱情铺垫了惆怅的基调。"阆苑仙葩"和"美玉无瑕"隐喻了宝玉和黛玉的卓尔不凡以及清纯高贵。但是这两个人,生活在贾府那样缺乏自由的环境,他们无法选择自己的爱情和命运,只能够服从家族的利益和长辈的教导,最终的结局是一个香消玉殒,另一个看破红尘,遁入空门。

歌曲的后半部分是前半部分相互呼应,刻画了主人公悲剧的结局。通过"一个是枉自嗟呀,一个是空劳牵挂"这平淡的表达,将宝玉和黛玉相互思念,却又不能领会对方的那种相互猜疑、相互赌气、相互抱怨生动地表达出来。"一个是水中月,一个是镜中花"是一种隐喻,表达了在男女主人公心中都把对方看作是水中月和镜中花,都觉得对方的心思难以捉摸,不停地埋怨和误会对方,使两人的悲剧爱情氛围更加浓厚,这样的爱情注定是无疾而终的。

歌曲最后,"想眼中能有多少泪珠儿,怎禁得秋流到冬,春流到夏。"将悲伤、哀愁的气氛推至高潮。"能有多少泪珠儿"说的是黛玉,她短暂的一生流得最多的泪水,一方面是因为与宝玉的这段凄美爱情;另一方面,宝玉的心也因为这段无果的爱情而心如死灰。

整首歌曲均采用了虚写的手法,借助各种隐喻和类比,将宝玉和黛玉的凄凉爱情故事栩栩如生地刻画了出来,跃然纸上,具有很高的艺术感染力和表现力。

【唱词】

"一个是阆苑仙葩／一个是美玉无瑕／若说没奇缘／今生偏又遇着他／若说有奇缘／如何心事终虚化／啊……／

一个枉自嗟呀／一个空劳牵挂／一个是水中月／一个是镜中花／想眼中能有多少

泪珠儿／怎经得秋流到冬尽／春流到夏／啊……／"

影视离不开影视歌曲。优秀的影视歌曲是影视艺术整体不可分割的血肉,乃至于灵魂。可以说,每一首影视歌曲,都可以成为一部影视作品的象征符号。当歌声绕梁,所有沉睡的记忆都被唤醒飞扬,一幕幕经典的影视情节在眼前浮动,时间在这一刻停驻,又在这一刻飞逝,恍惚间沧海桑田,世事变迁。一个人对一部影视的记忆便浓缩在它的旋律中。

参 考 文 献

[1] 白雪洁,成莉,吴小丽. 音乐欣赏 [M]. 镇江:江苏大学出版社,2013.
[2] 曹扬. 金色音乐厅(12345678级)[M]. 太原:山西教育出版社,2004.
[3] 陈四海. 中国古代音乐史 [M]. 北京:人民音乐出版社,2004.
[4] 胡郁青. 中外声乐发展史 [M]. 重庆:西南大学出版社,2019.
[5] 江柏安,周锴. 音乐的文化与审美 [M]. 武汉:武汉大学出版社,2007.
[6] 靳超英,陶维加. 大学音乐鉴赏教程 [M]. 上海:上海音乐出版社,2007.
[7] 靳学乐. 中国音乐导览 [M]. 北京:人民音乐出版社,2001.
[8] 李乡状. 歌剧艺术与欣赏 [M]. 长春:吉林音像出版社,2006.
[9] 李笑梅,董智渊,李飞雪. 大学音乐文化修养 [M]. 济南:山东教育出版社,2014.
[10] 刘创. 音乐之美——音乐艺术鉴赏 [M]. 上海:上海交通大学出版社,2019.
[11] 刘晓静,李斌. 音乐精品选释 [M]. 上海:上海音乐学院出版社,2004.
[12] 刘晓静. 音乐鉴赏 [M]. 上海:上海教育出版社,2012.
[13] 卢广瑞. 音乐欣赏 [M]. 北京:清华大学出版社,2016.
[14] 马西平. 音乐鉴赏 [M]. 西安:西安交通大学出版社,2014.
[15] 秋伊,陆晨. 相约音乐剧 [M]. 广州:暨南大学出版社,2004.
[16] 石丽丹. 大学生音乐欣赏 [M]. 北京:经济科学出版社,2010.
[17] 王安国. 音乐鉴赏 [M]. 重庆:西南大学出版社,2009.
[18] 王怀坚,李燕虹,王激流. 大学音乐鉴赏 [M]. 武汉:中国地质大学出版社,2013.
[19] 王璐,张应辉. 音乐欣赏 [M]. 郑州:郑州大学出版社,2013.
[20] 王耀华,伍湘涛. 大学音乐鉴赏 [M]. 北京:高等教育出版社,2012.
[21] 王勇杰. 感悟音乐 [M]. 北京:科学出版社,2006.
[22] 吴晶. 音乐知识与鉴赏 [M]. 合肥:合肥工业大学出版社,2009.
[23] 吴文环,杨虹. 音乐鉴赏 [M]. 北京:对外经济贸易大学出版社,2010.
[24] 修海林. 大学音乐 [M]. 北京:高等教育出版社,2010.
[25] 修金堂,子建. 音乐名作鉴赏 [M]. 北京:人民音乐出版社,2017.
[26] 徐枫. 大学音乐鉴赏 [M]. 北京:中国传媒大学出版社,2016.
[27] 徐希茅. 大学音乐鉴赏 [M]. 南昌:江西高校出版社,2006.
[28] 姚亚平. 西方音乐体裁与名作赏析 [M]. 北京:中央民族大学出版社,2005.
[29] 余丹红. 大学音乐鉴赏 [M]. 上海:华东师范大学出版社,2007.
[30] 余甲方. 音乐鉴赏教程 [M]. 上海:复旦大学出版社,2006.
[31] 张宏亮,刘小番,贾晓嵩. 大学音乐鉴赏 [M]. 北京:红旗出版社,2016.
[32] 张旭. 音乐欣赏 [M]. 重庆:重庆大学出版社,2001.
[33] 张燚. 大学生流行音乐鉴赏 [M]. 北京:高等教育出版社,2013.
[34] 赵淑云,缪杰. 音乐知识与欣赏 [M]. 杭州:浙江大学出版社,2006.

［35］周世斌．音乐鉴赏［M］．重庆：西南大学出版社，2007.

［36］周旭光，段晓军．音乐欣赏［M］．北京：中国水利水电出版社，2010.

［37］（美）罗杰·凯密恩．听音乐［M］．北京：世界图书出版公司，2010.

［38］（美）克雷格·莱特．聆听音乐［M］．余志刚，译．北京：清华大学出版社，2018.

［39］（美）罗杰·卡曼．卡曼音乐欣赏课［M］．南昌：江西教育出版社，2010.

［40］（美）约瑟夫·马克利斯．西方音乐欣赏［M］．北京：人民音乐出版社，2001.